문화예술과 도시

문화
예술과
Arts
and
Cultural
Cities
도시

시대적 변화와 실천적 담론

박은실 지음

차례

2장 창조도시

3장 문화도시재생

4장 문화예술과 도시-정책적 쟁점과 실천적 사례

머리말

인류역사에서 도시와 문화예술은 어떤 관계성을 지니고 발전해왔을까? 인류문명의 발전은 도시의 발전과 흥망성쇠를 같이해 왔으며 도시의 발전은 문화사적 발전의 역사라 해도 과언이 아닐 것이다. 이렇듯 인류문명과 도시, 도시와 문화예술은 오래된 역사로부터 비롯되었으며 인류문명의 시작과 함께 도시와 문화예술은 불가분의 관계가 형성되어 왔다. 역사의 전환기마다 새로운 가치와 사회적 변화가 요구되어 왔지만 궁극적으로 도시의 이미지와 정체성은 한 도시가 지닌 유·무형의 문화적 활동과 문화자산에 의해 형성된다. 모든 도시가 문화도시는 아니지만 역사적으로 위대한 도시는 모두 문화자본이 충분히 발달한 문화도시였다.

현대의 도시정책에서 특별히 문화예술의 역할이 주목받는 이유는 문화에 대한 사회적 가치와 인식이 시대에 따라 변화하고 확장되

었기 때문이다. 사회가 변화함에 따라 문화의 개념과 문화 활동의 개념도 다양하게 해석되어 왔다. 따라서 문화연구의 대상과 영역도 단순히 예술장르에 국한되었던 협의의 개념을 넘어서 정치, 경제, 인문, 사회, 환경, 기술, 교육 등과 결합하거나 적극적으로 관계 맺으며 융합과 통섭의 학문으로서 확장되었다.

그중에서도 문화예술경영은 문화예술을 대상으로 사회적 현상을 적용하고 동시대적 과제에 대응하는 실용적 학문이라 할 수 있다. 특히 다양한 학문의 학제적 성격을 바탕으로 등장한 문화예술경영학의 특성상 그 대상과 영역은 점차 확장되는 추세이다. 이 책은 문화도시 연구에 있어서 문화예술경영의 시각에서 문화예술과 도시의 시대적 정책 변화와 실천적 담론을 탐구한 최초의 시도라고 볼 수 있다.

도시와 관련한 논의는 지역학, 도시공학, 경제학, 행정학, 사회학, 지리학, 인문학 등 다양한 분야에서 지속적으로 연구되었다. 그러나 문화예술과 도시정책이 결합되어 논의되기 시작한 것은 그리 오래된 역사를 지니지 못한다. 특히 문화도시 논의가 본격적으로 시작된 것은 문화예술이 도시전략의 수단으로 활용되었던 근대 이후라고 볼 수 있다. 이 책은 저자가 지난 십여 년간 문화예술경영과 도시정책 분야를 넘나들며 두 영역 간의 통합적 관계 맺음을 시도했던 경험적 사고의 결과물이다. 책의 구성은 저자가 십 수년 전부터 매체에 기고한 글과 저서, 논문들을 기반으로 집필되었다. 내용을 새롭게 추가하거나 여러 개의 글들을 발췌하여 부분적으로 합치고 재구성하는 과정을 통해 전체적인 내용의 흐름과 맥락을 책의 편집의도에 맞게 서술하고 재구성하였다.

이 책은 크게 네 개의 장으로 구성되었다. 앞의 세 장은 문화예술과 도시에 관한 역사적 고찰과 함께 도시 패러다임의 전환에 따라 제기된 이론을 담고 있다. 현대사회에 새롭게 등장한 창조도시와 문화도시, 도시재생 개념 등에 관한 이론이 대표적이다. 마지막 장은 문화예술과 도시에 관한 실천적 담론의 장으로 구성하였다. 현대 도시문제에 있어서 문화예술과 연관되어 화두가 되는 정책의 주제와 문제의식을 공유하고자 구체적인 지역사례를 주제와 함께 서술하였다.

1장에서는 문화와 도시의 역사적 전개와 문화예술과 도시의 관계를 시대별 특정에 맞게 해석하였다. 도시정책에서 문화예술이 본격적으로 활용되기 시작한 것은 근대도시의 출현 이후이다. 자본주의의 발달과 산업혁명에 따른 기술의 발전은 대중문화의 제도적 기반과 민주적 문화환경의 토대를 구축하는 데 결정적으로 작용했다. 대중문화를 토대로 문화산업의 중요성이 강조되고 문화전략은 도시성장의 수단으로써 사용되기 시작하였다. 한편으로는 문화다양성이 확대되고 시민참여가 중요시되면서 지역사회와 공동체를 강조하는 다양하고 특성화된 지역문화를 발달시키려는 전략이 구사되었다. 이후 21세기 지속가능한 발전과 문화다양성 논의에 기초해서 문화도시, 창조도시 정책이 등장하게 되었으며 문화주도의 문화계획 논의가 본격화되었다.

2장에서는 문화예술과 창의성이 중요한 사회적 가치로 부각되면서 창조인력과 창조산업, 창조도시가 등장하게 된 배경에 대해 자세하게 기술하였다. 창의성은 시대에 따라 개념이 확장되었으며 이러한 관점의 변화는 창조환경과 창조도시가 등장하게 된 배경으로 작용하

였다. 창조환경과 창조도시 개념에 대해서 다양한 학문에서 접근한 내용을 다루고 창조도시 조성을 위한 전략과 요인에 대해서도 서술하였다. 실제로 창조도시 논의는 이론과 담론에서 벗어나 국내외를 막론하고 수많은 도시에서 정책과제로 추진되고 있는데 창조도시 사업의 시작은 1997년 유럽연합집행위원회가 선정한 26개의 혁신적인 도시정책시범 프로젝트에서 비롯되었다. 이 장에서는 국내외 창조도시 사례와 유네스코 창의도시네트워크 가입도시에 대한 사례 연구를 통해 시사점을 언급하였다.

3장에서는 도시재생과 문화도시재생에 관한 전략과 사례를 담고 있다. 도시재생이 등장하게 된 배경은 쇠락한 산업사회의 도시와 낙후된 도심을 재생하기 위한 서구 도시들의 정책 추진 사례에서부터 비롯되었다. 본 장은 도시재생의 배경 및 개념, 문화도시재생을 위한 전략으로서 문화의 역할 및 기여, 문화도시 재생의 유형, 문화도시 마케팅 개념 등을 소개하고 있다. 문화계획Cultural Planning은 펄로프Harvey Perloff에 의해 처음 제기되었는데 문화계획을 통한 도시재생과 도심재활성화 전략은 도시재생을 추구하는 대부분 도시들의 정책과제에 우선 순위로 포함되어 있다. 또한 유럽문화수도 프로그램을 통해서 낙후된 도시를 문화적으로 재생한 유럽의 문화도시재생 사례를 소개하였고 국내 도시들에 대한 시사점을 제시하였다.

마지막으로 4장에서는 문화예술과 도시의 정책적 쟁점과 실천적 활동에 대해서 언급하였다. 1절의 「젠트리피케이션과 도시의 변화」에서는 최근 경리단길에 확산된 젠트리피케이션 현상을 관찰하였다. 향후 젠트리피케이션에 대응하는 정책적 과제, 경리단길의 변화

의 방향을 추적하면서 실천적 대안을 고민하였다. 2절의 사례는 지역문화자원의 활용과 박물관의 기능 다변화에 대한 제안이다. 박물관이 지역문화와 커뮤니티 활성화에 기여하기 위한 사례로서 국립현대미술관 서울관의 지역문화활성화 방안에 관해 서술하였다. 3절에서는 중요한 문화자산으로써 기능하는 근대문화유산의 활용방안을 권진규아틀리에 사례를 통해 고찰해 보았다. 4장의 사례들은 우리 도시에서 문화예술이 어떤 사회적 영향력을 지니고 작용하는지 시사하는 바가 크다.

서구에서 시작된 전통적 의미의 예술경영학은 문화예술지원정책, 문화시설과 문화기관 경영, 문화예술프로젝트 기획 및 경영, 예술단체 운영이나 관리 등의 역할에 한정되어 왔던 것이 사실이다. 따라서 예술학, 경영학, 행정학, 경제학 등의 영역과 문화예술이 접합되는 지점에서 학문적 논의가 지속되어 왔다. 그러나 점차 지역문화나 도시문화 등에 관한 논의가 확장되고 관심이 지속되면서 도시문화정책 및 계획과 문화도시 프로젝트와 관련해서 문화예술경영분야는 새로운 역할을 요구받고 있다. 복잡한 도시행정과 도시문화와의 관계를 접목시키고 도시의 일상 속에서 문화와 예술이 자연스럽게 소통하게 하며 예술가와 시민들에게 창작공간과 다양한 문화시설을 제공하는 등의 문화도시 정책의 수립과 계획에서부터 실행 및 운영관리에 이르기까지 문화예술경영의 역할이 있다. 이러한 맥락에서 이 책은 유관 분야의 전문가와 학생, 일반 시민들이 문화도시의 개념과 기능을 정의함에 있어서 문화예술과 도시의 상호관계 속에서 사고할 수 있

도록 접근하는 것을 도와준다.

도시는 시대를 비추는 거울이자 동시대를 살아가는 시민들의 문화의식을 반영한다. 물리적인 계획가와 정책결정자들에게 부여된 권한이 도시의 미래와 문화까지 결정할 수는 없다. 도시는 살아 있는 생명체와 같아서 결국 도시를 구성하는 시민들의 활동에 따라 변모하고 진화되어 왔다. 공간을 형성하는 것은 보행자들의 움직임에 의해서이며 이러한 움직임은 때때로 의도하지 않은 결과를 낳게 된다. 이와 같이 실천적 공간이 완성되었을 때 비로소 공간은 의미를 지니게 된다. 도시민들이 살아가는 공간은 마천루에서 조망한 경관이 아니라 경관의 저 아래에 있는 삶의 현장이기 때문이다. 도시는 누가 만들어 가며 우리가 사는 도시의 주인은 누구인가? 우리는 어떤 문화도시를 꿈꾸는가? 이러한 질문에 대한 각자의 해답을 찾는 과정에서 이 책이 단초를 제공하기를 바란다.

끝으로 촉박한 일정에도 불구하고 도서 발간을 위해 최선을 다해주신 도서출판 정한책방의 편집진, 친구이자 동료이자 학문적 멘토인 조은아 교수님. 그리고 늘 바쁜 일정에도 지지와 격려를 아끼지 않은 가족들에게 감사의 마음을 전한다.

2018년 10월

박은실

1장

문화와
도시의
역사

1

문화예술과 도시

1) 문화예술과 도시의 관계

문화와 도시계획은 도시의 탄생에서부터 긴밀한 연관성을 맺어 왔다. 도시는 다양한 계층과 인종이 혼합되어 살아가는 삶의 방식이자 문화 그 자체이기 때문이다. 한때는 분리되어 생각된 적도 있지만 20세기 이후 문화와 도시정책은 불가분의 관계에 얽혀 서로 상호작용을 하고 있다. 경제적, 사회적 압력에 반응하여 확장·축소되거나 내부의 재구조화가 이루어지는 등 도시의 변화는 지속적으로 있어 왔으며 시대를 거쳐 확장된 문화개념은 도시정책의 변화를 촉진해 왔다. 특히 근대 도시계획이 탄생한 20세기를 기점으로 현재의 문화계획에 이르기까지 도시계획에 있어서 문화전략의 등장 배경은 정책적인 목표와 관계가 깊다. 각 시대별 패러다임 변화에 대응하는

도시전략과 문화정책의 지향점이 같기 때문이다.

　　도시를 바라보는 관점은 시대에 따라 변해 왔는데 도시의 일부분을 다루는 형태학적 개념이 발전된 종합적인 계획이론Planning Theory은 도시계획에서부터 발달했다. 하지만 도시계획의 의미는 이제 단순히 물리적인 차원을 넘어섰으며 도시개발에 관한 정치, 경제, 사회, 문화 모든 분야에 걸친 공공의 의사결정 과정을 포함한다. 도시계획에서 문화를 활용하고자 하는 시도는 사회적, 문화적 기능이 변모함에 따라 도시문화의 발현과 정책수단도 다양하게 나타났다. 문화예술이 직접적으로 근대도시의 번영과 통치를 위한 선전수단으로 활용되기도 하고, 도시 자체가 창조적이고 혁신적인 문화를 배태하고 발전시키면서 도시는 발전해 왔다. 한편으로 이상도시를 만들고자 하는 노력은 시대에 따라 존재하며, 서구 식민도시는 그 시대가 갖고 있던 이상도시를 구현하는 실험장이었다. 이후 자본주의가 등장하고 소유개념이 발전하면서 토지 소유의 주체에 따라 도시의 모습이 결정되기도 하였다. 도시의 형태를 이루는 역사적 과정은 도시성장에 미치는 토지소유권이 이전되면서 만들어지는 패턴의 형성 과정이라고도 볼 수 있다. 이는 사회·문화적 현상이며 경제와 기술의 발달과 밀접한 관련이 있다.

　　후기산업사회 들어서 문화개념의 확대와 창조산업의 발달은 도시계획에서 문화를 핵심적인 위치에 자리 잡게 했다. 도시이론가와 정책 결정자들은 도시발전 모델에서 문화의 중요도에 대해 재평가하기 시작했다. 문화는 단순히 경제 활성화를 위한 수단이 아니고 창조경제를 촉진하며 창조도시의 기반이 되기 때문이다.

그러므로 근대도시의 탄생기인 파리 오스만에서부터 오늘날 창조도시에 이르기까지 도시발전 패러다임의 변화요인, 배경, 문화와 도시계획과의 관계를 각 시대별로 살펴보는 것은 유용한 정보가 될 수 있다. 특히 문화와 도시계획의 오래된 역사를 고찰하고 새로운 만남에 대해 전망하는 것은 세계화시대 도시계획의 방향성을 논의하는 데 매우 중요한 의미를 갖게 해 준다. 앞선 사례들의 성찰과 반성을 통해 시사점을 도출한다면 한국적 상황에 맞는 도시계획의 새로운 접근방식을 전개할 수 있을 것이다.[1]

2) 도시계획에서 문화전략의 등장

루이스 멈퍼드Lewis Mumford는 『도시의 문화*The Culture of Cities*』1938, 『예술과 기술*Art and Technics*』1952등에서 도시는 사회적, 공간적 현상이며 시간적 산물의 결과라고 말했다. 도시란 오랜 시간 사회적, 공간적 켜들이 덧붙여지면서 진화하는 과정이므로 역사적 지속성과 스토리를 지닌 창조물이라는 뜻이다. 다른 측면에서 멈퍼드는 도시를 이루는 요인을 역사와 문화가 축적되거나 전쟁과 외래문화에 의해 정복되는 과정이라고 설명한다. 도시 형태를 만드는 요인은 힘이나 권력, 갑작스런 외부 충격, 정신적인 변화의 과정으로 설명될 수 있는데

1 「문화예술과 도시」의 1)과 2)의 내용은 박은실2014, 「문화와 도시계획: 오래된 역사 새로운 만남」, 『창조도시를 넘어서』, 나남출판사, 59~106쪽을 기반으로 했다.

그때마다 문화는 중요한 역할을 담당해 왔다. 도시 형태는 기능과 아이디어, 가치관이 하나로 결합되어 형성되는 것으로써 물질적인 것만 가지고는 도시를 이해할 수 없기 때문이다. 한편으로 멈퍼드는 『도시의 문화』에서 현대도시의 산업화와 거대화에 문제를 제기했다. "억제되지 않고 성장하는 거대도시Megalopolis는 전쟁, 갈등, 환경의 재앙에 이르러 결국 그 스스로 소멸되고 쇠퇴한다." 멈퍼드는 이같이 무분별하게 확장되는 대도시의 위험성에 대해 경고한 바 있다. 신기술이 지배하는 도시가 아닌 인간의 창조적인 삶을 조장하고 촉진시키기 위해서는 지역의 자원과 산업을 적절히 배분하는 데 도시계획의 역할이 있다고 역설했다.

　　반면에 제인 제이콥스Jane Jacobs는 멈퍼드의 주장과 견해를 달리한다. 그녀는 멈퍼드가 대도시를 바라보았던 부정적 시각에 대해서 다음과 같이 비판했다. "멈퍼드의 『도시의 문화』 같은 책은 도시의 해악을 열거한 음침하고 한쪽으로 치우친 내용이 대부분이었다. 그토록 나쁜 대상이 어떻게 이해하려고 노력할 가치가 있었겠는가? 탈집중론자들은 도시를 이해하거나 성공적인 대도시를 육성하는 것에 관련이 없었으며 그럴 생각도 없었다."Jacobs, J. 1961:43~44 제이콥스는 도시계획 이론에서 계속 회피해 왔던 대도시의 혼잡성과 용도의 혼합에 대해 고민했다. 그 이유는 많은 계획가들이 대도시의 집중화와 슬럼화 문제를 새로운 지역을 개발하면서 분산시키거나 전면 철거 후 재개발 하는 방식으로 해결하려 했기 때문이다. 제이콥스는 유명한 저서 『미국 대도시의 죽음과 삶Death and life of great American cities』1961에서 그리니치빌리지 같은 도시 지역의 창조성과 다양성을 찬양했다. 많은

다른 종류의 사람들이 모이는 복합용도의 거리는 문명의 근원이자 창조성의 샘이었다.

한편 샤론 쥬킨Zukin, S.은 『도시의 문화The Cultures of Cities』1995에서 현대 도시의 문화는 잡종성과 모호함을 드러내며 문화는 도시의 사업이 되었다고 주장한다. 문화경제의 중요성은 소비지출, 임금, 고용의 측면에서 측정된다. 궁극적으로 문화는 그들의 이미지, 의미, 비교우위, 정체성, 그리고 기업유치를 위한 매력적인 도시 만들기 측면에서 도시를 제어하고 통제하는 수단으로도 활용된다. 쥬킨은 이러한 경제적 특성에 대해 '상징경제Symbolic Economy'라고 칭하고 있다. 반면에 데이비드 하비Harvey, D., 2003는 문화의 자본화와 상업화는 도시를 퇴폐하고 타락한 것으로 만드는 데 일조했다고 보고 비판했다.

위에서 언급한 이론가들의 도시문화에 관한 이해는 시대에 따라 상이할지 모르나 결국 인간적인 삶과 창조적 다양성이 있는 지속가능한 도시의 모습을 추구하고 있다. 도시가 확장하고 성장할수록 그에 따른 문제점과 부작용이 함께 돌출될 수밖에 없는데 도시문제에 대한 해법이란 시대에 따른 정책 변화의 결과이다. 많은 도시들이 흥망성쇠를 겪으며 발전해 왔으나 역사적으로 황금시대를 이루었던 도시들의 공통점은 물리적인 형태의 완성도를 넘어서 창조성과 혁신성을 지닌 도시들이었다. 피터 홀Peter Hall은 『문명의 도시Cities in Civilization』1999를 통해 고대로부터 이어지는 황금시대 도시들의 특성에 대해 자세하게 설명하면서 도시정책에서 문화예술의 중요성에 대해 피력하였다. 피터 홀은 거대도시들의 무질서와 혼돈 사이에 잉태되는 창조성과 혁신의 능력에 대해 주목하였고, 그러한 창조적인

도시들의 특성은 "거대하고, 활기차고, 다국적이며, 외부인을 유입하는 매력을 지닌 문화적인 도시"들로 규정되어진다고 강조한 바 있다. 궁극적으로 역사적으로 위대한 도시들은 경제적, 사회적 자본을 넘어 문화자본이 축적된 도시들이었다. 넓은 의미로 보면 도시역사에 있어서 문화는 활용해야 할 대상이 아니라 도시 정체성 그 자체이기 때문이다. 그럼에도 불구하고 도시발전을 위한 전략적 관점에서 문화의 활용은 시대에 따라 변화해 왔다.

　　20세기 초반은 고급예술과 소비문화가 꽃을 피운 '예술을 위한 예술의 시대'였다. 문화는 경제적인 가치보다는 교육, 문명의 발달을 위해 존재하였고 예술을 중심으로 한 사교계가 발달하면서 상류층 중심의 도시문화가 발달하였다. 문화의 개념이 고급예술의 범주에 한정되어 있고 문화정책의 목적이 예술진흥과 엘리트 예술의 지원에 치우쳐 있던 1910년대에서 1950년대에는 정책 결정자들에게 도시문화정책은 상대적으로 덜 중요하였다. 따라서 도시정책과 문화예술은 관계성이 부족하고 문화와 경제의 연결은 극히 제한된 범위 내에서 사용되었다.Lavanga, 2005

　　변화의 시작은 시민사회와 대중매체의 발달로 인해 지역커뮤니티 활동이 증가하면서 1960년대 후반에 일어났다. 사회적이고 정치적인 문제에 집중되어 있던 1960년대에는 '문화 복지'와 '문화 분권'에 관한 문제가 문화정책의 전략적 목표로 작용하였다. 특히 이 시기에는 커뮤니티 조성을 위한 새로운 '도시사회운동New urban social movements'이 전개되고 있어 문화정책은 경제적인 측면보다는 사회, 정치적인 측면에 관심을 집중하였다. 프란코 비안키니Franco Bianchini, 1993는

이 시기를 '참여의 시대'라 일컬으며 문화는 시민사회의 정체성과 공공사회를 위한 촉매의 역할을 담당하였다고 언급했다.Kong, 2000 한편으로는 문화의 개념이 확장되고 대중예술이 등장하면서 문화산업이 발달하는 등 급격한 패러다임의 변화가 일어났다. 도시 재정이 위기를 겪으면서 정책 당국은 고급예술에 대한 지원을 축소하였다. 예술이 경제에 미치는 영향에 대한 본격적인 인식의 변화가 일어나면서 문화산업을 통한 경제발전 전략을 수립하기 시작했다.

산업혁명과 세계대전 이후 급격하게 팽창하던 후기산업사회 도시들은 1980년대 들어서 구산업의 쇠퇴가 심해지자 도심부 침체가 가속화되었다. 따라서 도심부의 활력과 재건을 위한 '도시재생Urban Regeneration' 정책이 불가피해지면서 문화예술은 도시매력도를 향상시키는 중요한 도시전략으로 활용되기 시작하였다. 선도적인 문화시설의 건립과 '물리적 도시재생'은 1980년대를 전후해 후기산업사회를 경험한 대부분의 도시들에 의해 시도되었다. 그러나 1990년대 이후 국제화·지방화 경쟁이 치열해지고 문화예술이 지역경제발전에 크게 기여한다는 인식에 따라 도시정책에 문화전략이 적극적으로 개입되는 '문화통합형 도시재생'과 '문화계획적' 접근방식이 등장하게 되었다. 문화를 단순히 도시마케팅의 수단으로 활용하는 소비지향형의 도시전략에서 새로운 도시발전의 성장 동력으로 인식하는 정책의 변화가 일어났다. 21세기에는 문화의 창조성과 다양성이 경제와 사회를 이끌어가는 중요한 요인으로 부상하기 시작했다.박은실, 2005:14~17

한편 20세기의 전유물인 모더니즘 시대를 마감하고 창조적인 21세기를 향해 나아가면서 '삶의 질Quality of Life'에 대한 문제가 제기되었다.

산업국가의 성장주의 정책은 역동적으로 경제발전을 이루었지만 일부 연구자들은 기하학적 성장의 위험성을 경고하기도 하였다. 개개인의 삶과 행복에 대한 문제를 간과하였기 때문이다. 개인의 삶과 사회의 지속적인 발전에 대한 관심이 증대되면서 문화를 사회, 경제, 정치, 환경의 발전과 상호 의존적 관계로 보기 시작했다. 1970년 베니스에서 최초로 열렸던 「문화정책의 제도, 행정, 재정적 측면에 관한 정부 간 회의Intergoverment Conference on Institutional Administrative and Financial Aspects of Cultural Policies」에서는 문화[2]를 인간이 영위하는 삶의 일부분으로 엄연히 규정하였다.[3] 사회발전이란 본질적으로 문화발전에 기인하고 있으며 발전과 성장의 유형은 양적이면서 동시에 질적이어야 한다는 의미를 강조하고 있다.박은실, 2004 도시정책에서 문화의 역할과 사회적 영향력이 확산되면서 신경제체제하의 도시계획은 새로운 패러다임 전환을 맞고 있다. 역사적으로 살펴 볼 때 도시계획에서 문화는 단순히 보조적이고 장식적인 역할을 수행할 때도 있었지만, 쇠퇴한 도시를 재생하는 경제발전의 매개체로서, 나아가 창조적이고 지속가능한 발전을 위한 중요한 요인으로서 그 기능과 역할이 확대되고 있다.

2 경제적 성장이라는 양적 개념이 점차 통합발전Integrated Development이라고 하는 바람직한 생각으로 바뀌어 가고 오늘날 발전에 있어서 문화적 구원은 매우 중요한 것으로 간주되었다. 문화활동의 발전은 이런 지속적으로 상호작용하고 상호 중첩되는 경제적·과학적·기술적·사회적 그리고 문화적 제 요소들을 포함하는 유기적 과정에 다름 아니다.

3 International Thesaures of Cultural Development, UNESCO, 25쪽,

3) 문화와 도시계획의 역사적 전개

17~18세기 도시의 정비는 왕정과 절대군주의 권위를 상징하기 위해 조망축인 불바르Boulevard의 건설에서부터 시작되었다. 도시계획은 특정 계층을 위한 기념비적인 건설을 통해 공간적, 상징적 구역을 구분하였고 문화는 경제의 부산물로서 존재하였다. 정치가와 계획가에 의해 주도되던 근대초기 도시 형태는 권력을 상징하는 권위의 공간으로서 아름답고 위엄 있게 정비되었다. 18세기에는 독특한 미적 경관과 도시를 예술품으로 간주하는 경향이 나타나는데 낭만주의적인 건축이나 신고전주의의 픽쳐레스크적 도시경관을 만들어내기도 하였다. 니콜라스 페브스너Nikolaus Pevsner는 건축과 함께 도시는 종합예술이라고 말하고 있다. 그러나 이러한 아름다움 뒤에는 권력을 유지하려는 욕망과 정치적인 목적이 내포되어 있었다. 도시의 대로는 사회적으로 권력과 힘을 상징하는 의미이기도 했으며 투쟁의 장소이기도 했다. 당시 왕권과 귀족에 의해 세워진 도시의 대로는 19세기에는 상업자본과 신흥세력들에게 주도권을 내어주었다.

18세기 후반 영국에서 시작된 산업혁명은 19세기 후반 서구와 전 세계에 확산되면서 빠른 도시화를 야기했다. 순식간에 수십만이 생활하게 된 산업도시들이 우후죽순처럼 생겨나면서 각종 병폐들이 발생하였고, 이로 인해 도시의 열악한 주거환경과 위생설비, 각종 범죄와 매춘, 도시내부의 계급·계층적 갈등이 사회문제로 대두되었다. 산업도시의 병리학Pathology에 대한 치유책은 19세기 전반기 유토피아적 사회주의자들에 의해 제시되었으나 19세기 후반에는 정치권력의

주도로 서구 주요 도시들에서 근대적 도시정비가 시작되었고 20세기 전환기에는 전문가들에 의한 근대 도시계획Urban Planning이 탄생하였다.

고대도시 이래 독창적으로 도시를 성장시켜 온 비서구 세계에서는 근대세계체제의 형성과 함께 유럽의 도시 모델과 조우하였다. 15세기 말 이래 중남미와 아시아 일부 지역에 유럽인의 식민도시가 건설되었다. 식민도시는 19세기 말의 제국주의 팽창과 함께 아시아 아프리카 곳곳에 새롭게 건설되거나 전통적 도시의 모습을 변모시켜 갔다. 제국주의 세력이 건설한 식민도시는 19세기 후반기 유럽 대도시들의 근대적 정비의 경험과 막 태동한 근대 도시계획의 논리를 따랐으며 탈식민화 이후에도 비서구 지역의 많은 도시들이 서구적 근대 도시 모델을 무비판적으로 수용하였다. 이에 따라 20세기 중반에 이르면 지구촌 대부분의 도시는 서양의 근대도시 모델을 따르게 된다. 민유기, 2009:195~196

1910년대 도시계획은 도시미화와 도시기능의 개선을 위한 부르주아식의 고급문화에 지배되었다. 박물관, 도서관, 공공정원, 갤러리, 콘서트홀은 경제적인 부를 상징하는 표현 수단이었고 사회적 가치를 직접적으로 반영하는 가장 흥미 있는 도시계획의 방식이 되었다. 고급예술과 대중예술은 제도적으로 구분되었고 이러한 구분은 도시를 계획하는 기본 원리가 되었으나 고급 문화시설은 댄스홀이나 펍과 같은 일상적 대중문화시설과 공간적으로 분리되었다.Freeston. R., & Gibson, C., Monclus, J. & Guardia, M., eds., 2006 이러한 배경에는 도시계획의 공간 분리를 통한 사회적 계층 간의 구분짓기가 의도되어 있음을 알

수 있다. 오스만의 파리를 모델로 하는 도시 미화 운동은 시카고에서 본격적으로 시작되어 캔버라 같은 신흥 수도에 이르기까지 신도시 계획의 전형적인 방식으로써 확산되었다.

당시 예술의 개념은 고전적인 고급예술을 위한 엘리트문화가 기초를 이루었다. 예술을 위한 예술정책, 경제와 분리된 고급예술은 공공재적인 가치로서 보존과 지원의 대상이었으며 정부의 리더십이 강력하게 작용하였다. 예술은 문명의 진화를 위한 예술적 가치를 추구하는 것에 목적이 있고 전문적인 문화기관의 설립과 함께 예술가를 양성하는 것이 정책의 목표였다.

1910년에서 1950년대는 도시계획에 있어서 조닝zoning(부동산의 용도를 규정하는 조례에 따라 토지를 구획하는 일이나 구획된 지역)을 통한 구획 정리와 기능주의적인 마스터플랜 개념이 도입되었다. 20세기 이후 모더니스트들은 도시를 기능을 통해서 이해하려고 하였다. 자동차와 산업화 시대에 맞는 새로운 질서와 도시적 스케일에 대한 개념을 필요로 하였다. 특히 2차 대전 이후 60여 년간 도시전체의 골격을 가로, 중심지 등으로 구분하고 토지이용계획을 결정하는 등 도시의 구역은 도시생활에서 필수적인 용도와 기능에 따라 주거, 상업, 문화 등으로 구분되었다. 이로서 도시 전체를 계획하는 종합계획의 개념이 대두되었다. 편의성과 기능성을 위주로 한 기능주의적 도시계획 양식은 신도시 건설이나 식민도시, 세계대전 이후의 도시재건을 위한 복구에 일괄적으로 적용되었다. 이러한 도시계획 방식으로 도시마다 문화시설이 집적된 문화조닝이 계획되었으며 다양한 기능이 통합된 도시의 모델이 수립되었다.Freeston. R., & Gibson, C., Monclus, J. & Guardia, M., eds., 2006

　　이러한 기준은 지역사회의 요구와 질적인 성장보다는 균형적이고 충분한 시설들의 균형적인 공급에 초점이 있다. 스포츠센터, 공원, 예술센터와 시민회관, 도서관 등의 지역사회 기반의 시민문화시설이 건립되었으나 통일된 양식에 의한 도시공간의 구획은 지역특성, 역사적 경험, 장소성의 상실과 함께 동질한 문화시설을 양산하게 되었다.

　　이 시기의 문화정책의 대상은 오페라, 발레, 미술 등의 고급예술에 대한 지원과 복지국가적인 사고방식에 따라 이러한 예술작품을 국민들에게 보급하는 것을 중요한 영역으로 인식하였다. 프랑스는 초대 장관인 앙드레 말로Andre Georges Malraux가 전국 각지에 '문화의 집'을 건립하는 등 문화예술의 대중적인 보급을 위한 정책을 구사했지만, 문화예술의 엘리트적인 의식은 변함이 없었다. 결국 문화시설을 건립해 우수한 문화를 보급하여 이식하고자 하는 노력은 점차 축소되고 엘리트 중심의 문화관에 변화가 일어났다. 이러한 노력으로 문화복지와 시민문화 의식이 고양되는 계기를 마련하였기 때문이다. 한편으로는 1940년대 텔레비전이 발명되고 대중매체가 등장하기 시작하면서 새로운 유형의 문화예술 장르가 생겨나기 시작하였다.

　　1960년대에는 모더니즘을 반성하고 비판하는 포스트모더니스트들에 의해 근대 도시계획의 일방성과 기능주의적인 통일성, 하향적 계획방식에 비판이 가해지기 시작했다. 파리의 도시재개발과 관련해서 1958년 「도시재개발 기본법」에 근거를 둔 2차 대전 이후의 미국식 슬럼철거Slum Clearance 재개발 수법은 파리 시가지에 초고층 건축물을 돌출시켰다. 그러나 이러한 사업은 파리 시민뿐만 아니라 국민 전체로부터 악평을 들었다. 이에 따라 1962년 앙드레 말로는 파리의

역사적 환경을 지키려는 재개발을 추진하기 위하여 「토지 및 건물의 복구와 보전지구에 관한 법률(1962, '소위 부동산 복구법')」을 제정하였다. 이것이 통칭 「말로법」인데 이 제도에 의하여 보전지구, 토지 및 건물 복구지구의 지정과 함께 역사적 거리를 파괴하지 않는 재개발 수법이 적용되게 되었다._{김선범, 이희정, 2004:443~444} 이러한 경향은 옛 도시의 전통을 강조하고 역사적 건축을 보존하면서 새로운 것을 접목하려는 시도에서 비롯되었다. 1929년 시작된 시카고학파는 도시사회학의 기초를 세우고 1950~60년대에 도시지리학이나 도시 생태학적인 측면에서 큰 영향을 미쳤다.

20세기 후반에는 도시를 경제, 정치, 사회, 문화적인 컨텍스트 안에서 포괄적이고 넓은 의미로 확대하여 해석하였다. 문화적으로는 문화분권과 문화민주주의에 대한 개념이 등장한 시기이며 문화정책에 있어서 지역사회 참여, 여성, 청소년, 인종 및 소수 계층에 대한 관심이 생겨나기 시작했다. 문화예술 분야에서 사회·정치적인 관심은 증대하였고 경제정책도 분배와 복지정책이 주요한 이슈로 등장하였다. 유럽에서는 복지국가의 재정적자를 배경으로 하여 예술단체에 들이는 보조금의 효율성이나 투명성 및 책임 등을 문제 삼았다.[4] 이러한 비판은 이후 지역사회와 예술의 관계를 개선시키고, 커뮤니티와의 연계성을 모색하는 지역문화발전의 시범이 되어 확산되어 갔다. 즉 지원의 방향이 예술의 향수자인 시민들에게로 전환되었다는 점에

4 예를 들어 문화시설이나 예술단체에 주는 보조금이 시민의 문화향수에 기여하였는지에 대한 여부와, 국가의 많은 예산이 전통적인 예술에 집중하여, 실험적 예술의 지원을 방해하고 있다는 지적을 들 수 있다.

서 문화정책에서의 패러다임이 바뀌고 있음을 알 수 있다. 문화정책의 대상영역도 종래의 고급문화High Culture 위주의 정책으로부터 대중문화Mass Culture를 포함하는 정책으로 확대되었다.박은실, 2005:14~21 지역사회를 기반으로 하는 커뮤니티 예술과 공동체 문화가 발달하면서 지역에 대한 관심과 사회의식은 도시계획에 통합되었다. 즉 예술 참여를 위한 시민문화예술센터 등의 다목적 시설이 건립되었다. 또한 도시 고유의 정체성을 살리면서 문화유산, 역사지역에 대한 보존과 문화적 활용에 대한 관심이 증가되었다. 산업화 과정에서 쇠퇴한 유휴시설이나 산업시설의 재생을 통한 문화개발이 활발해지면서 문화예술단체가 도시개발에 관여하는 사회참여 현상이 두드러졌다. 그러나 도시계획에 있어서 문화는 여전히 부차적인 요소로 활용되었다.

한편으로 문화는 "삶의 방식과 관련한 일체"라고 주장한 레이몬드 윌리엄스Raymond Williams의 문화개념이 확산되었다. 더불어 대중예술과 미디어의 발달로 문화산업이 등장하면서 예술의 대중화와 문화적 다양성이 증대되었다. 주목할 점은 이 시기 뉴욕에서는 도시계획을 통한 록펠러센터, 링컨센터 등의 복합문화공간이 건설되면서 기업의 '후원연합체'가 대규모 재개발과 다목적 시설의 집중적인 개발에 관여하는 현상이 나타났다.Freeston. R., & Gibson, C., Monclus, J. & Guardia, M., eds., 2006 고급예술의 현대화라는 비판이 일기도 했지만 기업의 후원을 받는 문화산업은 성장을 거듭했고 이 시기부터 예술과 문화산업의 도시경제에 대한 영향력이 싹트기 시작하였다.

1980년대에서 1990년대 초반은 도시계획에 있어서 가장 극적이고 결정적인 문화적 전환의 시기이다. 당시 시대를 지배하던 포디즘

Fordism의 붕괴로 인해 급격하게 산업이 쇠퇴하였고 도시들은 탈산업화를 거치면서 자본의 공간이동과 생산자본의 세계화로 도시구조의 재편을 겪게 되었다. 문화는 부정적인 산업도시의 경제적 재건을 위해 새로운 투자의 원천, 고용생성 및 세계화 시대에 비교우위를 위한 도시마케팅을 위한 전략으로 활용되었다. 세계경제는 전문마켓, 작은정부, 신자유주의 경제체제로 전환되었고 예술의 경제적 중요성이 더욱 강조되었다. 도시의 문화적인 가치창출 능력보다 생산성이 더 중요시되고 도시재생과 도시이미지를 위한 수단으로써 문화를 활용하기 시작하였다.Freeston. R., & Gibson, C., Monclus, J. & Guardia, M., eds., 2006

대처리즘의 영국은 예술에 대한 국가의 지원을 삭감하고 문화기관의 민영화와 지역 이관을 추진하였다. 문화시설의 건립 및 소비의 변화는 전문적인 문화중개자들에 의해 고급문화와 저급문화 사이의 전통적인 간극을 초월한 새로운 상품을 출현시켰다. 1980년대 서구의 문화산업은 더욱 집중화되고 막대한 힘을 갖게 되었다. 생산의 규모는 더욱 방대해졌고 전 지역에 걸쳐 초국가적인 유통망을 구축하였다.Graeme Evans, 2008 TV, 영화 등 매스미디어의 등장으로 대중예술이 발달하면서 창조산업의 기반을 마련하기 시작했다. 다른 한편으로는 대처리즘에 대한 반작용으로 1980년대에 시작된 영국 신좌파에 의한 도시정치는 문화대중주의와 다원주의에 기초하였다. 흑인과 여성 등 소외계층의 하위문화와 지배계층에 대항하는 저항문화가 하층민의 주거지역을 중심으로 발달하기 시작했다.

급속한 경제적인 구조조정은 도시에 기업가 정신을 불어넣고 도시성장을 위한 새로운 촉매제로 월트 디즈니 콘서트 홀, 빌바오 구겐

하임 뮤지엄 등 다양한 공연예술센터와 박물관이 건설되었다. 또한 이 시기는 문화의 경제적 영향뿐만 아니라 사회적 영향에 관한 연구가 활발히 이루어졌다. 비안키니[1993]는 도시재생에 있어 문화정책의 성공과 실패를 보다 잘 평가하고 새로운 정책을 수립하기 위해서는 정성적Qualitative인 가치평가에 대한 새로운 지표를 개발하는 것이 중요하다고 역설하였다. 물리적이고 경제적인 측면을 넘어서 사회적 함의, 환경적인 지속성, 문화발전에 이르기까지 다양한 측면을 고려한 확장된 개념의 도시재생에 문화정책의 역할이 있기 때문이다.[Garcia, 2004, Bianchini, 1993] DCMS의 2004년 보고서에서는 영국도시들의 재생에 문화가 기여한 증거에 관한 기초자료를 수립하였다. 이후 에반스[Graeme Evans, 2005]는 이를 발달시켜 도시재생의 문화기여에 관한 평가를 측정하기 위한 다양한 지표를 제시하였다.

1980년대 후반에는 메가 이벤트Mega Event와 통합적인 문화계획을 통한 도시재생 전략이 많이 구사되었다. 대표적인 사례로는 '유럽 문화도시의 해The European City of Culture Programme, ECOC' 프로그램과 스페인 바르셀로나에서 개최되었던 2004년 세계문화포럼[5]Universal Culture

5 유네스코가 협력하는 세계문화도시포럼은 2004년 5월 9일~9월 26일까지 바르셀로나 수변에서 처음으로 개최되었다. Cultural Diversity, Sustainable Development, Conditions for Peace 등이 바르셀로나포럼의 주제였으며 이 주제는 보편적으로 승인되고 있는 세계인권선언과 유엔의 노동원칙에 근거를 두고 있다. 바르셀로나 포럼 2004는 세계화 과정에도 도시는 다양성diversity을 가지고 있을 뿐만 아니라 건강하고 활기차다는 것을 전 세계에 전하고 함께 어울리는 축제와 상호작용의 장으로서 도시의 존재이유를 강화하고 세계화에 대한 미래의 메시지를 세계에 전하는 것이 포럼을 여는 이유라고 밝혔다.

표 1 문화와 도시계획 패러다임의 변화

시기	패러다임	이론가/ 계획가	문화를 활용한 도시계획 및 전략	문화정책 개념 및 목표
1900– 1910s	예술로서의 도시 도시미화운동	하워드/ 대니얼 번햄	• 파리&비엔나 모델 • 전원도시 • 도시미화운동 • 시카고 계획 • 캔버라 계획	• 예술을 위한 예술의 시기 • 경제와 분리된 고급예술의 지원 • 정부의 리더십 강력 작용 • 문화예술 전문기관, 예술가 양성
1910– 1950s	문화조닝	할 랜드 바돌로매 패트릭 애버크롬비	• 근린문화센터, 공원 • 도시기능과 포스트WW2, 마스터플랜 • 대런던계획	• 문화복지, 시민문화의식 고양 • 지역사회 기반의 문화정책 • 시민문화예술 센터 보급
1960– 1970s	커뮤니티 문화	제인 제이콥스	• 커뮤니티 문화예술 개발 • 문화유산 보존 운동 • 예술과 스포츠센터 • 사회적 계획	• 문화분권, 민주화 시기 • 문화정책에 지역사회 참여, 여성, 청소년, 인종, 소수계층의 관심 • 시민의식 고양, 공동체 문화
1960– 1970s	선도적 문화시설	로버트 모제스	• 링컨센터/케네디센터 • 시드니 오페라하우스	• 예술과 고용창출 시기 • 성장주의 경제정책 대규모 문화시 설 건립과 관광전략 • 전자예술의 등장 대중예술
1980– 1990s	문화개발 도시재생 장소마케팅	도시행정가 파스칼 마샬 샤론 쥬킨	• 도시문화재생과 문화산업 • 축제마켓플레이스 • 도시마케팅 • 지역경제개발 전략 • 문화산업 클러스터 • 유럽문화도시의 해 • 바르셀로나, 빌바오	• 문화정책과 도시마케팅 시기 • 문화산업적 접근의 시기 • 문화를 활용한 도시재생 • 혼합된 문화시설 개발 전략 • 문화정책과 문화개념의 확대 • 창조산업 가치사슬
1990– 2000s	문화계획	그레이그 드리즌 콜린 머서 그램 에반스	• 통합적 문화도시 계획 • 문화 활용 공공정책 • 글래스고우	• 문화전략과 도시개발 통합시기 • 거버넌스의 발달과 시민참여 • 문화다양성, 지역분권, 소수문화
1990– 2000s	창조도시	리차드 프롤리다 찰스랜드리 앨런 스콧	• 창조경제/창조산업 • 유네스코 창의도시 • 창조도시/창조계층 • 허더스필드, 헬싱키, 베를린	• 창조경제와 창조산업의 발달 • 지역창의성 창조계층 등장 • 창의성을 둘러싼 영역 확대 • 문화활동으로 사회 전반에 걸쳐 예술 가치 확산
2000–	지속가능한 개발	뉴어버니즘 유네스코 CABE	• 문화와 삶의 질 • 창조클러스터 • 지속가능한 환경 조성	• 삶의 질 향상과 행복추구권 • 환경과 윤리문제 확산 • 생활환경의 질적 향상 및 활력-지속 가능한 지역발전 모델

Freeston & Gibson, Monclus, J. & Guardia, M., eds., 2006. p.23. Baeker, G., History of Cultural Planning,
Municipal Cultural Planning Project, CA., 2002. 바탕으로 재구성함

Forum 2004, Barcelona을 들 수 있다. 1990년대 들어서면서 문화는 일부 계층의 전유물이거나 감상을 위한 도구가 아니라 도시와 지역경제를 발달시키고 신산업을 성장시킬 중요한 자원이 되었다. 도시정책의 목표는 이제 더 이상 경제성장 일변도가 아니라 미래의 신성장 동력인 창조성과 혁신, 사회통합의 방법과 신뢰의 구축, 효율성과 형평성의 고려, 환경과 미래를 생각하는 지속가능한 발전 등에 있다. 따라서 창조성이 도시성장을 견인하는 창조도시는 21세기 문화와 도시계획의 새로운 패러다임으로 자리 잡게 되었으며 공동체와 개인학습역량을 강화하는 학습도시, 환경과 미래를 생각하는 지속가능한 도시발전 등이 도시개발의 중요한 화두로 부상하였다.

2

문화예술과 도시,
패러다임 변화와 시대별 특징

1) 예술로서의 도시

바로크 시대(15~19세기)에는 도시 자체를 하나의 예술작품으로 만들고자 했던 고전적인 고대의 기념비적인 도시Monumental City 성격이 부활하였다. 새로운 통치자나 지배계급은 부와 권력을 과시하기 위해 도시의 형태에 강한 중심축을 가지고 좌우대칭으로 배치되는 기하학적인 형태를 표현하게 되었는데 베르사이유와 칼스루헤 등이 대표적이다. 형태적 상징성이 우세했던 이런 도시들의 이상향은 로마, 파리, 런던 등의 개조에 영향을 끼쳤다. 근대적 의미의 도시에 대한 계획과 정책은 산업혁명 이후 급격하게 증가된 20세기 초반의 도시문제를 해결하기 위해서 시작되었다. 급격하게 팽창된 대도시의 공간질서는 매우 혼란스러웠고 19세기 말 도시를 개혁하고자 하는 정신

은 여러 가지 모습을 띠고 나타났다. 지자체 개혁, 공중위생, 고용통제, 임차인 주택법 등의 도시를 개조하고자 하는 사상이 등장했다. 조재성, 2004:23

19세기 말 도시계획에서 문화에 대한 활용은 고급문화에 의해 영향을 받았다. 박물관, 도서관, 공공정원, 아트갤러리, 콘서트 홀 등은 중산층을 위한 장소로서 당시의 도시들이 지니고 있던 슬럼가를 제거하고 도시를 매력적으로 만드는 데 일조했다. 불바르와 박람회, 백화점 같은 상업시설의 발달과 파리에서의 새로운 예술을 위한 전시회는 엄청남 군중을 끌어들였다. 한편으로는 표현과 소통의 수단이 급속도로 증가하고 교통이 발달하면서 도시가 팽창하였다.

대표적인 도시재건 작업으로서 오스만의 '파리대개조' 작업을 들 수 있다. 1853년에 즉위한 나폴레옹 3세는 도시의 공간구조를 정비하고 경제적 사회적 분위기를 전환하기 위해 조르주 외젠 오스만 B. G. E. Haussmann 남작을 '파리대개조' 사업의 책임자로 임명했다. 시가지의 성벽과 기성 시가지에 있어서 광장 및 간선가로의 신설과 확장, 그리고 교회나 궁전 등의 대규모 건조물 주변의 건물 철거를 중심으로 행해졌던 이 사업은 대량의 토지수용을 통해 이루어졌다. 그러나 이 도시개조사업으로 인해 당시 파리가옥의 3/7이 파괴되었고 야수적인 개조 방법이 적용되었기 때문에 시민에 의한 도시개조를 저해하게 되었다. 리볼리 거리가 완성되어 수열가로가 되고, 도로는 바깥 방향으로 직선화되면서 중앙시장, 오페라하우스 등 많은 건축물이 건설되었고 주변 소도시들을 파리에 편입시켰다. 김철수, 『서양도시계획사』, 2004:182

　　다수의 개별적 구역 자치제가 연합된 형태였던 런던과 대조적으로 국가의 통치를 받는 강력한 지방자치제의 전통이 남아 있는 파리는 단일한 행정 단위였기 때문에 재건이 용이했다. 혁명기에 재산소유권이 인정되기는 했으나 1841년 제정된 법은 의회가 공공사업으로 규정한 공사의 경우에 한해 보상을 전제로 한 강제 매입을 합법화하였다. 1852년의 법은 강제 매입이 행정부에 의해 발의될 수 있도록 수정되었으며 이 법률을 통해서 파리 시 정부는 매우 강력한 지위를 얻게 되었다. 이는 19세기 대부분의 기간에 유럽에서 나타난 토지 강제 매입의 일반적인 절차였고, 정식 임차 관계를 맺지 않은 대부분의 빈민들은 강제 퇴거당했다. Girouard, M. 저, 민유기 역, 2009:452~453.

　　오스만의 기획이 실행되는 과정에서 유토피아주의의 전원에 대한 갈망은 무시되지 않고 충족되었다. 그는 도시 안에 공원과 개방된 공간을 도시의 허파로 기능하도록 만들자는 제안을 실현하였다. 오스만의 자문관들(알팡, 벨그랑)은 뱅센 숲, 뤽상브르, 뷔트 쇼몽, 몽소 공원, 또는 탕플 광장 같은 공원을 조성하였고 상·하수도망을 정비하였다. 이러한 시도는 왕정복고 이전까지 거슬러 올라가며 제국정권에 영광을 더해주었으며 도시 속에 자연의 스펙터클을 도입하였다. 이것은 노동자 계급이나 부르주아 모두에게 공통적으로 특별한 문화전통을 만들어 주었으나 자율적으로 발전된 문화는 아니었다. 이러한 자연의 상품화와 목가적 유토피아주의는 일종의 정치적 행위였던 것이다. David Harvey, 2003:349~351.

　　오스만의 불바르 계획은 1870년대 유럽 대부분의 도시들이 개발되거나 재개발될 때 따른 규범이 되었다. 베네볼로Benevolo, 1960는

1859년부터 바르셀로나를 확장하면서 함께 만든 세르다Cerda의 엔산체 the Ensanche, 13세기 중세의 성곽을 없애고 성벽선을 따라 만든 훼르스테르Forster의 비엔나 환상도로 계획Ring Strasse Plan : 1858~72, 프레토리아 pretoria, 1855와 사이공saigon, 1865과 같은 식민도시, 부에노스 아이레스 Buenos Aires의 훌리오 5번가 등이 오스만의 계획을 따라 거대한 불바르에 의해 개발된 도시들의 사례라고 언급하였다.Broadbent, G., 저, 안건혁, 온영태 역, 2010:163 파리대개조 사업의 결과로 파리는 다른 어떤 도시도 갖지 못한 거대함과 경이로운 모습을 갖추게 되었다. 다른 도시들은 그것을 모방하고자 노력했고 비민주적인 도시개조 방식에도 불구하고 1870년 무렵 변화된 파리의 모습은 파리를 세계의 중심으로 만들었다. 그러나 하비Harvey, D., 2003는 파리를 부르주아 권력이 자본의 도시에서 만들어 낸 수도라 비판하였고 근대도시 정비 과정에서 도시 밖으로 내몰린 대다수 하층민의 공간적 배제는 새로운 계층갈등을 불러일으키기도 하였다.

오스만 이후에 유럽에서 건설된 가장 웅장한 대로는 빈의 링 환상도로Ring Strasse였다. 황제 프란츠 요제프 1세는 1857년 12월 20일자 포고령에서 시의 17세기 성벽을 철거하고 성벽과 에스플라나드가 차지하고 있던 부지를 구획할 것을 명했다. 이 계획은 1859년에 착수되어 1865년에 완성되었다. 성벽 주변의 거대한 녹지대와 성벽이 파괴되었지만, 이 개발에 의해 빈은 즉시 파리에 버금가는 현대적인 대도시가 되었고 런던을 비롯한 세계의 다른 수도를 추월했다. 파리의 재개발과 달리 빈의 개조는 대지가 비워져 있었고 비용은 건물부지 매각 비용으로 충당하면서 어려움 없이 진행되었다. 새로운 개발 사업은

두 개의 순환도로, 안쪽의 링 슈트라세와 바깥쪽의 라스텐슈트라세에 기초했다. 링 슈트라세 주변은 광장을 사이에 두고 박물관지구가 차례차례 이어졌다. 오페라하우스, 공원, 화훼홀과 코르소라 불리는 사교계의 산책로가 건설되었다. 구 귀족들뿐만 아니라 신흥부호들도 링 스트라세 주변으로 이주하였다. 빈의 개조는 분명 파리의 영향에 의한 것이었지만 링은 파리의 복제물로 남지는 않았다. 빈의 카페들이 하나 둘 생겨나면서 도시의 활기와 유쾌함이 드러났다. 링스튜라세는 독창적인 도시계획의 산물이 되었다.Girouard, M. 저, 민유기 역, 2009 : 512~515

　　다음에 소개할 도시미화운동City Beautiful Movement 역시 19세기 유럽의 위대한 수도들의 대로와 산책길에 그 기원을 두었다. 오스만의 파리 재건과 비엔나 환상도로 건설은 그 고전적 모델이었다. 그러나 20세기 들어서 도시미화운동은 주로 다른 장소, 다른 문화에서 나타나기 시작하였다. 예컨대 도시 지도자들이 집단적인 열등의식을 극복하면서 산업을 부양하기 위해 건설한 미국 중서부의 거대한 사업도시에서 또는 영국의 공무원들에 의해 제국주의적 지배와 인종적 배타성을 표방하는 계획이 추진되었던 광범위한 제국 곳곳에서, 그리고 새로 지정된 수도 등에서 출현했다. 그리고는 아이러니컬하게도 도시미화운동은 지리적, 정신적인 출발점으로 완전히 되돌아왔다. 즉 유럽의 전체주의 국가의 독재자들은 자신들의 수도에 과대망상적인 영광의 비전을 담으려고 했고 이는 1930년대에 절정을 이루었다. 표면적으로는 매우 다른 맥락임에도 불구하고 그 결과물에는 아마도 불안한 의미이긴 하지만 묘한 유사성이 있다.Hall, p., 저, 임창호 역, 1996 : 210~211

미국에서도 도시를 개조하려는 사회적 노력은 20세기 초에 그 절정에 도달했다. 미국의 도시미화운동The City Beautiful Movement, 시립예술운동은 1890년대부터 무르익었다. 도시미화운동 이전에 '아름다운 도시 만들기 운동'이 조각가, 화가, 건축가 등을 중심으로 미국 전역에 빠르게 확산되고 있었다.

그러나 이 시기의 '아름다운 도시 만들기 운동'은 도시 전체를 대상으로 하는 대형 설계 프로젝트가 비실용적이고 이상주의적이라는 이유로 소규모의 실현 가능한 프로젝트를 추구했다. 따라서 종합계획의 형태를 갖춘 것은 아니었다. '아름다운 도시 만들기 운동'은 시립예술운동의 형태로 나타났다. 1893년 3월 건축가, 조각가, 화가 등 예술가를 중심으로 '뉴욕 시립예술회'가 결성되며 그 뒤를 이어 1899년까지 신시내티[1894], 시카고, 클리블랜드, 볼티모어에서 설립되었다. Sutcliff, A., 1981:97 이 운동은 도시의 광범위한 주제들, 가로등, 공원, 문화회관, 건설 등에 이르기까지 다양한 주제에 대한 참신한 제안을 했다. 예술가들의 협동 작업에 의한 '아름다운 도시 만들기' 시립예술운동은 '도시미화운동'의 출현을 재촉했다.Peterson, J. A., 2003:69 조재성, 2004:23~24.)

2) 도시미화운동

도시미화운동The City Beautiful Movement은 오스만의 파리개조와 그 후계자들로부터 나온 것이지만 기원은 시카고의 박람회에서 탄생했다.

1893년 시카고에서는 아메리카 대륙 발견 400주년을 기념하기 위해 세계콜럼버스 박람회가 개최되었다. 지그프리드 기디온Sigfried Giedion, 1941과 같은 역사학자들은 선구적인 건물을 설계한 다니엘 번햄 Burnham, D.이 진보적 표현과 거리가 먼, 바로크의 재생산처럼 보이는 박람회장을 설계하는 것에 비판을 가했다. 그러나 박람회 그 자체는 사업능력을 넘어서 문화적인 지지까지 받고자 했던 실업가들의 전폭적인 후원을 받았다. 그들은 시카고가 상업의 중심지를 넘어서 문화의 중심지로 인정받기를 원했다. 프레드릭 로 옴스테드Frederick Law Olmsted가 박람회장의 배치를 맡았고 건축가, 조각가, 미술가 등을 선발하는 일은 번햄이 맡았다. 이들은 위엄을 갖춘 건축양식과 고전주의적 양식을 도입했다. 이렇게 고전적인 방법으로 설계된 박람회장은 웅장한 도시계획의 부활을 예고했고, 이와 같은 계획의 대표적인 사례가 번햄이 계획한 '시카고계획Plan for Chicago, 1909'이다.Broadbent, G., 저, 안건혁, 온영태 역, 2010:170

번햄은 부와 도덕적 영향력의 원천으로 예술을 인식하고 충분한 규모의 고급시설과 교육을 통해 공공의 기회를 향상시킬 수 있다고 생각하였다. 또한 도시의 지적 생활을 향유하기 위한 기념비적인 계획을 구상하였으며 해안가 근처의 그랜트 파크 주변으로 박물관, 예술학교, 도서관 등을 집적화시키고 예술, 교육, 의식, 기호, 자선활동, 시민의식을 보여주는 문화의 아크로폴리스가 될 것을 기대했다. Freeston & Gibson, Monclus, 2006:25 번햄은 도시설계를 위해서는 개발에 대한 규제가 필요하다고 강조해 왔다. 그리고 도시미화운동의 설계 및 계획적 요소에 대한 아이디어를 '시카고계획'에서 풍부하게 제시

했다. 그 중에서 도시 내부와 외곽에 배치한 방대한 공원체계, 도시공원, 놀이터, 그리고 23마일에 이르는 호수변 공원 등이 그의 아이디어를 극명하게 보여준다. 이어서 방사선과 대각선형의 간선도로를 연결하는 가로망 체계를 수립했고 도심에 인접한 철도역 단지, 박물관 복합단지, 대규모 광장을 끼고 도시 전체를 조망할 수 있는 돔형의 탑을 가진 시청사도 종합적으로 '시카고계획'에 포함시켰다. 결국 도시미화운동은 '종합계획'의 시초로 자리매김된다고 할 수 있다.조재성, 2004:24~25

시카고 계획은 현실성이 없어 보였지만 놀랍게도 대부분이 실현된 큰 계획이었고 그것의 기본 개념은 상당히 훌륭했다. 잃었던 시각적, 미적 조화를 도시에 복구시킴으로써 조화로운 사회질서의 출현을 위해 물리적 필요조건을 창출한 것이다.Boyer, 1978:272 급속한 성장과 너무나 많은 인종의 혼합을 통해 성장한 무질서한 도시는 새로운 간선도로를 만들고, 슬럼을 제거하고, 공원을 늘림으로써 질서를 찾게 되었다. 사회적 이상과 순수 미학적 수단의 혼합이야말로 진보운동을 지지하고 있던 중상류층으로부터 긍정적 반응을 끌어내는 요소가 되었다.Peterson, 1976:429~430 번햄이 그 계획을 제출할 때 비교의 기준은 훌륭한 유럽의 도시들이었음은 말할 것도 없다.Hall, p., 저, 임창호 역, 1996:214~215

일반사회개혁자들이 도시의 위생환경을 개선하는 데 노력을 집중한 반면에 도시미화운동에 참여한 도시개혁가들은 시민들에게 윤리적 가치를 불어넣을 수 있는 도시환경을 만드는 데 보다 주력하였다. 미국에서의 도시미화운동은 지방정부의 부패와 대기업에서의 노동

착취를 바로잡고 대도시의 주거환경을 개선하고 사회불안의 원인들을 개선하는 것에 초점을 두었다. 도시미화운동의 궁극적인 목적은 말 그대로 아름다운 도시를 만드는 것이었다. 도시미화운동의 주창자들은 도시미화운동이 도시를 미적으로 개선함으로써 도시빈민층들에게 새로운 시민의식과 윤리적 가치를 불어 넣을 수 있으며, 미국의 도시들이 유럽의 미술양식European Beaux-Arts을 이용하여 유럽의 도시들과 문화적으로 대등한 위치에 도달할 수 있다고 믿었다. 또한 도시중심부의 활력을 되찾고 상류층을 유입해 도시를 번창시킬 수 있다고 주장하였다. 도시는 개인 목표보다는 사회 목표를 위해 조직된 통일체로 다루어져야 한다는 것이 기본 개념이다. 사회의식을 강조하고 시민의식과 지역공동체 의식을 표현하기 위해 기념비적인 외부 공간을 강조하였다. 또한 건축물의 이미지와 아울러 공간적인 효율성과 외부 공간 요소를 중요시 하였다.

그러나 도시미화운동의 효과를 바라보는 시각은 기대와 우려가 교차하였다. 가장 대표적인 사람으로 시민센터Civic Center를 예찬한 윌슨Wilson을 들 수 있다. 시민들은 교화를 통해 의식을 개혁하는 것이 아니라 시민센터 같은 활동기반을 통해서 지역사회에 대한 동질감과 자부심을 스스로 느낄 수 있다고 역설하기도 했다.서충원, 2004:358~359

그러나 무엇보다도 도시미화운동이 미국 도시계획사에 기여한 공로는 '도시종합계획'의 출현에 밑거름이 됐다는 점이다. 도시미화운동을 경험하면서 도시계획 작성이 촉진되었고 더 나아가 도시 만들기 학문이 제안되었다. 1909년 5월 워싱턴 D.C.에서 열린 '제1차 도시계획 전국대회'에서 일부 도시계획가와 사업가들은 '유토피아'

의 건설에는 막대한 자금이 필요하다는 사실을 깨달았다. 이 회의에서 '도시계획'이라는 용어는 '도시미화'를 압도했다. 이로써 도시미화운동의 열기는 수그러들었다. 옴스테드는 '제1차 도시계획 전국대회'에서 도시계획의 역할을 평가하는 데 중요한 역할을 담당했다. 도시미화운동은 번햄이 전혀 관심을 갖지 않았던 주제인 '지역지구제'를 중심으로 기능적 '도시계획'운동에 자리를 내주었다.조재성, 2004:30~31 도시미화운동은 미국의 도시계획에서 매우 중요한 기구인 '도시계획위원회'가 만들어지는 데 큰 영향을 미쳤다.

3) 도시계획 마스터플랜의 탄생
– 문화조닝의 출현

영국에서 근대적 의미의 신도시는 에베네제 하워드Sir Ebenezer Howard[1]가 19세기 말 전원도시Garden City를 주창하면서부터 건설되기 시작했다. 그의 이념을 실현하기 위해 결성된 '전원도시운동Garden City Movement'의 영향으로 1903년 최초의 전원도시인 '레치워스Letchworth'와 1920년 제2의 전원도시인 '웰윈Welwyn'이 런던 북부에 건설되었다.

1 에베네제 하워드Sir Ebenezer Howard는 전원도시의 비전과 철학을 행동으로 보여준 실천적 계획가였다. 평생 한권의 저술 *Garden Cities of Tomorrow*을 남겼는데 이를 통해 전 세계 도시계획에 지대한 영향을 끼치게 되었고 런던 주변의 신도시 건설 정책의 골격을 제시하였다. 하워드는 국가가 주도하는 신도시건설에 반대하였으나 결국 2차 대전 이후에는 정부주도의 신도시가 많이 등장하게 되었다.

이러한 전원도시들은 매우 '친환경적'이었지만, 당초 목적인 인구분산에는 큰 효과가 없었다. 아울러 건설비용이 높고 교통수단의 급격한 발달로 모육도시의 영향을 크게 받음에 따라 새로운 전원도시 개발은 더 이상 지속되지 못했다. 하지만 전원도시의 이념과 도시건설에서 얻은 경험 그리고 주민참여 방식 등은 이후 신도시 개발의 중요한 기반이 되었다.조동기, 2000

하워드는 중앙공원의 가운데에 공공지구를 두어 시청사, 공공도서관, 박물관, 공적인 활동이 이루어지는 곳으로 계획하였다. 이 공공지구는 문화, 박애, 위생, 협동정신이 유지되는 도시의 상징인 것이다. 문화적 다양성을 유지하기 위한 다양한 협회와 클럽활동이 장려되었다. 인구 3만의 소규모 도시로는 문화적 다양성을 달성하기에 한계가 있다는 지적이 많았으나 하워드는 영국 중산층들이 자발적인 문화단체를 결성하여 활발한 문화활동을 향유해 온 전통에 착안하였다. 연극협회, 독서협회, 음악클럽 등의 결성을 지원토록 하여 한정된 규모의 도시에서 다양한 문화활동이 자생할 수 있을 것으로 기대하였다.김현수, 2004:275

거대도시 주변의 위성도시군의 개념은 결국 하워드Howard에서 시작되어 프루동Proudhon과 언윈Unwin을 거쳐 결국 아버크롬비Abercrombie의 '대런던계획Great London Plan'으로 이어진다. 아버크롬비는 영국 동부 '켄트Kent 계획'에서 신기술 시대에도 구기술 산업이 전원경관 속에 자리할 수 있다는 하워드와 게데스식 논리를 보여주었다. 이 계획은 실제로는 실패했지만 널리 알려진 그 보고서는 이후에 '대런던계획'의 기초가 된다.Hall, P., 저, 임창호 역, 1996:199 런던 대도시권의 집중으로

인한 안보 취약성과 혼잡의 문제는 2차 대전을 겪으면서 국가적인 관심사가 되었고, 이러한 문제들을 해결하기 위해 패트릭 아버크롬비Patrick Abercrombie의 대런던계획이 탄생하였다. 아버크롬비의 대런던계획은 그린벨트Green-Belt의 설치와 함께 런던 외부에 신도시 건설을 제안하였고, 이는 1946년 「신도시법New Towns Act」[2]으로 구체화되었다.

아버크롬비의 영향을 받은 타운설계와 도시계획 모델은 거의 30여 년간 기본적인 탬플릿이 되었다. 조사, 분석, 계획의 각 단계에서는 물리적인 기능의 기본 수준의 조사를 포함하며, 역사, 고고학 및 아키텍처, 통신, 산업 조사, 인구, 건강상태, 주거, 오픈스페이스, 토지 이용, 경관 조사, 관리 및 금융, 공공서비스 등을 포괄적으로 조사하였다. 이것은 어떻게 보면 전통적인 방식이지만 전문적인 기관들과 중심지구를 계획하는 데 매우 유효한 조사가 되었다. 아버크롬비는 두 개의 계획에서 이러한 '지구 아이디어'를 계획하는 것을 실현하였다. 1943년 '런던계획'에서는 웨스트엔드나 소호레스토랑 지역의 극장 및 영화관, 사우스 켄싱턴의 박물관 및 문화기관의 센터 등이 자발적인 내츄럴조닝의 '문화지구'가 되었다. 1945년의 '배스Bath 계획'에서도 시민문화센터로 재활용된 유명한 로얄 크레센트의 조지아타운은 '예술중심지역'으로서 보존되었다.Monclus, J. & Guardia, M., eds., 2006:27 문화지구를 만드는 공식은 전후 재건시대에도 여전히 유효했다. 단일 기능의 조닝인 공식적인 문화지구에 대한 구상은 근대도시계획

2 이 법에 따라 1946년 'Stevenage'가 건설된 이후 반세기 동안 영국에서는 28개의 신도시가 건설되어 영국 전체 인구의 3%인 225만 명(1991년)이 신도시에 살게 되었다.조동기, 2000

에서 지속적으로 활용되고 있는 스타일이다.

미국의 경우 보스턴은 순수한 문화지구를 자체적으로 계획한 미국 최초의 도시이다. 1859년에 기관위원회Committee of Institute가 '문화보존'을 요구하면서 한 지역을 교육, 과학, 예술적 성격의 기관들에 전적으로 할애하도록 했다.Jacobs, J. 1961:234 뉴욕은 1916년 바셋트Bassett의 주도로 미국 최초의 종합적인 「종합지역제 조례」를 제정하면서 고도제한, 건축선 후퇴, 용도지역의 구분 등의 건축물과 토지 이용을 규제할 수 있는 '용도지역제' 체계를 마련하였다. 반면 효과적인 공공서비스를 관리하기 위한 목적에도 불구하고 용도지역제를 통한 지나친 규제는 많은 논란거리가 되었다. 그러나 1926년 미 대법원이 유클리드 마을Euclide Village, 1926에서 적용중인 '용도지역제'가 합헌이라는 판결을 내림에 따라 1920~30년대에 걸쳐 지역제는 미국 전역으로 확산되었다. 유클리드 판결 이후 1928년에 「표준도시계획수권법」이 공포되면서 엄격한 용도구분과 지역지구제에 의해 통제받지 않은 개발이 계속되는 것은 허용되지 않았고 표준화된 공공시설이 공급되었다.조재성, 2004:37~43

그러나 이러한 단일기능의 지구인 조닝운동의 목적과 영향은 사회적 측면에서 배타적이었다. 르코르뷔지에Le Corbusier는 『현대도시1922』, '브와젱계획1925', 『빛나는 도시1933』에서 "현대의 도시는 백지 위에 건설해야 한다. 현재의 도시는 기하학적으로 지어지지 않았기 때문에 죽어가고 있으며 도시를 살리기 위해 대도시들은 중심을 만들어야한다.…집단생활을 위해 대량생산된 아파트들은 엘리트 계급을 위한 고급아파트와 노동자계급을 위한 검소한 아파트 두 종류이다"

라고 주장하였다. 르코르뷔지에 식의 이상도시가 실제로 건설되었다면 파리 세느강 주변지역을 비롯하여 대부분의 역사적 건축물이 파괴되었을 것이다. 르코르뷔지에 식의 계획이 아니더라도 중심지역은 분명히 중산층을 위한 장소였다. 중심업무지구 한가운데에 중산층의 욕구를 충족하기 위한 문화 및 여가 복합단지를 만들었고 엘리트들은 고층건물위에서 생활을 한다. 현대도시는 명백히 기능적으로 분리된 공간구조를 가지고 계층적으로 격리된 사회구조를 만들어 내었다. 르코르뷔지에의 계획들은 결코 실현되지 못했으나 그의 영향은 지속되어 근대도시 계획 이론의 기초가 되어 현재에 이르고 있다.

한편 뉴욕은 1900년대 초기에 기업재단이나 기업가들의 기부에 의해 설립된 문화시설이 주를 이루었다. 근대 이전의 예술이 귀족의 후원으로 성장했다면 자본주의와 함께 등장한 신흥부르주아와 엘리트계층은 예술과 예술가의 새로운 후원그룹으로 강력한 영향력을 행사하게 된다. 1891년에 철강왕 카네기에 의해 설립된 카네기 홀, 기업들의 기부로 이루어진 메트로폴리탄 박물관, 1929년 애비록펠러 주도로 건립한 MOMA, 1930년 휘트니 미술관, 솔로몬 구겐하임 미술관, 링컨센터 등이 이렇게 신흥 경제엘리트들에 의해서 주창되고 건립되었다. 뉴욕을 비롯해서 이런 기업의 문화예술 후원 배경에는 순수한 기업 메세나적 의미도 있지만 배타적이고 특권적인 기존 예술계에 자신들의 존재와 사회적 지위를 알리기 위한 방법이기도 했다. 그러나 기업의 전폭적이고 막대한 지원을 받으며 뉴욕은 1950년대 이후 세계문화예술 시장의 중심으로 성장하였다.

4) 선도적 문화시설 건립

영국은 1947년 「도시 및 농촌계획법Town & Country planning act」에 의해 '종합개발지구CDA: Comprehensive development area' 제도가 제정되었다. 재개발은 일정 범위에 걸쳐 종합적인 지구계획을 수립해야 하며 강제수용권을 이용하도록 하였다. 넓은 지역을 종합계획에 따라 단계적으로 전면철거 후 개발Scrape & Build해 나가는 방식을 취했는데 1960년대 전반까지 영국은 이렇게 전면철거 방식을 사용하였다. 영국에서의 전면철거 후 개발 방식에 의한 대표적인 사례로써 1945년 계획이 수립되고 1959년에 완료된 런던의 '바비칸지구 재개발 계획'[3]을 들 수 있다.김선범, 이희정, 2004:447~448 바비칸지구 내에 유럽 최대 규모의 복합문화예술공간인 '바비칸센터'가 계획되었으며 주거, 상업, 문화지구의 복합화가 이루어졌다. 당시 런던에서는 바비칸지구뿐만 아니라 도클랜드 등의 개발이 활발히 진행되었다. 이후에 1971년 「도시환경법civic amenities act」에 따라 역사적 지구의 보전수법이 추가되고 「도시 및 농촌계획법」에도 삽입되어 1969년 주택법의 종합개량지구GIA : General Improvement Area에 의한 주택지의 지구개량(복구)의 수법이 확립되었다.

마천루는 미국 자본주의의 상징과도 같은 표현 양식이었다. 비즈

3 2개의 바비칸 지역계획 사업이 있었는데 하나는 면적이 63에이커에 달하는 지역으로 2차 세계대전으로 황폐화된 지역이며 다른 하나는 런던 템즈강에 면한 지역이었다. 바비칸지구는 런던의 중심가에 있으며 중심상업지구로 발전한 지역이었다. 계획의 목적은 도심지구의 인구감소를 중지시키고 도심업무시설을 위한 공간을 확보함과 동시에 대규모 문화시설을 확충하는 것이었다.

니스 중심구역인 뉴욕 42번가에 두 채의 기념비적인 건물 엠파이어 스테이트 빌딩과 록펠러센터가 들어선다. 5번가와 6번가, 48번가와 51번가 사이에 위치한 록펠러센터의 10여 채의 건물은 서로 다른 개념이었다. 20세기 초반부터 뉴욕은 저널리즘과 오락의 메카였는데 CBS와 NBC가 록펠러센터로 옮긴 이후에 록펠러센터는 곧 라디오 센터라는 별명을 얻게 되었다.Weil, Francois 저, 문신원 역, 2003:217~220 록펠러의 꿈은 광장을 한가운데에 두고 둘러싸고 있는 지역을 세계에서 가장 가치 있는 쇼핑지구로 만드는 일이었다. 본래의 계획대로라면 그 부지에는 오페라 극장이 세워지기로 되어 있었지만 1929년 대공항 때문에 포기되었다. 그러나 분수대, 침상, 스케이트장, 쇼핑몰 등을 포함한 광장은 현재 뉴욕뿐 아니라 세계에서 가장 많이 이용되는 도시공간이 되었다.Broadbant, J., 안건혁, 온영태 역, 2010:101~102

도시계획에 있어서 전쟁 이후 몇 년은 뉴욕 서민 구역들에서 파괴와 건설이 진행된 기간이기도 했다. 주거문제와 연방 재정 후원에 관한 1949년「연방법」제1항을 근거로 빈민가 쇄신을 위한 위원회 위원장이었던 로버트 모제스Robert Moses는 일명 '도시재건'이라는 야심찬 계획을 추진한다. 사용 중인 부지를 비워 그곳 거주자들을 다른 곳으로 옮긴 후에 계획을 세웠다. 그 지역에 새로운 주택을 짓고 부동산 개발업자들에게 임대인들을 선택하도록 위임하여 사회 거주지를 사유화시키는 것이었다.Weil, Francois, 문신원 역, 2003

모제스는 뉴욕의 경관을 실질적으로 변모시키는 공공사업계획을 추진했다. 35개의 고속도로와 도로연결망, 12개의 다리, 링컨센터, 셰이경기장, 주택건설, 2개의 수력발전소, 1964년 세계박람회 등이다.

그의 계획은 1940~50년대에는 빈민가를 거대한 공공주택단지로 개선시켰다. 그러나 점점 사회의 관심이 도시 기반시설의 양적 팽창과 대규모 개발에서부터 기존의 거주 지역을 보존하고 커뮤니티를 복원하는 방향으로 바뀌면서 그의 도시개발에 대한 접근방식은 1960년대에 들어와 대중들에게 점점 외면당하게 되었다.[4] 미국은 1964년 「주택법housing act」의 개정으로 종래 전면 철거후 재건축하는 슬럼철거 slum clerance 방식 일변도에서 확대 재정비를 통한 넓은 도시재개발 urban renewal방식[5]을 최초로 정립하였다.

한편, 유클리드 지역제는 지나치게 경직되어 커뮤니티의 변화를 따라가지 못하고 지자체의 개발압력과 지역 현지에서 필요로 하는 요구에 응하지 못했다. 따라서 1961년 제정된 「용도지역법」은 건폐율 40%를 유지하는 건물의 경우에 수직적으로는 어떤 높이까지도 허용하는 것으로 개정되었다. 그리고 건물이 광장 뒤로 물러앉는 '건축선 후퇴'의 경우에 그 건물의 용적은 20% 더 늘려 잡을 수 있게 되었다.

4 로버트 모제스Robert Moses. 미국의 주 정부 관리, 도시행정관, 1940~50년대에는 빈민가를 거대한 공공주택단지로 개선시켰지만 1959년 명성을 잃기 시작하면서 시행정관직을 내놓고 세계박람회 의장으로 변신했다. 그러나 1962년 넬슨 록펠러가 예상외로 그의 형식적인 사표를 수리함으로써 공직의 대부분을 잃었으며 1968년 마지막 남은 직위까지도 박탈당했다. 출처: 한국 브리태니커 온라인
5 이에 따라 재개발의 대상지역은 슬럼지구에서 쇠락지구, 불량지구로 확대되고 슬럼화되기 이전의 지역에도 예방적 재개발preventive renewal이라는 방안이 도입되었다. 궁극적으로는 지구를 단위로 한 종합적인 시가지 제어방식으로 발전해서 1965년 「주택법」에서는 인구 5만 명 이상의 도시에 지구재개발계획CRP, Community Renewal Program의 수립을 의무화했다. 이는 재개발의 종합계획이다.김선범, 이희정, 『서양도시계획사』, 2004:457

이런 「플라자 보너스」 외에 도시환경에 독특한 디자인이 필요한 지역의 용도를 상향하는 '극장 특별지구', '그리니치스트리트 특별지구', '5번가 특별지구' 등의 「특별지구 보너스」 제도가 시행되었다. 그 외에 역사적 건축물을 보존하기 위한 「개발권이양Transfer of Development Rights:TDR」 제도 등이 있다.조재성, 2004: 90~109

「특별지구 보너스」 제도에 의해 1968년에 브로드웨이 '극장 특별지구'가 최초로 지정되었으며 1982년에는 '미드타운 특별지구' 내의 하나로 흡수되었다. 브로드웨이 지역은 1900년대 초기에 공연기획자이며 흥행사Impresario라 불리는 문화예술경영자들의 활약이 지대했다. 그러나 1920년대 이후 경제공황과 2차 세계대전 등을 거치며 타임광장에 상업건물과 대형음식점 등 대규모 건물이 건축됨에 따라 빅토리아Victoria 극장을 비롯한 대부분 극장이 영화상영관으로 바뀌자 시 당국은 42번가 발전계획42nd Street Development Project을 세우고 폐쇄되었던 극장들을 복구하였다. 또한 극장지역의 쇠락을 방지하기 위하여 이 지역을 특별지구로 지정하고 「극장특구법Special Theater District Law」을 제정하였다. 주요 내용은 극장의 신설과 수복에 대한 용적률 증가, 개발업자가 건물을 건축할 때 극장을 포함할 경우 용적률 등 건축규제를 완화해 주는 것이다.

뉴욕에서 유엔 단지 이후에 건물 사이의 공개공지와는 다른, 계획적인 오픈스페이스에 대한 시도는 1962년~66년 사이 공연예술을 위한 링컨센터Lincoln Center 안에서 전개되었다. 세 개의 주요건물(뉴욕주립극장, 메트로폴리탄 오페라하우스, 에이버리 피셔 콘서트 홀)은 동쪽의 브로드웨이로 열린 광장 주변에 모여 있다. 오페라하우스와 콘서트

홀의 두 번째 광장의 다른 면은 비비안 보몬트 극장과 줄리아드 음악학교에 의해서 형성된다. 이 광장들이야말로 제대로 된 도시공간이라고 할 수 있으나 뉴욕에서 가장 험악한 지구 중에 하나라는 입지는 사람들이 공연장에 줄지어 들어갈 때와 공연이 끝나서 사람들이 줄지어 나올 때만 활기가 생긴다는 것을 의미Broadbant, J., 안건혁, 온영태 역, 2010:105~106하면서 대규모 단지의 활성화 방안에 대한 고민이 시작되었다.

이러한 오픈스페이스를 확보하기 위한 「인센티브 지역제Incentive Zoning」는 대성공을 거두어 1961년에서 1975년 사이에 뉴욕시에는 72만㎡의 광장과 4만5천㎡의 아케이드 등의 공개공지가 공급되었다.조재성, 2004:90~109 그러나 독일의 용도지역제와는 달리 미국의 용도지역제도는 배타적인 성격을 강하게 지니고 있었다. 결국 지역지구제는 사회적 경제적으로 계층적 구분이 강한 주거지분리 결과를 가져오게 되었다.

5) 커뮤니티 문화

60년대부터 모제스식의 개발에 대한 저항이 거세지기 시작했는데 제인 제인콥스Jane Jacobs는 모제스가 근린성을 깨뜨리려 한다는 것을 알고 지역 의견을 모으기 시작했다. 모제스가 그리니치빌리지, 소호, 차이나타운을 관통하는 도시 고속도로를 건설하려고 하자 반대운동을 조직하여 막아낸다. 이후 모제스식 개발의 문제점을 지적한

『미국 대도시의 죽음과 삶*The Death and Life of Great American Cities*』1961을 발간하면서 큰 반향을 불러일으켰다.

뉴욕 로어 이스트사이드Lower East Side는 모제스의 계획이 노린 맨해튼의 첫 구역이었다. 비위생적인 많은 건물들이 허물어지고 이스트 강변에는 대단지들이 생겨났다. 뉴욕 로어 이스트사이드에는 수많은 나라에서 온 다양한 인종의 이민자들이 모여 살고 있다. 로어 이스트사이드의 쇠퇴와 재건의 역사는 지역개발을 시도하려는 정부 및 장소개발자들과 이를 저지하려는 빈곤 거주민층 간의 끊임없는 투쟁과 갈등의 과정이라고 요약할 수 있다. 1990년대에 이전까지 이 지역을 개발하고자 했던 정부 및 개발자들의 노력은 모두 실패로 끝났다. 열악한 주거환경과 거주민들의 조직적인 공동체 운동, 개발 반대 운동은 개발자들의 투자의욕을 감소시켰다. 따라서 도시 재건의 핵심적 요소가 되는 중산층의 유입을 막는 장애요인으로 작용하였다. 한편으로는 갈등이 지속되는 가운데 지역 특유의 저항문화가 배태되었다.Mele, 1996

우리가 대중문화의 한 장르로서 쉽게 접하는 문화상품인 랩이나 힙합 문화는 미국 대도시 슬럼가의 게토문화를 모태로 하고 있다. 즉 전후 도시재개발에서 변두리 슬럼가는 완전히 전치(치유)해야 하는 제거의 대상이었지만 글로벌 사회의 국제적인 문화경제는 개발이 필요한 낙후된 빈민지역의 하위문화를 주류사회의 문화상품으로 자리잡을 수 있게 하였다. 산업경제의 글로벌화로 가능해진 것이다. 아이러니하게도 이 과정에서 재개발을 위해 청산되어야 할 도시 속의 그늘진 슬럼가가 이제는 "엄청난 부가가치를 만들어내는" 문화 생산의

전진 기지[6]가 되었다. 다인종의 용광로이자 저항 문화의 산실이라는 지역 이미지는 지식 근로자들의 유입을 촉진시켜주는 역할을 했다. 박은실, 2008.10

　현재의 뉴욕의 재개발 절차는 그런 과거의 문제들과 그에 대한 저항의 결과이다. 제이콥스는 코르뷔제식의 계획가와 전원도시 계획가 모두를 싸잡아 공격하면서 계획되지 않은 전통적인 도시와 같은 밀도와 복합토지이용으로 회귀할 것을 호소한 1961년에 이미 이 운동을 시작했다고 볼 수 있다.Jacobs, 1961 1970년에 리차드 세네트 Richard Sennet는『무질서의 활용Use of Disorder』이라는 책에서 "사전에 계획된 통제로부터 도시를 해방시킴으로써 사람은 자신을 더욱 관리하게 될 것이며 서로에 대해 더 많이 알게 될 것이다"라고 말했다. 한 도시가 그 안의 어떤 곳이든 간에 더 많은 다양성과 활기를 낼수록 결국 다른 곳에서도 성공을 거둘 가능성이 높아진다는 뜻이다. 주요 용도가 훌륭하게 뒤섞여 있고 도시 다양성을 만들어 내는 데 성공을 한 거리나 지구가 도시를 활기 있고 창조성 있게 만들어준다.Jacobs, J. 1961

　제이콥스는 가로를 활기차고 안전하게 만드는 세 가지 요소를 다음과 같이 말하고 있다. "첫째, 공공공간과 사적 공간 사이에 그리고 특정주택, 특정가구, 특정상점, 혹은 무엇인가에 속한 영역과 모두

6　위와 같이 빈민가나 저소득층, 낙후된 지역에 유입된 예술가나 지역의 독특한 예술에 의해 세계적인 문화의 중심지역이 된 곳은 많다. 런던 이스트엔드의 이민자와 빈민가 혹스턴 지역은 세계적인 예술시장을 리드하는 예술 근거지로 자리 잡았다. 세계적인 화랑인 화이트큐브, 플라워갤러리, 디자인스튜디오, 패션, 경매 등의 아트 스튜디오가 밀집해 있으며 세계적인 신흥문화지구로 부상하고 있다. 젊은 영국예술가집단Young British Artists이 구성되면서 전 세계 미술시장을 리드하고 있다.

에게 속한 영역 사이에 분명한 구분이 있어야 한다. 둘째, 가로를 자연스럽게 점유하게 되는 사람들로 인한 지속적인 감시가 유지되어야 한다. 셋째, 모든 '점유자'들이 가로 위와 아래를 살피기 쉽게 해주며 가로 자체 특히 보도는 지속적으로 사용되어야 한다. 그래서 그 가로는 생명력이 있고, 재미있고, 안전한 것이라는 평판을 유지해야 한다." 복합용도에 관한 제이콥스의 주장은 르코르뷔지에 이후 도시계획에서 절대적으로 의존해 온 용도지역제Zoning의 논거와는 직접적이고 절대적으로 배치되는 것이다. 소규모 블록에 관한 한 제이콥스는 더 분명하고 확실한 주장을 폈다.Broadbant, J., 1990, 안건혁, 온영태 역, 2010:188~195

제이콥스의 주장은 도시의 창조성과 다양성이 부각되는 후기산업사회 들어서 더욱 힘을 받는다. 시민사회가 발달하고 민주사회가 성장하면서 예술의 유형과 예술에 대한 향유계층이 다양한 형태로 발달하였다. 더불어 새로운 유형의 문화소비 행태가 등장하기 시작한다. 문화다양성과 시민참여가 강조되면서 점차 지역사회와 공동체를 강조하는 다양하고 특성화된 지역문화를 발달시키려는 전략을 구사하였다. 80년대에는 예술의 생산자인 예술가나 예술단체의 지원보다는 예술을 감상하는 향수자, 즉 객체로서의 시민의 문화 활동을 지원하는 쪽으로 많은 예산이 배정되었다.박은실, 2005 따라서 문화자원의 산업화뿐만 아니라 새로운 문화 형성의 인큐베이터로서의 다양성이 보장된 거리와 장소의 의미는 매우 중요하고 지역문화의 생산, 유통, 그리고 소비의 국제화는 근린주구neighborhood의 정체성에 영향을 미쳐왔다. 경제, 문화적 왕래의 가속화는 장소에 대한 새로운 정체성

을 요구하고 있으며 또한 새로운 기회를 창출하였다. 글로벌리즘이 로컬리즘의 쇠퇴를 가져오지 않으며, 오히려 독특한 로컬리즘의 새로운 형태들이 성공박은실, 2008.10한 사례로 나타나고 있어, 장소가 지닌 고유한 정체성과 다양성은 도시 개발의 새로운 전략적 기초가 되고 있다.

6) 문화적 도시재생과 장소마케팅[7]

자본주의의 발달과 산업혁명에 따른 부의 축적, 대중의 출현은 대중문화의 제도적 기반과 민주적 문화의 잠재적인 물적 토대를 구축하는 데 결정적으로 공헌했다. 1980년대 이후에는 성장위주의 경제정책이 강조되고 문화산업의 중요성이 강조되었다. 문화전략은 도시성장의 수단으로써 전면에 등장하기 시작했다.

이 시기의 특징을 살펴보면 우선 대규모 문화시설과 대형이벤트 등의 도시 선도물flagship을 중심에 둔 도시개발프로젝트가 증가하였다. 이는 도시의 매력도를 향상시켜 관광사업의 활성화와 고용창출을 기대하는 도시마케팅의 수단과 도시의 새로운 소득확대 전략으로 활용되었다. 다음으로는 기술의 발달로 새로운 매체가 등장하고 대중예술에 대한 다양한 문화소비 현상이 진전되면서 문화를 산업으로 인식하는 계기를 마련하였다. 마지막으로 도시 간 경쟁이 가속화되

7 이 글은 박은실2005의 「도시재생과 문화정책의 전개와 방향」의 내용을 참조했다.

면서 정책결정자들과 투자모델을 찾고 있던 민간(기업, 은행, 개발업자)의 이해가 결합된 민관협력Public Private Partnership, PPPs의 도시 거버넌스와 개발대행사가 생겨나게 되었다.Bianchini, 1993, Kong, 2000, Lavanga, 2005

　　문화전략을 통한 도시재생 유형은 매우 다양하고 복잡한 형태로 존재한다. Binns[2005]는 문화주도의 도시재생정책에 있어서 문화산업모델(문화산업을 통한 도시재생: 셰필드, 맨체스터 등), 문화소비모델(도시선도물이나 이벤트 활용: 빌바오, 유럽문화의 해ECOC, 올림픽), 지역참여모델(커뮤니티 예술프로그램, 시민참여 프로그램 활용) 등으로 구분하고 있다. 도시계획과 결합되어 물리적인 기반을 구축하기에는 한계가 있지만 점차적으로 지역참여모델로 선회하는 것이 바람직하다는 입장이다. Bianchini, 1999; Binns, 2005; Dreeszen, 1999; Evans, 2005; Landry, 2000 문화를 통한 도시재생 유형은 크게 문화주도형 재생Culture-led regeneration, 문화통합형 재생Cultural regene-ration, 문화참여형 재생Culture and regeneration 등 세 가지 유형이 있다.

　　문화주도의 선도물flagship의 개발과 대규모 이벤트 유치 등의 문화주도형 재생 모델은 도시이미지를 개선하여 관광을 확대하고 강력한 도시브랜드hard-branding를 창출한다. 파리의 경우에는 미테랑과 퐁피두 대통령 시기에 루브르 박물관 개조, 바스티유 오페라하우스 건립, 퐁피두센터 건립 등 대규모 문화기반 시설 구축을 위한 파리그랑프로젝트Grand Projects Culture가 진행되었다. 이는 오스만의 파리 대개조계획 이후로 시도된 최대 규모의 공공프로젝트이다. 퐁피두센터의 경우에는 많은 계획행정당국과 기관들의 반대가 극심하였다. 파리에 더 이상 대규모 문화기관이 불필요하다는 이유였으나 역사, 문화,

전통, 비전과 관련된 업적은 합리적으로 정의내릴 수 없다는 이유로 강행되었고, '문화독재주의', '계몽전제주의'라는 비판의 목소리도 높았다. 반면 파리는 그랑프로젝트 이후 세계적인 문화도시의 이미지를 고수하게 되었고 파리의 세계도시 전략은 목적을 달성하였다. Evans, 2004

80년대 후반에는 이런 도시선도개발이 쇠퇴한 도시의 마케팅과 도심의 낙후된 지역을 재생하기 위한 전략으로 활용되었다. 대표적인 사례로는 빌바오 구겐하임박물관을 들 수 있다. 구겐하임 효과 Guggenheim effect는 세계적으로 대단한 반향을 불러왔고, 런던의 테이트 모던, 대영박물관, 뉴욕의 MOMA 등 박물관들의 대규모 리노베이션 작업이 진행되었다. 그러나 대부분의 도시선도물을 이용한 대형 프로젝트들은 과도한 예산을 투입한 것으로 판명되었다.Evans, 2004 1998년부터 2000년까지 미국에서는 150개 이상의 박물관이 설립되거나 확장을 하였다. 여기에 들어간 예산은 43억 달러에 이르고 이는 1970년 이래 개장한 박물관의 절반에 이른다. 영국복권기금이 운용된 초기 7년 동안 30억 파운드가 파리의 그랑프로젝트와 상응하는 예술, 문화유산, 박물관을 건립하기 위한 비용으로 쓰였다.Evans, 2004 도시 선도물로 대표되는 문화시설들은 대체적으로 격조 있는 디자인과 대규모 시설물로 관광객들을 유인하는 효과는 있지만 지역사회의 요구와 문화적인 정체성과는 괴리가 있어 지속적인 경제회복과 고용창출에 한계를 보이게 되었다. 앞서 살펴 본 도시들 외에도 지난 30년간 많은 도시들의 도시재생 노력은 지속적으로 이어져왔다. 특히 탈산업화를 겪었던 대부분의 서구 도시들은 문화주도의 도시회생 전략으로 도시

이미지 개선에 성공하였다. 그러나 그에 따르는 역기능이 존재했던 것도 사실이다. 따라서 서구 도시들의 도시재생 경험과 교훈을 통해 아시아 도시들과 우리나라의 도시문화정책을 비교해 보는 것도 의미가 있을 것이다.

뉴욕에서는 9·11테러 이후 붕괴된 WTC 사이트Ground Zero를 중심으로 로우 맨하탄 지역의 대규모 지역개발Lower Manhattan Rebuilding Project이 진행 중이다. 국제평화센터, Freedom Tower, WTC Memorial, 7WTC 등의 건축물과 상징물을 재현하고, 자유의 거리, 물류, 교통, 문화, 환경생태, 수변개발이 계획되어 있다. 비극적이고 역사적 사건을 통해 미국의 미래상을 재건하고 뉴욕경제를 회복함과 동시에 테러에 굴복하지 않는 미국의 정책을 고수하려는 정치적인 의도가 내재되어 있다. 로우어 맨하탄 재건지역은 그라운드제로를 중심으로 배터리파크시티, 첼시, 트라이베카 등의 전통적인 문화지구를 포함한다. 따라서 문화예술에 대한 가치와 중요성을 강조하고 다양한 지원정책이 수립되었다. 프리덤타워 안에는 현대무용단, 조이스극단 등의 예술단체들이 입주할 예정이고 문화예술 사업 재원 조성을 위한 예술채권Arts Bonds도 발행되었다.[8]

8 NYFA, & *Creative Downtown; The Role of Culture in Rebuilding Lower Manhattan,* 2003.

7) 문화계획의 등장 및 접근방법

사회적으로 발전하는 문화의 개념은 문화 활동의 개념에도 영향을 미친다. 정치, 경제, 사회의 변화와 더불어 통합적이고 유기적인 문화개념의 발전 전략은 문화적인 요소들의 일치에서 일어난다. 특히 문화환경을 형성하는 계획은 통합적인 '문화계획'하에 이루어져야 하고 주민 자발적인 참여의식이 증대될 때 성공적으로 수행될 수 있다. 정책을 입안할 때 지역의 문화자원과 문화적 속성을 명확히 파악하고 일관되고 통합적인 계획을 펼쳐야 한다. 21세기 도시계획의 성공을 위해서는 물리(환경)적, 사회적, 경제적, 그리고 문화적 영역의 동시적이고 통합적인 계획이 필수적이다. 1990년대 들어서 도시와 문화정책의 통합된 목표와 전략, 지속가능하고 실천적인 계획, 이해관계자들의 참여와 갈등조절, 유연한 개발방식, 다양한 도시문화자원의 조화 및 효율적 활용을 전제로 하는 '문화계획Cultural planning'적인 접근방식이 등장하였다.

문화계획은 경제학자이며 도시계획자인 펄로프Harvey Perloff의 저서The Art in the Economic Life of City, 1979에서 처음 제기되었다. 그는 문화계획이란 "문화와 예술의 업적에 의해 지역의 정체성을 규정하고 문화자원이 지역에 축적되기 위해 민·관이 협력하는 커뮤니티의 노력"이라고 규정하였다.Evans, 2001 일반적으로 문화계획은 문화와 일상적인 도시정책 및 계획에 통합된 포괄적인 접근방식Hawkins & Gibson, 1994; Bianchini, 1996a이며 부자연스러운 물리적 공간이나 용도에 대한 교정수단이자Bianchini, 1996b 거주민, 관광객을 위한 매력적이고 살기 좋은

환경을 만들기 위한 계획Bianchini, Fisher, Montgomery & Worpole, 1988으로 해석할 수 있다.Jason F. Kovacs, 2009 각 지역이 보유한 문화자원의 적절한 활용을 통한 전략수행 과정이라고도 할 수 있다.

존 몽고메리John Montgomery와 루이스 스티븐스Louise Stevens에 의해 1990년에 발표된 논문은 문화적인 관점에서 통합적으로 도시계획을 바라본 최초의 저서이다. 몽고메리는 문화계획이 도시계획에 새로운 생명을 불어넣어줄 것을 기대하면서 문화계획의 가능성을 보여주었다. 1991년에 문화계획과 관련한 최초의 컨퍼런스가 시드니에서 개최되었는데 당시의 참가자들은Bianchini, 1991; Hawkins & Gibson, 1991; McNulty, 1991; Mercer, 1991; Stevenson, 1991 현재 문화계획 분야의 선두주자들이다. 이 컨퍼런스에서는 문화계획 개념과 관련하여 도시재개발 및 경제 활성화, 문화발전과 시민참여 측면에서 주로 논의를 시작했다.

서구에서의 정책적 움직임은 활발하지만 아직까지 문화계획에 대한 명확한 의미와 개념을 정립하기는 쉽지 않은 것이 사실이며 국가나 도시, 지역마다 다른 유형의 정책과 개념으로 존재한다. 그레이그 드리즌Craig Dreeszen, 1994은 문화계획을 "문화 및 지역사회 개발을 위한 사회 전반의 전략적 과정"으로, 버니존스Bernie Jones, 1993는 "사회계획의 한 형태이며 사회관계, 거주성 및 삶의 질 향상, 지역사회자원과 예술의 관계 및 커뮤니티 향상"을 위한 계획으로, 콜린 머서Colin Mercer, 1996는 "커뮤니티 개발전략으로서 계획의 각 단계별로 문화자원을 활용하기 위한 포괄적이고 전략적인 계획"으로, 프랑코 비안키니Franco Biachini, 2004는 "모든 유형의 공공정책을 포함하는 계획"으로,

에반스Graeme Evance, 2001는 "도시와 지역 국가의 총체적인 발전을 위한 문화자원을 전략적으로 활용"하는 것으로 정의하고 있다.Jason F. Kovacs, 2009

스페인 바르셀로나의 경우에는 현대문화센터 개관을 계기로 바르셀로나의 문화도시 부활의 움직임을 활발하게 진행하였다. 2004년에 세계문화포럼Universal Culture Forum 2004, Barcelona을 개최하면서 도시에 대한 정비를 수립하였다. 스페인 정부와 카탈로니아주의 적극적인 문화진흥정책으로 바르셀로나의 문화정책의 틀을 새롭게 편성하고 2010 바르셀로나 문화비전the motor of the Knowledge city에는 도시 전체가 문화적 생산기지이며 문화콘텐츠를 생산하고 문화를 사회적 접점의 기본적인 요소로 활용하는 방안을 모색하였다. 그 외에 '바르셀로나 문화도시계획 모델'로 불리는 물리적인 시설의 재건과 도시재생을 시도하였다.

현재 문화계획은 미국, 영국, 호주, 캐나다 등지에서 활발하게 전개되고 있으며 문화계획 가이드라인과 지침서 등이 개발되어 지역개발에 활용하고 있다. 도시계획, 사회계획, 커뮤니티 향상, 교통계획, 경제계획을 포괄하는 모든 정책의 유기적인 정책 수행의 필요성 때문에 추진되기 시작했으며 이때 지역의 문화자원을 활용하여 정책을 통합하는 전략이 가장 중요하다. 영국의 경우에는 문화계획이 도시재생에서부터 출발하여 "도시 또는 지역의 모든 자산을 활용하여 전략적인 개발에 활용하는 것"으로 보고 있다. 영국의 지역문화전략은 지역민의 요구를 반영한 문화복지와 통합적 문화계획을 강조하고 있다. 중앙정부에서부터 지방정부에 이르기까지 연계와 협력을 강화

한다. 캐나다는 문화계획을 지역이 문화자원의 적극적 활용을 위한 협의와 의사결정 과정으로 보고 있다. 캐나다는 이해 당사자 간의 협의를 중요시하는 과정 중심의 문화계획을 중시하고 정부 주도 보다는 지자체 스스로 주도하는 계획을 지향하고 있다.

8) 창조도시의 등장과 지속가능한 개발
- 새로운 방향과 시사점[9]

서구에서는 20세기의 도시재생이 물리적 재건에 치우쳐 있어 지속성을 담보하지 못하고 실패한 사례가 많았다는 주장과 함께 문제점을 극복하는 방안의 대안적 개념이 등장하기 시작했다. 도시의 역사에서 자족성을 갖지 못한 지역의 개발은 언제나 쇠퇴하는 운명을 맞았다. 생산성을 갖추지 못한 소비 공간의 대규모 개발보다는 '콘텐츠의 경쟁력'과 '자생적인 문화생태계'를 지역에 뿌리내리게 하는 것이 중요하다는 인식을 하게 되었다. 즉 문화 예술의 창의성이 지역의 새로운 신산업의 성장 동력으로 작용하여 창의성과 생산성을 갖춘 도시로 성장하는 것은 말한다. 더불어 장소와 공간의 경쟁력은 창조적인 인재들의 집적과 문화 활동에 참여하는 다양한 주체들의 협력과 참여에 있다고 보고 있다. 도시와 공간의 자족성과 내생적 발전에 근거한 '창조도시'의 이론이 급격하게 등장하게 되었다.박은실. 2008. 5

9 이 글은 박은실2005의 「도시재생과 문화정책의 전개와 방향」의 내용을 참조함.

대량생산의 포디즘 생산방식에서 포스트포디즘의 유연적인 생산방식으로 대체되면서 규모의 경제를 추구하던 기업들은 네트워크화된 분사, 위탁경영 등의 형태로 구조변환을 시도하였다. 이에 따라 특정 지역에 연관기업들의 집적으로 범위의 경제가 규모의 경제를 대체하게 되었다. 신기술이 지역입지 조건의 제약성을 극복함에 따라, 자본, 기술, 노동인구 등 고전적인 산업입지 조건보다는 장소의 매력attractive이 더욱 중요한 요소가 되었다.Castells, 2000 이런 변화에 따른 21세기 도시개발 전략의 몇 가지 쟁점은 다음과 같다.박은실, 2005

우선 창의성을 기반으로 한 창조도시 발전전략을 들 수 있다. 제이콥스1984는 아담 스미스의 국부론*The Wealth of Nations*을 염두에 두고서 창조도시의 경제적 실현이 국민경제에 미치는 영향에 관해 연구하였다.Sasaki, 2004 제이콥스는 창조도시란 "탈 대량생산 시대에 풍부한 유연성과 혁신적인 경제적 자기수정 능력을 갖춘 도시"라 정의하였다. 비안키니와 랜드리를 비롯한 유럽의 창조도시 연구그룹들은 문화예술이 지닌 창조적인 힘을 활용하여 사회 잠재력을 이끌어 내려는 유럽도시들의 노력에 주목하였다. 예술 활동이 갖는 창조성에 착안하여 자유롭고 창조적인 문화 활동과 문화적 인프라가 갖추어진 도시야 말로 혁신이 요구되는 기술·지식 집약산업을 보유할 수 있다고 보았다. 즉 문화예술, 지식의 혁신이 산업으로 이어지는 매개체로서 창조성을 보고 있다.Landry & Bianchini,1995; Hall,1998 : Landry, 2000

미국과 캐나다의 창조도시 개념은 리차드 플로리다의Florida, R.,의 창조계층과 창조성지표[10]에 관한 논의에서 비롯된다. 플로리다에 의하면 창조계층은 두 집단으로 구분된다. 첫째, 과학자, 기술자, 소설가,

연예인, 디자이너, 건축가 등 새로운 형식이나 디자인을 생산해내는 창조계층의 핵심 그룹이 있다. 둘째, 하이테크, 의료, 금융, 법률, 서비스, 사업경영 등의 지식집약형 산업에 종사하는 창조적 전문가그룹이다. 이들은 복잡한 문제를 지식에 의존해 창조적으로 해결하며 현대의 도시는 이같이 고수준의 인간자본을 필요로 한다. 이런 창조계층이 입지한 지역은 경쟁력에서 앞서 갔다고 설명한다.Florida, 2002

다음으로는 지역사회의 다양한 주체들 간의 네트워크와 신뢰를 기반으로 학습능력의 증진과 공동체의 상호작용을 지속하는 것이 중요하다. 후쿠야마는Fukuyama, 1995 그의 저서 『트러스트』에서 "21세기 사회발전의 기초는 신뢰의 회복과 문화발전에 있으며 전통문화와 현대산업의 결합이 중요하다"고 역설한 바 있다. 랜드리2005는 "창조성과 학습능력은 지역의 경쟁력을 담보할 가장 중요한 자산이며 창조적 조직은 끝없는 발전의 길을 걸어가면서 평생 동안 배우는 조직이 될 필요가 있다"고 주장한다. 미래의 복지를 보장하기 위해서는 교육과 학습이 지역의 중심역할을 담당해야 하며 지식과 경험의 공유를 위해서 학습조직의 네트워킹을 강조하고 있다. 국제교육도시연합회 IAEC의 유럽평생교육계획European Lifelong Learning Initiative에서는 지역단위의 학습프로젝트를 실행하고 도시 간 정보공유를 위한 네트워크를

10 하이테크 지표High-Tech Index, 혁신 지표Innovation Index, 동성애자 지표Gay Index, 보헤미안 지표Bohemian Index를 복합한 것이 지역의 창조성 지표Creativity Index이며 이는 지역의 성장에 많은 영향을 끼친다. 이 논리에 근거하여 플로리다Florida는 지역의 성장을 도모하기 위해서는 창조계층이 좋아하는 문화예술시설이나 매력적인 장소를 만들어야 한다고 주장한다.

수립하기 위하여 '학습도시Learning City'라는 개념을 처음 사용하게 되었다. 1995년에 설립된 학습도시네트워크Learning City Network Conference는 도시의 재생을 위한 평생학습의 활용과 촉진에 대해 논의하고 도시와 지역공동체 간의 실제 경험에 대한 교환을 위해 학습협력체계를 구축하였다.

마지막으로 지속가능한Sustainable 개발과 공동체의 중요성이 점점 강화되고 있는 추세이다. 지속가능한 개발ESSD에 대한 개념은 브룬트란트의 보고서1987에 의해 구체화되었고, 그 용어는 국제자연보호연합IUCN의 세계환경보호전략World Conservation Strategy, 1980에서 최초로 사용되었다. 1992년 지속가능한 개발이념이 리우선언에서 기본원칙으로 채택되고 지속가능개발위원회CSD가 구성되었다. 1996년 조사보고서에 의하면 지속가능한 도시의 원칙은 통합적인 도시관리, 정책통합, 에코시스템, 협력과 파트너십의 체계를 수립하는 것이다. 이에 따르면 지속가능성의 특징은 환경적 한계의 수요관리, 환경 효율성, 복지 효율성과 형평성을 꼽을 수 있다, 이는 자연환경뿐 아니라 사회적 문화적 지속성의 의미도 함께 포함하고 있다. 힐리Healey, 2003는 현대의 사회구조의 역동성과 지식 및 가치의 문화적 다원성을 중심으로 도시공간을 해석하고 있다. 따라서 도시시스템과 계획의 과정에 거버넌스를 통합시키고 협력적 계획을 중심으로 한 제도적 역량을 구축하는 것이 중요하다.

2장

창조도시

1

○

창의성의 시대:
문화예술의 사회적 가치[1]

1) 창의성의 시대

핀란드는 1990년대에 소비에트연방의 붕괴로 큰 경제적 위기를 체험했다. 최악의 위기 상황에서도 핀란드 정부는 민간부문의 R&D 분야 투자, 문화와 교육에 관한 예산 증대, 개개인의 창의성과 잠재적인 능력 증진에 힘을 기울였다. 그 결과 오히려 경제위기를 극복하고 교육·경제·정치·문화·환경 등 각 분야에서 세계 최고의 경쟁력을 보여주고 있다. 교육선진국인 핀란드는 가정과 학교, 지역사회

1 이 글은 필자가 문화관광연구원 웹진에 기고한 「문화예술 수요변화에 따른 새로운 문화예술지원정책의 방향」2011의 내용과 2013년 아르코 미래전략 대토론회 「문화예술로 변하는 사회: 예술나무 운동의 전개」에서 발표한 내용을 기반으로 한다.

와 제도, 문화와 교육 등이 상호 협조하고 보완하는 관계가 합리적으로 정착되어 있다. 이러한 교육방식은 '시민문화의식'을 증진시켜 원칙과 질서, 시민사회의 정직성, 책임감, 신뢰성 등이 사회 전반에 걸쳐 신념처럼 적용된다고 한다.

후쿠야마Fukuyama, 1996의 주장처럼 21세기 사회·경제 발전의 기초는 사회구성원 간의 '신뢰Trust회복'과 '문화발전'에 있다는 논리가 설득력 있게 느껴지는 요즘이다. 인류역사상 찬란한 문화를 꽃피웠던 창조적 환경은 정치와 경제가 안정되고 '시민문화의식'이 발달한 사회에서 성장했다. 경제적, 사회적 자본을 넘어 '창조적 자본Creative Capital'이 축적되어야 위대한 시대를 맞을 수 있다. 특히 20세기 이후의 문화도시는 시민사회의 성장과 함께 개방적이고 혁신을 받아들인 지역에서 발달했다.박은실, 2018. 8

21세기를 문화의 시대라고 한다. 창의성의 시대를 맞이하여 문화예술을 통한 사회발전이 중요한 화두로 등장하게 되었다. 우리는 이미 모든 위대한 사회와 국가는 경제자본을 넘어 인적자본과 사회자본 특히 문화자본을 축적했던 경험을 지닌 시대였음을 역사를 통해 알 수 있다. 문화예술은 예술이 지닌 본연의 가치인 공공재적인 성격과 정신적인 가치를 넘어서 사회·경제적으로 부가가치를 창출해 왔으며 그 영향력은 점점 증대되는 추세이다. 때로는 문화예술이 경제발전, 도시발전, 기업과 국가경영을 위한 창조경제의 원천이 되기도 한다. 우리 모두가 참여와 소통을 통해 문화예술의 상상력을 경험한다면 사회 전반에 걸쳐 창의적인 변화와 새로운 성장엔진을 유도할 수 있을 것이다.

한편으로는 문화예술을 둘러싼 정책 환경과 사회현상이 빠르게 변화하고 있다. 특히 지난 몇 년간 우리 사회는 서로 다른 정치적 신념과 정체성으로 인해 갈등과 긴장이 고조되고 있다. 사회가 발달할수록 불평등이 심화되는데 전 세계적인 경제위기를 겪으면서 지역, 계층, 세대 간 사회적 양극화의 골은 점점 깊어지고 있다. 장기적인 경기침체, 학교폭력, 실업률 증가, 상대방에 대한 반목과 갈등 속에서 사회통합은 우리 사회가 풀어가야 할 가장 중요한 시대적 과제가 되었다. 이러한 상황 속에서 문화예술은 갈등해소를 위한 중요한 수단이자 사회발전과 통합의 매개체로 작용할 수 있다.

따라서 문화예술의 사회적 효용성을 증대하고, 예술의 사회적 역할 확대를 위해서는 문화예술 가치의 중요성에 대해 국민적인 공감대를 형성하고 문화예술 나눔 운동을 전개할 필요성도 제기된다. 문화예술이 사회에 기여할 수 있는 모든 증거와 경험을 찾아 사회와 적극적으로 교감함으로써 특정 계층이 아닌 모두를 위한 문화예술, 모두가 나누고 함께 누리는 문화예술이 되어야 한다. 문화예술은 사회를 변화시키고 세상을 긍정적으로 바꾸는 기폭제이기 때문이다.

2) 문화예술을 둘러싼 사회·문화 환경변화

(1) 변화의 시작

21세기의 개막을 알리는 밀레니엄이 시작되고 벌써 10여 년이 넘었다. 더 이상의 변화가 없을 것 같았던 디지털과 IT산업은 스마트

제품과 소셜미디어에 의해 새로운 스마트혁명과 미디어빅뱅을 맞이하고 있다. 지난 10여 년간 인류가 맞이한 기술과 문명의 발전은 과거 어느 때보다도 신속하고 전 지구적인 관계망 속에서 진행되고 있다.

정치, 경제, 문화 등 전 세계의 네트워크 구축과 아이디어를 교환하기 위해 창설된 다보스World Economic Forum, WEF포럼의 2011년 주제는 '새로운 현실을 위한 공동의 규범Shared Norms for the New Reality'이었다. 이러한 논의의 시작은 2010년 다보스포럼에서 제기되었던 "더 나은 세계를 위해: 다시 생각하고, 다시 디자인하고, 다시 구축하자Re-think, Re-design, Re-build"는 주제에서 비롯되었다. 포럼의 핵심 내용은 자유자본주의free capitalism시스템의 문제점을 재검토하여 새로운 공통 규범을 마련하자는 데 초점을 맞추고 있다. "뉴 노멀New Normal의 시대, 다른 미래를 디자인하자"는 변화에 대한 진지한 모색이 시작된 것이다. 흥미로운 것은 2008년 시작된 경제위기의 근원이 인간탐욕과 불신, 도덕적 해이에서 비롯되었다는 자성이다. 따라서 윤리, 신뢰 회복 등의 인간가치에 기초한 교육, 복지, 문화에 대한 중요성도 새롭게 부각되었다. 나아가 21세기 국제사회를 위협하는 불확실성에 대한 위기는 기후변화, 에너지, 전염병, 안보에 대한 불안에서 비롯된다.

이러한 전망은 유엔미래포럼[2]에서 발행한 『유엔미래보고서State of

2 유엔미래포럼은 세계 NGO들이 주축이 된 유엔 경제사회이사회 산하 유엔협회 세계연맹WFUNA의 미래싱크탱크로서 세계갈등 및 문제 해결방안을 연구한다. 전 세계 50여개 국 각 분야 약 3천여 명의 전문가, 학자, 기업인, 정책 입안자를 이사로 두고 있다. 유엔미래보고서는 2020년에 다가오는 메가트렌드와 위기를 10가지로 정리했다. 향후 20년간 경제의 변화를 이끌 35가지 요소를 정리하고, 여기에 세계의 전문가들이 이 35가지에 중요도를 매겨 논평한 자료를 함께 실었다.

the Future, 2020년 위기와 기회의 미래』에서도 유사한 경향을 보인다. 특히 유엔미래포럼 한국지부에서 연구한 『2018년 한국미래 전망』에서는 6개 주제에 걸쳐 향후 10년의 한국과 세계를 예측하고 있다. 핵심내용을 요약하면 똑똑한 국민, 집단지성Collective Intelligence의 등장, 인구감소에 따른 저출산, 고령화, 다문화사회, 신 직접민주주의, 여권의 신장, 체험하는 소비자 트라이슈머, 움직이는 소비자 트랜슈머의 등장 등이다.

특히 10년 후의 사회문화는 지금과 완전히 다른 세상이 될 것이라 예고하고 있다. 최근에 불고 있는 스마트혁명과 3D 가상현실만 보더라도 문화예술에 대한 수요와 소비행태가 얼마나 급격하게 변화할지 미루어 짐작할 수 있을 것이다. 특히 '지구촌과제'에서 제기한 15가지 키워드는 기후변화, 자원과 에너지문제, IT와 과학기술의 발전, 여성지위 변화, 질병, 빈부격차, 안보와 테러, 민주주의의 확산, 지구촌 의사결정과 윤리의 문제 등을 들고 있다. 최근에 벌어진 우리나라의 상황만 보더라도 많은 부분에서 공감이 된다.

그렇다면 한국사회의 주요 트렌드는 무엇일까? 앞선 내용을 바탕으로 한 정책적 시사점은 경제위기를 극복할 투명하고 공정한 사회, 위협에 대비하는 미래를 위한 학제적 연구, 기술과 자원의 개발, 국제공조와 합리적 의사결정을 위한 집단지성의 성장 등을 들 수 있으며 이는 문화예술정책의 변화에도 시사점을 준다.

산업, 사회, 생활, 교육, 과학기술 분야에 걸쳐 향후 20년간 위기를 맞이할 분야, 기회가 되어줄 분야를 통해 미래를 전망한다.

(2) 문화예술 수요 변화와 전망

문화예술 수요변화를 예측하기 위해서는 문화소비층의 문화소비 행태변화를 살펴 볼 필요가 있다. 문화체육관광부와 한국문화관광연구원이 발표한 "2011년도 문화예술 10대 트렌드"에 잘 나타나 있는데, 2010년 문화예술 분야의 변화 징후들을 포착하여 2011년의 문화예술 트렌드를 전망하였다. 그 내용은 △새로운 기술의 등장(스마트컬처, 전자책의 시대), △다문화·다국적 사회(문화자원 확보경쟁, 다국적 합작의 신한류 등장, 다문화), △문화예술의 사회적 확대와 창조사회(착한예술, 문화예술교육, 베이비붐 세대), △문화정책의 새로운 거버넌스와 글로컬사회문화(지역문화, 문화예술 일자리 창출) 등이다.

삼성경제연구소가 선정한 2011년 히트상품은 꼬꼬면, 스티브잡스, 카카오 톡, 〈나는 가수다〉, 갤럭시S2, K-POP, 도가니, 통큰제품, 연금복권, 평창올림픽 유치 등이다. 특히 문화적인 측면에서 보면 새로움과 혁신, 세계가 인정한 한국문화, 약자에 대한 관심과 배려, 공정사회의 가치에 부합하는 슈퍼스타의 탄생, 시청자의 직접적 참여, G-20 세대로 대변되는 젊은 세대들의 도전정신과 열정이 두드러졌다.

(3) 문화예술과 사회적 영향력

사회적으로 많은 이슈가 있었던 지난 2012년은 문화예술 시스템에도 구조적으로 많은 변화를 가져왔다. 특히 2012년은 SNS를 비롯한 소셜미디어의 영향으로 대중문화콘텐츠의 사회적 영향력이 강력하게 작용한 한 해였다. 특히 전 세계를 강타한 가수 싸이의 국제적

인 성과는 소셜미디어가 없었다면 불가능했던 일이다.

　이렇게 예술가와 대중들의 직접적인 소통이 가능해지면서 '소셜 테이너'를 위시한 대중문화예술인들의 사회참여가 그 어느 때보다도 활발하였고 이러한 현상은 앞으로도 점점 증대될 것으로 보인다. 한편으로는 평창올림픽 유치, 국제영화제 수상, 한국영화관객 증가, 한류콘텐츠의 발전으로 국가브랜드가 제고되고 K-컬처로 대변되는 문화역량은 점점 강화되는 추세이다.

　반면에 인문학을 위시한 순수예술은 그 본연의 가치와 사회적 중요성에도 불구하고 사회적으로 파급되는 영향력은 극히 제한적이었던 것 같다. 하지만 스마트혁명으로 콘텐츠 수요가 급증하면서 문화예술과 타 분야와의 융복합시스템 구축과 콘텐츠산업의 기반이 되는 기초예술분야의 육성과 지원은 더욱 강조될 수밖에 없다. 유네스코는 2012년 주요 아젠다를 '문화를 통한 사회 발전'에 두고 있다. 예술이 지닌 창의성과 혁신성은 사회 전반에 걸쳐 창의적인 변화를 유도하기 때문이다.

(4) 창조경제와 문화예술

　창조경제의 중요성이 그 어느 때보다 부각되고 있다. 국가나 도시 경쟁력의 주요 이슈는 더 이상 상품이나 서비스, 자본의 흐름이 아니라 지역의 창조적 경쟁력에서 비롯된다. 전 세계적으로 창조경제와 관련한 내용은 1998년 영국 정부가 발표한 '창조산업보고서Creative Industries Mapping Document'를 통해서 공론화되었고 '창조경제 프로그램Creative Economy Programme, 2005'을 통해 영국은 세계 창조경제를 주도하고 있다.

창조경제 분야의 학문적 개념 정립을 시도한 호킨스Howkins, 2001 는 창조경제를 "창조인력, 창조산업, 창조도시를 기반으로 하는 새로운 경체체제로서 창조적 행위와 경체가치를 결합한 창조적 생산물"이라 정의하였다. 2008년에는 UN 차원의 최초의 '창조경제 보고서 Creative Economy Report, 2008, UNCTAD'가 발간되었다. 주지하다시피 창조경제의 명확한 의미는 없으나 창조경제란 문화와 경제가 접목된 것으로 문화·기술·사회적 측면에서 통합된 경제를 일컫는다. 이는 거시경제와 미시경제에 모두 반영된다. 창조성과 지식, 정보 접근성이 경제발전과 세계화를 이끄는 새로운 동력으로 인식된다고 정의한다.

3) 문화예술의 중요성과 사회적 가치

(1) 삶의 질과 문화예술: 문화안전망 구축

서론에서 예술의 가치 확산을 위한 국민적 캠페인의 추진 배경에는 국민행복, 사회통합, 미래가치의 창출이 목적이라고 이라고 밝힌 바 있다. 다시 말하자면 국민의 행복한 삶을 위해서는 문화기본권과 행복추구권이 보장되어야 하고, 문화예술로 사회발전과 통합을 이루어내며, 문화예술의 부가가치는 미래 성장 동력의 밑거름으로 작용한다고 볼 수 있다. 따라서 21세기 진정한 문화시민과 문화국가의 토대를 마련하기 위해서는 보편적 문화향유권의 보장, 문화를 통한 사회발전과 문화시민의 성숙, 창의경제 체제 확립 등을 통해서 가능할 수 있을 것이다.

① 문화(기본)권[3]의 보장: 「모두를 위한 문화예술」

우리나라는 헌법에 보장된 문화국가이다. 헌법은 기회균등, 전통
문화·민족문화계승, 행복추구권, 인권보장 등에 관해 명시하고 있다.
(헌법 전문, 헌법 9조, 10조) 예술은 우리 모두의 삶을 변화시키는 힘을
가지고 있다. 모든 국민이 문화향유의 균등한 기회를 경험한다면 사
회통합, 사회발전, 창의적 혁신이 이루어져 국민들의 삶의 질은 높아
질 것이다.

문화불평등과 문화양극화를 해소하기 위해서는 문화접근성을
강화하고 기회와 참여를 확대하는 보편적 문화향유와 문화복지 정책
이 필요하다. 2012년『유엔 세계 행복보고서』의 국가별 행복지수를
보면 한국은 156개국 중 56위이며 상위 1~4위는 북유럽 국가가 차
지했다. 미국(11위)은 1960년 이래 국민총생산이 3배 늘었지만 국민
들의 행복감은 그때와 거의 달라지지 않았다. 돈보다 자유와 사회안
전망을 갖춘 나라들의 행복감이 더 높았다. 더불어 우리나라 자살률
이 OECD국가 중에서 8년째 1위를 차지하고 있으며 자살률은 점점

3 1966년 12월 16일 유엔에서 채택된「경제적 사회적 및 문화적 권리에 관한 국제
규약」15조에서 문화적 권리 개념을 보다 적극적으로 해석하면서 인간은 "문화
생활에 참여할 권리와 과학의 진보 및 응용으로부터 이익을 향유할 권리, 자기
가 저작한 모든 과학적, 문학적 또는 예술적 창작품으로부터 생기는 정신적, 물질
적 이익의 보호로부터 이익을 받을 권리"를 지닌다고 선언하고 있다. 이후 유네스
코의 문화적 권리 개념은 2001년 '문화다양성 선언Universal Declaration on Cultural
Diversity'에서 발전했다. 창의적 다양성이 번성하려면「세계인권선언」27조와「경
제·사회·문화·권리에 관한 국제 협약」제13조 및 14조에 명시된 문화권(문화적
권리)을 완전하게 실천해야 한다. 문화 다양성을 전적으로 존중하게끔 질 좋은 교
육과 훈련을 받아야 한다.

증가하고 있다. 과도한 경쟁, 학교폭력, 왕따 문제 등으로 시달리는 우리나라 청소년의 경우에 자살률은 더욱 심각하여 지난 10년간 2배가 증가하였다고 한다.보건복지부, 2010

이렇게 우리 사회가 안고 있는 문제들에 대해 사회적 비용social cost은 점점 증가하고 있으며 복지문제를 해결하기 위한 사회안전망의 구축과 더불어 국민행복과 삶의 질 개선을 위한 문화안전망의 기반을 닦는 일도 중요해지고 있다.

② 문화향유권과 문화복지: 모두가 함께 누리는 문화예술

보편적 가치의 나눔과 확산은 일부 특정 계층이 아닌 "모두를 위한 문화예술[4]Arts for all"이어야 하며 모두가 누리고 소통하는 문화여야 한다. 한편으로는 문화예술교육의 기회균등을 통해 '르네상스형 인간'을 육성해야 한다.

영국의 과학 전문지 《네이처Nature》는 인류 역사를 바꾼 세계의 천재 10명을 선정해 발표2007하였는데 선정 단체가 과학 분야를 다루는 단체인 만큼 '과학자'라는 이름으로 불리는 천재들이 다수를 차지하리라는 예상을 뒤엎은 뜻밖의 결과가 나왔다. 선정기준은 특정 분야가 아닌 모든 분야에서 뚜렷한 업적을 남긴 '르네상스형 인간'이었으며 1위는 레오나르도 다빈치, 2위는 셰익스피어, 10위권 내의 유일한

4 "모든 사람을 위한 교육EDUCATION FOR ALL"은 유네스코 교육 아젠다로서 유엔 새천년 개발 목표 중 하나인 초등교육의 보편화와 성차별해소를 위해 모든 사람을 위한 교육이라는 목표를 설정 했다. http://www.unesco.or.kr/front/business/business_01_01.asp 참조.

과학자인 아인슈타인은 10위에 랭크되었다.

프랑스는 2009년 초중고 예술사 의무교육을 법률로 제정하고 '12년 대통령으로 당선된 프랑스와 올랑드는 예술교육을 필두로 하는 문화-교육부 거대 부처를 구성하여 지식기반 사회에서 필수적인 요소인 국가예술교육을 확립하였다. 우리나라도 수년째 '소외계층 문화나눔' 사업을 통해 복지증진의 효과를 거두고 있으며 문예진흥법 개정을 통한 문화복지의 법적 기반을 마련하고 있다.

(2) 사회통합과 문화예술: 갈등해소와 소통을 위한 도구

① 상호작용과 소통의 도구

우리사회에 만연해 있는 갈등과 반목은 상대방을 배려하는 마음의 부족과 소통기술의 부재에서 비롯된다고 볼 수 있다. 세계 각국에서 21세기에 필요한 인재들의 역량에 관한 연구를 진행하고 있는데, OECD 'DeSeCo^{Defining and Selecting Key Competencies}' 2003 프로젝트에서는 미래사회에 필요한 인재의 3대 핵심역량으로 사회적으로 이질적인 집단에서 상호작용(타인과 관계, 협동능력, 갈등해결능력), 자율적인 행동(행동능력, 생애계획과 개인적 프로젝트를 만들고 수행, 권리와 흥미, 한계와 필요성 주장 능력), 도구의 상호작용적 이용(언어, 상징, 텍스트, 지식, 정보, 기술의 상호작용)를 꼽으며 창의적 체험활동의 중요성에 대해 언급하고 있다.

2015년 'PISA^{programme for international student assessment}'의 학업성취도 국제비교연구는 미래인재에게 필요한 핵심 능력은 '관계역량'이라고 하였다. 그러나 2012년 청소년 핵심역량지수에서 우리나라 학생들의 '지적역량'은 36개국 중에서 2위였으나 '관계역량'은 36개국 중

에서 35위에 불과했다. 우리 청소년들의 지적수준은 상위권이지만 사회 속에서 작용하고 상호 소통하는 능력은 최하위의 결과를 나타내고 있다.

일례로 한국문화예술교육진흥원의 '토요문화학교' 만족도 설문조사 결과 학생 75.1%, 학부모 94.6%가 높은 만족도를 표시(2012. 6. 2~9. 일대일 면접조사)하였고 문화예술교육을 체험하는 것이 자기표현력 향상, 교우관계 개선, 가족 간 유대감 증대 등에 긍정적 효과가 있다고 응답하였다. '학교폭력', '은둔형 외톨이'와 같은 사회관계성 부재에서 비롯된 문제들에 대해 문화예술의 역할이 중요함을 말해주는 결과이다.

② 인간행동 변화와 희망의 도구

예술의 사회통합적인 기능과 인간존엄의 회복에 대한 역할은 이미 많은 사례를 통해 소개되었다. 한국에도 많이 알려진 베네수엘라 '엘시스테마'의 설립목적은 '음악을 통한 인간행동의 변화'에 있다. 콜롬비아의 알바로 레스트레포가 설립한 '몸의 학교'에서는 몸은 세상과 소통하는 채널이자 소중한 존재로서 무용을 통해 인간존엄과 배려, 평화를 일깨운 후 자신의 삶을 변화시키고 가족과 사회에 도움을 주는 것을 목표로 한다.

〈꿈꾸는 카메라 프로젝트〉는 아프리카의 아이들에게 일회용 카메라를 쥐어주며 사진 속에서 자신들의 꿈과 희망을 찾게 하는 비영리 단체의 활동을 뜻한다. 영화 〈꿈꾸는 카메라-사창가에서 태어나〉의 내용을 모티브로 했는데, 이 영화는 인도 캘커타 소나가치Sonagachi

홍등가에서 태어난 사창가 아이들에게 사진기를 들려 희망을 찍게 한 사진작가의 이야기를 다큐멘터리 형식으로 담고 있다. 개봉 당시 전 세계에 반향을 일으켰으며 가장 절망적인 세상에서 살고 있던 아이들의 내부에 잠재해 있던 천재적인 예술성을 발현케 한다. 이 아이들은 처음으로 자신들의 미래에 대해 꿈을 꾸기 시작한다. 예술이 가진 힘이 얼마나 큰 지 알 수 있다.

③ 공동체 강화: 창의적 공동체 역할

영국 문화매체미디어 2004년 보고서에 의하면 문화향유 기회가 삶의 질이나 행복도 등에 영향을 미칠 뿐만이 아니라 사회적 통합이나 긍정적 사고, 커뮤니티와 지역발전에 미치는 영향이 크다고 보고되었다. 예술참여는 본질적으로나 도구적인 가치로써 개인과 커뮤니티에 점점 더 중요하게 인식되고 있다.

인도의 문화공동체 '카사'는 "창조성과 모험정신, 추진력을 되살려 슬럼가를 기회의 땅으로 만들자"는 목표 아래 스스로 운명과 환경을 개척해나가는 창조적 문화공동체 모델이다. 이러한 문화공동체를 통해 자신감, 자립의지, 책임감을 가진 성인으로 성장하고 시민의 권리회복, 시민의식 배양 그리고 창의성 증진을 통해 지역을 변화시키고 있다. 인도 델리 최대의 빈민가 고빈두프라에서 시작된 카사는 현재 인도 전역으로 확대되고 있다.

공동체에 관해서는 푸트남을 비롯한 전통적인 사회학자들은 사회적 자본이 강조된 공동체의 '강한 유대 관계Strong Ties'를 선호하고 있다. 그러나 미국의 사회학자 그라노베터Granovetter는 '약한 유대 관계

Weak Ties'가 중요하다고 주장한다. 약한 유대가 새로운 사람들의 급속한 진입과 새로운 아이디어의 급속한 흡수를 허용하고, 따라서 창조적 과정에 결정적 역할을 하기 때문이다. 문화예술의 창의성은 창의적 공동체와 집단의 창의성을 증진시키는 역할을 한다.

④ 문화예술과 발전[5]: 지속가능한 사회발전과 문화예술

'세계 문화다양성 선언'2001과 '문화적 표현의 다양성 보호와 증진을 위한 협약'2005은 "문화는 지속가능발전의 필수 요건"이라고 밝히고 있다. 최근 국제개발협력 과정에서 지역의 고유한 문화정체성을 보호하는 노력이 활발하고, 문화를 발전의 새로운 원동력으로 활용하는 창의산업이 확대되고 있는 경향은 이를 뒷받침하는 현상으로 이해할 수 있다.

유네스코는 1970년대 무렵부터 '문화와 발전'의 관계에 주목하며, 개발도상국과의 협력과 국가 및 국제적 수준의 문화정책 수립을 강조했다. 88년 선포한 '세계 문화발전 10년'은 개발에 있어서 △문화적 차원을 고려 △문화정체성 증진 △문화적 생활 참여 확장 △국제문화협력 증진 등의 네 가지 목표를 설정했고, 이에 따라 세계문화발전위원회가 펴낸 「우리의 창조적 다양성Our Creative Diversity 보고서」1995에서 창의성과 더불어 양성평등 관점, 청년의 역할 등을 집중 조명했다.

2010년과 2011년 제65, 66차 유엔 총회에서 '문화와 발전' 의제가 연달아 주요 결의안으로 채택되었다. '문화와 발전' 의제는 산업화

5 유네스코 한국위원회 홈페이지 참조.

나 국민소득의 증가와 같은 단순한 경제성장의 차원을 넘어서서 발전의 의미를 되돌아보게 하는 데에 그 의의가 있다.

(3) 경제와 문화예술: 신성장동력, 문화예술

① 창의성과 창의경제

창의성이란 이질적 아이디어의 융합으로 "다양한 이질적인 아이디어, 지식, 문화 등의 융합과 문화적 혁신(슘페터)"을 의미하며, 창의적인 것은 결과나 상태가 아니라 문제에 접근하고 해결하는 과정을 말한다.찰스 랜드리, 2006 또한 창의적인 사람들은 그들의 주어진 능력 안에서 일하는 것이 아니라 다양한 영역의 경계선에서 일하며 새로운 혁신과 창조적인 활동을 하고 있다.

기업과 도시, 국가경영에서도 '창조경영'이 중요한 화두로 떠오르고 있으며 예술이 지닌 창의성은 창조경영의 원천이 된다. 창조경제의 기반이 되는 창조산업은 1998년 영국 정부가 발표한 「창조산업전략보고서」를 통해 공론화되었다. 1997년 영국의 토니 블레어 총리가 발표한 "새로운 노동당, 새로운 영국 쿨 브리타니아Cool Britannia: 멋진 영국 , 창조적인 영국"의 연장선이며 창조산업 분야에서 영국은 가장 앞선 정책과 성과를 이루고 있다.

창조산업에 대한 국제적으로 동일한 개념은 없지만 학자, 국제기구, 나라별로 그 기준과 산업에 대해 나름의 분류를 하고 있으며 그 범위와 대상이 점점 확대되는 추세이다. '창조 경제'란 문화와 경제가 접목된 것으로 문화·기술·사회적 측면에서 통합된 경제를 일컫는다. 창조 경제의 핵심은 창조성과 지식, 정보 접근성이 경제발전

과 세계화를 이끄는 새로운 동력으로 인식된다는 사실이다. 2005년 전 세계 창조경제의 교역 규모는 4,244억 달러이며 이는 1996년의 2,275억 달러에 비해 두 배 가까이 늘어난 수치이다. 지난 10년 간 매년 8.8%의 성장을 보이고 있다.UNCTAD, 2008

현재 세계 각국은 21세기 지식산업을 선도할 신 성장동력으로서 창의경제의 중요성에 관해 자각하고 문화예술에 대한 지원을 투자 개념으로 인식하기 시작하였다. 미국은 1930년대 경제대공황 당시 루즈벨트가 문화/예술 뉴딜 프로젝트로 일자리 만들기 사업을 실시했고 그 결과 헐리우드 등 콘텐츠 사업의 발전을 이룩하였다. 2000년에는 빌 클린턴이 'Creative America: 문화예술 종합발전계획, NEA'을 세우면서 본격적인 창의경제 체제에 돌입했다.

EU의 사례에서는 '창의유럽' 프로젝트를 통해 유럽 전역의 경제위기에도 불구하고 2011년 최대 규모의 문화기금 DMF를 조성 발표했다. 2014~2020 계획에는 18억 유로, 30만 명의 예술가를 지원하겠다는 내용과 함께 "더 많은 우리We Are More" 캠페인을 통해 문화지원을 위한 지지 서명을 받아내고 있다.

2011년 아비뇽포럼의 주제는 "문화에 투자하라"이다. 포럼에서는 현재 미디어와 문화산업은 세계 GDP 7% 이상이며 13조 달러의 시장규모와, 지난 10년간 관광 사업이 2배 이상 성장했음에 주목하며 지적재산, 문화투자, 문화자산, 문화적 시도의 재발견 등에 대해서 토의하였다.

② 창의산업 영역의 다변화와 융·복합

한편으로는 디지털기술의 발달과 스마트혁명으로 인해 콘텐츠의 영역과 업종간의 경계가 허물어지고 문화예술을 둘러싼 창작, 유통, 향유, 교환방식도 달라지고 있다. 이에 따라 문화예술 환경을 둘러싼 인프라도 빠르게 변화하고 있는데 스마트 기술이 새로운 시장을 만들고 스마트폰 어플리케이션, QR코드 등을 활용한 다양한 콘텐츠가 개발될 수 있다.

창의성에 기반을 둔 콘텐츠의 영역은 전통예술, 문화재, 문화유산, 축제, 미술시장, 공연예술, 음식, 서커스 등 포괄적 영역으로 확장되고 있다. 더불어 R&D, 지적재산권, 창의분야 서비스산업 분야까지 창의산업이 확장되는 추세이다. 유엔무역개발회의UNCTAD, 2008는 2008년 앞선 여러 가지 개념들을 포괄하여 확장된 개념의 창의산업에 대한 분류를 하였는데 문화유산, 예술, 미디어, 디자인, 기능적 창조물 전반을 창조산업의 분류체계에 넣고 있다.

③ 여가와 문화예술: 문화소비행태 변화로 인한 다양한 문화향유층과 문화나눔

여가에 대한 사회적 욕구와 문화향유층의 증대, 여가생활에 대한 만족도가 총체적으로 삶의 질에 미치는 영향력이 증가하면서 문화향유층의 문화소비 행태도 바뀌어 가고 있다. 따라서 다양한 유형의 여가활동과 이에 따른 아마추어 예술의 증가, 생활예술의 참여에 대한 욕구가 증가하면서 창의적인 공동체와 네트워크는 개인, 집단, 지역의 창의성을 증진하는 역할을 담당한다. 문화와 창조의 시대가 도래

하면서 외적변화로는 생산중심, 근로중심 사회에서 소비중심, 여가중심 사회로의 이행이 진행되고 있음을 의미한다. 2010년 문화예술 트렌드에서 제기한 문화나눔, 재능기부형의 '착한예술'과 메세나와 문화기부를 통한 적극적인 사회공헌, 다양한 문화향유층(실버세대, 다문화가정)이 확산될 것이다.

④ 문화예술과 지역발전: 세계화와 지방화에 따른 지역문화 경쟁력 강화

현재 우리 사회의 특징으로는 저출산의 영향으로 말미암은 인구증가의 둔화, 인구이동의 감소, 질적 삶의 추구, 시민사회의 활성화, 탈산업화와 서비스산업의 증대, 세계화와 지방화의 동시 진행, 정보사회의 일상화와 창조사회로의 움직임 등을 꼽을 수 있다. 전 세계는 산업경제에서 창조적 경제로의 사회 변화를 겪고 있으며 국제경쟁력의 주요 이슈는 창의적 인재와 국가의 창의적 경쟁력에서 비롯된다. 또한 국가와 지역단위의 문화정책은 문화적 다양성을 강조하는 추세이며, 각국은 자국의 문화와 도시의 고유한 문화자원을 세계에 알리기 위해 노력하고 있다. 많은 미래 학자들이 앞으로는 글로벌 도시가 국가를 대체할 것이라 전망하고 있으나 동시에 글로칼glocal한 도시 경쟁력이 국가 경쟁력인 시대임을 강조하고 있다. 이러한 사회변화 속에서 세계화와 지방화는 어떤 한 측면도 간과할 수 없는 정책의제가 되고 있다. 이제 각 지역의 특성을 반영한 특성화 전략으로 정책의 방향이 점차 바뀌고 있는데 최근에 정부와 각 지자체에서 실행 중인 문화도시 정책의 성패는 문화예술과 지역 고유 브랜드의 특화발전에 있다.

4) 예술로 변하는 사회

앞서 문화예술의 사회·문화·경제적 가치에 대해서 논하고 문화예술은 국민의 행복한 삶을 위한 기본적인 수단이며 국민 개개인의 행복과 사회통합, 창의력 제고를 통해 미래 국가경쟁력을 강화할 수 있는 성장 동력이라고 밝혔다. 사실 예술의 사회적 가치에 대한 평가나 기여에 대한 증거는 종합적으로 연구되거나 실증적으로 입증한 데이터가 부족한 상황이다.

최근에는 문화예술의 가치에 대한 평가를 보다 실증적으로 객관화하기 위해 2008년에 영국 문화매체미디어부DCMS, 2008에서 주도하고 관련 기관이 연계한 전략적 연구 프로그램을 진행하고 있다. 문화의 가치 평가를 위한 프로그램인 CASE Culture and Sport Evidence의 목적은 문화와 체육문화의 융합적 연구를 객관적 근거에 기반하여 정책을 개발하는 데 있다.

일반적으로 이러한 연구들을 종합해 보면 문화예술의 사회적 가치에 대한 평가는 크게 세 가지 측면에서 접근할 수 있다. 첫째, 예술이 지닌 본연의 가치에 대한 것으로서 예술의 본질적이며 정신적 가치에 관한 것이다. 예술은 그 존재만으로 의미가 있으며 공공재적인 성격을 지니고 있다. 이러한 예술의 본질은 예술지원의 근거가 되고 있다. 둘째, 예술의 사회적 가치에 관한 것이다. 문화예술은 사회통합의 매개이며 인간사회 전반의 규범에 관한 것이다. 인간의 삶과 지구촌 문제에 있어서 앞으로 인류가 현명하게 살아나가기 위한 근본적인 물음에 직면할 때마다 문화예술, 교육, 인문학의 중요성은 새롭게

부각된다. 셋째, 문화예술 행위로 인한 부가가치, 즉 경제에 관한 가치 평가이다. 디지털시대, 후기산업사회에서 예술의 창의성과 혁신성에 기반을 둔 창의적 변화는 창조경영, 창조도시, 창조산업 등 창의경제의 기반이 되며, 한편으로는 경제발전, 도시재생 및 발전의 전략으로 활용되기도 한다.

　1900년대 파리에서 일어난 시각예술의 황금시대는 기성 아카데미의 구조에 반하는 기술적이고 개념적인 혁신의 산물이다. 19~20세기 초반 비엔나에서는 음악과 문화산업의 창조적 변화를 끊임없이 지속하면서 새로운 예술의 흐름을 창조해 냈다. 1차 세계대전 이후에 유럽 예술의 중심은 세기말 모더니즘 운동의 근원이었던 파리와 비엔나를 거쳐서 베를린으로 이어져 갔다. 비록 15년간의 짧은 기간이었지만 바이마르 공화국의 베를린은 다양한 예술분야의 혁신을 주도했다. 세계대전 이후 독일 문화의 중심지가 뮌헨으로 바뀌었고 예술의 주도권이 유럽에서 미국으로 넘어갔지만 연극, 음악, 조형예술, 건축, 영화, 방송, 문학 등 예술장르 전반에서 베를린은 새로운 예술을 탄생시켰고 현대예술의 근간을 마련하였다. 그 힘은 문화기반 구축, 창조인력의 집적, 개방성과 자유로움, 기술혁신, 예술시장 활성화, 시민사회 발달에서 비롯되었다. 예술이 지닌 정신적, 사회적 가치가 절대불변이라 할지라도 문화정책과 예술지원제도는 시대와 상황에 따라 다양한 형태로 발전될 수 있다. 한정된 공공재원을 집행함에 있어서 사회의 요구에 따라 정책수립의 철학과 방향이 바뀔 수 있기 때문이다. 그러나 예술지원 방식의 문제는 지원제도를 '어떻게' 개선하는가 하는 것 보다 '왜' 개선해야 하는가가 더 중요하다. 예술의 혁신을

이루기 위해서는 문화기반을 구축하고 예술의 자생력을 확보할 생태계 확립이 중요하기 때문이다. 자생적이고 자율적인 민간문화 예술 시장이 활성화되고 지역문화의 다양성이 살아나는 창조적인 환경이 구축되어야만 문화예술은 발전할 수 있다. 문화예술지원제도의 개선은 문화예술시스템과 문화예술 진흥체계 속에서 통합적으로 조망해야 한다.박은실, 2018. 8

21세기는 영역 간 경계가 허물어지고 있으며, 따라서 문화에 대한 재정의도 필요하다. 문화예술은 사회 전반의 모든 분야와 결합 가능하며 새로움을 창출한다. 문화예술이 경제, 사회, 정치 등 사회 전반을 바꿀 수 있다는 의지와 철학을 보여주는 것이 필요하며, 이를 통해 경제, 사회, 정치 등 타 영역과 다각도로 융합할 수 있는 정책이 창출될 수 있다.

문화예술로 인한 미래가치 창출을 위해서는 보편적 문화향유, 문화를 통한 사회발전, 창조경제 구현 등 문화예술 활동의 저변 확대가 선결 과제이다. 이를 위해서는 문화예술인 스스로가 사회를 향해 열린 마음과 열린 정책을 구사하고 시민들과 함께 나누고 소통하려는 노력이 필요하다. 한편으로는 사회 전반에 걸쳐 민간, 기업, 시민들의 문화예술에 대한 관심과 후원도 중요할 것이다.

예술의 사회적 가치를 창출하기 위한 제반여건으로서는 정부정책, 공공 문화재정의 확대와 더불어 다각적인 민간 문화재원의 발굴이 중요할 것이다. 특히 사회적 리더그룹, 문화예술인, 언론의 역할과 함께 문화 NPO, 기업 메세나, 시민들이 참여하는 범국민적인 캠페인을 통해 사회적인 인식 변화와 공감대가 이루어져야 할 것이다.

2

창의성의 개념

1) 창의성 및 창의성 이론

창의성creativity이란 단어는 오늘날 매우 널리 쓰이는 개념이지만 2차 세계대전 이전까지 프랑스어 'Créativité'는 잘 사용되지 않았다. Christophe, M., and Lubart, T., 2006 이러한 사실은 다른 언어에서도 비슷하게 나타나는데 영어의 'creativity' 역시 세계대전 이전에는 거의 사용되지 않았다. 옥스퍼드 사전에 의하면 1875년에 연극학에서 셰익스피어를 참조하면서 최초로 쓰인 것으로 되어 있다. 영국의 철학자 화이트헤드Alfred North Whitehead 는 1920년대에 신에 관한 논의에서 창조에 대해 언급한 적이 있다.Heilbron, John, 1992 그 이전에는 주로 상상imagination, 발명invention, 발견discovery, 재능genius 등의 단어가 창조성을 대체하였다.Törnqvist, G., 2011

본래 창의성의 어원은 라틴어 'creare'로서 '무엇인가를 만든다'는 뜻이다. 레이먼드 윌리엄즈Raymond Williams는 『키워드 사전』1983에서 원래 '창조적'이란 단어에는 '독창적', '혁신적'이라는 일반적 의미와 그와 관련하여 '생산적'이라는 특별한 의미가 있다고 말하고 있다. 사사키 마사유키, 2001

16세기까지는 주로 이 단어가 '창조주인 신의 행위'와 연관되었는데 르네상스 시대 휴머니즘 사상과 함께 '인간이 만드는 능력'을 의미하는 뜻으로 확대되었다. 서양에서는 근대 이전까지는 'creativity'란 창조 또는 예술가들의 창작과 관련된 것이었다. 이후 시민혁명과 산업혁명이 일어나는 18~19세기에는 과학기술 및 예술사상과 관련하여 '창조성'이 사용되었다. 창조적 능력에 관한 일반적인 명칭인 '창조성'이라는 용법은 20세기 들어서 새로운 생각과 문제해결 능력, 응용 및 조합 능력을 지닌 '창의성'이라는 개념으로 확대되었다. 이렇듯 창의성이란 사회적, 시대적 맥락과 각 분야마다 다양한 의미로 규정되며 사용되어 왔다. 현재 창의성이라는 단어와 개념은 급격하게 의미변화를 겪으며 가장 널리 통용[1]되고 다양한 분야에서 활용되고 있다.

일반적으로 창의성은 두 가지 차원의 해석이 있다. 예술을 비롯한 다양한 연구의 창의적인 결과는 획기적인 아이디어나 괄목할 만한 업적으로 사회를 발전시켜야 하며, 이는 과학자, 발명가, 예술가의

1 2013년 현재 구글에 창조성creativity이라는 단어를 검색하면 10억 개가 넘는 검색 조회수가 나온다.

몫이라는 견해와, 일반적인 사람들 누구나 보편적 창조활동을 할 수 있다는 견해가 공존하고 있다. 그러나 현대에 이르러 점점 창조성이란 예술과 사상, 기술혁신과 더불어 경제와 생산 활동에도 나타나는 포괄적이고 다중적인 개념으로 발전하게 된다.

신의 영역인 '창조'를 제외하고 인간 영역의 '창의성 이론Theory of Creativity'은 대체로 1950년대 이후 본격적으로 시작되었다고 해도 과언이 아니다. 초기의 창의성에 대한 연구는 대체로 '개인적 차원'의 창의성과 기업이나 조직 등 '조직적 차원'의 창의성에 대해 연구하는 것이 일반적이었으나 시대, 민족, 문화에 따라 창의성 개념이 다변화하면서 점차 어떤 한 분야의 연구만으로 설명하기보다는 창의성에 관한 다양한 분야의 요소를 종합하는 '복합적', '생태학적', '환경적 차원'의 창의성 개념으로 발전하고 있는 추세이다.

1950년 길포드Joy Paul Guilford가 미국 심리학회APT에서 창조성의 중요성에 대해 처음 역설한 이후 다양한 학문분야에서 창조성을 연구하기 시작하였다. 브리태니커 백과사전에 의하면 창의성에 관한 연구는 제2차 세계대전 중에 본격적으로 시작되었다고 적혀 있다. 길포드는 '창의력이란 주어진 사물이나 현상에 대해 새로운 시각에서 다양한 아이디어나 산출물을 표현할 수 있는 능력'이라고 정의하였다. 과학인재의 양성이 전쟁 승리에 중요한 요인이 되면서 맥키논Donald W. Mackinnon을 비롯한 몇몇 학자들의 연구가 두각을 나타냈다.

초기의 연구는 창의성을 개인의 내적 특성으로 간주하였다. 창의성이 높은 사람들은 그렇지 않은 사람에 비해 지적, 성격적, 동기적 특성에서 차이를 보인다고 보았다. 심리측정적 연구결과들은 창의

적인 사람들의 특성 이외에 창의적인 사람들과 창의적인 산물이 어디에서, 어떻게 출현하는 것인지에 대해 의미 있는 정보를 제공하지 못했던 것이 사실이다. 이러한 문제의식을 바탕으로 창의성 연구는 1970년대 중반에 이르러 특정 영역에서 창의적인 사고의 본질과 그것이 어떻게 발달하는가 하는 질문 즉 창의성은 개인의 이러한 잠재력뿐만 아니라 사회문화적 환경과의 상호작용에 의해 발현되는 하나의 시스템으로 간주한다.Csikszentmihalyi, 1988; 1999

이처럼 새로운 연구 경향 중 전통적인 심리측정학적 접근에서 벗어나려는 일련의 움직임을 폴리캐스트로와 가드너Emma Policastro & Gardner, 1999는 현상학적 접근phenomenal approach이라고 명명하였다. 심리측정학자들은 창의적 현상을 개인(개인차, 보통의 개인)으로부터 찾으려고 하지만Lubart, 1999, 현상학적 접근의 연구가들은 창의적 과정을 전문가와 그가 헌신하는 작업 그리고 그것들을 둘러싼 미시적, 거시적 맥락과의 상호작용으로 파악하는 '체제적' 관점을 취하는 공통점이 있다.최지은, 2010 다시 말해서 창의성은 발달적인 문제, 인지적 과정, 사회적 맥락의 영향력, 그리고 영역domain의 문제와 연관이 있다. Feldman, Csikszentmihalyi & Gardner, 1994.

본 절에서는 전통적인 연구인 개인 차원의 창조성과 조직 차원의 창조성에 대해 살펴보고 복합적인 형태의 창조성에 관해서는 다음 장의 창조성의 요소와 함께 살펴보도록 하겠다.

(1) 개인 차원의 창의성

개인적 차원의 창조성은 '인간 창의성'의 본질에 관해 연구하는 인문학과 심리학, 인지과학 분야와 '인간 창의성의 발달과정'과 '발현 능력의 규명'을 위한 교육학 분야 등에서 다루고 있다. 인문학과 정신분석학, 심리학 등에 기초한 '인간 창의성'의 개념에 관한 연구들은 선천적 창의성에 관련한 예술, 과학 분야의 천재들에 관한 정신 병리학적인 현상을 연구한 프로이트Sigmund Freud, 아놀드 루드비히Arnold Ludwig, 매슬로우Maslow, 1954, 선천적 재능과 후천적 환경의 영향을 연구하는 심리학자 마가렛 보든Margaret A. Boden, '다중지능 이론'의 창시자 하워드 가드너Howard Gardner 등이 있다.

심리학자들은 '창의적 인간'과 '창의성 과정'에 관심을 기울인다. 또한 교육학이나 교육심리학 계열의 연구를 들 수 있는데 교육을 통해 창의성의 후천적 발달과정과 발현과정을 규명하는 연구로서 토렌스E. P. Torrance와 크로플리David Cropley 등이 있다. 교육학에서의 창의성이란 "새롭고, 독창적이고, 유용한 것을 만들어 내는 능력" 또는 "전통적인 사고방식을 벗어나서 새로운 관계를 창출하거나, 비일상적인 아이디어를 산출하는 능력" 등 창의성의 개념은 매우 다양하다. 초기에 창의성은 주로 유창성, 융통성, 독창성, 정교성을 포함하는 확산적 사고의 관점에서만 연구되었으나, 그 후에는 수렴적 사고와 확산적 사고를 포함하는 다양한 지적 능력, 인성, 지식, 환경의 총체적인 관점에서 연구되고 있다.[2]

2 한국교육학회, 『교육심리학용어사전』, 학지사, 2000.

심리학자인 마가렛 보든은 "인간이 창조한 가장 위대한 소산들 가운데 일부는 새로운 명시화 체제들이다"라고 말했다. 여기에는 아라비아 숫자, 화학식, 악보에 사용하는 음표 같은 기호체계도 포함된다. 수학과 통합적인 계산 체제 같은 명시화 체제는 우리가 다른 방식으로는 결코 이해하고 해결할 수 없는 복잡한 세계를 다루고 정리하는 데 도움을 준다. 이런 체제들을 철학자 대니얼 데닛Daniel Dennett 은 "정신의 인위적 확장"이라고 불렀다.Hernando de Soto, 2000 보든은 '심리적 창의성(P-창의성)'과 '역사적 창의성(H-창의성)'[3]을 구분하는 것이 중요하다고 강조한다. 보든은 "P-창의성은 자신에게 새롭고, 놀랍고, 귀한 아이디어를 내놓는 능력이며 그 전에 얼마나 많은 사람들이 같은 아이디어를 떠올렸는지는 중요하지 않다. 반면에 H-창의성은 우리가 알고 있는 범위 내에서 이전에 아무도 생각해내지 못한 것이어야 한다. 인류 역사상 처음으로 등장한 것이어야 한다는 뜻이다"라고 주장하고 있다.

발달심리학자 하워드 가드너는 'Creativity(대문자 C 창의성)'와 'creativity(소문자 c 창의성)'을 구분했다. 'Creativity'는 사회의 진보, 문명의 발달, 예술적 명작의 창조 등에 해당된다. 일반적으로 우리 모두가 일상생활을 특별하게 만들거나 아름답게, 또는 미적 호소력을 지니는 것을 만들거나, 문제를 해결하고 생각을 조절할 때에는 늘 창의적 기술을 사용하며 이는 'creativity'에 해당한다고 주장한다. 하워드

3 마가렛 보든Margaret A. Boden은 인지과학과 계산주의 심리학 분야를 개척한 학자로서 심리적 창의성psychological creativity과 역사적 창의성historical creativity을 구분했다.

의 다중지능이론[4]은 모든 사람에게 고유한 기질적 재능이 있고, 이 재능에 맞는 교육을 받으면 모든 사람들이 창의성을 발휘할 수 있다고 보는 견해이다. 하워드는 개인의 창조성이 사회로 확대되면서 또 다른 창조성을 낳는 과정이 사회발전의 동력이라고 말하고 있다. 한 사회가 발전하기 위해서는 창조성이 한 집단에 그치지 않고 사회 전반에 확산되어야 한다고 주장한다.

교육학이나 교육심리학 계열의 연구는 교육을 통해 창의성의 후천적 발달과정과 발현과정을 규명한다. 이 분야의 대표적인 학자들인 토렌스와 크로플리 등에 따르면 교육학에서의 창의성이란 "새롭고, 독창적이고, 유용한 것을 만들어 내는 능력" 또는 "전통적인 사고방식을 벗어나서 새로운 관계를 창출하거나, 비일상적인 아이디어를 산출하는 능력" 등 창의성의 개념은 매우 다양하다. 초기에는 창의성은 주로 유창성, 융통성, 독창성, 정교성을 포함하는 확산적 사고의 관점에서만 연구되었으나, 그 후에는 수렴적 사고와 확산적 사고를 포함하는 다양한 지적 능력, 인성, 지식, 환경의 총체적인 관점에서 연구되고 있다.[5]

이러한 창의성은 과정을 통해서 나타나는데 토렌스는 '창의성'이란 새롭고 독특한 아이디어, 다른 관점, 문제를 새로운 시각으로 보는 것이라고 하였다.Torrance, 1958 그는 창의성의 과정을 △어떤 문제,

4 인간의 능력은 단일한 것이 아니라 적어도 음악, 운동, 논리·수학, 언어, 공간, 자연탐구, 대인관계, 자기이해 등 8가지 지능이 파이 조각처럼 서로 작용하며 이들 지능이 합쳐져 한 인간을 형성한다는 이론이다.

5 한국교육학회, 앞의 책.

결핍, 격차 등에 민감한 것, △문제나 곤란을 추측하고 형성하는 것, △그리고 가설을 검증하고 재검증하는 것, △결과를 전달하는 것으로 생각하고 있다. 이것은 여러 가지 검사들에 의해 측정될 수 있으며 교육과 정신건강의 목표로서 중시되고 있다.[6]

(2) 조직 차원의 창의성

조직 차원의 창의성은 사회발전을 위한 새로운 문제해결 능력과 방식으로서 '기업이나 조직 차원'의 창의성과 '경제적 혁신 측면의 창의성'을 말할 수 있다. 조직 차원의 창의성은 프로세스의 특성을 가지고 있으며 집단이나 조직에 의해 학습될 수 있다는 점 등을 고려해야 한다.Leonard and Swap, 1999; 손태원 등, 2002 조직의 창의성은 두 가지 시각에서 접근 가능하다. 조직 차원의 창의성과 조직 내 개인의 창의성이 존재한다. 연구자에 따라 창의성을 촉진하는 구성요소가 다르나 일반적으로 리더십, 조직구조, 전략, 자원, 문화에 관한 요인이 존재한다.진현 외, 2012 즉 조직 차원의 창의성은 개인특성을 포함하여 조직특성에 대한 개발과 관리가 필요하다. 리치우토는 창의성이 조직의 개선, 문제해결, 갈등의 해소 등의 기능을 지닌다고 언급Ricchiuto, 1997하였으며, 최근에는 개인과 집단, 조직의 창의성에 대한 다차원적인 연구의 필요성이 제기되고 있다.손태원 등, 2002. 창의성 경영이란 개인과 조직을 포함하는 거시적 차원 내에서 새로운 아이디어를 창출하고 성공적인 결과를 얻기 위해 촉진요소와 저해요소를 관리하는

6 서울대사범대학교육연구소, 『교육학용어사전』, 하우출판사, 1995.

것이다. 이러한 창의성 경영의 개념 형성 요인으로는 일반적으로 다양성diversity, 자율성autonomy, 잉여성redundancy, 연결성connectivity, 유연성flexibility이 있다.이건창, 서영욱, 2008

경제 혁신을 주장한 슘페터는 경제학이 순수 논리의 영역에서 벌어지는 독자적이고 독립적인 산물이 아니라 사회의 일부라는 점을 명확히 하면서 지식사회학Sociology of Knowledge의 관점을 경제학사에 도입한다. 그의 저서 『자본주의 사회주의 민주주의』에서 처음 언급했지만 경제분석의 역사에서 우리가 현실에서 경험하는 것은 새로이 생겨나는 기업과 시장조건을 견디지 못하고 몰락하는 기업, 새로운 테크놀로지의 도입, 새 테크놀로지의 확산으로 인한 구 테크놀로지의 쇠퇴, 그로 인한 산업구조의 변화 등이다. 다시 말해 우리는 경제가 역동적으로 변화하는 것을 경험한다. 슘페터는 이러한 변화의 과정을 '창조적 파괴Creative Destruction'의 과정으로 이해한다.Joseph Schumpeter, 1954 즉 자본주의는 자신의 경제구조를 내부에서부터 끊임없이 혁명적으로 뒤바꾸려는, 다시 말해 스스로 쉴 새 없이 옛 것을 파괴하고 새 것을 창조해 나가려는 힘을 배태하고 있다는 점이다.

경쟁은 경제의 기존 균형을 파괴하고 새롭고 변화된 또 다른 상태로 나아가게 만드는 힘이다. 그런 의미에서 창조적 파괴의 과정이다. 이러한 동태적 경쟁을 특징으로 하는 자본주의 경제를 슘페터는 '고삐 풀린 자본주의unfettered capitalism'라고 불렀다. '고삐 풀린 자본주의'는 이전의 성공적 혁신과 기술개발의 결과로 탄생한 대규모 기업이 새로운 미지의 혁신기업들에 의한 혁신적 도전에 직면하여 자신의 현 위치를 유지하고자 고군분투하는 장이다.

이러한 슘페터의 경쟁개념은 마르크스의 그것과도 차이를 보인다. 마르크스에 따르면 경쟁은 개별 자본가들의 경합으로 인해 여러 소자본들이 대자본 앞에 무릎을 꿇게 되는, 다시 말해 '제거적 ellminative 과정' 혹은 '하나가 여럿을 죽이는 과정'이다. 그러나 슘페터에게 있어서 경쟁은 제거적 과정이 아니라 고무적stimulative 과정이다. 슘페터에게 있어서 경쟁은 한 사람의 자본가가 여럿의 자본가를 죽이는 과정이 아니라 한 혁신적 개척자 기업이 길을 터놓고 여러 타 기업들이 그의 선도를 뒤따르는 과정인 것이다.Helibroner, 1991b, 261

그레이엄 월러스Graham Wallas는 1926년에 『사고의 기술The Art of Thought』에서 창의성이 어떻게 문제해결 과정에서 발휘되는지를 확인하는 연구를 통해 '창의적 사고과정'을 4단계 모형인 준비preparation, 부화incubation, 통찰insight, illumination, 증명verification 단계로 제시하였다. 이들 단계는 문제의 진술, 가설의 설정, 연구의 계획과 수행, 결과의 평가 등과 같은 고전적인 과학적 방법과 유사하다. 데이비드 크로플리 David Cropley, 1997는 이를 7단계로 발전시켰다.

(3) 통합적(환경적) 차원의 창의성

주지하다시피 초기의 연구는 창의성을 개인 내적 특성으로 간주하였다. 창의성이 높은 사람들은 그렇지 않은 사람에 비해 지적, 성격적, 동기적 특성에서 차이를 보인다는 견해이다. 그러나 심리측정적인 연구결과들은 창의적인 사람들의 특성 이외에 창의적인 사람들과 창의적인 산물이 어디에서, 어떻게 출현하는 것인지에 대해 의미있는 정보를 제공하지 못했던 것이 사실이다. 이러한 문제의식을 바

탕으로 창의성 연구는 1970년대 중반에 이르러 특정 영역에서 창의적인 사고의 본질과 그것이 어떻게 발달하는가 하는 질문 즉, 창의성은 개인의 이러한 잠재력뿐만 아니라 사회 문화적 환경과의 상호작용에 의해 발현되는 하나의 시스템으로 간주한다는 의견이 확산되었다. Csikszentmihalyi, 1988, 1999 창조성은 다차원적이고 경험적이다. 심리학자인 창의성 연구의 또 다른 독창적인 사상가이자 심리학자 딘 키스 사이먼튼Dean Keith Simonton은 1970년대 이후 창조적 개인과 사회적 상호 작용이 어떻게 창의성을 증진시키는지, 그 유형에 대해 조사하였다. Simonton, 1984A, 1984b 더 나아가 최근에는 창조적 환경과 정치제도의 관계성에 관해 고려하기 시작했다.Simonton, 2004

　　사이먼튼은 창조성과 지역사회와의 연구에서 창조성은 '영역 활동', '지적수용', '인종적 다양성', '정치적 개방' 등 4가지 특성을 지닌 지역과 시대에서 번성한다는 사실을 발견하였다. 그는 인간은 외부적인 자극을 필요로 하며 이것은 지식기반 집적경제의 근본원인으로서 중요하다는 사실을 발견하고 도시환경의 창조적 과정에 대한 접근을 진행한다.David Emanuel Andersson et al., 2011 이러한 사이먼튼의 연구는 비록 마이크로 수준에 관한 것이었지만 이후 앤더슨과 플로리다에 영향을 주었다. 창조성은 공통된 사고 과정을 공유할 뿐 아니라 상호 교류와 상호자극을 통해 서로를 강화한다. 그러므로 역사상 다른 형태의 창조성을 발휘해 온 사람들은 충만하고 다면적인 창조적 중심지에 모여 서로를 정보원으로 이용하는 경향을 띈다.Florida, 2002 사이먼튼은 "외로운 천재가 완전히 새로운 분야를 만들거나 기존의 과학을 뒤엎는 혁명적인 생각을 내어 놓을 가능성은 사라졌다"고

주장한다. 앞으로의 과학적 발전은 다수의 협력에 의해 이루어질 것
이며 과학의 진보는 동료들과의 토론, 논쟁, 검증을 통해 이루어진다.
이를 통해 가설은 기각되거나 새롭게 다듬어지며 새로운 생각과 분
야 역시 이런 노력들을 기반으로 만들어질 것이다. 새로운 관계를 지
각하거나, 비범한 아이디어를 산출하거나 또는 전통적 사고유형에서
벗어나 새로운 유형으로 사고思考하는 능력이 바로 창의성[7]이다.

2) 창의성 개념의 확장

(1) 창의성의 4P요소

창의성을 복합적 체계 속에서 연구하기 위해서는 창의성을 이루
는 요소들의 상호작용에 관한 분석이 필요하다. 고전적 의미의 창의
성의 요소4Ps of Creativity에 대한 구분은 멜 로즈Mel Rhodes, 1961에 의해
이루어졌다. 로즈는 1961년에 발표한 "창의성에 관한 분석An Analysis
of Creativity"을 통해 창의성 개념에 관한 56개 정의를 구분하여 창의성
의 요소를 창의적 과정, 창의적 산출물, 창의적 사람, 창의적 환경process,
product, person, press 등의 4가지로 정리하였다. 이것을 고전적인 의미의
'창의성의 4가지 요소'라고 부른다. 로즈의 연구 이후에 단순히 창조
성의 요소를 구분하는데서 더 나아가 4P의 상호작용적인 측면을 강조
하는 연구가 활발해지고 있다. '창의성의 4가지 요소'는 다음과 같다.

7 Athene Donald, The Observer, Guardian, Sunday 3 February 2013.

그림 1 창의성의 4가지 요소

① 창조적 산출물The creative product

창의적인 산출물이란 유형, 무형의 것이 포함 된다. 예를 들면 꼭 어떤 물건만 산출물이 아니고 삶의 형태를 바꾸었다거나 대인관계가 개선되었다거나 하는 무형의 것도 포함된다는 것이다. 산출물이 무엇이 되었던지 간에 오직 한 사람에게 가치 있고 도움이 되는 그 무엇이라도 창출되어야 한다는 것이다. 즉 고부간의 갈등이 해소되거나 삶의 형태를 과거와 판이하게 바꿔보는 것도 산출물이라고 할 수 있다고 한다.

로데스는 산출물이란 "다른 사람과 대화하기 위해 사용하는 언어, 그림, 점토, 옷감 등과 같은 물질이 독창적인 형태로 유형의 그 어떤 것이 만들어 지는 것"이라고 했다.Rhodes, 1961 창의적인 산출물이란 아인슈타인의 상대성이론과 같은 획기적인 과학이론이나 공학 분야의 혁신적인 이론은 물론이고, 한 장의 그림, 한 편의 시나 교향곡, 발명품

등도 산출물의 한 형태라고 볼 수 있으며, 창의성을 발휘하도록 허용하는 리더십이나 교육적인 재계의 분위기와 같은 무형의 산출물까지 포함된다고 했다. 즉, 창의적인 산출물이란 창의적인 과정의 결과로 나타나는 것으로 주로 행동, 연주회, 아이디어, 물건 및 창의성을 표현할 수 있는 모든 경로나 형태의 산출물을 총칭한다.Taylor, 1988

② 창조적 사람The creative person

길포드는 미국 심리학회 연설에서 창의적인 사람들의 성격person, personality에 대한 연구의 필요성을 제기하고 개인의 성격을 독특한 방식으로 정의했다.Guilford, 1950 즉 "특성이란 개인마다 다르게 나타나는 비교적 지속적인 상태를 의미한다. 심리학자들은 특별히 개인이 어떤 성취를 할 때 나타나는 특성에 관심을 기울인다. 즉, 개인의 행동특성에 관심을 갖는다고 볼 수 있다. 행동특성이란 적성, 흥미, 태도 및 기질적인 요소와 관련이 있다"라고 했다.

배론과 해링턴은Barron & Harrigton, 1981은 창의적인 사람들의 특성에 대해 15년간 연구 결과를 검토한 후에 창의적인 성취를 한 사람들은 에너지가 많고, 관심분야가 폭 넓으며, 복잡한 것에 매력을 느끼고, 반대되거나 모순되는 특성을 조절하는 능력, 창의적인 자아에 대한 확고한 신념들을 갖고 있다고 결론지었다.

테일러Taylor, 1961는 창의적인 사람은 자율성, 자기충족, 판단의 독립성, 비합리적인 것에 대한 개방성, 안정성, 사교성, 비전통적 생활에 대한 관심, 흥미와 성격이 여성스러움, 충동성, 우월감과 독단성, 복잡한 인간성, 자기수용성, 풍부한 위트, 모험성, 과격성, 자아개념

에 의한 자제력이 뛰어남, 감수성, 내향적인 성격과 동시에 용감함을 지니고 있다고 했다.

③ 창조적 과정The creative process

토렌스Torrance, 1988는 창의성을 창의적 과정으로 정의했다. 그는 '창의적인 과정'이란 문제와 정보에 있어서의 차이 및 부족한 요소와 잘못된 부분을 지적하는 것, 이러한 잘못된 부분에 대한 가설을 설정하는 것, 가설을 평가하고 검증하는 것, 가능하다면 이러한 가설을 다시 수정하고 재검증하여 최종적인 결과를 제시하기까지의 모든 과정을 포괄하는 것이라고 했다.

월레스Wallas, 1926는 창의적인 사고를 하는 단계를 제시하면서 창의적인 과정이란 "문제를 지각하고 자료를 수집하는 준비기를 거쳐 마음속에 항상 문제에 대해 생각하고 있는 부화기에 이르며, 순간적으로 새로운 아이디어가 떠오르는 조명기에서 최종 아이디어를 검증하는 검증기에 이르는 일련의 단계를 거치는 것"이라고 정의하였다.

창의성이 모든 사람에게 존재한다고 믿는 사람들은 창의적인 과정을 훈련시킬 수도 있고, 그에 따라 창의적인 과정이 개발된다고 본다. 4P를 창안한 로데스도 창의성을 누구에게나 존재하는 것으로 창의적인 과정은 가르칠 수 있고 배울 수 있는 것이라고 보았다.Rhodes, 1961

④ 창조적 환경The creative place, press, environment

창조성을 구성하는 4P 중에서 창조적 환경에 의미는 학자에 따라 다양하게 쓰인다. 4P를 최초로 분류한 멜 로즈[1]1961는 마지막 P의

의미를 'press'로 표현하며 이를 '인간과 환경과의 관계'로 정의했다. 타디프Tardif & Stenberg, 1989는 'press' 대신에 'place'라고 정의하며 주로 영역domain, 분야fields, 상황contexts을 의미한다고 했다. 그 외에 허클러는 적인 환경을 의미하기 위해 문화, 분위기, 사회적인 분위가, 감정적 분위기 등을 사용했다.

즉 창의적 환경은 학자에 따라 'press'나 'place'를 의미하기도 하고 p 대신에 직접적으로 환경environment를 뜻하기도 한다. 테일러 이를 '총체적이고 복잡한 일체의 상황'을 의미한다고 하였다. 이는 물리적인 환경을 넘어서 문화적, 사회적인 영향을 포함하는 것을 의미한다. 전경원, 2005

3) 창의성의 체제적system 접근

(1) 창의성 요소의 상호작용

과거에는 4P의 요소를 구분하여 연구하였지만 근래에는 4P의 상호작용적인 면을 강조하고 있다. 1990년 아이작센과 푸치오Isaksen & Puccio, 1990는 국제 창의성 연구 학술대회International Creativity Research Conference에서 창의성 연구자가 4개의 그룹(1961년 로즈의 4P 창의성 요소)으로 나누어 토론을 한 결과 4가지 요인이 상호작용을 할 때 창의성이 발휘된다는 사실을 밝혀냈다. '창의적 사람'은 '창의적 환경' 속에서 '창의적 과정'을 거쳐야 비로소 '창의적 산출물'을 창출할 수 있고 이것이 4P의 상호작용 본질이다. 즉 창의성이란 단순하게 어떤 범주나 인성

그림 1 4P 요소의 상호작용[8]

의 특성을 묘사하는 것이 아니라 새롭고 유용한 아이디어를 생산해
내는 다원적인 현상으로 간주되어야 한다는 주장이다.Isaksen, Murdock,
Fierstien, & Treffinger eds., 1993 즉 창의성에 대한 이해는 여러 분야에 걸쳐
다학문적으로 상호작용적인 접근이 필요하며 창의성 연구에 대한 다
원적인 접근방법의 상호작용적인 모델은 복합적인 요소가 모여서 발
생하는 것이다. 이러한 연구모델은 푸치오의Isaksen, Puccio, & Treffinger,
1993 '생태학적인 접근', 칙센트미하이의Csikszenmihalyi, M., 1989, 1996 '체
계모델', 스턴버그Sternberg & Lubart,1996의 '투자이론', 아버빌의1989, 1996
의 '상호작용 모델' 등이 있다.

8 Firestien, R. L., "The power of product", In S. G. Isaksen, M. C. Murdock, R.
L. Firestien, & D. J. Treffinger (Eds.), *Nurturing and developing creativity: The
emergence of a discipline*, Praeger, 1993, 261~277.

(2) 창의성 시스템

이렇게 전통적인 심리측정학적 접근에서 벗어나려는 일련의 움직임을 폴리카스트로와 가드너Emma Policastro & Gardner, 1999는 '현상학적 접근Phenomenal approach'이라고 명명하면서 생태학적 측면에서 연구를 진행하였다. 폴리카스트로와 가드너는 "창의적 개인이란 특정 영역에서 오랫동안 헌신하여 어느 누가 봐도 의미 있는 영향을 미친 전문가이다. 또한 새로움뿐만 아니라 가치 있는 것이어야 한다는 점에서 창의적 작업이란 그 영역의 미래 작업에 중요한 영향을 미친 것을 의미한다. 그리고 창의적 산물이나 창의적 개인 모두 사회로부터 승인을 받아야만 하는 존재론적 특성을 지녔다는 점에서 '체제적'이다"라고 본다.Policastro & Gardner, 1999

이 정의는 기존의 관점과는 크게 다르다. 기존의 창의성 연구는 창의성을 단지 '개인(또는 보통의 개인)'으로부터 찾으려고 했다. 즉 창의성 검사에서 높은 점수를 받은 사람과 그렇지 않은 사람을 구분하고, 이들 간의 지적, 성격적, 동기적 특성의 차이점이 무엇인가를 밝히고자 했다. 그러나 역사적 수준의 창의성 연구가들은 창의적 과정을 전문가와 그가 헌신하는 작업 그리고 그것들을 둘러싼 미시적, 거시적 환경과의 상호작용으로 파악한다.

칙센트미하이와 가드너는 창의성은 발달적인 문제, 인지적 과정, 사회적 맥락의 영향력, 그리고 영역domain의 문제와 연관이 있으며Feldman, Csikszentmihalyi & Gardner, 1994, 제라드 푸치오Gerard Puccio[9]는 이러

9 미국 버펄로대학Buffalo State University 교수이며 창조성센터 소장. 이 대학은 세계

한 '창의성 시스템'이 혁신, 패러다임, 새로운 질서 등을 이끌게 된다고 하였다. 심리측정학자들은 창의적 현상을 개인(개인차, 보통의 개인)으로부터 찾으려고 하지만Lubart, 1999, 현상학적 접근의 연구가들은 창의적 과정을 '전문가'와 그가 헌신하는 '작업' 그리고 그것들을 둘러싼 미시적, 거시적 '환경'과의 '상호작용'으로 파악하는 '체계적' 관점을 취하는 공통점이 있다. 다시 말해 창의성이란 개인의 지적, 성격적, 동기적 성향과 유사한 그 어떤 개인적 특성이 아니라, 이런 것들의 종합체인 개인의 잠재력과 그를 둘러싼 환경 간의 역동적 상호작용을 통해 출현하는 하나의 현상이라고 보는 것이다.최지은, 2010

(3) 칙센트미하이 창의성 체계모델

칙센트미하이Mihaly Csikszentmihalyi, 1997에 의해 제안된 창의성의 체제모델system medel은 새로운 아이디어가 어떻게 출현하고, 어떻게 표현되며, 그리고 그러한 아이디어들을 선호하는 조건과 과정이 어떤 것인지에 대해 체계적으로 이해할 수 있는 포괄적인 창의성 연구모형Feldman et al., 1994이라는 점에서 최근 창의성 연구에서 중요한 틀로 자리 잡아가고 있다.Gardner, 1993 ; Policastro & Gardner, 1999.

칙센트미하이가 주장하는 창의성의 조건은 '영역Domain', '분야Field', '개인person'이라고 말한다.[10] 창의성이란 이들이 상호작용하는 교차점에서만 관찰될 수 있는 하나의 현상phenomenon으로 가정된다.

에서 유일하게 창조학 석사과정이 있음. 창조성 연구에 관한 기초를 닦은 알렉스 오스본Alex Osborn이 1950년에 설립한 창조교육재단CEF·Creative Education Foundation은 버펄로 창조성센터의 전신이며 창조성 교육의 출발이 되었다.

즉 창의적 과정은 개인 밖에서 일어나는 것이기 때문에 개인은 인식
론상의 특권을 부여받지 않는다. 따라서 창의성을 이해하기 위해서
는 개인에 대한 연구에서 영역 혹은 분야에 관한 연구로 방향전환을
해야 하며, 세 하위체제 사이의 상호작용을 연구함으로써 비로소 그
본질에 대한 참된 이해가 가능하다는 것이다.Feldman et al., 1994.

영역은 한 사회의 문화적 맥락에 포함된 다양한 상징체계들을 의
미한다. 예를 들어 음악, 미술, 과학 등이 그것이다. 창의적 과정에서 영
역의 기능은 개인이나 집단이 생산한 새로운 산물을 분야가 평가해서
영역에 첨가하면 이를 보전 또는 저장하고 후대에 전달하는 것이다.
Csikszentmihalyi, 1997; 최지은, 2010 영역에는 지식과 정보 그리고 역사가 포
함된다. 창의성은 무에서 유를 창조하는 것이 아니라 이제까지 축적된
방대한 노력의 결과 등을 토대로 새로운 것을 고민하는 가운데 가능하
다는 것이다. 따라서 창의성을 높이기 위해서는 창의성을 가능케 하는
조건, 혹은 환경을 변화시키는 것이 중요하다고 강조한다.최지은, 2010

칙센트미하이는 개인에 있어서는 타고난 재능과 훈련이 중요하
지만 누구나 일상 속에서 창의적인 삶을 일궈낼 수 있다고 보고 있
다. 개인의 확산적 사고, 유연성, 융통성, 독자성 등이 창의성을 발달
시킨다고 주장한다.

최근 '협업 속 창의성' 개념은 창의성이라는 것이 개인에 한정되
는 것이 아니라 지식과 어느 한 분야의 특정 사회 문화 영역을 참여시

10 Mihaly Csikszentmihalyi, *Creativity: Flow and the Psychology of Discovery and Invention*, Harper Perennial; 4 TRA edition, 1997.

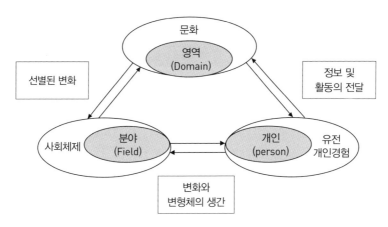

그림 3 창의성의 체계모형, 칙센트미하이(1988)

키는 데 꼭 필요한 사회적 과정이라는 것으로 흘러가고 있다. 칙센트미하이 교수의 창의성 체계모형Systems model of creativity은 비록 그 사회 문화 영역이 변화하는 것일지라도 창의성을 구성하는 요소라고 본다. 따라서 타인과의 협력은 창조과정의 규칙과도 같은 것이다. 모든 창조적인 아이디어는 기존에 있던 타인의 생각을 바닥에 깔고 발전하기 때문이다. 이러한 맥락에서 연극과 영화, 발레, 재즈 즉흥연주, 뉴미디어처럼 심도 있는 협력과 공동 창조는 예술 분야의 중요한 발전에 기여하는 것들이라고 말할 수 있겠다.UNCTAD, 2010.

　이와 같은 연구모델은 푸치오의'생태학적인 접근'Isaksen, Puccio, & Treffinger, 1993, 칙센트미하이의 '체계모델'Csikszenmihalyi, M.,1989, 1996, 스턴버그와 루바트의 '투자이론'Sternberg & Lubart ,1996, 아머빌의 '상호작용 모델'Amabile, 1983, 1989, 1996, 폴리카스트로와 가드너의 '생태학적 모델'Emma Policastro & Gardner, 1999 등이 있다.

표 1 창의성 요소의 상호작용: 체제적 차원의 창의성 연구

연구자	모델명	개념
Isaksen, Puccio & Treffinger	생태학적 시스템 모델	개인과 그 작업, 환경을 둘러싼 미시적, 거시적 환경과의 상호작용
Amabile (1983,1989,1996)	요소모델	창의성의 3개 요소인 영역-관련기술, 창의성-관련기술, 과제-관련동기의 상호작용 이론화
Csikszenmihalyi (1988, 1996)	창의성 체계모델 (Systems model of creativity)	• 개인(person), 영역(domain), 분야(field)의 3가지 요소가 상호 작용하는 교차점에서 창의성 발현 • 개인차원의 연구가 아닌 영역, 혹은 분야에 관한 연구 필요하며 세 하위체제 사이의 상호작용 • 영역(문화), 분야(사회체제), 개인(유전, 개인경험)
Woodman & Schonfeldt(1989)	창의성의 상호작용 모델	창의성은 주어진 '상황'에서 나타나는 '개인' 행동의 복합적 산출물
Sternberg & Lubart (1991, 1996)	투자(융합)이론 (investment theory)	• 창의성의 6가지 자원(지적능력, 동기, 특성, 배경지식, 성격, 환경)의 복합적 상호작용 강조 • 창의성을 증진시키는 것은 마치 투자과정처럼 높은 성장잠재력이 있으며 아이디어를 얻는 과정
Policastro & Gardner (1999)	생태학적 모델	창의적 개인과 창의적 산물의 사회와의 관계
최지은 (2001, 2010)	상호작용 모델	개인이 가진 특성의 종합체와 그를 둘러싼 환경과의 역동적 상호작용

출처: 박은실(2014), 「창조인력의 지역선호요인에 관한 연구」

(4) 창의성의 상호작용과 창조환경

① 창의성의 상호작용과 창조환경

창의성은 다차원적이고 경험적이다. 심리학자인 딘 키스 사이먼튼Dean Keith Simonton은 1970년대 이후 창의적 개인과 사회적 상호작용이 창의성을 증진시키는 유형에 대해 조사하였다.Simonton, 1984a, 1984b 더 나아가 최근에는 창조환경과 정치제도의 관계성에 관해 고려하기 시작했다.Simonton, 2004 창의성과 지역사회와의 연구에서 창의

성은 '영역활동', '지적수용', '인종적 다양성', '정치적 개방' 등의 4가지 특성을 지닌 환경과 시대에서 번성한다는 사실을 발견하였다. 그는 인간은 외부적인 자극을 필요로 하며 이것은 지식기반 집적경제의 근본원인으로서 중요하다는 사실을 발견하고 도시환경의 창의적 과정에 대한 접근을 진행하였다.David Emanuel Andersson et al., 2011 이러한 사이먼튼의 연구는 비록 마이크로 수준에 관한 것이었지만 이후 앤더슨과 플로리다에 영향을 주었다.

창의성은 공통된 사고 과정을 공유할 뿐 아니라 상호 교류와 상호자극을 통해 서로를 강화한다. 그러므로 역사상 다른 형태의 창의성을 발휘해 온 사람들은 충만하고 다면적인 창의적 중심지에 모여 서로를 정보원으로 이용하는 경향을 띤다.Florida, 2002:61 사이먼튼은 "외로운 천재가 완전히 새로운 분야를 만들거나 기존의 과학을 뒤엎는 혁명적인 생각을 내어 놓을 가능성은 사라졌다"고 말했다. 앞으로의 과학적 발전은 다수의 협력에 의해 이루어질 것이며 과학의 진보는 동료들과의 토론, 논쟁, 검증을 통해 이루어진다. 이를 통해 가설은 기각되거나 새롭게 다듬어지며 새로운 생각과 분야 역시 이런 노력들을 기반으로 만들어질 것이다. "새로운 관계를 지각하거나, 비범한 아이디어를 산출하거나 또는 전통적 사고유형에서 벗어나 새로운 유형으로 사고思考하는 능력"이 창의성[11]이라는 주장이다.

아서 쾨슬러Arthur Koestler, 1964는 『창조의 행위Act of Creation』에서 많은 창조행위는 개인, 그룹, 그리고 문화적 사고 차이가 충돌할 때 발생

11 Athene Donald, The Observer, Guardian, Sunday 3 February 2013.

한다고 주장하였다. 이 두 개의 서로 다른 가치 기준이 충돌하는 것을 '창조적 충돌'이라고 하고 있다.Kaufman, James and Robert Sternberg(eds), 2006 플로리다는 "창의성은 지능이 아니다. 창의력은 종합하는 능력을 수반한다. 이것은 데이터와 통찰력, 그리고 자료들을 면밀히 조사하여 새롭고 유용한 것을 건져내는 일이다"고 말한다.UNCTAD, 2010 창의성의 정의에 대해 많은 연구자들이 공통적으로 받아들이는 요소는 창의성은 새롭고novel 가치 있어야valuable 혹은 adaptive 한다는 점이다. 이 정의에 따르면 창의성은 창의적인 산물이나 아이디어와 관련되며, 그 산물은 그것이 속한 사회 문화적 환경에 의해 평가를 받아야만 인식될 수 있다는 것을 함축하고 있다. 사회 문화적 환경에 의해 평가를 받는다는 것은 결국 창의성이란 개인적 차원에 머무는 것이 아니라 사회적이고 역사적 변인들과의 상호작용의 결과물이라는 것이다.최지은, 2001.

이상과 같이 어떤 특정한 시기나 환경에서 창의성의 요소들이 서로 상호작용할 때 창의성이 발현된다고 볼 수 있다. 많은 학자들에 의해 창의(조)도시라는 용어가 근래에 와서 널리 퍼지기는 했지만 역사적으로 과거에 가장 창의적이었던 아테네, 피렌체, 비엔나 등의 도시와 현재의 창조도시 사이의 연속성이 존재한다고 말한다.Andersson, 2011: Hall, 1998: Simonton, 2004 즉 피터 홀은 인간 창의성이 번성하던 시기에는 불변의 몇 가지 전제조건이 있다고 말한다. 예를 들어 '다양한 이민자의 유입', '예술과 과학 아이디어의 자유로운 교환', '자유무역' 등을 말한다.

② 창조생태계

이러한 개념은 창조생태계라는 보다 유기적인 시스템에 관한 연구로 발전될 수 있다. 창조생태계라는 새로운 접근 방식은 창의성과 관련된 개념들이 지속적으로 논의되어 왔음을 반영하고 있다. 창조생태계의 목적은 "지역 환경을 개발하고, 생태지식을 촉진하며 사회 내에서 예술의 역할을 보다 제대로 인식함과 동시에 보다 지속가능한 지역사회 발전에 기여하여 창의성을 촉진"하는 데 있다. 호킨스 J. Howkins는 그의 저서인 *Creative Ecologies* 2017에서 유기체와 그 환경 사이의 관계를 고찰하였다. 여러 종이 하나의 생태계에서 함께 살아가는 것을 관찰하면서 호킨스는 창의성이 '다양성', '변화', '학습' 및 '수용'의 네 가지 생태환경의 결합으로 이루어진다고 강조하였다. 호킨스는 아이디어 생성을 위한 올바른 장소와 습관을 이야기하면서, 최상의 학습방법은 자신보다 뛰어나고 현명한 사람과 함께 일을 하는 것이라고 주장하였다. 이러한 주장은 왜 어떤 아이디어는 발전하고 새로운 아이디어 생태계를 형성하는지, 그리고 어떤 아이디어는 왜 실패하는지를 보여주기 위한 새로운 생태 원칙을 도출하였다. 호킨스의 관점에서 볼 때 창의생태계는 다양한 개인들이 자신을 체계적이고 수용 가능한 방식으로 표현할 수 있는 틈새 공간niche이며, 아이디어를 사용하여 아이디어를 만들고, 이를 이해하지 못하는 사람들이 그러한 행동을 할 수 있게 도와주는 곳이다.UNCTAD, 2010

4) 인적 자본과 창조계층

근대 유럽의 정신사에서 자본주의 사상의 태동은 볼테르Voltaire[12]로부터 비롯된다. 볼테르는 '지식인intellectual'이라는 개념을 최초로 창조하였다. 지식인이라는 말은 19세기에 와서야 특별한 함의를 지닌 명사로 널리 통용되었다. 그 전에도 지식인이라 할 만한 사람들은 존재하고 있었으나 지식인이라는 말은 존재하지 않았다. 대신 '필로조프 philosophe' 같은 다른 용어들이 지식인을 뜻했다.제리 멀러, 2006 볼테르를 숭배했던 애덤 스미스는 "근대 이성은 볼테르에게 말할 수 없이 큰 빚을 졌다. 볼테르는 위선자와 광신자들에게 독설과 조소를 쏟아부음으로써 진리를 갈망하는 영혼에게 빛을 던져주었다. 볼테르의 저작은 대중을 위해 쓰여졌고 대중에 의해 읽혀졌다.[13]

즉 독립적인 식자계층으로서 지식인의 부상은 18세기의 두 가지 진전에 의해 가능해졌다. 첫째는 저술가가 특권층의 후원이 아니라 시장 메카니즘에 기대게 되었다는 점이다. 둘째는 정치 형태가 황실 권력에 직접적으로 탄원하는 것에서 일반 지식 대중에 호소하는 것으로 바뀌기 시작했다는 점이다. 현재 우리가 사용하는 '지식인'이라는 용어는 프랑스 드레퓌스 사건 당시, 드레퓌스 지지자들이 1898년에 '지식인 선언'을 발표하면서 생겨난 말이다.Dietz Bering, Die Intellektuellen, Frankfurt, 1978; 제리 멀러, 2006

12 볼테르는 필명이며 본명은 프랑수아 마리 아루에François-Marie Arouet이다.

13 B. Faujas de Saint Fond, *A Journey Through England and Scotland to the Hebrides in 1784*, 2 vols. (Glasgow, 1907), vol. 2, 245~246.

인적 자본이란 미래 금전적 소득을 창출하는 데 있어서 인간에게 내재되어 있고 활용할 수 있는 자산을 말한다. 일반적으로 자본이라고 할 때는 자본과 토지 등 물적 자본만을 지칭하는 좁은 의미로 받아들여졌으나, 경제가 발전하고 2차 세계대전 이후 교육이 경제성장을 촉진하는 요인으로 주목받게 되면서 그 중요성이 강조되었다.

인적 자본의 종류는 그 형성과정에 따라 선천적으로 타고난 자본과 후천적으로 습득된 자본등 두 가지로 나누어진다. 선천적 자본은 지능이나 천부적 재능 등의 능력과 자질을 말하며, 후천적 자본은 교육, 보건, 훈련, 정보 등에 의해 습득된 지식과 기술이다. 인적 자본론에 의하면 교육을 많이 받을수록 개인의 능력과 노동생산성이 커지므로 결과적으로 경제적 이익을 얻게 된다는 것이다. 이는 물적 자본에 대한 투자가 미래에 높은 경제적 이익을 가져다주는 것과 같은 이치이다. 인적 자본론은 특히 미국의 노동경제학자인 베커Gary Stanley Becker에 의해 강조되었는데, 베커는 경제학의 분석영역을 폭넓은 인간행동과 상호작용으로 확대한 공로로 1992년 노벨경제학상을 수상하였다. 시카고대학교 교수인 베커는 노동의 양보다는 질을 중요시하였다. 한국과 대만 등이 짧은 기간에 경제성장을 이룩한 것도 교육을 잘 받은 질 좋은 인적 자본(노동력)이 뒷받침되었기 때문이라고 하였다.

로버트 루카스는 인적 자본의 집적에서 나오는 생산성 효과를 '제인 제이콥스의 외부성 효과'라고 명명하면서 지역경제 성장의 핵심 요인으로 간주한다. 제인 제이콥스의 인식에 기초하여 루카스는 인적 자본의 질과 관련된 생산성 효과 없이는 도시가 경제적으로 존립

하기 힘들다고 주장한다. 그는 다음과 같이 기술하고 있다. "창조적인 공동체는 아이디어를 생성하고 한 공동체의 지배적인 권력 관계는 정치적, 경제적 자원의 불평등한 분배를 통해서 뿐만 아니라, 여러 가지 형태의 상징적 자원의 불평등한 분배를 통해 정당화되고 재생산된다." 프랑스 사회학자 피에르 부르디외는 이 상징적 자원의 핵심적인 부분을 문화적 자본이라고 부른다. 즉 인간의 문화적 행위가 한 사회의 위계적 질서를 유지하고 보존하는 권력의 기제가 된다는 것이다. 부르디외는 그의 대표적인 저작인『구별짓기*Distinction: A Social Critique of the Judgement of Taste*』에서 문화자본과 사회적 계급에 대한 정교하고 실증적인 분석을 시도하였다.

(1) 지역발전의 인적 자본론

경제학자들과 지리학자들은 늘 경제성장이 지역적이라는 것에 수긍했다. 즉 경제성장이 특정지역, 도시나 심지어 작은 구역에 의해 촉진되고 퍼진다는 것이다. 그러나 전통적인 견해는 지역이 성장하는 것이 다음과 같은 이유 때문이라고 한다. 인간자본론의 지지자들은 지역성장의 열쇠가 사업비용을 삭감하는 데 있는 것이 아니라 고등교육을 받은 생산적인 사람들의 인재성에 있다고 주장한다. 이러한 인간자본의 밀집이 회사의 밀집보다 경제적 성장에 훨씬 더 중요하다. 전통적으로 인간의 지성은 산업과 상업이 그것을 끌어들이는 지역에 밀집하는 경향이 있다. 이러한 사실은 고대 메소포타미아와 로마에서 초기 현대 암스테르담과 뉴욕에 이르기까지 적용되었다.

Florida, 2011

인간자본 이론은 경제적 성장이 고학력의 사람들이 분포한 지역에서 일어날 것이라고 주장한다. 그것은 다음과 같은 문제를 회피한다. 왜 창조적 사람들은 특정 지역에 몰리는가? 로버트 푸트남의 사회자본 이론에서는 경제성장을 사회적 결집, 신뢰, 공동체연계의 산물로 본다. 인간자본 이론은 로버트 루카스와 에드워드 글레저 같은 경제학자들이 내놓은 것으로 교육받은 사람들의 밀집이 지역의 발전을 촉진한다고 주장한다. 이러한 견해는 각각 직관적으로 볼 때는 이치에 맞는다. 산업, 공동체의 결속력, 교육받은 사람들이 더 많은 지역은 그러한 요소가 적은 지역보다 더 빨리 성장하는 것 같다.

(2) 창조적 자본과 창조계층

창조적 계층에 관한 언급은 마르크스Karl Marx, 1906, 슘페터Joseph Schumpeter, 1942, 피터 드러커Peter Drucker, 1993, 다니엘 벨Daniel Bell, 1961, 1973 등에 의해서 언급되었다. 마르크스와 슘페터는 경제성장 안에서 혁신과 사회경제구조의 교차점에 대한 관심을 기울였고 로버트 소로우Robert Solow, 1956, 로버트 루카스Robert Lucas, 1988와 파울 라머Paul Romer, 1986, 1987, 1990는 기술혁신과 경제성장과의 관계성을 규명하면서 하이테크 종사자의 역할에 대해 강조하였다.

슘페터는 창조적 리더십의 주제를 그의 자본주의 논의의 중심에 위치시켰다. 이러한 작업은 슘페터가 처음은 아니었지만, 그는 창조적 리더십이 가지는 함축적 의미를 그의 선학들보다 훨씬 더 정교하게 발전시키고 그 요소를 당대의 경제학에 편입시키려 했다. 슘페터는 창의성, 진화, 그리고 엘리트를 사회과학적 설명의 중심된 이슈로

보았으며 그것의 함축적 의미를 경제학과 다른 학문분야에서 파헤쳤다. 창조적 엘리트라는 주제는 슘페터의 "자연과 정치경제의 주요 원칙들The Nature and Major Principles of Political Economy"1908에서 처음 사용했고, 경제 과정에서의 창조적 엘리트의 역할은 그가 기업가 정신에 대한 이론을 펼쳐 보였던 그의 주요 저서 『경제 발전 이론The Theory of Economic Development』1911의 주제이다.제리 멀러, 2006 로버트 루카스는 인간 자본의 인재와 연관된 생산성 효과가 없다면 도시들이 경제적인 능력을 상실할 것이라고 주장한다. 국가발전에 대한 연구 결과는 국가들의 경제적 성공과 교육의 수준에 의해 가늠되는 인간과 자본 간의 명백한 관계를 밝혀냈다. 이러한 관계는 또한 미국의 지역에 대한 연구결과에서도 발견되었다.Florida, 2002

(3) 창조계층의 등장

그러나 창조계층이라는 개념을 처음 주장한 플로리다2002는 창조적 자본 이론이 인적 자본과 문화자본 이론보다 훨씬 더 설득력이 있다고 주장하였다. 플로리다는 다음과 같이 인간자본과 창조자본의 차이를 설명하고 있다. "점차 나는 내 견지가 인간자본론과 다르다는 것을 알게 되었다. 심지어 한 동료가 내 견지를 창조적 자본이론이라고 일컬었다. 본질적으로 내 이론은 지역의 경제성장이 창조적 사람들(창조적 자본의 보유자들)의 지역 선택에 의해 촉진된다는 것이다. 그들은 다양하고 관대하고 새로운 사상에 개방적인 지역을 선호한다."

지역의 경제적 발전은 다양하고 관대하고 새로운 아이디어에 의해 개방적인 지역을 선호하는 창조적인 사람들에 의해 촉진된다. 다양

성은 한 지역이 다른 기술과 생각을 지닌 다른 유형의 창조적인 사람들을 유치할 가능성을 증가시킨다. 창조적인 사람들이 다양하게 혼합된 지역들은 새로운 결합을 생성시킬 가능성이 더 크다. 게다가 다양성과 집결은 함께 작용하여 지식의 흐름을 가속화한다. 결과적으로 창조적 자본의 더 거대하고 다양한 집결은 더 높은 비율의 혁신, 하이테크 사업형성, 일자리 창출, 경제적 성장을 초래한다.Florida, 2002

따라서 플로리다는 두 가지 점에서 인간자본론과 다르다고 주장한다. 첫째, 그것은 창조적 사람들이라는 인간자본의 유형을 경제적 성장의 열쇠로 인지한다. 둘째, 그것은 단순히 지역들이 그 사람들의 특정 인재 덕택에 축복을 받았다고 주장하는 대신, 이러한 사람들의 위치 결정을 형성하는 근본적인 요인이 있다고 본다. 창조적 사람들의 위치 선정에 있어 무엇을 중요시하는지에 대한 식견을 제공했는데 직업보다 생활양식이 중요하고 지역의 두터운 노동시장, 생활양식, 사회적 상호작용, 다양성, 진정성, 독자성, 지역의 질이 지역의 창의성을 결정짓는 요인이라 말하고 있다. 이러한 주장은 다음 장에서 보다 자세하게 설명하고자 한다.

3

창조경제 기반
창조도시[1]

1) 창조도시 이론 및 개념

창조도시와 관련한 논의는 다양하지만 도시정책과 관련한 최초의 창조도시 컨퍼런스는 1996년 핀란드 헬싱키에서 개최되었고 이때부터 창조도시 개념이 공론화되기 시작했다. 도시발전 전략과 정책차원의 창조도시 사업은 1997년에는 유럽연합집행위원회European Commission가 선정한 26개의 '혁신적인 도시정책 시범 프로젝트'를 추진하면서 비롯되었다. 이 사업은 1970년대 후반 두 번째 오일쇼크

이 글은 박은실2014, 「창조인력의 지역선호요인에 관한 연구: 서울 연남동 창조환경을 중심으로」, 서울대학교 박사학위논문; 박은실2014, 『창조도시조성, 창의경제와 문화예술의 역할』, 한국학중앙연구원출판부, 381~415를 기반으로 작성되었다.

이후 서구 도시들이 경제변화에 대응하고 창의적인 해법을 찾기 위해 추진한 것이다. 영국의 허더스필드Huddersfield는 찰스 랜드리Charles Landry의 코메디아[2]와 함께 허더스필드 창조도시 타운 이니셔티브CTI, 1994를 추진 중에 있었는데 1997년에 이 사업에 선정되었다. 허더스필드는 1999년 창조도시 컨퍼런스 개최를 통해 영국 최초로 창조도시 프로젝트의 진행을 알렸다.

1996년 헬싱키 컨퍼런스의 주요 참석자였던 피터 홀, 랜드리, 비안키니, 플로리다, 앤더슨 등은 이후에 창조도시 관련 저서를 잇달아 발간하기 시작했다. 피터 홀Peter Hall의 『문명속의 도시Cities in Civilization』1998, 찰스 랜드리의 『창조도시Creative City』2000, 리차드 플로리다의 『창조계층Creative Class』2002 등이 전 세계적인 반향을 일으키면서 2000년대 들어서 창조도시 논의가 본격화되었다. 그러나 창조도시의 이론적 기초는 러스킨1851으로부터 멈퍼드1938, 제이콥스1961, 1984, 톤퀴스트1978, 앤더슨1985, 1989, 사이먼튼1984, 2004, 피터 홀1998 등으로 이어진다고 볼 수 있다.

(1) 창조도시 초기 개념: 창조환경

1950년대 후반 스웨덴의 지리학자 헤거스트란드Torsten Hagerstrand[3]

2 랜드리는 비안키니와 이미 1995년에 영국 민간 씽크탱크인 데모스DEMOS에서 창조도시 보고서를 발표한 바가 있다.Landry, C. & Bianchini, F., 1995. 코메디아는 1994년 5월, 글래스고우에서 헬싱키, 맨체스터, 멜번 등이 참여한 창조도시 워크샵을 시작했다. 이 보고서는 연구자들이 워크샵 결과를 비롯한 다양한 도시의 사례를 담아 발간되었다.

와 톤퀴스트Törnqvist, Gunnar에 의해 처음 연구가 시작되어 1978년에 톤퀴스트는 '창조환경creative milieu'이라는 개념을 정립하였다. 그가 연구한 창조환경의 4가지 특성은 정보information, 지식knowledge, 역량 competence, 그리고 창의성creativity에 관한 특정 장소의 환경에 관한 것 이었다. 톤퀴스트는 사람들 간에 공유되는 정보가 축적되면 지식이 되고, 지식들은 특정한 활동들과 관련되어 특별한 외부환경을 만들 어낸다고 믿었다. 이러한 활동들이 적절하게 시너지를 맺으면 창의 성이 발현되는데 그 창의성이 발현된 환경을 '창조환경'이라 주장하 였다. 특히 그는 1900년대 비엔나처럼 역사 속에서 어떤 특정한 시기 의 특정 도시나 지역에 창의성이 집중되는 현상에 주목하였는데 이 러한 지역과 장소는 오랜 동안 발달되어진 특별한 종류의 능력과 경 험을 기초로 한다. 한편으로는 이런 창조환경은 '혼돈chaotic' 속에서 도시구조의 불안정성을 지속적으로 겪게 된다고 말한다.Peter Hall, 1999

이러한 톤퀴스트의 '창조환경Creative Milieu' 개념을 발달시킨 또 다 른 인물은 스웨덴의 지역경제학자인 앤더슨Åke Emanuel Andersson[4]이다. 창조도시 개념이 도시 정치가, 경제학자, 계획가들에 의해 전 세계적 으로 공론화되기 이전인 1985년 앤더슨은 창조성과 지역경제와의 관계성에 대한 개념을 정립하였다. 앤더슨은 『창의성, 도시의 미래』 1985a에서 대도시의 미래는 창의성에 의해 대변된다고 주장하였으며

3 헤거스트란드는 인간활동의 입지패턴에 시간적 요소를 포함시켜 입지적 배열 의 시·공간적 변화과정에 대한 기본적인 개념을 정립하고, 이를 공간확산spatial diffusion 이론과 시간지리학time geography으로 발전시킨 지리학자이다.

4 스웨덴 KTH 지역경제학과 교수,

'창의적인 지식조정자Creative knowledge handlers'들은 후기산업사회 경제에서 점점 더 중요해질 것이라고 강조했다. 앤더슨의 '지식조정자'에 함축된 의미는 플로리다2002가 주장하는 '창의적인 인재talent'와 유사하며 인간자본의 축적에 관한 중요성을 강조한다는 점에서 함의하는 바가 크다.David E. Andersson, 2011 [5]

앤더슨은 1989년에 또 다른 저서『창조성과 지역개발Creativity and Regional development』1989에서 중요한 기반시설의 설립이 지역경제에 미치는 영향에 대해 설명하였다. 그는 지역 간의 네트워크와 연계망의 중요성을 인식하고 교통기반시설의 투자에 대해 강조하였다. 톤퀴스트의 '창조환경'과 앤더슨의 '창조적 지식사회'에 대한 주장은 언어적으로 제한적[6]이었지만 북유럽을 중심으로 빠르게 확산되어 갔고 90년대 후반을 지나면서 창조도시에 관한 다양한 주장들이 나오기 시작했다.

앤더슨은 인간의 창의성이 번성하는 '창조도시'는 항상 다양한 이민자의 유입과 무역의 발달뿐만 아니라 예술과 과학 아이디어의 자유로운 교환이 일어나는 지역이라고 강조한다.David E. Andersson, 2011 기원전 5세기의 아테네, 13~15세기의 플로렌스, 1880년~1927년의 비엔나, 1950~60년대의 뉴욕, 현대의 샌프란시스코 등은 예술, 과

5 David Emanuel Andersson, Åke E. Andersson, Charlotta Mellander2011, *Handbook Of Creative Cities*, Edward Elgar Publishing Limited.

6 초기의 앤더슨의 저서들은 스웨덴어로 출간되어서 글로벌한 독자층을 확보하는 데 어려움이 있었지만 스칸디나비아, 스웨덴, 덴마크 등지에서 앤더슨의 이론은 광범위하게 확산되어갔다. 이후 실제로 북유럽의 도시들을 중심으로 창조도시가 추진되기 시작하였다.

학, 기술 분야에서 독창적이고 뚜렷한 능력을 보유하며 발달해 왔다. 이런 환경들은 여러 요인들의 '역동적인 시너지 과정Process of Dynamic Synergy'을 통해 이루어지며 이런 시너지는 종종 작은 스케일에서 다양성과 다양한 활동들로부터 비롯되기도 한다고 주장한다. 앤더슨 1985b은 '창조환경'에 대해 규제 없는 금융, 기본적인 지식과 역량, 경험과 기회의 조화, 다양한 환경, 개인의 이동과 소통을 위한 내·외부적인 가능성, 불안정한 도시구조 등 6가지 특징으로 설명하였다. Peter Hall, 1999, 18~19

프랑스 학자인 필립 아이달로Philippe Aydalot에 의해 발전된 '혁신적, 창조적 환경Innovative or Creative Regional Milieu'의 개념은 톤퀴스트와 앤더슨의 '창조도시'의 개념으로부터 비롯된다. 이 이론은 간접적으로는 페루Perroux의 성장이론으로부터 도출된 슈퇴르Walter Stohr의 특정 지역 내에서의 '요소 시너지Synergy of factors'[7] 개념과 앤더슨의 '창조환경'이론이 접목된 것이라 볼 수 있다. 아이달로는 세 개의 혁신에 대해 주장한다. 첫 번째는 대기업에 의한 내부의 재구조화와 관련된 혁신이며, 다음은 구시대적인 활동과 새로운 기술 간의 창의적 종합을 통한 오래된 산업 환경의 재편이다. 세 번째는 가장 근본적인 것으로서, 연구배경을 지닌 새로운 기업이 실제적인 지식생산을 제조업에 적용하는 데 있다. 아이달로는 혁신을 이해하기 위해서 필요한 것은 지역적 맥락에서 기업을 이해하여 기존 기업에 의해 새로운 기

7 시너지 요소는 교육훈련기관의 범위, R&D의 집중, 양호한 기술관리 컨설팅, 위험자본, 지역적으로 뿌리를 둔 의사결정 기능 등이 있다.

업이 창출되고 혁신이 채택되도록 돕는 외부조건을 만드는 것이라고 주장한다. 이러한 '혁신적, 창조적 환경'은 혁신과 혁신기업의 인큐베이터이다. 이런 장소들이 갖는 특별한 자질을 앤더슨은 '개방된 시스템open system'이라고 보고 있다. 한편 요한슨과 웨스틴은Börje Johansson & Lars Westin, 1994 이같은 '창조적 경제지역'은 매우 높은 혁신 비율을 가지고 풍부한 수입채널의 네트워크를 가진 장소라고 주장한다. 그런 장소는 항상 대도시 지역에 있고 대도시 지역은 활력 있는 R&D 기능과 잘 훈련된 노동력을 보유하고 있다고 주장한다.Peter Hall, 1999:298~299

(2) 도시계획 및 산업적 측면

루이스 멈퍼드Lewis Mumford, 1938[8]는 『도시의 문화The Culture of Cities』 1938, 『예술과 기술Art and Technics』1952 등에서 "억제되지 않고 성장하는 거대도시Megalopolis는 전쟁, 갈등, 환경의 재앙에 이르러 결국 그 스스로 소멸되고 쇠퇴한다"고 주장하였다. 무분별하게 확장되는 대도시의 위험성에 대해 경고하고 혁신적으로 발전하는 기술과학을 무조건적으로 수용하여 빠르게 기계문명화, 산업도시화되는 것을 반대하였다. 멈퍼드는 신기술이 지배하는 도시가 아닌 인간의 창조적인 삶을 조장하고 촉진시키며 도시에 살고 있는 생명들의 창조적 힘이 발휘될 수 있는 공간을 조성하고자 노력하였다.Hall, 1998, 211쪽 멈퍼

8 생물학자로서 사회학, 인구학, 경제학, 인류학, 종교학, 도시학 등 다양한 연구를 했던 패트릭 게데스Patrick Geddes와 시카고 대학교의 경제학자로서 자본주의에 대한 비판적 시각을 가졌던 토르스테인 베블린Thorstein Veblen의 영향을 받았다.

드는 인간의 창조성을 기반으로 한 지속가능한 도시를 주장하였다. 대도시의 성장 위주의 산업시스템에서 인간의 창조성을 높이는 시스템으로의 전환을 시급한 과제로 내세웠다. 전 지역에 걸쳐 활동적이고 창조적인 삶을 조장하고 촉진시킬 수 있도록 지역의 자원과 산업을 적절히 배분하는 것에 도시계획의 역할이 있다고 주장Mumford, 1925b, 1938하면서 도시의 확장성보다 창조성을 강조했다.

반면에 제인 제이콥스Jane Jacobs는 멈퍼드의 주장과 견해를 달리한다. 그녀는 멈퍼드가 대도시를 바라보았던 부정적 시각에 대해서 다음과 같이 비판했다. "멈퍼드의『도시의 문화』같은 책은 도시의 해악을 열거한 음침하고 한쪽으로 치우친 내용이 대부분이었다. 그토록 나쁜 대상이 어떻게 이해하려고 노력할 가치가 있었겠는가? 탈집중론자들은 도시를 이해하거나 성공적인 대도시를 육성하는 것에 관련이 없었으며 그럴 생각도 없었다."Jacobs, J. 1961, 43~44쪽 제이콥스는 도시계획 이론에서 계속 회피해 왔던 대도시의 혼잡성과 용도의 혼합에 대해 고민했다. 그 이유는 많은 계획가들이 대도시의 집중화와 슬럼화 문제를 새로운 지역을 개발하면서 분산시키거나 전면 철거 후에 재개발하는 방식으로 해결하려 했기 때문이다. 제이콥스는 유명한 저서『미국 대도시의 죽음과 삶Death and life of great American cities』1961에서 그리니치빌리지 같은 도시 지역의 창조성과 다양성을 찬양했다. 많은 다른 종류의 사람들이 모이는 복합용도의 거리는 문명의 근원이자 창조성의 샘이었다.박은실, 2013

톤퀴스트와 앤더슨이 주장한 특정한 시기의 특정 장소가 지니는 창조성에 대해 피터 홀Peter Hall은『문명의 도시Cities in civilization』1998

를 통해 자세하게 설명하고 있다. 홀은 도시의 창의성과 혁신의 이론을 생산하는 도시 문명 중심의 문화 정책에 대한 폭 넓은 신념 및 가치체계, 문화후원, 관객과 페리클레스 시대의 아테네, 15세기 피렌체에서 셰익스피어의 런던 사례 연구를 통해 시장market 주변 문제와 예술의 장소를 설명하면서 도시와 문화정책 연구의 원리를 집중적으로 담고 있다.

피터 홀은 거대도시들의 무질서와 혼돈 사이에 잉태되는 창조성과 혁신의 능력에 대해 주목하였고 그러한 문화적으로 혁신적인 도시들의 특성은 거대하고, 활기차고, 다국적이며, 외부인을 유입하는 매력을 지닌 도시들로 규정지어진다고 강조한다. 피터 홀의 의도는 황금시대의 서양의 대도시들의 창의성과 혁신성의 요인을 살펴보는 것이었다. 피터 홀은 역사를 통해서 21개 도시의 혁신정과 창의성에 대해 살펴보았다. 그가 강조하는 도시의 창조와 혁신의 범위는 예술적 여건, 기술의 혁신, 예술과 기술의 결합요인, 그리고 도시혁신을 통한 질서의 설립, 예술과 기술이 결합한 행정과 산업 등에 관한 미래의 도시에 관한 것이다. 많은 도시들이 흥망성쇠를 겪으며 발전해왔으나 역사적으로 황금시대를 이루었던 도시들의 공통점은 물리적인 형태의 완성도를 넘어서 창조성과 혁신성을 지닌 도시들이었다. 궁극적으로 역사적으로 위대한 도시들은 경제적, 사회적 자본을 넘어 문화자본이 축적된 도시들이었다. 넓은 의미로 보면 도시역사에 있어서 문화는 활용해야 할 대상이 아니라 도시 정체성 그 자체이기 때문이다. 그럼에도 불구하고 도시발전을 위한 전략적 관점에서 문화의 활용은 시대에 따라 변화해 왔다.

(3) 사회·경제학적 관점

제이콥스Jacobs, 1984는 스미스Smith, A.의 『국부론 *The Wealth of Nations*』을 염두에 두고서 창조도시의 경제적 실현이 국민경제에 미치는 영향에 관해 연구하였다.Sasaki, 2004 제이콥스는 뉴욕이나 런던 같은 세계 도시가 아니라 이탈리아의 볼로냐와 피렌체 같은 작은 규모의 도시를 주목했다. 볼로냐와 피렌체의 경우, 지역에 집중되어 있는 특정 분야의 전문화된 중소기업들의 클러스터가 밀집해 있다. 이들 도시의 주역인 전통 장인기업은 소규모 기업들의 네트워크형 집적이 보여주는 거대한 소기업군, 공생적 관계, 직장 이동의 용이함, 경제성, 효율성 등을 특징으로 하고 있다. 아울러 이들 도시의 노동력 또한 유연하게 고도의 기술을 구사할 수 있는 전문기술의 인력들이며 이들 도시의 특징은 수입대체에 의한 자전적 발전과 혁신, 그리고 즉흥성에 의한 경제적 자기수정 능력이라고 파악된다. 이처럼 제이콥스는 창조도시란 탈 대량생산 시대에 풍부한 유연성과 혁신적인 경제적 자기수정 능력을 갖춘 도시라 정의한다.박은실, 2004

탈산업화의 진전과 함께 '소유, 노동, 생산, 물적자본, 상품' 중심의 가치는 '접속, 놀이, 창조, 지적자본, 서비스와 체험' 가치 중심으로 급격히 이동하고 있다.임창호, 2003 리프킨Rifkin, 2005은 『노동의 종말』, 『노동사회의 종언』에서 산업시대의 안정적 고용형태는 급격히 퇴조하고 모든 노동자는 직업을 자주 바꾸게 될 것이라고 예언한 바 있다. 플로리다Florida는 이러한 환경에서 사람들과 일을 연결하는 조직적 모체는 이제 기업이 아니라 지리적 장소가 되었고, 창조계층과 창조인력이 선택하는 지역은 신경제의 핵심이 될 것이라 주장하고 있다.

Florida, 2011 새로운 경제계급의 등장과 함께 새로운 생활양식에 부합하는 공동체의 건설과 창조적 집적지역을 조성하여 '창조자본creative capital'을 구축(쿠싱)2001한다는 창조도시의 개념이 새롭게 부상하고 있다. 현재의 변화는 인간의 지성, 지식, 창의성에 기초한 것으로서 이런 흐름은 앞으로도 지속될 것이다.Richard Florida & Irene Tinagli, 2004

미국과 캐나다의 학자들이 제시한 창조도시 개념은 플로리다의 창조계층과 창조성 지표에 관한 논의에서 비롯된다. 플로리다에 의하면 창조계층은 두 집단으로 구분된다. 첫째, 과학자, 기술자, 소설가, 연예인, 디자이너, 건축가 등 새로운 형식이나 디자인을 생산해내는 창조계층의 핵심그룹이 있다. 둘째, 하이테크, 의료 금융 법률 서비스, 사업경영 등의 지식집약형 산업에 종사하는 창조적 전문가그룹이다. 이들은 복잡한 문제를 지식에 의존해 창조적으로 해결하며 현대의 도시는 이같이 고수준의 인간자본을 필요로 한다. 이런 창조계층이 입지한 지역은 경쟁력에서 앞서 갔으나 반면 노동계급과 서비스 계급이 몰리는 지역들은 경쟁력이 떨어진다고 설명한다.Florida, 2002; 박은실, 2004, 2005, 2007

(4) 문화적 관점

Demos의 대표이자 영국 행정부 자문인 벤트리Tom Bentley는 유럽의 창조도시에 대한 시도는 유럽이 미국과의 경쟁에서 '지속적인 비교우위Sustainable Comparative Advantage'를 점하려는 고민에서 비롯되었다고 설명하고 있다. 다시 말하자면 산업생산성과 경제성장에서 독보적인 미국 경제에 대응하기 위해서는 유럽이 지닌 문화다양성과 장소의

표 2 창조환경 및 창조도시의 개념 및 요소

관점 및 분야		이론가/계획가	이론	개념 및 요소
창의성환경	창의성발현환경	칙센미하이 (1988)	창의성 체계 모델	• 영역(문화), 분야(사회체제), 개인(유전, 개인경험)의 3가지 요소가 상호 작용하는 교차점에서 창의성 발현 • 개인차원의 연구가 아닌 영역, 혹은 분야에 관한 연구 필요하며 세 하위체제 사이의 상호작용
		사이먼튼 (1984)	창의성 상호작용 환경	• 창의적 개인과 사회의 상호작용을 통한 창의성 증진 • 창의성은 영역활동, 지적수용, 인종적 다양성, 정치적 개방의 4가지 특성을 지닌 환경에서 번성함
창조환경·지역	창조환경	톤퀴스트(1978)	창조환경	• 정보, 지식, 역량, 창의성이 있는 특정한 장소의 환경
		앤더슨 (1985)	창조환경 창조지역	• 규제 없는 재원, 지식과 역량, 경험과 기회의 조화, 개인의 이동과 소통기반, 다양성, 불안정한 도시구조 등 6개 요소의 역동적인 시너지 과정
		요한슨과 웨스틴 (1994)	창조경제 지역	• 혁신비율이 높고 풍부한 수입채널의 네트워크 지닌 장소, 풍부한 R&D 기능, 훈련된 노동력
	창의경제	러스킨 (1853)	예술경제	• 유용성과 예술성을 낳는 고유가치와 본원적 가치 • 자유로운 발상과 기획의 정신과 표현. 창의적 노동추구와 장인정신, 예술경제 환경조성, 협동조합의 선구
		모리스 (1880)	문화경제	• 쾌적한 환경조성과 창의적인 장인공예산업 증진 환경 • 미술공예운동, 생활의 예술화
		호킨스 (2009)	생태환경 창의생태계	• 유기체와 그 환경사이의 관계를 고찰. 창의성은 다양성, 변화, 학습, 수용 4가지 생태환경이 결합으로 이루어짐
창조도시	도시계획	게데스 (1913)	생태도시	• 인간, 기술, 환경이 공존하는 창조적 계획, 지리학적 조사 중요 • 도시는 문화적 개최화 단위로서의 지역
		멈퍼드 (1938, 1952)	문화도시	• 창조적 삶과 행동을 발휘할 수 있는 환경 조성을 위해서 도시의 자원과 시설을 배분하는 도시계획
		제이콥스 (1961)	창조적 공동체	• 복합용도의 거리와 다양한 커뮤니티의 네트워크 • 창조적인 공동체는 아이디어 생성, 혁신의 촉진, 다양성, 유기적 공간, 창조인력이 있는 공동체
		피터 홀 (1998)	창조·혁신 도시	• 첨단기술과 창조활동의 융합이 창조성과 혁신성을 이루어 도시 발전. 문화예술이 도시창조성 발현에 중요 • 예술적 여건, 기술의 혁신, 예술과 기술의 결합요인, 그리고 도시 혁신을 통한 질서의 설립, 예술과 기술이 결합한 행정과 산업 등에 관한 미래의 도시

관점 및 분야		이론가/ 계획가	이론	개념 및 요소
창 조 도 시	창 의 산 업 · 창 의 계 급	제이콥스 (1969, 1984)	창조도시	• 유연성, 혁신성, 자기수정 능력, 유기적 공간, 즉흥적 공간을 지닌 환경
		고토 가즈코 (2004)	창조도시	• 창조인력의 네트워크, 다양성과 유연한 사회 분위기, 기술 및 혁신
		사사키 마사유키 (2004)	창조도시	• 탈 대량생산시대의 혁신적이고 유연한 도시경제 시스템
		플로리다 (2002, 2011)	창조도시 (창조계층)	• 3T(기술, 인재, 관용)의 요소들이 상호작용하면서 시너지를 맺는 환경 • 창조계층이 선호하는 환경
	문 화 계 획	비안키니, 랜드리 (1995)	창조도시	• 문화예술이 매개가 된 소프트인프락쳐, 창의적 분위기, 창의적 리더십, 시민참여 중요
		랜드리 (2000)	창조도시 (창조환경)	• 창의적 아이디어와 창의적 환경, 학습, 순환하는 지속성. 문화예술 은 창의성의 원천
		에반스 (2010)	창조도시 (문화계획)	• 문화예술의 자원을 활용한 창의적 통합적 계획. 물리적 계획을 넘어선 공공의 계획에 대한 의사결정과정 일체

출처: 박은실(2014), 「창조인력의 지역선호요인에 관한 연구」, 서울대박사학위논문

매력을 통해 지식기반산업의 경쟁력을 확보해야 한다는 의미이다. 실제로 유럽의 도시들이 지닌 '다양성', '포용성', '진정성', '유연성' 등은 창조계층을 유치하고 다양한 커뮤니티와 지식경제를 발전시키는 데 최적의 조건으로 작용하고 있다.

이에 대하여 유럽의 학자들 또한 창조도시에 대한 시각을 제시하였다. 1980년대에 들어 유럽사회는 제조업이 쇠퇴하고 실업이 증가하여 복지국가 시스템이 위기에 봉착하게 되었다. 따라서 유럽의 창조도시에 관한 시도들은 국가의 재정적 지원으로부터 독립한 도시가 어떻게 새로운 발전 방향을 모색할 것인가 하는 위기의식에서

비롯되었다. 창조도시 연구그룹들은 문화예술이 지닌 창조적인 힘을
활용하여 사회 잠재력을 이끌어 내려는 유럽도시들의 노력에 주목
하였다. 예술 활동이 갖는 창조성에 착안하여 자유롭고 창조적인 문
화 활동과 문화적 인프라가 갖추어진 도시야 말로 혁신이 요구되는
기술·지식 집약산업을 보유할 수 있다고 보았다. 문화예술, 지식의
혁신이 산업으로 이어지는 매개체로서 창조성을 보고 있다.Landry &
Bianchini, 1995; Hall, 1998: Landry, 2000; 박은실, 2008

2) 창조도시 특징 및 조성요인

(1) 특징 및 유형

일반적으로 창조도시가 지닌 특징 및 속성은 지역사회의 독창성,
전문성, 복합성, 다양성, 순환성, 불완전성 등의 6개 특성을 기초로
한다. '독창성'이란 창조적 아이디어가 발현된 지역이 지닌 독자적, 독
창적, 진정성의 문화자원을 말한다. 독특한 지역의 자원은 창조환경
의 중요한 자원이며 기초적인 속성이다. '전문성'은 전문화된 지식, 숙
련된 기술, 특정 영역에서 인정받는 창의성의 역량을 의미한다. '복합
성'이란 다양한 분야와 영역의 충돌과 융합을 통해 새로운 아이디어
가 창출되는 것을 의미한다. '다양성'이란 사회적 관용과 포용을 의미
하며 다양한 주체와 계층 간의 개방적이고 협력적인 문화의 다양성
을 공유함을 말한다. '순환성'이란 지속가능한 도시의 개념으로써 환
경, 경제, 산업구조, 도시환경 등이 지속적으로 발전하고 성장하는 것

표 3 창조도시(환경)의 속성

속성	속성
독창성	진정성, 독자성, 창의적
전문성	지식, 기술, 역량
복합성	융합, 복합, 다면적
다양성	개방성, 포용성, 관용
순환성	자율성, 지속성, 내생적
불안정성	유연성, 불균형성, 불확실성, 즉흥성

출처: 박은실(2014), 「창조인력의 지역선호요인에 관한 연구」, 서울대 박사학위논문

을 말한다. '불안정성'이란 유연한 조직과 수평적인 네트워크, 즉흥적이고 혁신적으로 변모하는 유기적인 행정과 조직문화를 의미한다. 강한 유대보다는 유연하고 약한 유대를 지닌 구성원들의 결합체이다. 결국 "창조환경이란 인재, 기술, 관용의 상호작용이 가능한 공간들의 집합적 장소"라고 말할 수 있다.

창조도시의 개념과 의미는 매우 다양하고 광범위하게 쓰이며 연구자나 컨설팅 그룹들의 의견도 제각기여서 명확한 유형구분이 쉽지 않다. 본 논문에서는 유형구분의 준거를 세 개의 기준으로 구분하였다. 창조도시의 유형은 창조성의 속성과 도시의 사회적 기능, 도시 창조산업의 특성에 따라 다음과 같이 구분되어 질 수 있다. 도시창조산업의 유형에 따라 구분하면 '지식산업 추구형', '통합적 환경 조성형', '전통산업 발전형' 등으로 분류할 수 있다.

표 4 창조도시 유형 구분

유형	도시	정책 및 전략	변화된 도시 환경·산업
지식산업 추구형	오스틴	• 민·관·학 유기적 네트워크 • 스마트 성장정책 • 오스틴 시티리미츠, 사계적 뮤직 페스티벌	• MCC, Sematech등 IT산업 유치 • 창의적 인재의 유입으로 첨단·소프트웨어 산업 의 비약적 성장 • 거주민들에게 삶의 질 향상 제공
	실리콘 밸리	• 기업가적 정신과 문화 • 대학·기업·정부의 유기적 공생 관계 • 창의적 인재·기업의 자발적 네트 워크 • 예술교육활성화를 통한 지역 창의 성 형성	• 창의적 예술가·인재들의 지속적 유입 • 예술교육활성화로 인한 다문화적 환경의 형성 • 인재·기업의 유기적 관계에 의한 우량 하이 테크 기업의 지속적 등장 • 대학의 우수한 인재와 기술을 바탕으로 첨단 산업·기업의 발전 • 첨단산업의 집적으로 벤처캐피탈 등 자본유입
	헬싱키	• 오랜 역사를 갖고 있는 지역문화 예술교육 시스템 • 노키아 등 정보기술산업의 발달 • 다양성을 존중하는 활발한 사회적 네트워크 구조 • 케이블 팩토리의 문화예술공간 변화	• 헬싱키 외곽 '아라비안란타' 버추얼 빌리지(가상 마을)의 창의적 실험 • 지속적인 문화예술교육의 시스템과 활발한 사회적 네트워크, 정보기술의 결합으로 창의적 지역문화 창출 • 케이블 팩토리의 창의적 실험으로 지역 문화 와 지역기업들의 상승효과
통합적 환경형	엠셔파크	• 엠셔파크 국제건축전시회의 10년 간 계속된 프로젝트 • 시민, 기업, 자치조합 등 다양한 주체의 참여 유도 • 산업공간들의 창의적 변화	• 공업지역의 모습이 문화예술지역으로 탈바꿈 • 단순한 공원이 아니라 역사적·세계적 공업문 화를 테마파크로 조성 • 환경·생태 등의 지속가능한 산업의 유치와 확산
	프라이 부르크	• 태양에너지산업의 구축과 솔라패 널산업·기업의 집적 • 지속가능한 교통정책 • 친환경·유기농 가공 산업과 기업 의 발달 • 지역 장인 수공예품의 높은 선호도	• 친환경 산업의 지속적인 발전과 산업화로 도 시의 내발적 발전구조 구축 • 지역의 자연산 재료를 활용한 친환경적 식품· 공예품 산업의 발달 • 지속가능한 교통정책을 추구하여 관련 기술과 산업이 세계적으로 발달
	요코하마	• BankArt1929 프로젝트 • 요코하마 도심부 활성화 전략 • 유메하마2010 Plan • 수평적·창의적 도시행정	• 민간기업들의 활발한 참여로 조직문화의 창의 적 발전 • 관련 창조산업의 집적화 • 시민들의 창의성을 함양하고 시민참여적 행정 문화를 형성

유형	도시	정책 및 전략	변화된 도시 환경·산업
전통산업 발전	가나자와	• 전통문화·경관 보존 노력 • 시민예술촌의 참여적 운영 • 지역기업이윤의 재투자로 인한 내생적 발전 구조	• 전지역·전통산업의 발달 • 지역중심의 중·소기업들의 발달 • 전통부터 하이테크까지 관련 산업의 즉흥적인 발달 유도
	볼로냐	• 볼로냐 예능위원회 구성하여 문화 서비스의 현대화 　'역사적 시가지 보존과 재생'이라는, 소위 '볼로냐 방식'의 도심 재생전략 수립 • 소규모 공방형 중소기업 양성 CNA라는 네트워크로 공동기획, 마케팅	• 유럽의 문화수도 '볼로냐 2000 프로젝트'는 도심 건축물의 외관은 보존하되 내부는 첨단 문화공간으로 바꿈. 　세계적인 컨벤션과 이벤트를 개최하는 박람회 도시로 성장 • 1945년 창설된 볼로냐 시의 CNA에는 현재 2만1000여 명의 기능인이 가입 • CNA 산하 예술기능인직업학교(ECIPAR) 운영

출처: 박은실(2008.8) 「창조도시 의의와 사례」, 「도시정보」

(2) 창조도시 조성을 위한 전제조건

① 창의인재 유치

창의성을 근간으로 하는 '창조환경'과 '창조도시'에는 혁신적이고 개방적이며 유연한 사고를 지닌 '창조적인 공동체'와 '창조인력'이 유입된다. 현대의 도시는 창의적인 인간자본을 필요로 하며 플로리다 Florida에 의하면 '창조계층'이 입지한 지역은 경쟁력에서 앞서 간다고 주장한다. 이렇게 창조환경을 조성하는 가장 중요한 조건은 '창조인력의 유입을 통한 지역의 창조적 가치창출'에 있다는 주장이 설득력을 얻고 있다. 창조환경의 개념과 창조환경을 구성하는 요인은 개인적 차원, 조직적, 차원, 도시경제의 시스템적 차원, 물리적 차원 등 다양한 관점에서 해석되고 있다.

일찍이 창조계층에 대해 실증적인 연구를 제시한 플로리다[2002]는 산업사회의 경제계급 개념을 대체할 새로운 개념을 창조계층에서

찾고 있다. 플로리다에 의하면 창조계층[9]은 두 집단으로 구분된다. 첫째, 과학자, 기술자, 소설가, 연예인, 디자이너, 건축가 등 새로운 형식이나 디자인을 생산해내는 창조계층의 핵심그룹이 있다. 둘째, 하이테크, 의료, 금융, 법률 서비스, 사업경영 등의 지식집약형 산업에 종사하는 창조적 전문가그룹이다. 이런 창조계층이 입지한 지역은 경쟁력에서 앞서 간다고 말한다. 피터 홀Peter Hall은 도시의 근본적 기능 중 제1요소로 가치 창출을 말한다. 도시가 독자적으로 가치를 창출할 수 있을 때, 비로소 사람과 기능을 불러 모을 수 있으며, 이렇게 도시로 모여든 사람과 기능은 다시 시너지 효과synergy effect 혹은 외부효과external effect를 통해 가치 창출을 배가시키는 선순환 메커니즘으로 작동한다고 설명한다.

특히 핵심 창조계층이 집적화된 도시의 밀집지역은 이러한 요인들이 강하게 작용하고 있을 것으로 기대된다. 창조계층이 종사하는 분야의 장르적 특성들과 창작방식은 그들이 실제 근무하는 근무환경과 작업환경에 큰 영향을 미칠 수밖에 없는 상황이고 일, 생활양식, 시간, 공동체 등에 대한 새로운 변화는 다시 공간 환경의 변화를 불러일으킬 수밖에 없을 것이다. 창의인재를 유인하는 전략으로는 창의산업의 생태계 조성과 창의적 환경조성을 들 수 있다. 창의산업의 생태계 조성을 위해 문화예술과 산업의 융복합지구 조성방안, 복합

9 이들은 복잡한 문제를 지식에 의존해 창조적으로 해결한다. 현대의 도시는 이와 같은 고수준의 인간자본을 필요로 한다. 이런 창조계층이 입지한 지역은 경쟁력에서 앞서 갔으나 반면 노동계급과 서비스 계급이 몰리는 지역들은 경쟁력이 떨어진다고 설명한다.Florida, 2002

용도지구 조성방안, 문화환경계획을 통한 통합계획과 커뮤니티 활성화 방안 등으로 나누어 볼 수 있다.

② 창의적 계획: 문화계획적인 접근방식

사회적으로 발전하는 문화의 개념은 문화 활동의 개념에도 영향을 미친다. 정치, 경제, 사회의 변화와 더불어 통합적이고 유기적인 문화개념의 발전 전략은 문화적인 요소들의 일치에서 일어난다. 특히 문화환경을 형성하는 계획은 통합적인 '문화계획'하에 이루어져야 하고 주민 자발적인 참여의식이 증대될 때 성공적으로 수행될 수 있다. 정책을 입안할 때 지역의 문화자원과 문화적 속성을 명확히 파악하고 일관되고 통합적인 계획을 펼쳐야 한다.

'문화적인 계획'Cultural Planning은 경제학자이며 도시계획자인 펄로프Harvey Perloff에 의해 1979년 처음 제기되었다. 그는 문화계획이 "문화와 예술의 업적에 의해 지역을 규정하고, 문화자원이 지역에 축적되기 위해 민·관이 협력하는 커뮤니티의 노력"이라고 규정하였다. 따라서 문화환경의 조성은 정책입안자의 안목과 비전을 통해 조직적이고 전략적으로 계획될 수 있으며, 이를 써포팅 할 전문가그룹과 시민조직의 자발적인 참여와 관리에 의해 이루어진다고 말하고 있다. 랜드리는 창조환경을 창의적 아이디어와 창의적 환경, 학습, 순환하는 지속성 등이 있는 환경이며 문화예술은 창의성의 원천이라 말하고 있다. 창조환경이란 '하드웨어 인프라'와 '소프트웨어 인프라'를 필요로 하는데 소프트웨어 인프라는 창의적 인재, 상호작용과 네트워크, 새로운 아이디어와 결과물 등이고, 하드웨어 인프라는 어메니

티 등의 지원시설, 문화시설, 연구기관, 교육시설, 교류를 위한 만남
의 장소 등이다. 더불어 창의적인 분위기가 중요한데 개방적인 문화
와 유연한 사고가 중요하다고 보고 있다. 따라서 이러한 장소는 "문
화적으로 주의 깊은 기술자들이 동일한 작업분야에서 일하는 사람들
과 서로 만나서 자극을 주고받는 환경이 되어야 하며 다른 분야 사람
들과 협업을 할 수 있고, 네트워크가 일어나는 공간"이라 주장한다.

동시에 문화연구의 대상과 영역이 단순히 예술장르의 한계를 벗
어나 사회, 문화, 환경, 경제 등으로 확산되었고, 도시환경을 포함하는
'문화예술프로젝트'를 통합적인 시각으로 해결하려는 '문화 통합적
계획', 또는 '문화 전략적 계획'을 발전시키는 계기가 되었다.Evans, 2001

③ 창의적 환경조성: 창조지구 조성

창의성이 발달한 주요 도시들은 저마다 고유한 장소성을 지닌
문화자원 밀집지역을 보유하고 있는데 이를 일컬어 문화지구 또는
문화클러스터라는 표현을 쓰는 것이 일반적이다. 문화지구[10]란 문화
를 기반으로 하는 가장 기초적인 공간개념이라고 할 수 있다. 몸마스
Mommaas, 2004[11]는 이러한 관점에서 후기산업사회의 대표적 문화클러

10 우리나라에서 문화지구Cultural District라는 개념은 1990년대 중반 이후부터 사용
되기 시작하였고 2000년 문화예술진흥법에 반영되어 관리계획 등에 관한 사항이
문화예술진흥법 시행령으로 규정되어 시행되고 있으며 인사동과 대학로 등이 문
화지구로 지정된 바 있다.

11 Mommaas, Hans, "Cultural Clusters and the Post-industrial City: Towards the
Remapping of Urban Cultural Policy", *Urban Studies*, Vol. 41, No. 3, March 2004.
507~532쪽.

스터로서 더블린의 템플바, 비엔나 뮤지엄 쿼터, 독일 베스트팔렌, 버밍험의 커스타드 팩토리, 밀라노의 패션과 텍스타일 쿼터 등을 언급하고 있다.

제이콥스는 1969년에 쓴 저서 『도시들의 경제』에서 인간의 네트워크에 의한 사회·경제적인 상호작용의 결과물을 '새로운 조합New combination'이라고 지칭했다. 도시가 창발성과 혁신성을 발휘하기 위해서는 유기적인 공간과 즉흥적 사교공간이 도시 내에 존재해야 함을 주장하였다. 창조지구는 이러한 장소적 특징이 반영된 지역이며 뉴욕의 문화예술과 창조경제는 이러한 지역들의 성장과 발전을 바탕으로 성장하였다. 최근에는 기초예술과 전통예술이 입지한 지역에 지식, 정보, 창조산업이 자리를 잡는 '예술과 산업의 융복합 창조지구'를 조성하는 사례가 늘고 있다. 예술이 갖는 창의성은 지역을 창조적으로 변모시킨다. 이 때 중요한 것은 창조적 계층의 집적인데 '용광로 지수(다양한 창의계층의 집적에 의한 창의성의 폭발)'와 '보헤미안 지수'를 극대화하기 위해서는 문화예술과 첨단 지식정보산업이 적극적으로 결합할 필요가 있다.박은실, 2010, 10

기존 문화지구가 문화자원의 물리적인 집적에 치우쳐 있다면 창조지구란 창의인재의 전문성, 수월성, 실험성 등의 문화적 특징과 문화예술의 창작-유통-소비의 복합기능을 지역이 보유해야 한다. 이것은 장소와 결합된 문화자원과 서비스들이 집적된 장소에서 예술시장(마켓)기능을 신산업을 추동하는 인큐베이팅 역할을 담당하게 한다. 이를 위해서는 지역 내 공동체의 상호작용, 협업, 네트워킹이 중요하다. 런던 이스트엔드의 혹스톤 지역, 뉴욕 첼시, 트라이베카,

브로드웨이, 이스트빌리지 등은 창조지구의 모델이라고 볼 수 있다. 단순한 문화밀집지역의 개념을 넘어서 문화적, 경제적, 사회적, 산업적 가치창출을 기반으로 하는 창조지구는 '창의성의 원동력', '지역매력도 향상', '지역브랜드 상승', 그리고 '창조경제로의 전환기반'을 마련해 준다. 또한 클러스터의 발전을 위해서는 각 장르간의 창의적 융합MSMU: Multi Source Multi Use이 필수적이다.

뉴욕 소호SOHO지역은 1960년대에 전위적인 성향의 예술가들이 버려진 창고에 이주하고 1968년 폴라 쿠퍼화랑을 필두로 무수히 많은 화랑이 개관하면서 자연발생적인 문화지구를 형성하게 되었으나 현재는 다운타운 쇼핑몰이 되었다. 2000년대를 전후해서 실리콘 앨리 Silicon Alley와 월 스트리트에 신흥 부르주아가 등장하였고, 이들의 출현은 미술을 필두로 예술시장의 판도와 뉴욕의 문화지형도를 크게 변화시키고 있다. 이들에 의해 매력적인 근거지가 결정되는 거주의 재배치가 끊임없이 이루어지고 있다. 현재 미국에 금융위기가 도래함에 따라 조만간 월스트리트에도 변화가 일 전망이다. 이미 9·11이후 월가에 명품점이 입주하기 시작했다. 현재 대부분의 화랑과 갤러리는 자동차 공장과 도살장이었던 첼시Chelsea, 미트패킹Meatpacking이나 트라이베카TRIBECA 지역으로 옮겨가고 예술가들은 덤보Dumbo나 윌리엄스버그Williamsburg로 이동하였다.[12] 첼시 지역은 가고시안, 화이트박스, 디아센터 등의 국제적인 화랑을 비롯해서 키친 등의 아방가

12 덤보아트센터DAC, 스맥멜론Smack mellon을 중심으로 벌어지는 '덤보아트페스티벌'이 유명하다. 2006년 덤보아트페스티벌의 오픈스튜디오에 210여 명의 작가가 작업실을 오픈하였다.

표 6 주요도시 창조지구 현황 및 특징

도시	기능	창조지구	창조활동	지역 및 환경	장조주기
뉴욕	창조산업 예술시장	소호	• 명품숍, 카페, 부틱, 식당 • 뉴뮤지엄	• 휴스톤거리 남쪽 • 주철건물 역사보존지구	성숙/쇠퇴/ 진화
		첼시	• 갤러리, 라이브클럽, 재즈 등 • 첼시마켓, 가고시안, 디아 갤러리, 첼시 뮤지엄 등	• 맨해턴 남서쪽 창고건물 • 부두창고, 과자공장건물	성숙
		미트패킹	• 300여개 갤러리, 작업실 • 20여개 정육점 • 휘트니 이전(2012), 하이라인	• 첼시남부 창고건물 • 정육점. 육류도매, 도살장 • 역사보존지구	성장
		브로드웨이	• 총 40여개 뮤지컬 극장 • 롱 에이커 극장 등	• 41~54번가, 6~8번가 • 타임스퀘어	성숙/진화
	인큐베이팅 창작/실험	덤보	• 덤보아트센터, 스맥멀런갤러리	• 브룩클린, 창고지구	생성
		윌리엄스 버그	• 갈라파고스, 클럽, 카페, 예술가 작업실, 그래피티, 록, 재즈	• 퀸즈지역, 부두 옆 창고	성장/진화
		이스트 빌리지	• 힙합, 그래피티, 클럽, 음악 등	• 차이나타운, 다인종 타운 • 맨해턴 남동쪽	성장/성숙
		오프/ 오프오프 브로드웨이	• 플레이라이트 호라이즌 극장 • 퍼블릭 극장 • 카페 치노, 카페 라 마마	• 42번가 서쪽 극장지대 • 그리니치 빌리지, • 이스트빌리지	성장/성숙
런던	창조산업 예술시장	웨스트엔드	• 로열오페라하우스, 퀸스극장, 세인트 마틴 극장 등 오페라, 뮤지컬, 연극 41개 극장지구	• 트라팔가에서 피카딜리서 커스, 코벤트가든	성숙/진화
		소호	• 고급미술, 패션, 교육지구 • 가고시안, 와딩턴 갤러리 등	• 뉴 본드 스트리트, 코크 스 트리트	성숙/쇠퇴
	인큐베이팅 창작/실험	이스트엔드	• 화이트큐브, 빅토리아 미로, 이니바 갤러리 • yBa(Young British Artists)	• 테임즈강 동쪽 공장지대 • 쇼디치 .혹스톤, 이슬링턴	성장
		브릭레인	• 화이트채플 갤러리 • 예술, 패션, 디자인 공간 • 와핑프로젝트(레스토랑,전시장)	• 빈곤층 벽돌집단주거지역 • 이슬람, 방글라데시 촌 • 수력발전소, 공장, 창고	생성/성장
서울	창조산업 예술시장	홍대앞	• 클럽, 갤러리, 카페, 극장 등 • 상상마당, 프로덕션 등	• 홍익대학교 앞에서 서교동	성숙/쇠퇴/ 진화
		대학로	• 소극장, 문예회관 등 • 서울연극센터	• 혜화동 로터리~이화동 로터리, 마로니에 공원	성숙/진화
	인큐베이팅 창작/실험	문래동	• 다원예술, 작업실 80여개, 예술가 150 여명 입주	• 문래동1,2,3,4가 철재상가 • 공장지대, 주상혼용 공간	생성/성장
		연남동	• 출판사, 카페, 공방, 작업실, 연주실 등 • 경의선 숲길	• 연남동 일대	생성/성장

출처: 박은실(2010), 「문래동 예술창작촌」, 서울문화포럼 지역연구

르드 문화공간이 있다.^{박은실, 2008.10}

3) 창조도시 조성을 위한 시사점

앞서 창조도시를 위한 전제조건으로서 창의인재의 유치, 창조환
경의 조성, 통합적 문화계획 방식에 대해서 언급한 바 있다. 그러나
이러한 조건이 성립되었다고 하더라도 창조도시와 창조환경은 보다
다양하고 복합적인 조성요인을 필요로 한다. 지역이 창조성과 혁신
을 이루어내기 위해서는 도시의 물리적 구조와 기반시설, 사회문화
적 규범과 혁신환경, 지원인프라 등이 통합적으로 계획되어야 한다.
나아가 도시의 산업구조와 공간구조가 결합되어 그 지역 고유의 문
화와 경제의 복합체로 성장해야 한다. 또한 지속가능한 도시의 발전
을 추진하기 위해서는 창조도시를 만들기 위한 전제조건과 구축되어
야 하는 창조 인프라를 파악하는 것이 중요하다. 창조도시 조성을 위
한 보편적인 충족요건은 다음과 같다.

첫째, 물리적 구조와 기반시설을 갖추어야 한다. 이를 위해서는
주거 또는 근로 지역으로서의 매력을 구비해야 한다. 높은 인구밀도,
다양성 등 도심의 핵심적인 특징은 도심 재활성화 기회를 제공하기
때문에 젊은층과 고령층 근로자들에게 공히 매력적인 요소가 되었
다. 또한 관광객들을 위한 유인 요소를 구비하고 도시 어메니티 제고,
흥미로운 기착지 개발 등을 통해 관광 및 휴양 산업 분야의 성장을
최대한 활용해야 한다. 한편 고전적 경제 기반 재생^{regeneration} 능력을

구비하는 것도 필요하다. 전통과 첨단 산업과의 합병을 통한 기존 경제시스템의 생산성 향상, 기존 경제 시스템에 기반 한 신경제 체제를 개발해야 한다. 신경제 체제의 강점을 흡수하기 위한 준비 역시 필요하다. 첨단 산업 유치를 위해 지역의 교육 및 연구 기관을 강점으로 개발하고, 기업의 창설 및 성장 지원체계를 마련한다. 공공인프라의 구축은 보다 장기적이고 섬세한 정책으로 수립되어야 하지만 빠르게 변환하는 시대상을 반영하기 위해서는 유연하고 혁신적인 도시개발의 새로운 방식과 원리도 필요하다.

　　둘째, 창조도시는 창조적 사회문화공동체를 보유하고 유지하여야 한다. '창조적 공동체Creative Community'의 등장은 새로운 도시를 전망한다. 21세기 도시들은 새롭고 탈산업화된 경제와 사회를 위해 개혁에 힘써왔다. 특히, 정보가 가장 가치 있는 상품인 21세기의 요구를 받아들이기 위해 데이터 기반을 갱신하는 것에 집중한다. 그러나 기술보다 예술과 문화가 경제적 발달을 강화하는 데 필수적인 역할을 한다는 것을 인식하고 결국 창조적 공동체를 규정짓는 것이 새로운 미래의 도시를 만들기 위한 핵심임을 명확히 해야 한다. 미래의 도시는 일반적 의미의 도시가 아니라 강력한 지역적 경제기구가 될 것이다. 더불어 학습과 협력을 통한 교류가 있고, 개방적이고 유연한 조직문화와 정책이 수반되어야 한다. 이를 위해서는 도시주체들과 적극적인 관계와 네트워크를 형성하는 것이 중요하다. 따라서 도시들이 예전에 가졌던 프라이드와 장소에 대한 정체성을 회복하기 위해서는 다양한 주체인 시민사회와의 협력이 필요하다. 드러커Peter Drucker는 비영리단체가 미래사회의 주요 영역이 될 것이라 주장한 바 있다.

셋째, 창조도시 조성을 위해서는 법적, 제도적 지원기반을 마련하는 것이 중요하며 영역별 창의성의 상호 증진을 위한 지역, 도시, 지구별 산업 및 제도개선, 조성방안에 대해 구체적 정책방향을 제시해야 한다. 특성화 발전을 통해 성장을 꾀하고 선택과 집중을 통해 창의경제의 최대 효과가 도시와 지역에 반영될 수 있도록 체계를 개편하는 방안을 제시하고, 지역 문화자원과 창의산업 관련 아카이브 구축 등을 통한 기반마련과 지역의 창의적인 인력양성을 위한 교육과 관련 분야 고용창출에도 기여할 수 있는 인력양성의 인프라 지원방안도 구축한다. 또한 창의산업의 선순환시스템 마련을 위한 지원사업의 확대 방안은 시장구조 속에서 생존하기 어려운 창의적 문화관련 예술가, 중소기업체, 관련 기관의 지원 확대 및 연계화 방안 마련(클러스터 관련기관의 운영지원 포함) 등과 함께 고려되어야 한다. 추가적으로 문화예술 및 콘텐츠산업 관련 기관, 각급 학교, 기관 등 다양한 역량의 시너지를 통한 지역 외 진출 및 마케팅 효율화, 기금 지원방안 마련 등이 있다.

창조도시를 실질적으로 조성하기 위해서는 거시적 관점의 창조도시 담론에서 벗어나 창조환경에 대한 미시적인 차원에서 창조적인 혁신조건을 실질적으로 추적하면서 전략을 수립하는 것이 필요하다. 이를 위해서는 창의성을 촉진하는 창조환경Creative milieu의 조건에 대한 논의가 실용적으로 이루어져야 한다. 또한 창조도시의 연원을 보다 역사적인 관점에서 추적하는 것이 바람직하며 그래야만 창조도시의 개념적 깊이가 생길 수 있다. 이러한 역사적 관점의 연구는 향후 한국 역사 속의 특정 시대 창의성이 구현되었던 도시 문화적 조건의

표 6 창조도시 조성을 위한 지원 인프라와 추진 내용

인프라		내용(안)
기반 시설 및 산업	문화기반 시설구축	• 첨단기술과 예술, 산업이 결합된 미래형 문화지구, 전통적인 역사지구 　- 문화예술 시설의 집적과 비즈니스 타운의 결합: 복합 용도지구 　- 복합문화단지는 공연장과 박물관 클러스터, 극장, 콘서트홀, 상업과 레저공원, 광장, 시설이 복합적으로 입지. 　- 순수예술과 디자인, 패션, 영화, 코메디, 뮤지컬 등이 결합한 복합문화단지와 더불어 민간 투자유치를 위한 문화와 레저, 비즈니스 기능의 결합
	지식기반 첨단산업 유치, 국제교류	• 전통산업의 신산업 동력 확보 • 미디어와 영상산업 등 창조산업의 유치 　- 영화, 미디어, 디지털애니메이션 등의 국제적인 기업의 스튜디오 유치 • 영상산업 및 창조산업의 집적, 문화산업을 포함한 핵심 기능을 유입 　- 국내 첨단 지식산업 집적, 디지털방송 및 영화 프로그램 제작사 유치 • 전통예술, 음악, 미술 등 순수예술과 첨단 지식기반 산업 매칭 프로그램 • 국제비즈니스센터 설치. • 지역 고유의 법인조직 설립 　예) 아일랜드 더블린: 엔터프라이즈 아일랜드(Enterprise Ireand)로 알려진 지역 고유의 법인 조직. 기업가정신과 벤처 캐피탈을 자극하고, 지역고유의 하이테크 산업을 육성
인간자본과 공동체	문화예술인 유치, 창조적인 지역공동체	• 장르별 창작활동 지원 강화, 문화예술창작그룹, 지원그룹, 전문가그룹유치 위한 창작공간, 레지던스 스튜디오 설립 • 지식기반산업의 종사자를 위한 문화적 기반 환경 구축 • 창의적인 지역공동체 확립을 위한 시민문화예술센터와 시민문화창작촌 설립 • 학교와 문화시설 주변의 자전거 거리, 광장과 오픈스페이스 , 공원 비율 확대
교육과 학습	교육기관의 유치 및 신설	• 높은 수준의 학교 유치(고등학교, 대학교, 특성화, 예술고등학교 등) • 국제적인 미디어랩과 연구소 유치 • 영어마을 운영
	네트워크와 학습기능이 강화된 기관 및 제도 설립	• 평생교육기관 설립 • 혁신적이고 협동적인 문화예술 교육기회 균등 조성 • 문화예술교육기관 설립: 교사, 행정가, 예술가, 예술기관, 시민, 학생, 학부모 • 문화여권(Cultural Passport) 도입: 고용인에 대한 가족 혜택 프로그램
지원제도 및 복지	예술가 및 예술단체 지원	• 지역문화예술진흥기금 설치, 창의산업기금 조성 • 공공예술과 공공디자인 지원확대 • 모두를 위한 예술제도 운영 • 1% 법 개선, 지역의 공공공간을 활성화하는 공동기금 운영
	문화예술복지와 향수층 지원	• 사랑티켓 등 시민들의 공연관람을 확대하고 및 찾아가는 공연을 확대 • 일반시민과 학생들을 위한 문화예술교육기회를 확대 • 아동, 청소년, 노인, 여성 등 계층별로 다양한 문화프로그램 확대 • 학교시설과 커뮤니티를 연계한 주민여가시설과 체육시설의 설치 확대
도시관리	첨단기술을 활용한 스마트 커뮤니티 운영	• 싱가폴: Intelligent Island Plan • 일본: 기술지배사회(technopolis)를 위한 작업 • 프랑스: telematique(국가의 모든 탁상과 거주지에 컴퓨터를 설치하려는 계획) • Sacramento, Seattle, Stockholm: 시민들이 정부 활동, 재난 대비 및 아동학대 방지 등에 대한 정보를 얻을 수 있는 큰 규모의 공공기관 접근 네트워크 설치 • San Diego: City of the Future(지방 정부, 사업, 공공단체의 거래를 가능) • 캘리포니아주: Smart Communities(정보 기술을 사용하는 거주자, 조직 등이 있는 이웃부터 다기능 범위까지 지리학적 영역을 구성하는 프로그램)

출처: 박은실(2007.10), 「경북드림밸리의 창조도시 지원인프라 구축」, 김천시 창조도시세미나.

연구에서도 시사점을 찾을 수 있을 것이다.

한편으로는 창조도시의 개념을 유연하게 이해할 필요가 있다. 유럽 중소도시에 적용되는 관점은 메트로폴리스에 적용되기 힘든 규모이며 각 나라마다 문화의 차이가 존재하기 때문에 창조도시 조성을 위한 해법도 다양한 형태로 나타날 수 있기 때문이다. 따라서 창조도시보다는 창조환경이나 창조지역이라는 관점의 접근이 유용할 수 있으며 창조도시 조성요인은 물리적, 사회적, 기반구축 조건을 살펴보는 것으로써 충족될 수 있다. 그러나 무엇보다 중요한 것은 창조도시가 추구하는 분명한 목표설정과 이에 맞는 효과적인 정책과 전략의 수립이다. 어떤 도시를 지향하는가에 대한 고유한 도시 모델이 창조도시의 핵심일 것이다.

4

유네스코 창의도시
네트워크

1) 유네스코 창의도시 네트워크

유네스코 창의도시 네트워크 사업은 2002년 유네스코 문화다양성 협력망의 일환으로 논의되어 2004년 10월 유네스코 170차 집행이사회에서 공식적으로 결의하여 추진되었다. 공예와 민속예술분야를 비롯해 7개 예술분야에 대한 주제도시를 지정하고 있다. 유네스코 네트워크에 가입하기 위한 가장 중요한 요건은 주제 분야가 해당도시를 대표하는 문화산업이어야 하며 문화·사회·경제적 발전의 주요 요인으로 작용해야 한다. 더불어 유네스코의 이념, 특히 문화다양성과 지속가능발전의 가치가 도시 정책 전반에 드러나야 한다. 궁극적으로 네트워크 가입의 목적은 도시들의 사회적, 경제적, 문화적 발전을 도모하는 데 있으며, 네트워크 가입에 지원하는 도시들은 그 지역

표 1 유네스코 창의도시 분류UNESCO

주제	지정도시 현황
디자인	베를린(독일), 부에노스 아이레스(아르헨티나), 몬트리올(캐나다), 고베, 나고야(일본), 신전(중국), 상하이(중국), 서울(한국) 등
민속예술	아스완(이집트), 산타페(미국), 가나자와(일본), 이천(한국) 등
문학	에든버러(영국), 멜버른(호주), 아이오와 시티(미국), 부천(한국) 등
미디어 예술	리용(프랑스), 광주(한국) 등
음악	볼로냐(이탈리아), 글래스고우(영국), 세비아(스페인), 겐트(벨기에), 통영(한국), 대구(한국) 등
음식	포파얀(콜롬비아), 청두(중국), 전주(한국) 등
영화	브래드포드(영국), 부산(한국) 등

표 2 유네스코의 역할

- 창조도시를 선정하는 기준과 지침을 세움
- 국제 NGO 단체의 전문가들로 구성된 자문위원회와 함께 신청서 평가
- 가입도시들의 향후 활동을 감독하고, 도시들 간의 네트워크 형성을 위한 회의 개최
- 유네스코 창조도시로 가입이 승인되면 '유네스코 창조도시'라는 공식명칭 사용, 재정지원이나 행정적 도움은 지원되지 않음

이 가지는 창의성을 개발하고, 유네스코가 강조하고 있는 문화 다양성 증진을 이루는 데 힘써야 한다.

이러한 협력관계는 창의도시들이 '경험, 노하우, 사업능력과 기술'을 공유할 수 있도록 하여 네트워크 내의 도시들이 '창조적 공동체'를 발전시킬 수 있도록 도와준다. 창조산업과 창조경제의 발전으로

인한 부가가치가 그 어느 때보다 큰 시점에서 창의도시네트워크는 매우 중요한 지역발전 수단이 될 수 있다. 우리나라에서는 경기도 이천 (2010, 공예와 민속 예술), 서울(2010, 디자인), 부산(2014, 영화), 전북 전주 (2012, 미식), 경기 부천(2017, 문학), 광주(2014, 미디어아트), 경남 통영 (2015, 음악), 대구(2017, 음악) 등의 도시가 유네스코 창의도시 네트워크에 가입해 있다.

2) 공예와 민속예술 창의도시 사례[1]

(1) 인류의 오랜 전통지식과 기술의 창조적 보고: 공예와 민속예술Craft and Folk Art 창의도시

유네스코 창의도시 주제 중에서 특히 공예와 민속예술분야는 유네스코의 기본정신을 반영하는 핵심적인 테마이다. 공예는 오랜 시간 연마되고 개발된 인류의 전통 지식과 기술의 창조적 보고이며 공예품은 삶을 풍요롭게 하여 수많은 사람들을 경제적으로 지원하기 때문이다.

유네스코 창의도시 네트워크 중 공예와 민속예술 분야의 주안점은 해당도시의 공예와 민속예술분야의 오랜 전통의 유무, 공예와 민속예술의 현대적 생산기반, 공예제작자 수와 지역 민속 예술가 수,

1 이 글은 《교직원신문》에 기고한 박은실 2011, "공예와 민속예술Craft and Folk Art 창의도시" 기고문을 바탕으로 작성했다.

공예와 민속예술 관련한 직업양성 센터의 규모, 공예와 민속예술 홍보 노력(축제, 전시, 박람회, 마켓 등), 박물관, 공예품점, 지역예술박람회 등 관련 인프라 규모 등에 있다. 2010년 이천시가 창의도시로 선정되었고 공예와 민속예술 부문에는 미국 산타페, 이집트 아스완, 일본 가나자와 등의 도시가 가입되어 있다. 창의도시로서의 위상과 성격, 미래에 대한 비전 등을 통해 현재 창의도시를 지향하고자 하는 많은 국내 도시들에게 정책적 함의와 시사점을 전달하고자 한다.

(2) 미국 산타페USA, Santa Fe, 2005 사례: 다양한 역사가 중첩되고, 문화와 통상이 합류하는 다문화의 전통

미국 남서부에 위치한 뉴멕시코주의 산타페는 본래 스페인 식민지시대 누에보 멕시코의 주도로 설립되었으며 고대 푸에블로 인디언의 유적자리인 샹그레데크리스토 산맥 기슭에 위치한다. 예술가 조지아 오키프Geogia O'keeffe와 진흙으로 빚어진 아도비 건축물로 대표되는 산타페는 이국적 경관과 독특한 색채만큼이나 고유한 자신들만의 문화와 전통을 지니고 있다. 산타페의 민속예술은 뉴멕시코의 역사를 거슬러 아메리칸 인디언 문화로 이어지는 천년이 넘는 전통을 지닌다. 따라서 산타페는 아메리카 인디언의 오랜 역사와 스페인의 식민지, 멕시코문화의 혼종, 다양한 이주민의 역사가 중첩·교차되고 문화와 통상이 합류하는 다문화 지역이다. 불과 인구 7만의 이 작은 도시가 2005년에 민속예술과 공예분야에서는 최초로 유네스코 창의도시에 가입이 되었으며 다양한 창의산업이 발달하면서 전 세계의 주목을 받고 있다.

① 공예예술분야의 전통과 독창성으로 전세계에서 온 창의인재 넘쳐

산타페에는 점점 예술가와 예술애호가, 예술마케터와 관광객이 넘쳐나고 있다. 이 도시가 이렇게 창의력이 풍부하고 창의적인 인재들을 끌어들이는 이유는 무엇일까? 공동체 중심의 전통 생필품들이 산타페 공예문화의 근간을 이루고 있는데 이는 자기제작, 직물제작, 바구니 공예, 구슬세공, 장신구 제작, 목공품 제작, 구슬세공품 제작 등에 잘 나타나 있다. 산타페의 공예제작 기술은 400년 동안 이어온 전통과 독창성 덕분에 세계적 수준을 자랑하고 있다.

미국 NEA(국립예술기금)의 「1990~2005 노동인구로서의 예술가에 대한 연구」에 의하면 2000년 산타페 총 노동인구 7만 8천 명 중 2,625명이 예술가이며, 이는 미국의 다른 대도시에 비해 건축가, 작가, 순수예술가의 밀집도가 가장 큰 도시라고 말하고 있다. 현재 산타페는 샌프란시스코와 로스앤젤레스를 앞서고 미국에서 뉴욕 다음으로 예술품을 판매하는 두 번째로 큰 예술시장이다. 뉴멕시코 대학의 산업경제연구소의 보고에 따르면 이와 같은 이유로 산타페에서는 매년 취업인구 6명 당 1명이 창의산업에 뛰어들고 있으며 창의산업 규모는 11억 달러에 이른다.

이러한 배경에는 산타페가 보유한 독특한 문화적 전통 이외에 산타페시의 적극적인 지원이 있었다. 2004년에 예술, 문화, 디자인을 주요산업으로 하는 경제개발계획을 채택하였으며 이러한 정책은 산타페 경제의 주요한 동력으로서 일자리 창출, 자본유치, 세입창출, 지역사회 삶의 질 향상에 크게 기여하고 있다. 산타페시와 의회는 예술지원을 위해 기금마련에 힘쓰고 있으며 건축물장식 2%, 호텔 숙박료

그림 1 산타페 전경. 진흙으로 만든 아도비Adobe house 건축 양식.

1%를 예술기금으로 활용하고 있다.

산타페는 공예산업과 제조업이 발달하여 공방이 넘쳐나고 산타페 오페라 등의 문화시설, 뉴멕시코주박물관 등 박물관 8개, 화랑 150여 개, 출판, 영화, 음악, 녹음실 증가, 산타페시립예술위원회를 통해 예술가 지원 프로그램을 운영, 학생들과 어린이들을 위한 다양한 교육프로그램과 워크숍 등의 문화인프라와 문화자산이 다양하게 존재한다.

② 국제적인 아트마켓의 적극적인 개최로 창의산업 발전

대표적으로 1934년부터 남서부인디언 예술협회가 후원하고 있는 산타페 인디언마켓은 1992년 이래 매년 8월에 열린다. 매년 마켓에 설치된 600여 개의 부스에서 미국전역 100여 개 부족의 1,200명의 예술가들이 자신들의 작품을 선보이며 이 기간 동안 전 세계 10만

그림 2 산타페 국제민속예술시장 홍보물, 2011.

여명의 관광객이 찾는다.

스페인식민지예술협회가 주관하는 스페인아트마켓은 여름, 겨울 두 차례에 걸쳐 열리는데 스페인 식민지 지역의 전통적 방법과 재료로 제작된 작품들로 특색을 이룬다. 2011년 23회 겨울 스페인시장에서는 현대작품도 판매할 수 있으며 어워드와 파티도 개최한다.[2]

올해로 8회를 맞는 산타페 국제민속아트마켓Santa Fe International Folk Art Market은 뉴멕시코 문화국, 국제민속예술박물관이 협력하여 개최하는 세계 최대의 국제민속아트마켓이다. 2011년 개최된 사흘간의 행사에서 2만 명이 참가하였고 49개 국가에서 150명의 예술가가 2백30만 달러의 예술품을 판매하였다. 1천6백 명의 자원봉사와 35개

2 사브리나 프랏, 「산타페 공예도시」, 유네스코 창의도시네트워크 국제포럼, 2009

의 비즈니스 조직, 경제적인 효과는 1천3백만 달러에 이를 것으로 예상하고 있다. 행사를 통해 예술가들은 국제아트마켓에 소개되는 기회를 얻었고 1천5백만 달러의 광고효과를 본 것으로 추산된다. 특히 국제 민속예술가들과 함께하는 아트마켓 형성과 훈련은 예술가들에게 마케팅과 판매 기술을 가르치는 유네스코 후원 프로그램이다.

한편으로는 산타페가 개최한 2006년 회의에서 창의관광creative tourism이란 개념이 등장했는데 창의관광이란 레저관광, 문화관광에 이어 제3세대를 맞이하는 새로운 관광의 개념이라 볼 수 있다. 창의관광은 방문객들이 학습을 수반한 그 지역의 예술, 문화유산, 지역특성에 대한 진정한 경험과 상호작용을 경험하는 것이라 할 수 있다. 현재 산타페는 예술워크숍, 스튜디오 방문, 휴가를 이용한 예술체험 등 다양한 유형의 창의관광프로그램으로 전 세계의 창의도시와 창의관광 운동에 있어서 공예분야의 도시 선도적인 정책을 구사하는 등 국제적 네트워크를 강화하고 있다.

(3) 이집트 아스완Egypt Aswan, 2005: 고대 파라오의 전통과 현대의 공예 예술이 함께 공존

이집트 최남단의 도시 아스완의 공동체는 토착민과 누비아인, 그리고 아랍인들로 구성되어 있다. 예로부터 대상隊商들의 숙박지로 아프리카 내륙부와 이집트에 중개무역을 하는 사람이 많았다. 선사시대 이래로 요충지가 될 때마다 각 민족들이 번갈아 이 도시를 점령했기 때문이다. 수단과 에티오피아 상업·교통의 중심지를 이루었던 고대 이집트의 파라오 시대에 이곳은 스웬Swno(시장)으로 알려졌고 나중

에 아랍인들이 아스완Aswan으로 불렀다. 그러나 아스완은 고대로부터 전해온 전통유산을 보존하고 있으며 유네스코 창의도시로서 아스완의 독창성을 보증하는 다양한 유형의 공예들이 살아 남아 있다.[3]

① 고대문명과 현대문명이 공존

아스완은 민속예술 분야의 독창적 고유성을 유지하면서도, 현대의 공예예술, 예술교육, 문명교류의 중심지로서 발전해온 도시다. 또한 아스완은 나일강 유역에서 이집트와 수단을 포함하는 누비아와도 문화, 예술 분야의 교류를 하고 있다. 아스완에서 개최되는 국제조각 심포지엄은 파라오의 석조예술을 재조명하며 수많은 조각예술가들이 참가하고 있다. 이집트 문화부는 아스완 박물관 이에도 국제조각 심포지엄이 개최된 이후 샬랄Shalal 지역에 조각품박물관을 건립하는 등 파라오시대부터 계승해오고 있는 조각예술이 부흥할 수 있을 것으로 기대하고 있다. 특히 아스완 시는 '아부심벨의 태양의 기적'The Miracle of the Sun at AbuSimbel 같은 축제를 격년으로 개최함으로써 고대문명에 대한 관심을 불러 모으며, 이를 통해 많은 관광객과 공연을 유치하고 있다.

② 아스완 민속예술의 보존 및 전통계승

유네스코와 이집트정부의 협조로 최근에 지어진 누비아 박물관

3 오사마 압델 메귀드, 「이집트 아스완, 공예 및 민속예술도시」, 유네스코 창의도시 네트워크 국제포럼, 2010.

그림 3
나일강 유역의 아스완

그림 4
아스완 전통공예 상점

에는 아스완의 민속공예품 보존을 위한 인류학 분과가 설치되어 있다. 아스완의 전통공예는 야자수 잎을 활용한 짚공예, 뜨개질을 활용한 바느질공예, 전통적인 민속춤이 대표적이다. 그 중에서도 구슬공예의 전통은 고대 이집트인에게로 거슬러 올라가며 코바늘로 뜨개질하여 꿰어낸 구슬세공은 아스완을 대표하는 공예품이다. 아스완의 민간전통을 재현하기 위해 창설된 아스완 공연단의 민속춤도 이 지역의 관습과 전통을 보여주는 대표적인 프로그램이다. 민간풍습에 기원해 만든 취임식 무용, 막대기춤인 엘 타팁El Tahtip과 집시소녀들의 가와지Ghawazi춤, 결혼식에서 추는 자파Zaffa춤이 대표적인 공연 레퍼토리이다.

③ 창의도시 네트워크 가입을 계기로 문화유산과 교육을 통한 빈곤퇴치운동

아스완 시는, 장엄한 고대 예술 기법의 증진과 계승을 위해, 그리고 지역사회의 안정적인 발전과 상호 이해를 위해, 문맹과 가난의

극복을 위해 과거의 역사와 문화유산의 중요성을 강조하고 미래를 위한 현재의 노력을 독려하기 위해 창의도시 정책을 추구하고 있다. 특히 박물관은 시민들의 교육 증진 도구로서 역할을 수행하고 있으며 시민교육센터와 사회발전기금SDF: Social Development Fund 등을 통해 공예를 통한 빈곤퇴치 운동을 진행하고 있다.

한편으로는 공동체 생태관광의 관점에서 아스완의 관광이 주목받고 있는데 자연구역, 특별히 법적으로 보호된 구역들과 그곳의 경관, 더불어 존재하는 문화적 특성들에 대한 이해와 연구는 지역공동체의 사회생태적 이익을 위해 매우 중요한 역할을 담당한다. 아스완의 누비아 전통을 간직하고 있는 누비아마을은 다양한 생태관광 프로그램을 제공함으로써 관광과 문화유산의 보존이 공생관계로 지속가능할 수 있는 가능성을 보여주고 있다.

(4) 일본 가나자와Japan, Kanazawa: 일본 공예산업의 중심지이며 장인들의 명성이 살아 있는 곳

역사도시 가나자와의 기원은 약 500년 전 일본 중세 역사에서는 예외적인 일향종一向宗 신도들에 의한 농민 자치정부가 출연하면서 시작된다. 그러나 17세기 후반에는 에도막부를 연 막번 체제에 흡수되어 군사문화의 특성을 입게 된다. 이후 세력을 잡은 가가번은 에도막부에 대항하여 문치주의를 선택하였고 이때 학술과 공예를 장려하고 보급하게 되었다. 산업혁명 이후 수출과 섬유산업의 기반이 된 가나자와 산업의 기반도 당시에 장려한 공예진흥정책에 기반한다. 전국에서 불러 모은 장인들에 의해 상감, 주물, 장식 등의 기술이 발전

하였고 이들 최고의 장인들의 노하우 및 기능보존, 계승과 관련해서 이시카와현 공업시험장, 가나자와 공업고등학교의 역할이 많이 작용했다.

가나자와는 현재 교토 다음으로 전통적인 공예산업품이 크게 계승된 도시이며 현재 약 26가지의 전통공예술이 전해 내려오고 있다. 이들 전통산업과 관련된 제조사업소 수는 약 800개 사업소, 종사자 수는 약 3천 명에 달하며 가나자와 사업소 전체의 24%를 담당할 정도로 공예산업은 가나자와의 대표적인 산업이다. 이 중에서 국가의 전통공예산업진흥에 관한 법률로 지정된 업종은 구타나야키, 가가유젠, 가나자와 칠기, 가나자와 금박, 가나자와불단, 가가수 등 6개 업종이다. 이를 바탕으로 가나자와는 일본 공예 문화의 발전을 주도해 나가고 있다. 이중에서도 금박은 메이지유신 때 에도금박이 소멸한 후 가나자와 금박만이 남게 되면서 전국시장의 99%를 점유하고 있다.

① 전통예술과 현대기술의 조화, 지속가능하고 내생적인 창의산업으로 발전

가나자와 시는 국제 예술 및 공예 대회를 주최하고 유엔기관들과 협조하여 개발도상국의 예술 및 공예 문화 발전을 위해 노력하고 있다. 가나자와 시는 또한, 공예 산업 발전의 진흥에 시 예산 중 상당 부분을 투입하여, 전통 공예와 현대산업 및 신기술 간의 연계를 강화하고, 새로운 상품을 개발하는 한편, 해외시장으로 진출할 준비를 하고 있다.

가나자와시의 야마데 다모츠山出保 시장은 전통과 창의도시 만들

기에 대해서 도시경영포럼에서 다음과 같이 말했다. "도시는 오래된 것을 소중히 여기지 않으면 안 된다. 그러나 그것만 생각하면 진보는 없다고 여겨져, '전통과 창조'는 항상 마음에 세우고 있는 명제이다. 가나자와의 개성은 학술이며 문화이고, 그것을 기저로 자리 잡은 산업이고 환경이다. 도시는 작아도 좋으며, 독특한 빛을 가지고 있어 이를 더욱 빛내어 간다. 그리하면 국내외로 뻗어나가, 나아갈 길은 열릴 것이다."

② 민·관이 협력하고 시민주도의 창의적 활동 발전

뛰어난 공예 문화와 함께 살아온 가나자와 시민들의 높은 삶의 질과, 문화적 투자의 흐름이 빚어낸 민감한 소비 시장의 영향으로 형성된 문화와 경제 사이의 독특한 연계는 창의경제를 탄생시켰다. 현재 기업, 시민, 정부 등 공사가 협력하여 가나자와 시를 창의도시로 발전시키고자 노력하고 있으며, 정부, 공예 관련 기관, 기업, 시민 등의 구성원들이 모여 가나자와 창의도시추진위원회를 결성하여 활동하는 등, 창의도시 가입 전부터 적극적 활동을 벌여왔다. 특히 시민문화예술촌은 가나자와의 내생적인 발전을 가능하게 하는 중요한 문화 인프라와 지역자원으로 발전하고 있다.

이상에서 살펴 본 바와 같이 산타페는 미국의 다른 도시들과는 차별화되는 인디언, 멕시코, 스페인 문화가 어우러져 독특한 도시 분위기를 형성하고 있으며, 예술가와 공예가들에게 시장접근의 기회를 제공함으로써 창의인력을 꾸준히 도시 내로 결집시키고 있다. 중동 지역에서 유일하게 참여한 아스완은 수공예분야의 인력들이 자립할

수 있도록 기금을 조성하는 등 수공예를 통해 도시가 성장할 수 있는 길을 모색하고 있으며 관련 지역축제를 세계축제로 발전시키고자 부단한 노력을 기울이고 있다. 가나자와는 오래된 공예진흥정책을 기반으로 민·관이 협력하고 시민이 주도하는 창의적 시정을 통해 창의산업과 창의경제 발전의 대표적인 도시모델로서 전 세계적인 위상을 강화하고 있다.

3장

문화도시재생

1

문화도시재생

1) 문화예술과 도시재생[1]

대규모 문화시설을 건립하거나 대형 이벤트를 개최하여 도시의
이미지를 제고하려는 도시재생전략이 80년대 이후 많은 도시들에 의
해 시도되었다. 도시재생의 대표적인 전략으로써 선도적 개발flagship
development 방식은 후에 문화산업을 중심으로 문화산업클러스터를 조
성하거나 워터프론트를 개발하는 지구단위개발의 형태로 발전하였
으나 역시 물리적인 도시구조를 재건하는 형태에 머물러 있었다. 이
러한 방식의 도시재생은 관광이나 지역경제 활성화를 위한 단순한

1 이 글은 한국문화관광정책연구원의《문화정책논총》제17집에 기고한 박은실2005,
「도시재생과 문화정책의 전개와 방향」과 「창조적인 도시조성을 위한 정책제안」
박은실, 김재범, 시정개발연구원, 2004/미발간을 기반으로 하였다.

촉매의 역할로 문화전략을 구사하면서 장소의 소비와 상품화 현상을 가속화시켰다.

그러나 90년대 이후 국제화·지방화 경쟁이 치열해지고 문화예술의 가치와 잠재력이 지역경제와 산업발전에 크게 기여한다는 인식에 따라 도시정책에 문화전략이 적극적으로 개입되는 통합적 지역계획이 등장하였다. 이는 문화를 단순히 도시마케팅의 수단으로 인식하는 문화소비 지향형의 도시재생전략에서 도시의 전통적인 자원이나 문화예술에 신기술을 결합하여 새로운 도시산업생산체계를 갖추는 방향으로 도시재생의 방식이 변환되었음을 의미한다.

한편으로는 지역분권과 커뮤니티 문화가 확대됨에 따라 시민사회의 결합이 두드러졌고, 사회자본과 더불어 인적자원의 중요성이 대두되면서 학습을 통한 참여문화, 협력적 계획이 수반되었다. 또한 문화의 다양성에 주목하고, 동시에 친환경적인 환경조성과 삶의 질에 대한 관심이 고조되면서 지속가능한 도시를 만들려는 노력으로 이어지고 있다. 도시발달의 역사 속에서 문화예술이 도시재생에서 중요한 역할을 차지하게 된 원인과 배경 그리고 도시재생 전략은 매우 다양하고 복합적이지만 일반적인 흐름과 경향을 지니고 있다.

(1) 도시재생의 의미

도시재생urban renewal의 일반적인 의미는 환경적으로나 사회적, 경제적 쇠락의 징후가 보이는 주거지, 상업지, 오픈 스페이스 등의 장소의 갱신Evans, 2004이라 볼 수 있다. 도시계획적인 관점에서의 도시재생의 의미는 물리적인 도시구조의 재건을 의미하는 도시재개발

Urban Redevelopment이다. 개념상 도시재생의 시작은 로마시대의 로마재
건계획Rebuilding Rome으로 거슬러 올라갈 수 있으나 본격적인 의미의
도시재생이 시작된 것은 오스만의 '파리 대개조계획'이나 대화재 이
후의 런던개조계획 등 근대 이후라 할 수 있다. 물리적인 의미의 도
시재생이란 경제적, 환경적, 사회문화적인 쇠퇴로 수반되는 물리적인
환경이 낙후된 시가지의 재생 프로세스를 의미한다.Roberts, 1999

앞선 개념의 정의에서 의미하듯 대부분 모든 재생은 경제적·물
리적 재생과 동일시되어 왔다. 그러나 80년대를 전후하여 물리적인
재건rebuilding이나 낙후된 지역의 재개발redevelopment뿐만 아니라 사회
적, 경제적, 문화적인 재활revitalization과 지역공동체의 활성화, 즉 문화
를 통한 지역사회 커뮤니티 재생의 의미가 점점 중요해지고 있다.

따라서 위와 같은 변화를 반영하기 위해서는 도시재생에 있어서
새로운 방식과 원리가 필요하다. 이를 위해서는 통합되고 포괄적인
전략과 지속가능한 계획, 분명한 목표설정, 도시자원의 효율적인 활
용, 이해관계자들의 참여, 측정 가능한 진행, 유연한 방식과 프로그램
수행의 능력, 그리고 각기 다른 도시 형성 요인들에 대한 이해가 선
결되어야 한다. 도시재생의 성공을 위해서는 물리적, 경제적, 환경적
영역에 대한 개발과 더불어 사회문화적인 발전전략이 필수적이다.

2) 문화예술의 패러다임 변화와 도시문화정책

　문화정책의 목적이 예술진흥에 치우쳐 있던 1950년대에서 1960년대에는 정책결정자들에게 도시문화정책은 상대적으로 덜 중요하였다. 따라서 도시정책과 도시의 문화자원은 상호 관계성이 부족하고, 문화와 경제의 연결은 극히 제한된 범위 내에서 사용되었다.Lavanga, 2005 이후 정책의 방향이 사회적이고 정치적인 문제에 집중되어 있던 1970년대에는 문화에 대한 복지와 문화 분권에 관한 문제가 문화정책의 전략적 목표로 작용하였다. 특히 이 시기에는 커뮤니티 조성과 기능향상을 위한 새로운 도시사회운동New urban social movements이 전개되고 있어 문화정책은 경제적인 측면보다는 사회, 정치적인 측면에 관심을 집중하였다. 비안치니Bianccini는 이 시기를 도시정책과 정치적인 이념의 통합을 이루어낸 참여의 시대라 일컬으며 문화는 시민사회의 정체성과 공공사회를 위한 촉매의 역할을 담당하였다고 주장하였다.Kong, 2000

　그러나 1980년대에 이르러 성장위주의 경제정책이 강조되고 문화전략은 도시성장의 수단으로써 등장하기 시작했다. 이 시기의 특징을 살펴보면 첫째, 대규모 문화시설과 대형이벤트 등의 도시 선도물flagship을 중심에 둔 도시개발프로젝트가 증가하였다. 이는 도시의 매력도를 향상시켜 관광사업의 활성화와 고용창출을 기대하는 도시마케팅의 수단과 도시의 새로운 소득확대 전략으로 활용되었다. 둘째, 기술의 발달로 새로운 매체가 등장하고 대중예술에 대한 다양한 형태의 문화소비 현상이 진전되면서 문화를 산업으로 인식하는 계기를

표 1 문화정책의 변화와 도시문화정책 등장 배경

시대	정책적 주제	문화의 개념
예술을 위한 예술의 시기 (1950년대~ 1960년대 중반)	• 문화와 예술은 시민의 교육과, 문명의 진화에 대한 가치를 높게 평가 • 정부의 리더십이 강력하게 작용 • 문화예술 전문기관과 예술가 양성 • 문화와 예술활동, 예술가에 대한 지원에 목표를 두고 예술의 엘리트교육을 지원	• 20세기 전반의 문화와 예술은 연극, 무용, 음악, 박물관 등을 중심으로 이루어짐 • 경제 영역과는 분리 • 대중매체의 등장과 지배력이 강화되는 시기
분권과 민주화의 시기 (1960년대 후반~ 1970년대 중반)	• 문화정책에 지역사회의 참여와 환경, 여성, 청소년, 인종, 소수계층 등에 대한 관심 확장, 문화분권과 문화복지의 시기 • 시민의식 고양, 지역사회기반, 문화유산, 지역재생의 중요성과 지역사회 커뮤니티 아트 지원 • 문화민주주의, 문화대중주의의 인식 • 사회, 정치적인 관심 증대, 경제정책은 분배	• 전자예술의 등장 • 영화, 음악, 사운드, 출판, TV 등 문화산업으로 의미 확장 • 고급예술과 대중예술로 개념이 분화되고 구분이 됨
예술과 고용창출의 시기 (1970년대 중반~ 1980년대 중반)	• 경제정책에 있어서 성장주의 주도 • 대규모의 문화시설 건립과 관광전략이 동원 • 도시마케팅의 등장과 도시이미지 경쟁에 문화가 중요한 요인으로 강조 • 지역, 국가, 국제적인 도시 경쟁이 가속화	• 전자예술의 확장 • 영화, 음악, 사운드, 출판, TV 등 문화산업으로 의미 확장 • 고급예술과 대중예술로 개념이 분화되고 구분이 됨
문화정책과 도시재생의 시기 (1970년대 후반~ 1980년대 중반)	• 경제성장주의 지속, 문화와 예술에 대한 투자는 공동화된 도심의 재생을 위한 방편으로 활용 • 워터프론트 개발, 낙후된 산업도시 개발 • 도시재생 전략에 의한 문화활동, 문화시설, 문화시설과 상업시설이 혼합된 문화지구 개발	• 유럽이나 서구의 도시들은 건축, 도시, 산업 디자인 등 문화의 개념과 문화정책의 대상을 확대함.
문화산업적인 접근의 시기 (1980년대 초반~ 1990년대 중반)	• 문화의 경제적 효과에 관한 의미 증대. 관광, 직업창출 등 소득과 수입확대 전략을 추구하였으나 단기적인 영향에 미침 • 영국의 창조산업 개념에 대한 확산으로 문화예술의 정책이 지원에서 투자로 바뀌는 계기 • 문화시설, 활동지원에서 문화산업의 제품 생산, 유통, 소비의 구조를 갖춤 • 문화산업의 가치사슬에 대한 경제전략	• 사진, 패션 그래픽디자인, 광고의 영역으로 문화개념의 확대 • 비록 50년대 이후로 문화개념의 확대가 지속적으로 이루어졌지만 예술, 문화유산, 문화산업의 영역을 크게 넘지는 않음.

시대	정책적 주제	문화의 개념
문화계획적인 접근의 시기 (1990년대 초반~)	• 문화전략과 도시개발 전략의 저극적인 결합. • 문화는 지역개발의 전략과 정책의 최우선적인 전략으로 내세워짐 • 정부차원의 계획이 아닌 시민들의 정책참여 및 다양한 형태의 거버넌스와 위원회의 상존 • 문화다양성과 신개념의 지역분권화, 문화민주주의 등장. 다양한 문화그룹, 소수문화 등의 문화예술그룹들의 참여가 두드러짐	• 넓은 의미의 도시의 문화자산이 미학적인 문화적 가치와 상응하며 문화의 개념은 더 이상 완벽함을 지향하지 않으며 오히려 예술과 문화의 가치에 기본적인 가치와 본질에 대한 문제가 정책과 계획에 깊이 관여됨.
창조적인 도시계획의 시기 (1990년대 후반~)	• 1990년대 후반 미국, 영국을 비롯하여 창조산업과 창조적인 도시 • 창조적 산업은 신경제 체제와 디지털 기술의 발전으로 인한 자본화된 비즈니스의 한 분야로 대응 • 대다수의 도시들은 민영화된 지역예술기관이나 문화와 예술을 위한 대행기관을 설립하고 있음. • 사용자편의를 위한 대규모 데이터베이스를 기초로 정보화와 네트워킹 전략 구축	• 문화와 문화적인 활동은 예술 자체에 머무르지 않음 • 창조성과 예술적인 재능은 동등한 개념으로 인식하고 대상과 범위에 제한이 파괴되는 추세 • 창조적인 도시체제 내에서의 창조성의 개념은 혁신, 실험, 새로운 지식과 경험, 새로운 세계에 대한 가치부여를 위한 인간의 모든 노력과 능력으로 폭 넓게 이해됨.(문화와 예술, 산업, 교육 등)

출처: 박은실(2005), 「도시재생과 문화정책의 전개와 방향」

마련하였다. 셋째, 세계화와 지방화가 가속화되면서 도시 간 경쟁이 치열해지고 새로운 도시자본을 개발하려는 정책결정자들과 투자모델을 찾고 있던 민간(기업, 은행, 개발업자)의 이해가 결합된 민·관협력 public private partnership, PPPs의 도시 거버넌스와 개발대행사가 생겨나게 되었다.Bianchini, 1993; Kong, 2000; Lavanga, 2005

더불어 세계 각국의 문화주도권을 둘러싼 투쟁과 문화 권력의 주도권 다툼이 계속되면서 문화를 활용한 도시마케팅 경쟁도 치열해졌다.

한편으로 유럽에서는 복지국가의 재정적자를 배경으로 하여 예술단체에 들이는 보조금의 효율성이나 투명성 및 책임 등을 문제 삼았다.

표 2 문화주도권을 위한 경쟁

배경: 문화주도권을 위한 투쟁(국가-도시-지역-세계도시)

- 19세기 후반~20세기 초반: 산업혁명을 기점으로 영국, 파리 만국박람회 개최
- 1960년대: 미국 베니스 비엔날레 등 미국 작가들의 선전(미국 정부의 로비와 지원의 결과)
- 1970년대: 파리 그랑프로젝트(Paris Grand Project)-미테랑, 퐁피두 대통령이 세계대전을 전후로 세계미술의 중심지가 미국으로 넘어간 이후 문화적인 주권 회복 노력(세계적인 문화도시 정체성 회복)
- 1980년대(문화경제): 유럽 문화도시의 해(유럽국가연합)
- 1980년대 후반(탈산업주의): 도시재생과 장소마케팅의 등장
- 1990년대(정보화시대): 뉴욕, 동경, 파리, 런던 등 세계도시경쟁
- 2000년대: 아시아 국가들의 경쟁 심화(홍콩, 싱가포르, 상하이, 요코하마, 서울, 광주)

예를 들어 문화시설이나 예술단체에 주는 보조금이 시민의 문화향수에 기여하였는지에 대한 여부와, 국가의 많은 예산이 전통적인 예술에 집중하여, 실험적 예술의 지원을 방해하고 있다는 지적을 들 수 있다. 이러한 비판은 이후 지역사회와 예술의 관계를 개선시키고, 커뮤니티와의 연계성을 모색하는 지역문화발전의 시범이 되어 확산되어 갔다. 즉 지원의 방향이 예술의 향수자인 시민들에게 전환되었다는 점에서 문화정책에서의 패러다임이 바뀌고 있음을 알 수 있다. 문화정책의 대상영역도 종래의 고급문화high culture 위주의 정책으로부터 대중문화mass culture를 포함하는 정책으로 확대되었다. 이런 변화

는 예술의 가치에 대한 미학적 개념의 변화와 문화학^{Cultural Studies}을 포함한 문화연구의 대상과 영역이 단순히 예술장르의 한계를 벗어나 사회, 문화, 환경, 경제 등으로 확산되었고, 도시환경을 포함하는 통합적인 문화계획전략을 발전시키는 계기가 되었다. 더불어 문화와 예술은 감상의 대상이나 정신적인 가치제고 차원이 아닌 창조적인 커뮤니티를 주도하고 지역을 활성화시키는 도심재생의 원동력으로 중요한 역할을 담당하게 된다.

당시의 사정에 대해서 비안치니¹⁹⁹³는 경제의 재생과 물리적인 재생에 관한 문화의 잠재적 가능성에 주목하고 문화정책이 지방경제의 기초를 마련하는 계기가 되었다고 설명하였다. 그러나 대부분의 시정부가 문화자원을 관광산업(컨벤션, 소매업, 호텔, 그리고 교통 등)의 활성화를 위한 수단으로만 활용하면서 소비지향형 정책을 우선시하였다고 비판하였다. 이로 인해 발생한 문제점으로는 첫째, 투자의 효과성에 관한 부분이다. 대규모 문화시설의 건설비나 유지비의 막대한 지출은 도시재정의 약화를 초래하여 도시의 지속가능한 발전을 방해하는 결과를 가져왔으며 둘째, 소비지향형의 정책은 고용의 질을 고려하지 않은 저임금, 계약직 위주의 고용만을 창출하였다고 주장하였다. 따라서 이러한 문제점을 해결하기 위해서는 전문적인 기술력을 필요로 하는 문화산업전략과 소비지향형 정책을 결합하는 것이 중요하다고 지적하였다. 따라서 지속가능한 도시의 발전을 위해서는 공간의 상품화에 대한 입장을 견지하고 장소의 일방적인 소비에서 지속가능한 발전을 위한 도시생산구조를 이루어내는 것이 바람직한 도시재생의 방향임을 강조하고 있다.

표 3 도시재생의 결과로 제기된 문제

재생의 결과: 공간의 상품화 및 공간의 소비
- 단순히 상품의 소비를 촉진시키는 단위에서 벗어나 직접 소비(Lefebvre)
- 소비 공간은 질적으로 현격한 차이를 보임
 - 미학적 차별성
 - 자본의 새로운 공간전략
 - 물리적 자본축적환경(built environment)구축
 - 공간의 생산 → 공간 자체를 상품화 → 이윤의 확대재생산
- 공간의 소비 단계
 - 욕망의 원칙에 지배 → 경쟁의 심화
 - 소비스펙터클에 대한 투자
 - 장소이미지의 판매
 - 특정 장소의 토착문화 부활

기업주의적 도시전략 등장
- 실업과 빈곤이 증대되고 계급양극화의 상황이 진전되는 탈산업화를 극복하기위해
 - 기업주의적 도시전략 등장(Harvey)
- 새로운 도시전략의 물리적 개발의 측면
 - 6~70년대의 종합적인 재개발계획에서 새로운 도시 내 촌락 개발, 도시 내 문화지구 형성
 - 공공이나 민간기관의 공간의 상품화 과정에 문화주도의 개발 등장
- Cultural Flagship Development

지방국가 및 지방정부론
- 지방정부의 역할과 성격의 변환 탈 케인즈주의로의 전환과 도시생존을 위한 투쟁
 - 케인지안 복지국가에서 기업가주의적 정부로의 변화
 - 지방정부의 정책이 시장지향적으로 변화함으로써 공공부문과 민간부문이 함께 결합된 민·관파트너십(성장연합) 조직체가 지방의 개발전략을 주로 추진

장소의 상품화와 가속화되는 문화소비 현상
- 장소판매를 위한 장소의 판촉
- 문화선도형 개발(대규모 문화시설이나 대형 이벤트)
- 문화시설 운영의 어려움
- 국가재정부담에 따른 문화시설의 민영화 상업시설과의 결합
- 장소와 문화소비 현상 가속화
- 장소의 쇠퇴
- 물리적인 문화지구개발
- 민간상업자본의 유입
- 문화와 장소의 상품화
- 문화적 정체성의 상실
 - 지속가능한 발전을 위해서는 문화소비에서 생산의 구조로 전환

3) 문화도시재생 유형

문화전략을 활용한 도시재생 유형은 매우 다양하고 복잡한 형태로 존재한다. 빈스Binns, 2005는 문화주도의 도시재생정책에 있어서 문화산업모델(문화산업을 통한 도시재생: 셰필드, 맨체스터 등), 문화소비모델(도시선도물이나 이벤트 활용: 빌바오, 유럽문화의 해ECOC, 올림픽), 지역참여모델(커뮤니티 예술프로그램, 시민참여 프로그램 활용) 등으로 구분하고 있다. 도시계획과 결합되어 물리적인 기반을 구축하기에는 한계가 있지만 점차적으로 지역참여모델로 선회하는 것이 바람직하다는 입장이다. 한편 비안치니는 1990년 이래 도시재생에의 문화정책 적용을 문화자원을 기초로 한 도시문화정책이라는 개념으로 잡았다. 그에 따르면 문화자원이란 예술이나 미디어, 문화 시설, 무형의 문화유산, 오픈 스페이스를 포함한 자연환경이나 인구환경, 오락이나 음식, 엔터테인먼트의 다양성, 공예 등의 지역적 생산품과 기술의 집적 등, 꽤 폭넓은 범위를 포함한다. 이러한 입장은 팔머Palmer와 드레스젠Dreeszen의 문화계획Cultural Planning 개념과 유사하다. 또한 인적, 사회적 자본을 기초로 도시자원을 개발하는 창조도시Creative City의 유형이 있다.Bianchini, 1999; Binns, 2005; Dreeszen, 1999; Evans, 2005; Landry, 2000 본 글에서는 에반스가 구분한 3가지 유형을 기초로 문화정책의 개입정도에 따라 위 내용을 포함한 세부내용을 재구성하여 정리하였다.박은실, 2005

(1) 문화주도형 재생Culture-led regeneration

　문화가 도시재생의 성장 동력이 되는 경우로서 일반 대중이 인지할 수 있는 프로젝트들은 재생의 사례로 많이 회자된다. 일반적으로 쇠퇴한 도시의 이미지를 쇄신하거나 낙후된 도심의 재생을 위해 활용되는 도시선도개발Flagship Development의 형태라고 볼 수 있다. 대규모 문화시설을 건립하거나 대형이벤트Mega Event를 유치하여 도시마케팅의 수단으로 활용하는 경우이다. 문화시설 건립이나 건축물 복원(구겐하임 빌바오, 테이트모던), 오픈스페이스의 복원Liverpool (리버풀의 가든페스티발), 장소의 브랜드를 바꾸는 새로운 활동 프로그램의 도입 Window on the World Festival, North Shields, 대형이벤트Olympic, Expo, ECOC 등 유치 등의 사례가 있다. 극장, 공연장, 박물관 등의 지역 문화인프라 건설과 페스티벌 및 이벤트의 개최는 후기산업사회에 대한 인식과 문화전략은 도시축제의 융성과도 무관하지 않다. 새로운 축제들의 목적과 내용은 지역활성화, 관광선전·유치, 지역이미지 진작, 스포츠 진흥, 교육과 문화의 진흥, 과학기술과 산업의 진흥, 지역주민의 계몽 및 국제교류 활성화 등 대단히 다양하다.

　예를 들면, 실험예술의 대표적인 예술축제인 프랑스 아비뇽 페스티벌Festival d'Avignon은 주무대로 공연장을 사용하지 않고 교황청건물, 탄광을 무대로 활용하고 있다. 오래된 건축물이나 자연자원이 문화와 접목되어 독특한 공간을 만들어내는 경우는 너무도 많으며 관객들은 일상적이지 않은 공간에서의 색다른 경험을 문화적 충격으로 받아들이고 있다. 찰쯔부르크, 바이로이트와 함께 세계 3대 음악축제인 브레겐츠의 오페라 페스티벌은 호수 위에 입체적인 오페라 무대

floating stage를 만들어 놓고 페스티벌을 개최해 더욱 유명해진 경우이다. 여름밤 황혼이 질 무렵 물안개 핀 호수 저편에 도시의 불빛이 살아나고 푸치니의 〈라보엠〉을 감상하는 풍경을 상상한다면 오페라 매니아가 아니더라도 그 매력에 흠뻑 빠질 수 있을 것이다. 스웨덴의 달할라dalhalla 오페라 극장은 3억 6천만 년 전 지름 4킬로미터 크기의 운석이 떨어져 생긴 실리안 호수와 주변의 숲의 석회석 채석장에 들어선 야외공연장이다. 그 외에도 숲속의 야외 클래식공연, 거리의 재즈연주, 거리의 낙서, 자연과 하나되는 조각품과 설치미술, 교회나 사찰에서의 공연은 더 이상 낯선 모습이 아니다.

현대적 의미의 예술축제의 역사는 도시문화 형성의 역사, 극장, 무대예술, 혹은 미술과 영화 등 예술의 역사와 밀접한 관련이 있다. 따라서 축제의 명칭에 도시나 지역의 이름이 붙여져 도시나 지역의 정체성을 구축하는 이미지메이킹Image Making 전략으로 자리매김하고 있는데 베니스의 세계화 전략에 기인하여 만들어진 베니스비엔날레, 에든버러 페스티벌 등이 지역과 도시의 문화자원을 예술축제로 전환하여 성공한 사례로 꼽을 수 있다. 쇠퇴하는 지역의 경제재건이나 도시활성화를 위해서 의도된 계획이나 전략에 의해 개최된 아비뇽Avignon 페스티벌, 스트라트포드Stratford 페스티벌, 로스엔젤레스 페스티벌, 방뢰에빌레 재즈 페스티벌 등도 도시재생을 위한 방편으로 기획되었다.

(2) 문화통합형 재생Cultural regeneration

적극적인 도시재생 문화활동이 환경, 사회, 경제 분야의 활동과 통합되어 진행되는 지역재생전략이다. 초기에는 문화지구, 문화산업 클러스터 등의 물리적인 기반을 만드는 것에 주목했다면 21세기는 문화의 창의성이 도시산업의 새로운 기반을 구축하는 적극적인 도시 통합형 모델이 떠오르고 있다. '버밍험 르네상스' 계획은 '시의회 예술, 고용, 경제개발 협력위원회'를 통하여 예술활동이 도시정책 및 도시계획과 통합된 사례이다. 바르셀로나의 경우 문화정책이 도시재생의 가장 핵심적인 의제로서 적극적으로 결합되었다. 도시재생을 위한 계획이 수립될 때마다 문화적인 이슈를 중심에 놓았다.

최근의 셰필드, 도클랜드 등의 문화산업 모델은 요코하마, 볼로냐, 홍콩 등 문화와 예술의 경계가 불분명하고 다양한 비즈니스가 결합된 창조도시 모델로 발전되었다. 더불어 도시의 지속가능한 환경조성을 위한 사회적인 통합이 새로운 도시문화전략으로 활용되고 있다.

(3) 문화참여형 재생Culture and regeneration

소극적인 도시재생 문화활동은 전략계획이나 기본계획 단계에 문화전략이 완전히 통합되어 있지 못한 경우이다. 이러한 이유는 지역재생을 추진하는 주체와 문화활동을 조직하는 주체가 지속적으로 협동 작업하지 못하고 의식과 경험의 부족한 것에서 비롯된다. 자연히 개입은 작은 범위에서 이루어진다. 예들 들어, 비즈니스 파크의 공공미술프로그램, 복원된 산업 부지의 지역 역사 뮤지엄의 건립이나 역사해설가 제도의 도입 등의 사례가 있다. 계획이 수립되지 못한

경우에는 지역주민과 문화단체가 자발적으로 행동하기도 한다. 비록 도시재생과정에서 부가적으로 참여하지만 원래 계획된 시설이나 서비스를 향상시켜 긍정적 영향을 준다.

4) 문화도시재생 방향
- 창조적 커뮤니티 조성

문화예술과 도시패러다임의 변화와 더불어 도시재생에서 매우 중요한 성패요인 중의 하나는 지역 커뮤니티의 참여와 관심을 어떻게 유도하고 함께하는가에 달려 있다. 특히 도시와 지역의 이해 당사자들의 문화소비 특성과 문화향유에 대한 방식은 도시의 창조적인 커뮤니티를 조성하기 위한 가장 기초가 된다. 다음은 현대사회의 특성에 의해 변화하고 있는 문화향유 방식에 대한 설명이다.

① 문화예술의 공공성과 문화민주주의

과거 왕이나 귀족 등 특권계층의 전유물로 여겨졌던 고급예술에 대한 소비는 근대 시민혁명을 거쳐 시민사회가 발달하고 민주사회가 성장하면서 예술의 유형과 예술에 대한 향유계층도 다양한 형태로 발전하게 되었다. 근대 이전의 예술이 교회와 궁전의 후원과 정치, 사회적인 영향을 받으며 성장했다면 자본주의와 함께 등장한 신흥부르주아와 엘리트계층은 예술과 예술가의 새로운 후원그룹으로 강력한 영향력을 행사하게 된다. 자본주의의 발달과 산업혁명에 따른 부의

축적, 대중의 출현은 대중문화의 제도적 기반과 민주적 문화의 잠재적인 물적 토대를 구축하는 데 결정적으로 공헌했다. 그러나 여전히 고급예술은 일반대중과는 거리가 먼 특정계층의 전유물이고, 거대자본과 결탁한 대중예술은 말초적이고 경박한 소비지향적인 문화를 양산하고 있다. 이에 대응하는 다양성과 창조성을 지닌 문화수용자적인 관점에서의 문화활동이 중요한 이슈로 부각하게 되었다.

② 문화예술의 다양성, 탈장르적, 탈장소성의 확대

21세기에 들어서 문화예술의 화두는 단연 창조성과 다양성이다. 유네스코는 문화다양성의 시대를 선언하고, 새로운 예술과 문화발전을 통해 도시민의 삶의 질을 제고하는 창조적인 커뮤니티를 형성할 것을 역설하였다. 새로운 예술이란 혁신적이고 실험적인 예술을 추구하며 예술양식의 경향을 선도한다는 점에서 기존의 예술과 대응되는 개념으로써 탈 장르적 성격을 지니며, 유형과 형식, 창작방식이 자유롭고 예술작품의 결과보다는 예술행위 자체를 중요시 한다. 끊임없는 생명력을 지니며 역동적으로 변모하여 장르 간 혼용, 합성, 탈 장소적 특성을 지닌다. 타 기술과 결합하여 새로운 형태와 유형으로 진화와 발전하며 예술생산의 주체가 다양하고 참여와 소비의 형태도 다양한 특징이 있다. 따라서 문화예술은 이제 더 이상 형식과 장소에 국한하지 않고 탈 장르화, 탈 장소를 선언하고 나섰다.

③ 문화예술의 생태계 복원

문화예술 생태계는 지역 주민의 생활과 긴밀한 연관성을 가지

며, 지역 주민의 일상적 삶이 생활예술의 소재로 활용되고 예술작품
이 일상공간에 침투하게끔 한다. 예술생태계는 이를 둘러싸고 있는
도시환경을 창조적으로 만드는 핵심 동력이 된다. 이러한 경향은 문
화예술을 창조하는 주체와 향유하는 객체간의 경계도 허물어 버린다.
최근에는 새로운 형태의 페스티벌, 거리예술, 어번아트, 공공미술, 설
치예술, 퍼포먼스, 미디어아트, 그래피티아트 등이 등장하여 미술관,
공연장이 아니더라도 이제 예상치 못한 장소에서 벌어지는 문화예술
행사와 대중문화들을 자주 접할 수 있다. 문화예술생태계는 다음과
같은 특징을 지닌다.

상호관계성interaction의 구축

문화예술생태계에서 생산, 유통, 소비되는 새로운 개념의 문화
예술은 다른 장르의 예술과 긴밀하게 연관성을 지녀야 한다. 따라서
새로운 예술은 장르 간 혼용, 새로운 기술과 결합, 새로운 유형의 예
술양식이 생성되며 발전되어야 한다. 문화예술생태계가 기반이 되고
있는 지역사회는 국지적이고 특수하기 때문에 인근의 산업과 문화공
간과의 친밀성을 활용하여 장소의 특성이 반영된site-specific 예술생산
을 유도하고 창출해야 한다. 또한 문화예술생태계는 지역 주민의 일
상적인 삶과 긴밀한 연관성을 가지는 것을 지향해야 한다. 지역 주민
의 일상적 삶이 생활예술의 소재로 활용되고 예술작품이 일상공간에
침투하게끔 하는 것이 중요하다.

순환성circulation

문화예술생태계는 생산, 소비, 유통의 구조를 구출함으로써 예술 관련 행위가 연계망을 형성하게끔 한다. 이렇게 자체적인 순환구조를 가짐으로써 문화예술시스템은 동적인 역동성을 지니고 상호정보의 교류가 원활해지며 시장체제에 민감하게 반응하게 된다.

자기조절성self-regulation

문화예술생태계는 문화예술 에너지원(예술창작의욕과 자본 등)을 제외하고는 스스로 충족하는 시스템으로 항상 동적으로 변화하는 환경에 적응하는 상태를 유지하게 된다. 새로운 변화에 쉽게 적응하고 빠르게 예술생산방식을 재편할 수 있는 유연함이 필요하다.

네트워킹networking

문화예술시장의 메커니즘은 그물망처럼 밀도 높게 연계되어 있어 다양한 이해관계, 주체들 간의 협력과 네트워킹이 중요하다.

다시 말해서 21세기가 지향하는 문화예술생태계 시스템의 구축이란 새로운 문화와 예술을 이해하고 새로운 문화예술의 구조와 기능을 파악하여 담고자 할 문화예술자원들이 지역사회와 관계 맺는 방식을 의미한다. 문화예술생태계란 고정된 체계를 구상하는 것이 아니라 변화와 성장에 대응하는 동적 시스템을 의미한다. 그러므로 이에 대응되는 공간의 형식이나 프로그램의 구상도 열린 방식을 지향하여 지역사회의 구성원과 함께해야 한다.

5) 도시재생과 문화기여 증거

1980년대 이후에는 성장연합체제[2]growth coalition, urban regime가 구축되고 경영기법이 행정조직에 접목[3]되면서 글로벌마케팅이 본격적으로 전개되었다. 따라서 문화를 국가발전 그 중에서도 특히 국가 '경쟁력' 제고를 위한 '성장 동력'으로 인식하게 되었고 문화예술의 가치와 잠재력이 지역경제발전에 크게 기여한다는 인식에 따라 도시정책에 문화전략이 적극적으로 개입되고 있다.

문화예술의 사회적 영향에 관한 연구는 긍정·부정적인 면에서 보다 복합적이고 세심한 측면을 함유하고 있다. 문화예술의 사회적 기여는 삶의 질 향상, 교육적인 목표달성, 사회적 자본의 축적 등으로 나타나기 때문이다.Newman, Curtis and Stephens, 2003; Sandell, 2003; McCarthy et al, 2004. DCMS의 2004년 보고서에서는 '영국도시들의 재생에 문화가 기여한 증거'에 관한 기초자료를 수립하였다. 이후 에반스Evans, 2005는

2 성장연합체제란 도시경영 및 개발에서 기업가주의적entrepreneurial 사고를 일컫는다. 민영화는 신자유주의적 도시정책으로 기존의 도시관리주의urban managerialism를 극복하는 새로운 활로로 인식, 민·관합동전략PPP, Private-Public Partnership은 도시정부가 도시의 물리적 사회적 경제적 쇠퇴의 극복을 위해 민간자본을 개발의 파트너로 삼는 도시개발의 제도적 형태를 의미한다.

3 서구의 대부분의 도시들이 도시정부와 전문가집단, 민간기업의 파트너십으로 이루어진 도시마케팅 전담조직을 구성. 시카고월드비지니스시카고WBC, 로테르담개발공사Rotterdam Development Corporation, 뉴욕의 'NYC & Company', 동경컨벤션비지터스 뷰로TCVB, 버밍험 마케팅파트너십BMP, 브리스톨 문화계획주식회사Bristol Cultural Planning Ltd., 리버플 문화주식회사Liverpool Culture Company Ltd. 등이 있다.

표 6 도시재생에 있어 문화기여의 증거

물리적 재생	
지속가능한 개발과 정책적 요구	토지이용, 황폐화고 오염된 지역, 컴팩트 시티, 디자인의 질, 삶의 질과 거주성, 오픈 스페이스와 어메니티, 다양성(생태적, 경관적), 혼합 및 복합이용, 문화유산 보존, 도시 중심부 재생
테스트와 측정	삶의 질 지표, 디자인의 질 지표, 자동차 사용의 감소, 개발된 토지의 재활용, 토지와 건물의 거주, 고밀도, 반달리즘의 감소, 등록된 건축물, 보존지역, 대중교통이용
영향의 증거 사례	여분의 건물의 재활용(스튜디오, 뮤지엄/갤러리, 행사장), 공간의 공공적 이용의 증대, 반달리즘의 감소와 안전함의 증대, 복합용도개발에서 문화시설과 문화작업 공간, 고밀도(주거/일)가 교통, 환경오염, 건강문제와 같은 환경적 영향을 저감, 디자인과 시공의 팀에 예술가가 참여(1퍼센트 예술프로그램), 공공예술이나 건축을 통해 환경적 개선, 지역개발계획에 있어 문화적 고려사항을 통합, 장애인의 접근성과 대중교통의 이용이나 안전성, 지역유산의 정체성과 관리 및 지역적 특성과 토속적 경관
경제적 재생	
경쟁력과 성장	실업율과 취업률, 직업의 질, 내부 투자, 지역발전, 부의 창조, 혁신과 지식, 중소기업, 기술과 훈련, 클러스터, 비가시적 교역(예: 관광), 이브닝 경제
테스트와 측정	지역의 수입과 지출, 새로운 직업, 취업자의 (재)배치, 공공민간레버리지, 편익비용 분석, 투입과 유출/누손, 부가성과 감가성, 문화적 어메니티에 지불의사비용, 우발적 가치평가, 직업과 소비의 승수
영향의 증거 사례	주거와 영업(증대된 재산가치/임대료, 지역의 문화 부문의 기업의 참여), 예술과 문화 관광(문화적 활동에 주민과 관광객의 소비 증대, 직간접적인 고용창출), 기업유치 (새로운 회사 및 창업, 자금회전율 및 가치 증대, 고용주의 지역과 유지) 지역의 대학 졸업생의 보유여부(예술가 및 창조적 두뇌집단), 다양한 특성의 종업원(기술, 계층, 성별, 민족), 창조적 클러스터와 지역 (생산주체, 지역자원의 조달, 협력 R & D, 공공-민간-자발적조직의 협력체계/혼합경제), 투자 (공공 및 민간섹터 레버리지)
사회적 재생	
사회적 포섭	사회적 응집력, 근린주거지역 갱신, 건강과 웰빙, 정체성, 사회자본, 거버넌스, 지역 주의/거버넌스, 다양성, 지역유산(공유권), 시민권
테스트와 측정	참여율/참여, 범죄율/범죄공포, 건강과 리퍼벌, 새로운 커뮤니티 네트워크, 레저 선택의 증대, 사회적 고립의 감소, 무단결석의 감소와 반사회적 행태, 자원봉사, 인구증가
영향의 증거 사례	거주민의 지역인식의 긍정적 변화, (예: 청소년)문화활동을 통한 범죄와 반사회적 행태의 저감, 개인과 집단의 생각과 요구를 명확히 표현, 자원봉사 증가 및 지역차원의 조직능력의 제고, 장소나 그룹의 이미지나 평판도의 변화, 공공-민간-자발적조직의 협력체제의 강화, 예술프로젝트에 참여하는 가치와 기회에 대한 인식의 향상, (예술과 비예술적 주제에 있어) 교육적 성취의 향상, 개인적 자신감과 성취욕구의 증대

출처: Evans, G. et al.,(2004), Evance, G.,(2005) 재구성

이를 발달시켜 도시재생의 문화기여에 관한 평가를 측정하기 위한 다양한 증거 지표를 제시하고 문화예술이 도시재생과 지역 문화환경의 변화에 기여한 증거를 물리적 재생, 경제적 재생, 사회적 재생의 측면에서 접근하였다.

6) 나가며

도시의 가장 핵심적인 자원은 그 도시에 사는 사람이며 그 도시 안에 사는 사람들의 창조성은 바로 그 도시의 미래를 결정한다. 문화적인 시설과 활동은 도시 이미지의 창조뿐만 아니라 영감, 자기 확신, 토론 또는 아이디어 교환을 생성하는 것에 있어서 중요한 요인이 된다. 문화적인 환경은 재능 있는 인원을 끌어들이고 또한 주민들의 삶의 질을 향상시키는 것에 도움을 주기 때문이다. 21세기의 성공적인 도시와 지역사회의 목표는 창조적인 인재들을 끌어들이고 지역사회가 창조적인 공동체로 발전하는 것이다.

이를 위해서는 문화예술 진흥, 경제 진흥, 도시 개발 등을 포함하는 기능을 가진 새로운 유형의 시민참여 조직을 창설하고 다양한 분야의 협력과 참여를 유도해야 한다. 또한 지역사회의 발전을 위해 지역커뮤니티 밀착형 문화센터 등의 문화시설이 도심 곳곳에 자리하여 문화예술이 일상생활에 깊게 침투하는 가교역할을 해야 한다. 더불어 인접하거나 집적된 문화시설의 문화클러스터가 형성되어 지역재생, 장소마케팅 전략으로 활용되어 도시발전에 기여해야 한다.

런던의 사우스뱅크 문화지구, 뉴욕 로우맨하탄 재건프로젝트 지역, 시카고의 밀레니엄 파크, 영국맨체스터 로리센터 등은 복합적인 문화밀집지역으로써 지역전체를 문화적인 환경으로 조성하려는 문화통합계획의 일환으로 만들어졌다. 이들은 지역적으로 분산된 공간들이 유기적으로 연결된 네트워크^{Dynamic Network} 구조와 열린 공간으로 계획되었다. 문화와 예술이 단순한 장식이나 전시성 도구가 아닌 도시발전의 내발적 원동력으로 작용하고 있음을 반영하는 결과라 할 수 있다.

　이렇게 만들어진 문화거점들은 물리적으로는 도심공간의 재생과 기존시설의 재생을 의미하며, 내용적으로는 문화와 예술, 자연을 통한 사회적인 발전과 치유로 창조적인 커뮤니티 양성을 목표로 하고 있다. 건강하고 활기찬 커뮤니티의 조성은 도시문화의 거점으로서^{Anchoring Point} 지역사회를 활성화시키며, 문화생산, 공급, 소비의 장소로서 기능하게 하여 유통구조의 변화를 촉진시킨다. 일상화된 도시공간과 연계되어 새로운 도시문화를 형성하며, 폐쇄성이 극복된 시민들의 열린 공간과 교류의 장으로 활용되기도 한다. 문화예술 활동이 도시민의 삶과 도시환경에 깊게 침투하여 창조적인 도시를 위한 활력 넘치는 중심지^{vital center}를 만드는 것이 도시재생에서 문화예술의 역할이 강조되는 이유이다.

2

○

문화도시재생/
도시마케팅 사례

1) 취리히 산업유산 재생
- 취리히 웨스트, 낙후된 공장지대가 창조지역으로 변신

스위스 대부분의 도시들은 아름다운 자연과 더불어 유럽의 수준 높고 다양한 예술과 문화를 경험할 수 있다. 여러 가지 요인이 있지만 세계대전을 전후해서 많은 예술가들이 스위스에서 활동을 했고 알프스 등의 자연을 사랑한 예술가들이 머물렀던 덕분이다. 취리히 역시 다양한 미술관, 공연장, 건축들이 즐비한데 그 중에서도 핫플레이스가 취리히 웨스트에 조성되고 있다. 취리히 웨스트 지역은 18세기 이후에 조선소, 제철소 등의 공장지대로 급속하게 발전하다가 20세기 초에 이르러 쇠퇴하게 되었다. 역사적으로 건설 노동자들이 거주하는 4구역 아우서질Aussersihl 지역은 범죄, 마약, 매춘, 노숙자들로

그림 5 웨스트취리히 컨테이너를 쌓아놓은
프라이탁 본사 및 매장 전경 ⓒFreitag

황폐해졌다.

　　그러나 2001년에 공공질서와 안전을 개선하기 위해 'Langstrasse PLUS' 프로젝트가 시작되었는데 임시적인 목적으로 지구에 새로운 삶을 불어 넣었다. 테크노파크Technopark 산업 현장은 레저를 통합하여 개발되기 시작하였다. 취리히웨스트는 '웨스트 엔드West End'로 알려지기 시작했으며 레스토랑, 바, 클럽, 멀티플렉스 영화관 Cinemaxx, 250개의 기업과 1,800개의 일자리를 보유한 지식과 기술은 지구에 새로운 생명을 불어 넣었다. 취리히웨스트협동개발계획Cooperative Development Planning Zurich-West에 따르면 예술, 디자인 및 음악 등의 창조지역 계획이 수립되었다. 쿤스트할레Kunsthalle 미술관, 미그로스 현대미술관Migros Museum of Contemporary Art, 취리히 예술대학박물관Museum

그림 6 쉬프바흐 조선소를 활용한 샤우슈필하우스 극장 내부와 외부 ©D.E.LIM

of Zurich University of Arts, 디지털예술박물관Museum of Digital Arts, 재즈 및 팝, 일렉트로닉, 인디밴드를 보유하고 있는 Mehrspur 클럽 등이 있다. 2000년 샤우슈필하우스Schauspielhaus 극장은 사용하지 않는 쉬프바흐 Schiffbau 조선소를 개조해서 극장과 레스토랑으로 사용하고 있다. Puls 5 는 주거, 레스토랑, 작업공단 등이 있으며 파티와 이벤트 공간으로 사용하고 빈티지 가든인 프라우 게롤드 정원Frau Gerolds Garten도 매우 흥미로운 공간이 되고 있다. 취리히 웨스트 테크노파크를 상징하는 컨테이너 빌딩은 리사이클 제품을 생산하는 프라이탁Freitag 본사이자 매장이다. 폐쇄된 철로 교각을 활용해 2009년 '임비아둑트Im Viadukt' 라는 쇼핑몰로 변모하는 등 버려진 공장지대가 청년, 예술가 등의 창조인력이 모여드는 창조지역으로 변하고 있다.박은실, 2018, 9

2) 포르투 역사문화도시재생
- 과거와 현재가 공존하는 젊고 활기찬 도시리브랜딩

포르투Oporto는 항구라는 뜻을 지니고 있으며 대서양에 인접한 도우로Douro River 강 하구에 위치한 포르투갈 제2의 도시이다. 포르투Porto는 대항해시대를 지배했던 해양왕국 포르투갈 건국의 기원이 된 대표적인 무역항이며 1174년까지 포르투갈 북부의 수도였다. 14세기에는 아프리카로 항해하는 배를 건조하였고 18세기에는 영국식 산업의 발달로 유럽에서 가장 큰 도시무역의 집중지이며 19세기까지 경제적 문화적 번영을 누리는 세계도시로서 황금기를 겪었다.

히베리아riveria 강변을 중심으로 중세도시인 역사센터Historic Centre 지역은 고딕, 르네상스, 바로크 등의 역사적 건축물이 그대로 보존되어 있고 1996년에는 '오포르투 역사지구Historic Centre of Oporto'라는 명칭으로 세계문화유산에 지정되었다. 그러나 이베리아 반도의 북서쪽 포르투 대도시권이 개발되면서 1950년대 이후 역사센터를 포함한 구도심 '바이샤Baixa'지구는 경제적 침체와 쇠락을 거듭하여 2000년에 재생지역ACRUU으로 분류되었다. 2001년에 포르투가 유럽문화수도European Capital of Culture, ECoC로 선정되면서 1년 동안 예술, 문화 행사 및 도시 재생 활동 프로그램을 진행하고 오포르투Oporto의 과거, 현재, 미래를 논하였다. 이 당시 건설된 공연장Casa da Música는 역사적 지구와 노동자들이 거주하는 근린생활권 사이에 위치해 있으며 렘 쿨하스가 건축하여 랜드마크가 되었다. 2004년에는 지방 정부가 본격적인 도시재생을 위한 공공소유기업SRU을 설립하고 도시아이덴티티

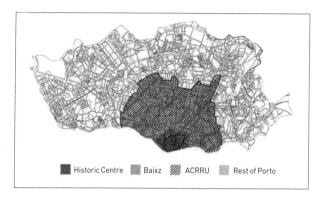

그림 7 포르투 유네스코 역사지구(음영 부분)와 바이샤 구도심 재생지역(빗금 부분).
©Porto Vivo, 2005

그림 8 포르투 역사지구Historic Centre ©E.S. PARK

를 위해 도우로 강, 와인, 무역항, 루이1세 다리, 트램 등 22개 아줄레주 Azulejo 타일 패턴을 활용한 'What is your porto' 도시 리브랜딩 사업이 크게 성공을 거두었다. 이렇게 성장한 현재 포르투 대도시지역은 많은 젊은 노동력을 가지고 있으며 강한 기업가 정신과 혁신적인 아이디어들이 모이고 있다. 포르투에서 문화는 사회를 떠받드는 기둥이며 사회적 응집요소로 여겨지고 있다. 문화유산을 활용한 예술창작

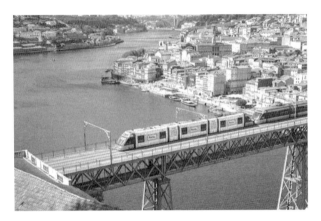

그림 9 포르투 히베리야 강변 역사지구 전경 및 포르투 CI를 적용한 전차
©archdaily

그림 10 음악당Casa da Música은 역사적 지구와 노동자들이 거주하는
근린생활권 사이에 위치해 있다. ©archdaily

공간 및 문화골목이 늘어나고 히베리아 강변의 노천카페, 클럽 등 활기
찬 분위기가 젊은층에게 폭발적인 인기를 얻어 포르투는 시사전문지
〈US 뉴스〉에 의해 로마, 시드니에 이어 2017년 세계최고 여행지로
선정되었으며 베를린에 이어 유럽의 떠오르는 핫플레이스로 자리매
김하고 있다. 최근 한 예능 프로그램의 버스킹 장면에서 히베리아 광
장 노천카페가 배경으로 나와 큰 관심을 끌었다.박은실, 2018, 9

3) 함부르크 랜드마크 엘베필하모니
- 21세기형 워터프론트 하펜시티

함부르크는 멘델스존과 브람스의 탄생지이며 한자동맹 관세자
유지역으로서 19세기까지 번성하였다. 그중에서도 하펜시티HafenCity
는 독일 함부르크Hamburg 시의 함부르크-미테Hamburg-Mitte 지구에 위
치한, 1868년 최초의 현대식 항구로서 엘베강the Elbe river의 섬에 위
치하고 있다. 하펜시티 지역은 자유 무역항으로 쓰이던 곳이었으나
2차 세계대전 당시에 물류창고의 70% 이상이 파괴되었고 EU가 자
유경제지역이 되면서 자유 무역항의 중요성이 쇠퇴하는 등 쇠락의 길
을 걸었다. 함부르크시의 하펜시티 프로젝트는 오래된 항구의 창고
들을 업무, 주거, 문화, 여가, 관광 및 소매 등 다양한 용도에 맞게 '물
위에 있는 새로운 도심'으로 결합하는 유럽 최대의 대규모 통합 재개
발 계획이다. 유네스코 세계유산에 등록된 슈파이어슈타트, 콘토르하
우스 지구가 보존된 하펜시티에는 함부르크 국제 해사 박물관2008,

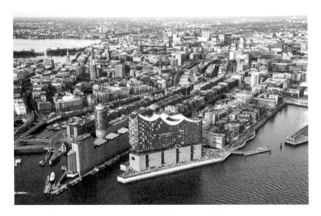

그림 11 함부르크 하펜시티 전경과 엘베필하모니 음악당 ©Elbphilharmonie

디자인전시관designxport, 2014 등 다양한 문화시설이 건립되었는데 그중에서도 2017년 개관한 엘베필하모니Elbphilharmonie 음악당은 함부르크의 옛 항구였던, 유서 깊은 샌드토르하펜Sandtorhafen에 위치하고 있으며 2개의 콘서트 홀, 호텔 및 주거용 아파트로 구성되었다. 1875년 지어진 함부르크에서 가장 큰 물류 창고였던 카이저스피처Kaiserspeicher는 2차 세계대전 이후에 재건되어 코코아, 담배 및 차 창고로 활용되었는데 엘베 필하모니는 이 건물 위에 지어졌다. 건축가 헤르조그 드 뮈롱Herzog & de Meuron은 "엘베필하모니는 델피에 있는 고대 극장, 스포츠 경기장, 텐트" 등 3개 건물에서 영감을 얻었다고 말하고 있다. 특히 2017년 G-20 정상회의 만찬장소 사용되었고 규모, 음향, 공연 등에서 세계 최고의 공연장으로 꼽히며 하펜시티의 랜드마크로 자리매김하고 있다. 그 외에 국제연극축제Theatre der Welt, 하펜시티 재즈페스티발HafenCity Festival Elbjazz 등 다양한 이벤트가 열리고 있다.

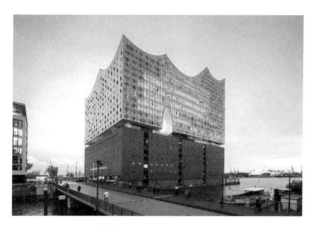

그림 12 엘베필하모니 음악당 ©Elbphilharmonie

하펜시티는 21세기 워터프론트 도시발전 모델로서 문화와 교육 등 지식기반산업을 중심으로 친환경 수변공간으로 재생되고 있다.^{박은실,} 2018. 9

4) 도시마케팅/글로벌 리브랜딩 사례[1]

도시(장소)마케팅은 문화전략Cultural Strategy이라는 말과 혼용되어 사용되는데 도시마케팅의 문화전략은 경제 재구조화에 따른 도시 간 경쟁의 심화와 자본의 공간이동 가속화에 따른 후기산업사회 도시들

1 박은실, 「도시 리브랜딩을 통한 해외도시의 글로벌마케팅」, 지방의 국제화 기고문, 2009. 1.

의 도시회생Urban Regeneration을 위한 이미지통합 전략과도 일치한다. 문화와 예술은 지역문화, 역사와 관련하여 도시의 이미지와 지역정체성을 새롭게 구축하려는 도시들의 지역 활성화 전략으로 사용되었다. 최근에는 자연적으로 만들어진 환경이나 지형지물, 쓸모없이 버려진 유휴시설들은 이제 가장 멋지고 특색 있는 문화공간으로 재탄생되거나 재건되어 장소성과 상징성을 동시에 갖춘 도시와 지역의 대표적인 문화시설로 자리매김하고 있다.

(1) 글로벌 도시마케팅의 배경

1970년대 유럽과 북미 도시의 제조기반 쇠퇴는 투자 감소, 실업, 그리고 기타 경제 문제를 야기하였고 도시정부는 새로운 도시발전 전략을 모색하게 되었다. 한편으로는 세계화[2]로 인한 공간재편 현상이 가속화되면서 도시들은 국제 투자, 관광객, 소비자, 그리고 공공부문 투자를 유치하기 위해 치열한 경쟁을 벌이고 있다. 세계경제의 중심권 도시를 만들기 위해서는 해외자본 유치를 위한 투자환경의 개선, 사회간접자본에 대한 투자, 선진 고급기술의 유치와 개발에 필요한 교육, 정치적으로 자유롭고 안정된 도시, 분권적 도시체계와 민주적 시정운영, 환경의 쾌적성, 문화적 다양성의 확보가 필수적이다. 특히 도시 브랜드와 장소매력도가 관광객과 기업 유치를 위한 핵심

2 세계화는 단순히 지구상의 각 공간적 통치단위들 사이 국제적인 계약관계와 협의과정, 상호교류의 증가만을 지칭하는 것이 아니고 지구적 통합과정과 초국적주의transnationalism 및 이러한 현상이 동반하는 결과를 통칭하며 생산자본, 금융자본, 정치적 환경, 문화, 부동산 등의 세계화에 기인한다.

요인으로 작용함에 따라 공공주체가 기업가적 접근 혹은 마케팅적 접근을 의식적으로 도입하기 시작하였다.

1980년대 이후에는 성장연합체제[3]가 구축되고 경영기법이 행정조직에 접목되면서 글로벌마케팅이 본격적으로 전개되었다. 도시마케팅과 관련한 전략과 유형은 매우 다양하나 본 글에서는 2000년 이후 도시 리브랜딩을 통해 글로벌 도시마케팅 전략을 새롭게 구사한 사례를 중심으로 살펴보기로 한다.

(2) 글로벌마케팅을 위한 도시 리브랜딩Re-branding 전략

리브랜딩Re-branding은 본래 경영학의 마케팅 용어이나 최근에는 도시나 국가의 브랜드 재구축 전략으로 활용된다. 도시가 리브랜딩을 하려는 이유는 기본적으로 기존의 도시 이미지가 향후 도시가 추구하려는 방향과 부합하지 않는 경우에 사용한다. 단기적으로는 외국 관광객을 유치하고 장기적으로는 국내외의 우수하고 창조적인 인재와 기업들을 도시로 유치하기 위함이다. 도시가 리브랜딩을 통하여 풍부한 문화적 자원을 가진 창조적인 문화도시로서의 이미지를 구축하는 것은 관광객 유치에서, 인재 유치 더 나아가, 국내외의 기업 유치에 긍정적으로 작용할 수 있게 될 것이다.[4] 아래 소개한 도시들

3 성장연합체제란 도시정부, 부동산소유자, 민간자본이 연합체계를 구축하여 도시의 경제성장을 최우선의 목표로 삼는 전략을 말한다. 도시경영 및 개발에서 기업가주의적entrepreneurial 사고가 지배적인 논리가 되는 체제로서 지역주민 전체에도 도움이 된다는 논리trickle-down effect를 활용하고 있다.
4 김재범, 「싱가포르의 도시 리브랜딩」, 서울문화포럼 정책세미나, 2008.

은 리브랜딩을 통해 글로벌 도시마케팅을 전개한 사례이다. 기존에 도시 브랜드 전략을 성공적으로 추진하였던 뉴욕[5], 글래스고우, 싱가포르 등도 글로벌 시장을 겨냥하여 새로운 도시 만들기와 리브랜딩에 주력하고 있다.

(3) 해외도시의 글로벌마케팅 사례

① 국제비즈니스 도시: 토론토의 글로벌 마케팅

2004년 캐나다의 토론토는 토론토 시정부, 토론토 관광청, 온타리오 관광여가부 등이 합작하여 토론토시의 강력한 싱글브랜드 만들기 프로젝트에 착수했다. 음악, 음식, 영화, 축제, 예술 등 5개의 아이콘을 기본으로 2005년에 '무한한 상상과 기회의 도시'를 뜻하는 'Toronto Unlimited'를 선정하였다. 더불어 토론토경제개발국Toronto economic development office에서는 비즈니스 커뮤니티 캠페인의 일환인 'We build this City-Business Success Campaign'을 시작하였다. 2005년부터 2006년까지 진행된 이 프로젝트에서는 토론토가 월드클래스의 비즈니스 도시를 지향하고 있음을 홍보하였으며 다양한 투자유치 정책과 도시계획 전략을 동시에 구사하였다. 21세기 창조도시, 사회, 경제, 문화적 목표를 설정하여 추진한 결과 해외관광객은 26%가 증

5 1970년대 이후 뉴욕의 대표적인 도시 브랜드 슬로건인 "I love NY"은 여전히 사용되고 있으며 강력한 브랜드로 자리 잡았다. 2005년 뉴욕시는 2012년 올림픽 후보 경쟁을 위해 "The World's Second Home"을 새로운 브랜드로 제시하였으나 성공적으로 정착하지 못하였다. 2012 올림픽을 유치한 런던의 경우에도 도시마케팅 전략으로 이스트런던 계획과 런던플랜 등을 계획했다.

가하였고(2005년 런칭) 여행과 비즈니스, 투자활동 거점. 국제적 도시 매너와 문화예술, 교육 등의 인프라를 종합적으로 구축하였다.

② 도시 리브랜딩Re-branding전략: 영국의 글래스고우, 에든버러

1990년대 'Glasgow's Miles Better'라는 캠페인과 '유럽문화도시의 해' 사업이 성공을 거둔 후 공업도시의 이미지를 쇄신했던 글래스고우는 2004년 새로운 마케팅을 전개해 갔다. 글래스고우 스타일을 뜻하는 'Glasgow-Scotland with Style'은 세계적인 건축가 메켄토시를 비롯하여 건축, 디자인, 패션, 음악, 예술 등에 독특한 글래스고우 스타일이 있음을 홍보하고 글래스고우가 머천트 시티임을 알리는 캠페인을 펼치고 있다. 점차 유럽, 미국 등 전 세계를 상대로 마케팅의 대상이 확산되면서 2005년 글래스고우 시티마케팅 뷰로Glasgow City Marketing Bureau, GCMB를 설립하게 되었다. 글래스고우의 목표는 유럽의 코스모폴리탄으로 자리매김하기 위함이며 도시 리브랜딩은 성공을 거두어 도시 브랜드 인지도와 관광객 선호도에서 베스트시티로 선정되었다.[6] 페스티벌 도시Festival city로 유명한 에든버러는 2003년 에든버러 시의회, 비지트스코틀랜드 에든버러 네트워크 오피스 등이 연합하여 새로운 도시 브랜드인 'Edinburgh: Inspiring Capita'를 선정하였다. 이는 고용, 투자, 관광의 증대를 위한 지역경제개발과 도시 브랜드의 결합 전략이라고 볼 수 있다. 다이내믹한 월드클래스의

6 2005년 Conde Nast Traveller Poll에서, 런던 외곽의 베스트시티 선정, 관광도시로서 에든버러보다 인지도가 앞선다.

도시를 위해 에든버러 경제 포럼Local economic forum for Edinburgh과 에든버러 관광그룹 ETAGEdinburg Tourism Action Group이 실행을 담당하고 있다. 글래스고우가 패션과 쇼핑, 관광의 거점임을 알리는 전략은 에든버러의 축제도시 포지셔닝과 비교하여 상호 보완적이고 차별적인 도시이미지를 부각하기 위함이다.

③ 세계도시 지향: 싱가포르, 요하네스버그의 국제도시 브랜드

최근 아시아와 아프리카의 도시들은 자국이 속한 대륙을 뛰어넘어 국제도시 브랜드를 구축하고 세계도시를 지향하는 글로벌 마케팅을 전개하고 있다. 2004년에 새로이 제정한 싱가포르의 'Uniquely Singapore'은 아시아 시대New Asia Singapore(1996년 슬로건)에서 벗어나 세계에서 유일하고 독특한 싱가포르 브랜드를 전 세계에 알리는[7] 리브랜딩 전략이다. 경제개발청EDB, 국제기업싱가포르International Enterprise Singapore, 싱가포르관광청STB이 연합하여 국가브랜딩 구축에 총력을 기울이는 싱가포르는 관광수도의 비전을 제시할 '관광21' 비전을 발표하고 글로벌 마케팅을 선도하고 있다. 2006년에는 2단계 전략으로서 'Beyond Words' 캠페인을 시작하면서 싱가포르의 리브랜딩 전략이 단순한 도시프로모션이 아님을 밝히고 있다. 싱가포르 정부는 도시재개발국Urban Redevelopment Authority과 관련 기관들을 연합

7 'Uniquely Singapore'를 홍보하기 위해 싱가포르 관광청은 글로벌 미디어 캠페인을 실시함으로써 인쇄, 방송, 온라인 등 모든 매체를 망라하여 싱가포르를 홍보하며 국제적인 미디어를 직접 초청하여 실제로 독특한 싱가포르를 경험해보고, 이를 전파할 수 있도록 했다.

표 7 글로벌 도시마케팅을 위한 해외도시 리브랜딩 사례

도시	추진주체/파트너	리브랜딩 슬로건
토론토	• 토론토시, 토론토관광청, 온타리오 관광여가부, 토론토경제개발국	• "Toronto Unlimited"(2005) • "We build this City-Business Success Campaign"(2005-2006)
글래스고우	• 글래스고우 시티마케팅 뷰로	• "Glasgow-Scotland with Style"(2005)
에든버러	• 에든버러 시의회, 비지트스코틀랜드 에든버러 네트워크 오피스, 에든버러 경제포럼	• "Edinburgh: Inspiring Capital"(2003)
요하네스버그	• 요하네스버그 개발공사	• "Joburg!-The passion behind the city"(2006)
싱가포르	• 경제개발청, 국제기업싱가포르, 싱가포르 관광청	• "Uniquely Singapore"(2004)

출처: 박은실(2009.1), 「도시 리브랜딩을 통한 해외도시의 글로벌마케팅」, 지방의 국제화 기고문, 2009. 1.

하여 항만개발과 국제투자유치 사업에 대한 전략을 구상하고 문화도
시 사업에 주력하고 있다.

아프리카의 유럽이라고 불리는 남아공의 요하네스버그는 2000년
이후 흑인우대정책 'BEE^Black Economy Empowerment'으로 블랙다이아몬
드 계층이 등장하고 눈부신 경제성장을 이루면서 해외 기업의 투자
유치도 많이 이끌어냈다. 그러나 경제성장의 이면에 자리한 범죄 및
안전에 대한 위험과, 비위생적이고 부정적인 이미지로 해외관광객의
유치실적은 저조한 편이다. 따라서 '아프리카 월드클래스 도시'를 목
표로 도시 리브랜딩 전략을 시작하였는데 요하네스버그의 애칭인 요
버그를 활용하여 'Joburg!-The passion behind the city'^2006라는 친
근한 슬로건을 개발하였다. 이후 'Joburg 2030 종합경제개발계획'을

세우고 요하네스 시정부 마케팅부서와 요하네스버그 개발공사JDA-Johannesburg development agency는 국제적인 이미지를 구축하기 위해 노력하고 있다. 요하네스버그는 2002년 '지속가능한 개발에 대한 세계정상회의World Summit for Sustainable Development' 개최에 이어 2010년 월드컵 개최를 통해 글로벌 도시마케팅 전략을 더욱 공고히 했다.

3

유럽문화수도

1) 유럽문화수도프로그램 배경

1983년 그리스 문화부장관의 주창으로 시작된 '유럽문화도시의
해' 프로그램The European City of Culture Programme, ECOC은 유럽문화의 동
질성을 회복하고 문화를 통한 유럽 지역의 화합과 지역커뮤니티 활
성화를 목적으로 시작되었다. 초기에는 아테네[1985], 암스테르담[1987],
서베를린[1988], 파리[1989] 등 이미 문화가 도시의 중심적인 역할을 하고
있는 도시에서 개최되었으나 1990년 영국에서는 ECOC 도시로 글
래스고우Glasgow[1]를 선정함으로서 문화를 통해서 쇠퇴한 산업도시를

1 1986년 ECOC 프로그램의 주최국이 된 영국에서는 1990년 ECOC 프로그램 개
최도시를 쇠퇴한 공업도시 글래스고우로 선정했다. 이때 Bath, Bristol, Cambridge,
Edinburgh, Liverpool 등 쟁쟁한 도시들이 함께 경쟁하였으나 문화의 개념을 예술

부흥하려는 도시재생 전략을 최초로 적용한 사례가 되었다. 이때 글래스고우는 지역기업뿐만 아니라 국제적인 기업들의 지원과 투자를 끌어내었다.Garcia, 2004 ECOC는 2000년 밀레니엄을 맞아 이례적으로 9개의 도시가 지정되어 개최되었다. 또한 북·서유럽 중심의 도시에서 점차 동유럽Sibiu, 2007의 도시들도 포함하고 있는 추세이다. 유럽의 문화정책은 지역과 도시에 기초한 유럽문화의 부흥과 다양성, 지역·도시 간의 문화적 연대와 교류가 중요한 의제로 부각되고 있다.박은실, 2005: 12~33

1990년 유럽문화도시의 해에 선정된 글래스고우 문화도시 프로그램은 "유럽이 문화 중심지임을 알리며, 도시와 주민을 위해 증대되는 경제와 예술 활동에서 성과를 달성할 것, 사회 및 경제적 기회를 이용할 것, 사람들의 참여를 권유할 것, 상업적 투자 및 문화 활동이 1990년 이후까지 지속되도록 할 것, '글래스고우 1990'이 모든 면에서 전체 도시 문화를 대표했다는 것을 보여줄 것" 등을 골자로 사업을 추진하였다.Glasgow City Council, 1992

도시재생의 결과로 가장 크게 기대하는 것은 경제적인 측면에 관한 성과일 것이다. 존 마이어스코프John Myerscough는 1988년 「영국 예술의 경제적 중요성The Economic Importance of the Arts in Britain」 이라는 보고서에서 문화를 통한 도시재활과 경제적 가치증진에 대한 관계를

과 문화유산 등 협의의 범주에서 벗어나 디자인, 엔지니어링, 건축, 조선, 지역스포츠 등 글래스고우의 도시정체성을 ECOC 프로그램에 반영하고 문화와 도시경제를 통합하는 도시문화정책을 수립한 선구적인 모델로 평가되었으나 이후 경제적, 사회적인 영향에 관한 평가는 여전히 논란의 여지가 되고 있다.

표 8 유럽문화수도 단계별 변화ECOC

단계	성격	특징	비고
1단계 (1985~1996) ECoC 도입 시기 12개 주	• 정부 간 이니셔 티브로 추진 • 정부차원의 프 로그램	• 장기적인 계획, 법적인 계 획보다는 2년 이하 단기성 프로그램 위주로 진행 • ECoC 예산 범주 내에서 사업 진행	글래스고우(1990) 안트베르펜(19934) 코펜하겐(1996) *이 시기에도 세 도시는 이례 적으로 혁신적이고 진취적인 프로그램 운영
2단계 (1997~2004) ECoC 도약시기 14국 19도시	• EU 차원의 문화 정책으로 정착	• 장기적인 비전과 계획을 수 립하고 • ECoC 예산 범주를 넘어서 중요한 EU문화프로그램으 로 자리 잡음	• 2000년 유럽문화 2000 (culture2000) 사업 지원 (칼레이도스코프) • EU재정지원 급증 시기
3단계 (2005~2019) ECoC 확대시기 29국 29도시 (10 new EU members, 2004 이후 조인)	• EU차원의 법적 체계를 갖춤	• 유럽연합조약의 공식적인 의제가 됨 • 커뮤니티 액션플랜과 공헌 부문 • 2013년 유럽의회는 다음 단계(ECoC2 020-2033)를 위한 법적 체제를 정비함. • 2005년부터	• 모니터링과 평가시스템 강화

설명하면서 글래스고우 모델이 알려지는 계기를 마련하였다. 그러나
‘유럽문화도시의 해’ 절정기가 지난 후 많은 학자들이 글래스고우의
재생의 결과를 경제적인 관점으로만 평가하는 것에 문제를 제기하고
비판적인 견해를 갖게 되었다.Hall, 1999 여전히 도시재생의 평가에 관
한 비용-효과cost-effectiveness의 지표로서 과거의 비용-편익cost-benefit 분
석을 이용하고 있는데, 글래스고우의 정책연구소 소장 해밀톤Hamilton,
2002은 도시재생에 문화가 기여한 근거는 경제효과와 더불어 문화가
지역사회 통합에 기여하고 새로운 가치에 도전하는 책임을 다했는지
에 대한 논의도 병행되어야 한다고 주장하였다. 과거 1, 2단계 유럽

문화수도 도시재생 전략은 매우 단편적인 계획을 통해 접근되었으나 현재의 유럽문화수도 사업은 21세기 유럽문화에 대한 진지한 고민과 유럽문화의 다양성을 반영하는 역할에 문화의 책임이 있다고 강조하고 있다.[2]

실제로 1985년 시작된 유럽문화수도가 3단계를 맞으면서 2006년부터 새로운 전환점을 모색하기 시작하였는데 유럽문화수도 선정위원회는 선정과 평가에 있어서 가장 중요한 기준을 두 가지로 제시하였다. 첫째는 유럽차원The European Dimension의 문화공통점을 제시해야 하며, 둘째로는 도시발전과 시민차원City and Citizens의 참여와 이익을 촉진하는 것이다. 즉 유럽문화수도 프로그램을 개최하면서 유럽문화에 대한 새로운 정체성을 구축하고 지역사회 발전과 시민통합에 문화가 기여함을 주장하여야 한다.

2013년 유럽문화수도로 선정된 마르세유는 이 두 가지 목표를 충실히 이행하였다. 마르세유가 강조한 문화적 정체성은 '유럽-지중해문명'에 대한 재해석이다. 2013년 6월에 개관한 마르세유 국립지중해문명박물관Musée des civilisations d'Europe et de Méditerranée, MuCEM은 마르세유라는 도시에서만 만날 수 있는 지중해 문명과 역사적인 기록들, 마르세유의 변천사를 비롯한 예술작품 등을 다양하게 전시하고 있는 곳으로 지중해 문명을 전면적으로 다루는 세계 최초의 박물관이자 프랑스에 세워진 최초의 지방 국립 박물관이라는 의미도 있다.

2 Culture and Regeneration: European Perspective-An RSA/RSC debate, BALTIC, 2002.

표 8 유럽문화수도 프로그램 단계별정책 변화ECOC

단계	도시/국가	정책 변화	비고
1단계 (1985~ 1996)	1985 Athens(Greece) 1986 Florence(Italy) 1987 Amsterdam(the Netherlands) 1988 Berlin(Germany) 1989 Paris(France) 1990 Glasgow(United Kingdom) 1991 Dublin(Ireland) 1992 Madrid(Spain) 1993 Antwerp(Belgium) 1994 Lisbon(Portugal) 1995 Luxembourg(Luxembourg) 1996 Copenhagen(Denmark)	1985 ECoC "유럽문화도시의 해" 시작 1990 유럽문화의 달 지정(European Cultural Month) 1992 유럽연합에 관한 조약 공동체에 문화분야 고유한 권한 부여(128조) 1993 EUROPEAN Cities&ECoC (1985~1993) 평가실시 1996 Kaleidoscope 프로그램 시작	1983 그리스 문화장관 멜리사메르쿠니 주장
2단계 (1997~ 2004)	1997 Thessaloniki(Greece) 1998 Stockholm(Sweden) 1999 Weimar(Germany) 2000 Avignon(France), Bergen(Norway) Bologna(Italy), Brussels(Belgium), Cracow(Poland), Helsinki(Finland), Prague(Czech Republic), Reykjavik (Iceland), Santiago de Compostela1 (Spain) 2001 Rotterdam(the Netherlands) and Porto(Portugal) 2002 Bruges(Belgium) and Salamanca (Spain) 2003 Graz(Austria) 2004 Genoa(Italy) and Lille(France)	1997 새로운 단계 시작. 새로운 회원, 비회원 지정 1999 "유럽문화수도"로 명칭변경하고 유럽연합 사업으로 추진. 새로운 선정절차와 평가기준 마련. CULTURE 2000 에서 지원(2005~2019) 2004 ECoC(1994~2004) 평가실시	1999 유럽의회와 각료이사회 결정 (Decision 1419/1999)
3단계 (2005~ 2019)	2005 Cork(Ireland) 2006 Patras(Greece) 2007 Luxembourg(Luxembourg) and Sibiu (Romania) 2008 Liverpool(United Kingdom) and Stavanger(Norway) 2009 Vilnius/Lithuania, Linz/Austria 2010 Essen/Germany, Pécs/Hungary, Istanbul/Turkey 2011 Turku/Finland, Tallinn/Estonia 2012 Guimarães/Portugal, Maribor/ Slovenia 2013 Marseille/France, Košice/Slovakia 2014 Umeå/Sweden, Riga/Latvia, Sarajevo/ Bosnia Herzegovina 2015 Mons/Belgium, Plzě/Czech Republic 2016 San Sebastián/Spain, Wrocław/Poland	2005 순환시스템 도입 해당연도 회원국에 지정권한 부여(Decision 1419/1999). 매년 2개 도시 선정 가능 2009 New EU 회원국 선정(Decision 649/2005/EC) 2010 새로운 ECoC 선정절차 마련: 두 범주로 구분(유럽적 차원, 도시와 시민들 차원)하여 프로그램 제출4단계 선정절차(신청서 제출-예비선정-최종선정-지정) (Decision 1622/2006/EC)	2006(Decision 1622/2006/EC)

그림 13 유럽문화도시 로고 ©ECOC

평가보고서에 의하면 80%는 프로젝트Euro-Mediterranean 테마, 25%는 프랑스 웨스턴 컬쳐와 지중해 문화 연계 테마이고 천백 만의 관람객 중에서 180만 명이 MuCEM을 방문하였다. 시민들의 참여와 지지 도 문화수도의 성공을 뒷받침하는데 97%의 시민이 ECOC 마르세 유 2013을 인지했고, 83%가 마르세유 프로방스 로고를 인지했으며, 52%는 ECOC 마르세유 2013 프로그램 정보를 인식하였고 행사기 간 중 74% 시민이 프로그램에 참여, 52% 시민이 MuCEM 관람, 참 여자의 66%가 미래 프로그램 관람 의사를 밝힐 정도로 참여율이 높 았다. MuCEM 의 선명한 컨셉과 시민참여가 문화수도 브랜드를 강 하게 구현한 사례이다. 마르세유는 현재 유럽과 아프리카를 아우르 는 지중해 문명의 거점도시로서 변모하고 있다.

212
213

2) 루르공업지대 에센 도시연합

　도시재생의 대표적인 프로젝트인 루르 공업지대의 IBA 프로젝트는 통상적인 건축전에서 출발했지만 목표와 범위가 확대되어 루르지방의 핵심지역을 완전히 개조하는 방향으로 전개되었다. IBA는 중공업시설의 철거와 재활용 사이에서 고민을 했으나 대부분의 공업용토지와 산업시설을 재활용하였다. 따라서 지역은 노동자계급의 공통된 기억과 삶의 흔적을 지워버리지 않고 지역사회에 포용할 수 있게 되었다. 지난 10여 년간 루르지역은 몰라보게 바뀌었고 생태복원과 지역개발, 엠셔파크의 문화공원으로의 변모는 성공적으로 수행되었다. 그렇다면 지역경제와 사회문화의 변화는 어떠한가?

　독일의 오랜 경기불황과 높은 실업률, 그리고 이 지역에서의 선거패배는 독일 총선을 앞당기고 사민당과 슈뢰더를 끌어내린 직접적인 이유가 되었다. 독일 실업자 500만 명 가운데 100만 명이 넘는 실업자가 노르트라인-베스트팔렌에 있었다. 은퇴한 철강노동자들은 발달된 사회복지로 인해 먹고살 수는 있지만 오히려 각종 복지제도가 경제의 발목을 잡았다. 따라서 현재 이 지역은 경제와 사회의 구조적인 체질개선을 위한 노력 중에 있다. 문화산업 관련 1만 개의 회사가 5만의 일자리를 제공하고 에센 시와 주변지역 53개 타운이 연합하여 2010년 '유럽문화수도'를 유치하였다. 시민들은 '유럽문화수도'가 재도약의 발판과 경제발전의 촉매가 되기를 희망하고 있다.

　유럽에서 런던과 파리 다음으로 큰 인구 밀집지역인 독일 서부 노르트라인-베스트팔렌 주의 루르 탄전으로 발달한 중화학공업지대

인 이 지방은 140개국에서 온 약 540만의 인구가 살고 있어 유럽에서 런던과 파리 다음으로 큰 인구 밀집지역으로 손꼽힌다. 이 지방은 철강업을 중심으로 금속·기계 등의 공업이 성했던 지역이다. 그러나 공업문화는 탈공업문화로 쉽게 이행되지 않는다. 1870년~1950년까지 유럽각지에서 4백 만 명이 이민을 왔고 현재 이 지역 거주자 중에서 60만 명은 불법이민자들이다. 따라서 이종문화 간의 적응과 관용은 이 지역이 처한 최대한의 도전이다. 루르 지역의 53개 도시연합 6백만 주민 140개 국가에서 온 시민들은 아직까지 완전한 통합을 하지 못하고 있고 정치적으로 결합된 것도 아니지만 스스로 루르이즈 ruhris라 부르며 정체성 찾기에 나서고 있다. 이 지역 어린이의 반은 이민 2세대이며 다양한 언어를 쓰고 있다. 따라서 2010 '유럽문화수도' 프로그램에서는 '평화의 유럽' 모델을 보여줄 예정이다. 프로그램을 통해 이종문화 간의 통합과 변용은 더욱 강력한 지역의 기폭제로 작용할 것이다. 이는 위로부터의 통합이 아니고 아래로부터의 통합을 의미한다.

위와 같은 상황은 2010 '유럽문화수도'로 지정된 에센도시연합의 슬로건을 '문화를 통한 변화, 변화된 문화'로 정한 이유를 알게 해준다. 물론 프로그램 수행의 핵심적인 지역과 거점은 엠셔파크 지역을 중심으로 한다. 대표적인 프로그램인 'twins 2010'은 150개의 유럽트윈시티들을 연계하고 초대하여 문화교류의 현장으로 만들 예정이다. 장기적으로 이 지역을 유럽의 중추기능을 담당하게 하는 문화의 메트로폴리스로 만들어간다. 도시, 정체성, 통합이라는 주제 아래에 루르시민으로서의 통합, 예술가 네트워크 구축, 시민기반의 활동

을 골자로 하고 있다. '자유의 땅'은 루르강과 라인-헤르네 운하주변을 강과 목초가 있는 본래의 자연으로 돌리려는, 엠셔 지역의 향상을 위한 선구자적인 프로젝트이다. 그 외에 '멜레츠 페스티벌'에서는 자유와 노동 현대예술의 결합, 다원주의적 문화다양성의 문제를 표현한다. 루르 트리엔날레, 17개 강변도시들이 참여한 뉴엠셔밸리 수변 네트워크 프로젝트, 환경 및 자연재생과 문화프로젝트, 53개 통합도시의 문화수도 시청사 건립 등 '유럽문화도시'를 위해 에센도시연합은 250여개의 사업과 프로그램을 수행할 유한회사를 설립하였다.

결국 루르 지역은 엠셔파크 지역 전체를 유네스코 문화유산에 등록할 계획을 세웠다. 엠셔파크는 단순히 공원의 의미를 넘어 근대 산업문화유산을 상징하는 인류의 유산이 되고 있다. 우리가 주목할 것은 엠셔파크의 산업폐기 시설물에 녹아 있는 삶에 대한 흔적과 문화를 통한 지역사회 통합 노력이다. 그리고 그 안에 담겨 있는 문화적 함의는 독일 루르지역만이 가지는 독특한 역사적, 장소적, 사회적, 정치적 맥락의 결과이다.

3) 마르세유
- 다인종 지역예술인들의 참여와 '지중해문화'로 되살아난 지역정체성

마르세유는 프랑스 남쪽의 지중해에 자리한 프랑스 최대의 무역항이며 프로방스 알프코트다쥐르 레지옹Région 부슈뒤론 데파르트망

그림 14 지중해 미술관MUCEM과 마르세유 전경 ©Euromediterranee, 2015

Département의 수도이다. 기원전 600년 전 그리스의 식민지가 된 이후로 로마, 서고트, 동고트, 프랑크 등의 지배를 받았으나 17세기 동방무역의 거점이 되고 19세기 산업혁명을 거치면서 프랑스 최대의 공업·무역 항구도시로 발전하였다. 그러나 제2차 세계대전 당시에 레지스탕스와 노동자들의 거주지였던 마르세유의 파니에 지역은 처참하게 파괴되었고 1920년대부터 형성된 코르시카, 이탈리아 마피아의 암흑가 이야기가 영화의 배경이 되면서 마르세유는 범죄와 마약이 있는 부정적인 느와르 도시 이미지를 얻게 되었다. 실제로 아르메니아, 이탈리아, 스페인, 동유럽, 북아프리카 알제리 등에서 학살과 핍박, 전쟁을 피해 몰려 든 다양한 인종과 이민자들이 혼합된 지역인 마르세유는 가장 프랑스답지 않은 도시로 인식되었다.

1960년대 이후에는 알제리 독립과 제2차 중동전쟁의 여파로 실업률이 증가하고 경제적으로도 낙후되어 갈등이 지속되면서 1995년에 마르세유의 도시재생 사업인 '유로메디테라네Euromediterranee'사업이 시작되었다. 1886년 설립된 담배 제조공장에 연극집단이 입주하

그림 15 ⓒ지중해 미술관MUCEM

고 1992년에 마르세유 시가 부지를 매입하여 일부 시설을 창작공간
으로 임대하면서 1995년에는 '도시 프로젝트를 위한 문화프로젝트'
를 추진하였다. '라 프리쉬 라 벨드 메La friche la belle de mai'는 10만 평
의 부지에 3개의 섹터(예술창작 공간, 멀티미디어기업 입주, 문화유산 아카
이브)로 구분된 복합문화지역으로서 2007년 사회적 기업SCIC이 설립
되면서 사무실, 방송국, 100여 명이 동시에 이용가능한 주민의 교류
공간화 레스토랑 레그랑따블 등이 활성화되어 운영되고 있다. 마르세
유 북부 공장지대에는 국립거리예술제작센터가 있는 거리예술지구
La Cité des Arts de la Rue, 귀촌예술단체가 주민 창작체험공간으로 운영
하고 있는 라 가르 프랑쉬La Gare franche 등이 있다.

　　마르세유는 뤼미에르 형제, 알베르 카뮈, 세잔 등이 태어나거나
활동하던 도시이다. 위와 같은 시민과 예술가들의 지역재생 노력에
힘입어 2013년 카뮈 탄생 100주년을 기념하여 유럽문화수도의 해
(현대예술기금FRAC, 지중해박물관 설립 등) 사업을 개최하였다. 마르세유

그림 16 프리쉬 라 벨 드 메La friche la belle de Mai 3개의 구역의 모습

그림 17 '프리쉬 라 벨 드 메'의 "Résidence Méditerranée"
프로그램에 참여한 모로코와 알제리 예술가들

가 선정한 지역정체성에 관한 주제는 프랑스도 유럽도 아닌 '지중해 문명'이었다. 제국의 무역항, 해양무역 근거지, 다인종, 다문화 등의 지리적, 환경적 특성에 의해 형성된 지중해문명의 정체성 회복을 통해 과거의 명성을 회복하기 위한 노력을 기울이고 있다.박은실, 2018. 8

4장

문화예술과
도시

정책적 쟁점과 실천적 사례

1

젠트리피케이션과 도시의 변화: 경리단길[1]

1) 들어가며

영국의 유명한 작가 윌리엄 워즈워드William Wordsworth가 살았던 레이크 디스트릭트는 영국의 하일랜드에서도 목초지와 호수가 많아 가장 아름다운 지역이다. 하일랜드를 여행하다 보면 산 위의 목초지에 끝없이 쌓아 놓은 돌담을 볼 수 있는데 하일랜드 특유의 그로테스크한 기후와 어우러져 이국적인 풍경을 자아낸다. 전 세계 어디에서도 볼 수 없는 이러한 풍광은 15세기 중엽 이후 광범위하게 이루어진 인클로저enclosure 운동의 산물이다. 인클로저 운동은 모직물 공업 발달

1 이 글은 박은실2018, 「경리단길의 변화와 젠트리피케이션」, 『서울의 공간경제학』, 나남출판사, 315~332에 기고한 글을 기반으로 했다.

당시에 지주계급이 양의 방목을 위해 개방경지나 공유지, 황무지에 울타리를 두르고 토지를 사유화한 것을 말한다. 이로 인해 농민들은 토지로부터 추방이 이루어졌다. 역사적으로 거주 지역에서 원주민이 내 몰린 사례는 많이 있으나 인클로저 운동은 젠트리gentry 계층에 의해 이루어진 젠트리피케이션의 시초라 볼 수 있다. 이후 영국에서 자본가와 노동자의 계급분화와 자본의 본원적 축적이 이루어지는 계기가 되었다.

젠트리 계층이란 좁은 의미로는 지주농업과 상공업에 관여하는 귀족 아래 계층을 의미하며 넓은 의미로는 산업혁명 이후 신흥 지주, 자본가 계급을 일컫는다. 젠트리피케이션은 젠트리에서 유래된 말로 빈민가나 낙후 지역을 재건하고 복구함으로써 중상류층이 거주하는 고급지역으로 바뀌는 것을 의미한다. 이 과정에서 원래 주민들이 비자발적으로 내몰리고displacement 새로운 거주자로 대체되는 현상이 젠트리피케이션이라고 할 수 있다.Smith, Williams, 1986 젠트리피케이션이라는 용어가 마르크스주의자였던 루스 글래스Ruth Glass, 1964에 의해 처음 사용되었을 때에는 주택과 계급과의 연계를 통한 비판적 함의를 담아 사용했지만 이후 서구에서는 도시재생이나 도시재활성화의 긍정적인 의미로도 사용되면서 탈 이념화 현상이 발생했다. 서구의 경우에는 1970~80년대 미국에서 젠트리피케이션 과정에 공공이 적극적으로 개입해 쇠퇴한 도심을 살려내기 위한 도시재생 사업을 펼친 결과로 해석하기도 한다.

따라서 젠트리피케이션의 결과는 긍적적 측면과 부정적 측면이 함께 존재한다는 것을 알 수 있다. 반면에 한국의 경우에는 도심 쇠퇴

에 의한 도시재생에서 발생하는 과정이라기보다는 소비주체의 변화와 자본의 이동과 유입에 따른 '둥지 내몰림' 현상으로 이해하는 것이 더욱 설득력을 얻고 있다.

경리단길이 있는 이태원의 입지는 서울의 중심에 있으며 남산과 한강의 사이에 있는 배산임수의 명당지역이다. 경관적인 측면에서는 골목이 많고 경사가 심해 낮과 밤의 풍경이 다채롭고 자연지형도 특이하다. 한국 최고의 고급주택과 가장 밀도가 높은 달동네도 있으며 이슬람인과 다국적 이주노동자들도 찾아드는 곳이다. 계층, 인종, 문화적 소비성향도 다양해서 다양한 문화와 활동이 만나는 곳이다. 최고의 유행을 선도하지만 서울에서 가장 개발이 더딘 물리적 특성을 지니고 있다. 경리단길은 최근 몇 년 새에 가장 중요한 서울의 상권으로서 핫 플레이스라 불리고 있으며 SNS와 언론을 통해 집중적인 관심과 조명을 받는 곳이다. 그러나 최근 이렇게 잘 나가던 경리단길에 젠트리피케이션gentrification에 대한 우려가 커지고 있다. 경리단길에 있었던 변화의 요인은 무엇인지, 경리단길의 장소 정체성에 대해 살펴 볼 필요가 있다.

2) 용산 미군기지와 남산을 잇는 사이길
- 탈영토적 공간의 형성

경리단길은 육군 예하 부대에 대한 예산집행, 결산, 급여 등의 업무를 수행하던 육군중앙경리단이 길 초입에 자리 잡아 경리단길이라 명

명한 것이 지금에 이른다. 1957년 창설된 육군중앙경리단은 2012년 해군 및 공군중앙경리단을 통합해 국군재정관리단이 되었다. 경리단길의 공식도로명은 회나무로이며 경리단길의 형성과정과 변화요인은 용산 미군기지와 남산의 변화와 맥락을 같이 한다.

용산 미군기지는 역사적으로 외부의 침입이 있을 때마다 주요한 군 주둔지로 활용되었다. 13세기 침입한 몽고군이 병참기지로 활용하였고 1882년 임오군란 때는 청나라가 주둔한데 이어 러일 전쟁을 앞둔 1904년 일본이 병영을 건설한 것이 용산기지의 기반이 되었다. 1945년 해방 이후와 1953년 7월 휴전 이후 미군이 주둔하면서 현재까지 미군기지로 사용되고 있으며 인근에는 미군들을 고객으로 하는 서비스공간이 생겨나기 시작했다. 미군들을 대상으로 초상화를 그려주던 삼각지 화랑거리를 비롯해 용산 미군기지와 인접한 이태원에는 기지촌이 형성되었다. 60년대에는 이태원동과 한남동에 외국공관이 하나둘 들어서고 1963년 사격장터에 미군 아파트가 건설되는 등 외국인 집단 거주지가 건설되었다. 이와 더불어 외국인 레스토랑, 옷가게, 바 등 미군들의 위락지대가 생겨나면서 이태원은 탈영토화된 외국인들의 공간으로 빠르게 변모해갔다. 경리단길은 배밭과 복숭아밭으로 이뤄진 농지의 농도農道였으나 1978년 그랜드 하얏트 호텔이 개장하면서 용산 미군기지를 가로질러 남산 순환도로를 잇는 도로로 활용하게 되었다.

남산 순환도로는 일제가 남산에 조선신궁을 세우면서 참배객들을 위해 사방으로 도로를 만들면서 건설되었다. 아울러 남산 일대를 공원으로 조성했는데 남산 파괴는 이때부터 시작되었다. 갑신정변으

로 체결된 한성조약 제 4조에 의해 남산기슭 녹천정 자리를 일본 공사관 부지로 제공하고 이어서 이웃한 진고개 일대 오늘날의 중구 예장동, 주자동에서 충무로 1가에 이르는 지역을 일본인 거류구역으로 정했다. 조선 정부 측에서는 남촌의 끝이면서 진흙지대였던 그곳의 거주환경을 낮게 평가하고 있었기 때문에 쉽게 응낙했던 것이라 추측된다.손정목, 2003 1885년 봄에 진고개 일대가 일본인 거류구역으로 지정되자 일본인들의 집단적인 이주가 시작되었다. 진흙이 흘러내려 진고개 또는 이현泥峴(진흙고개)으로 불리던 곳에 하수도 공사를 하고 혼마치 도오리本町通로 개명한 후에 전기를 끌어들여 불야성의 거리로 변모시켰다. 이러한 모던 경성의 대표적인 핫플레이스인 혼마치 풍경은 다음 정수일의 글에서도 잘 알 수 있다. 글 자체로는 진고개의 화려함에 감탄을 금하지 못하는 듯 보이나 조선의 상권을 장악하고 조선인들을 현혹하는 일본인의 상술과 화려한 거리에 대한 비탄한 심정을 토로한 글이다.

진고개라는 이름은 본정本町으로 변하고 솟을대문 줄행랑이 변하여 이층 삼층집으로 변작이 되며, 따라서 청사초롱 재명등은 천백촉의 전등으로 바뀌고 보니 그야말로 불야성의 별천지로 변하여 버렸다. 지금 그곳을 들어서면 조선을 떠나 일본에 여행이나 온 느낌이다.(중략) 휘황찬란하고 으리으리하여 조선 사람들이 몇백년을 두고 만들어 놓았다는 북촌에 비할 바가 못 된다.

-정수일, 「진고개」,《별건곤》. 1929년 9월호

이렇듯 1930년대의 경성은 이미 도시 산책이 대중의 일상 가운데 하나가 되었다. 쇼윈도, 네온사인과 일루미네이션 그리고 거기에 모이는 군중 자체가 사람을 끌어당기는 스펙타클을 이루고 있었다.이성욱, 2000 게다가 일본인 거류지는 진고개를 중심으로 동서남북으로 확장하여 조선왕조 500년간 주민의 앞산이었던 남산은 남촌 일본인들이 자리 잡은 남산으로 자리를 내주게 되었다. 당시에 남산의 북쪽 기슭은 거의 훼손되지 않았으나 남서쪽 기슭은 크게 훼손되었다. 일본군 사격장이던 용산동 2가 일대에 해외에서의 귀환동포, 월남귀환동포 등이 정착한 것은 광복 이후부터였고 점점 규모가 커지고 한국 최초의 대규모 판자촌이 건설되면서 신흥동이라는 행정동이 창설되었다. 한국전쟁 이후에는 새로운 피난민들이 들어와서 수만 명이 거주하는 고밀도 저질의 환경이 만들어지게 되었다.손정목, 2003 8·15 이후 생겨났다 해서 해방촌으로 부르는 마을이 바로 이곳이다. 이와 같이 용산 미군기지와 남산 일대의 외지인의 영토 점유에 대한 역사가 경리단길을 포함한 이태원동의 탈영토적 장소 정체성에 지대한 영향을 미치게 되었다.

3) 새로운 탈영토성의 공간 이태원

1960년대와 1970년대 이태원은 미군과 미국인들에게는 서울 안의 미국으로서 일종의 치외 법권 지대와 같은 탈영토성의 지대로 인식되었다. 한편 한국인들에게는 잘사는 나라 미국 본토의 소비문화

를 간접적으로 맛볼 수 있는, 선망되는 공간으로 인식되며 이용되기도 했다. 그러나 지구화 과정과 함께 초국가적 현상들이 일상화되면서 이방문화 지역인 이태원의 독보적인 지위 역시 변화하고 있다. 전국이 외국인과 외국물건으로 넘쳐나는 1990년대 이후에는 외인지대로서의 이태원이 갖는 특수성은 더 이상 고유한 부가가치를 갖기가 어렵게 되었다.김은실, 2004 미군 기지가 자리 잡음으로써 형성된 20세기 후반 용산구 이태원 일대의 사회경제적 속성과 문화적 특성이 이제는 미국문화와 직접 관련이 없는 다른 외래 문화적 요소의 네트워크를 발전시킬 수 있는 여지를 만들고 있는 현상이다.송도영, 2007

이러한 현상은 이태원 일대에 거주하는 외국인들의 구성 성격이 변화한 것과도 관련된다. 용산 기지로 출퇴근하는 미군과 외국계 회사 서울지점에 근무하는 외국인들이 살던 이 일대에 젊은 영어학원 강사들이 대거 몰리면서 새로운 음식수요가 생겨났다.김은실, 2004 길을 오가는 외국인도 늘어나면서 외국 각지의 오리지널 맛에 가까운 샌드위치와 햄버거, 타코 등을 파는 음식점들이 다수 등장하면서 이태원은 세계 각국의 다양한 음식들을 그 나라 사람들이 직접 요리해서 먹는 맛에 가깝게 맛볼 수 있는 음식점이 집합된 일종의 세계음식천국으로 발전하는 양상을 보인다. 그러니까 서울 내에 있던 탈영토적 공간이 그 안에서 또다시 스스로에 대해 새로운 타문화적 영토성을 만나 상호작용하게 된 것이다.송도영, 2007 육군중앙경리단과 6호선 녹사평역 사이의 통로로 쓰이던 짧은 구간에 2004년 이후 생겨난 멕시코 음식점 칠리칠리, 수제버거 전문점 썬더버거 등 작은 식당들이 그 대표적인 사례다.

　지하철 6호선이 개통된 2000년을 기점으로 이태원 일대 상권이 활성화되고 관광특구로 지정되는 등 이태원의 변화가 시작되었다. 2004년 리움 미술관이 남산에 개관하고 2010년 꼼데가르송 플래그쉽이 문을 열면서 하위문화에서부터 고급문화에 이르기까지 다양한 문화소비 계층이 유입되고 다문화 현상이 상호 시너지를 이루며 상권이 빠르게 성장되어 갔다. 이태원이 뜨면서 높은 임대료를 피해 신사동 가로수길로 이주하는 현상이 생기고 대기업 문화공간, 유명 셰프의 레스토랑이 지속적으로 유입되었다. 본래 남산 소월길 하얏트 호텔 주변에는 서정기컬렉션, 이광희부티크를 비롯해 표화랑, 라쿠치나, 명보랑 등 고급 디자이너샵, 갤러리, 보석샵, 고급 레스토랑 등이 밀집해 있는데 하얏트호텔 아래쪽에서 한강을 바라보는 지역에는 고급주택과 UN빌리지 등 한국 최고 부유층들이 거주하는 지역이다. 이 지역 근방에 외국공관들도 많이 볼 수 있는데 외국공관이 자리 잡은 곳에는 그 사회의 지배층 주거지가 함께 자리한다는 현상이 우리나라에도 이태원 지역에 반영된 것으로 볼 수 있다.송도영, 2009

　고급 음식은 도시에 대형 시장들이 들어서기 전에 귀족들의 오락거리였다. 귀족들은 개인 요리사와 예술가에게 돈을 지불할 수 있을 정도로 충분히 부유한 고객들이었다. 도시의 발달로 예술과 요리가 개인적 즐거움이 아닌 대중적 즐거움이 되면서 개별적 혁신과 관련된 지식은 보다 손쉽게 퍼져나갔다. 도시인들이 좁은 아파트에 갇혀 있지 않기 위해 공동의 공간을 소유하는 한 방법이다. 따라서 도시는 사적 공간에서 공적 공간으로 사람들을 끌어내고 이는 공적 공간을 사회화와 과시적 소비의 중심지로 만드는 데 도움을 준다.

한편으로는 도시는 대륙 간 요리 지식을 전달하는 통로 역할을 해 왔다. 우리가 사는 세상이 점점 더 부유해지고 불평등해질수록 대도시에서 가장 쉽게 얻을 수 있는 새롭고도 고급스러운 경험을 계속 느껴보기 위해서 돈을 지불할 용의가 있는 사람들의 숫자도 늘어난다. Edward Glaeser, 2011 세계 각국의 다양한 음식과 문화를 체험하기 위해 이태원에 모여드는 사람들은 각자가 내재된 문화적 속도와 취향에 따라 이태원의 다양성을 체험하고 공유된 경험을 축적한다. 이태원에서도 다양한 문화의 시도는 앞으로도 지속될 것이며 이태원이 끊이지 않고 유행을 선도하고 새로운 공간으로 진화하는 이유이기도 하다.

송도영은2009 이태원은 서울에서 가장 물리적인 변화가 느리고 문화적인 흐름은 가장 빨리 받아들이는 곳이라고 언급하였다. 이태원은 주변에 용산 미군기지 등 군사시설과 남산 개발제한 때문에 서울에서 유일하게 개발의 속도가 느린 곳이다. 하지만 제3세계를 포함한 다양한 국적의 인종이 점유하고 공존해 왔던 곳이어서 지역의 개방성과 문화적 관용은 가장 높은 곳이라 할 수 있다. 서구에서도 개발의 속도가 더디게 진행된 낙후된 지역이 오히려 다인종의 용광로이자 예술가를 유인하는 요인으로 작용하여 세계적인 문화의 중심지로 발전한 사례가 많이 있다.

우리가 대중문화의 한 장르로서 쉽게 접하는 문화상품인 랩이나 힙합은 미국 대도시 슬럼가의 게토문화를 모태로 하고 있다. 즉 과거에는 도시재생에서 변두리 슬럼가는 완전히 전치(치유)해야 하는 제거의 대상이었지만 글로벌한 문화경제는 개발이 필요한 낙후된 지역

의 하위문화를 주류사회의 문화상품으로 자리 잡을 수 있게 하였다. 아이러니하게도 이 과정에서 청산되어야 할 도시 속의 그늘진 슬럼가가 엄청난 부가 가치를 만들어내는 문화 생산의 전진 기지가 되곤 한다.

4) 서울의 핫플레이스 경리단길

경리단길은 용산 미군기지와 남산의 영향으로 최고고도 제한 구역으로 지정되어 있고 대부분이 2종 일반주거지역이며 언덕과 경사가 심해 대규모 개발이 어려운 지역이다. 녹사평대로에서 남산 소월길에 이르기까지 불과 1km인 경리단길의 주요 기능은 남산과 대로를 잇는 통로의 역할에 불과했다. 근린상권에 불과했던 경리단길의 상업화가 이루어지기 시작한 것은 2008년부터이다. 경리단 지역과 그 외 지역의 표준공시지가는 2008년을 기점으로 그 상승속도가 유사해졌다. 이태원 1동의 상업지역 활성화로 상승된 주변지역의 지대와 지하철역의 열악한 접근성으로 인해 초기 상권형성이 어려웠던 경리단길의 입지가 지대격차$^{rent\ gap}$를 확대시켜 자본유입의 요인으로 작용한 것으로 해석할 수 있다.[허자연 외, 2015] 경리단길은 2012년 이후에는 꾸준히 SNS와 입소문을 타면서 소위 뜨는 동네인 핫플레이스로 부상하였다. 2014년에는 특정한 인물인 J씨가 언론에 등장하였고 다양한 매체에서 다루어졌는데 경리단길 뒷골목에 3년 사이 총 9개의 음식점을 오픈하면서 회나무로13가 길은 J거리로 불리게

되었다. 2015년에는 특정 연예인들이 경리단길에 건물을 매입하거나 펍pub을 오픈하면서 유명세가 더해졌고 연예인, 유명 셰프 등의 트랜드세터trend setter들의 영향력으로 인해 바이럴마케팅viral marketing이 확대되었다.

이러한 결과는 2012년에서 2014년까지 조사된 빅데이터 연구황준기, 오동훈, 2015를 통해서도 알 수 있다. 경리단길의 버즈량은 2012년 11월 이후부터 꾸준히 증가하여 2014년 2월 이후에는 폭발적인 증가세를 보인다. 이용자 행태분석을 살펴볼 때 홍대, 가로수길 등 이태원 등 타 지역과 비교하여 '음식'이라는 단어가 가장 높았고 이태원과 비교하면 '카페'의 단어 비중이 높은 것으로 나타났다. 특히 피자, 맥주, 츄러스 등의 음식관련 연관어와 '정감어린', '평화로운' 등의 단어가 많았는데 개발이 멈춘 듯한 골목길 풍경과 저층주거지를 중심으로 개성 있는 소규모 가게들이 주는 이색적인 공간분위기가 긍정적으로 작용한 결과이다. 경리단길의 상권은 새로운 공간의 탄생이라기보다는 기존 상권의 확산으로 볼 수 있다. 이태원이 지녔던 문화적 특징과 위상을 계승하면서 골목길이 주는 새로운 공간적 정체성이 결합된 결과이다. 이태원에서 확장된 상권은 이면 상권인 경리단길을 지나 해방촌까지 영향을 미치게 되었으며 이태원 지역의 상권 세대교체가 이루어지고 있음을 알 수 있다.

신한카드 트렌드 연구소의 2017년 트렌드 키워드에 의하면 서울시 주요상권의 성장률은 2013년 45.4%에서 2015년 74.9%로 급등하였다. 서울시 주요상권 중에서 2030 요식업 창업자 비율이 가장 높은 경리단길은 2014년에 비해 2016년에 2030 창업자 비율이 52.8%

까지 성장해서 서울시 평균 19.6%를 크게 웃돌고 있다. 음식점과 카페, 펍 등의 요식업을 창업하는 젊은 점주들이 경리단길에 지속적으로 유입되고 있음을 알 수 있다.

　최근의 카페문화와 관련한 트렌드 키워드는 루프톱이라고 해도 과언이 아니다. 루프톱경제학이라는 용어까지 등장했는데 임채우 KB국민은행 부동산전문위원은 "도심이 발전할수록 조망 프리미엄을 따지는 수요가 늘면서 자투리 공간이었던 건물 루프톱loop top에 대한 관심이 커지고 있다"고 분석했다.《중앙일보》, 2017.9.17. 경리단길을 포함한 이태원, 해방촌 지역의 가장 큰 물리적 특성은 남산을 바라볼 수 있는 조망 경관이 확보된다는 점이다. 장애요인으로 지적받던 높은 언덕과 경사진 골목길은 남산의 풍경과 어우러져 독특한 경관을 창출해 내었다. 이색적인 장소의 분위기를 체험하려는 트렌드세터들에게 루프톱에서의 경험은 새로운 문화소비 경향으로 인식되면서 빠르게 번져 나갔다.

　신한카드 트렌드 연구소의 2017년 트렌드 키워드에 의하면 경리단길의 점포당 결제액은 SNS와 입소문을 통해 뜨기 시작했던 2011년 4/4분기의 513만원에서 2014년 4/4분기 1,076만원으로 두 배 이상 증가하면서 최고조를 보이지만 2016년 4/4분기에는 803만원으로 25.4%나 하락하면서 주요 상권 중에서 가장 큰 감소세를 보였다. 트렌드를 주도하는 2030세대의 결제 비중도 2011년 4/4분기 58.2%에서 2015년 4/4분기 73.3%까지 올랐다가 2016년 4/4분기에는 72.7%로 감소하였다. 그중에서 여성 결제 비중도 2014년 4/4분기에 51%까지 올랐다가 2016년 4/4분기에는 50.8%로 감소했다. 같

그림 18 경리단길의 시작 ©E.S. PARK

은 기간 익선동, 성수동, 망원동, 연남동은 증가세를 보이고 있다. 경리단길의 구매력과 소비력은 2015년을 기점으로 하향추세임을 알 수 있다. 이는 '가장 눈길 끄는 서울 10대 골목길' 설문조사《매경이코노미》, 2015에서 경리단길이 14.3% 득표를 얻어 1위에 올랐던 2015년 조사와 비교해도 알 수 있다.

5) 경리단길의 상권과 젠트리피케이션

젠트리피케이션의 원인을 한마디로 설명하기는 어려우나 주택의 고급화로 인한 원주민의 이주 현상을 주거지 젠트리피케이션residential gentrificaion, 새로 유입되는 중상 계층의 선호에 맞는 상업시

설들이 들어서면서 거리의 분위기가 바뀌고 자본 유입에 따라 상점들이 고급화 되면서 기존상권이 내몰리는 상업 젠트리피케이션 commercial gentrification, 장소가 발달하고 관광객이 증가하면서 기존 주민이나 예술인들이 비자발적으로 이주하는 관광 젠트리피케이션 tourism gentrification이 있다. 최근 우리나라에서 급격하게 증가하고 있는 젠트리피케이션은 주로 2000년대 후반 이후에 발생하고 있는 현상으로 서구의 상업 젠트리피케이션과 유사하다. 특히 경리단길의 젠트리피케이션에 대한 우려와 경고는 최근에 급속하게 증가하고 있다.

경리단길의 상권은 크게 세 가지 유형을 띄고 있다. 첫째는 이태원 2동에 거주하는 주민들의 생활서비스를 지원하는 쌀집, 세탁소, 지물포, 철물점, 양장점, 미장원, 꽃집, 서점, 정육점, 의원 등의 동네상권이 있다. 경리단길에는 동네 사랑방인 38년 된 꽃집과 70년대 풍의 맞춤 양장점 앞에서 한가로이 수다를 떠는 동네주민들과 경리단길을 찾아 사진을 찍는 관광객의 모습이 뒤섞여 있다. 실제로 회나무로 뒤 골목길 평상의 동네주민들에게 경리단길을 묻자 시장길을 찾느냐고 반문하였다. 재래시장 제일시장이 있는 회나무로 13길 입구 초입에는 이태원 2동 주민 체육대회를 개최한다는 현수막이 붙어 있어서 이 지역이 주거지역임을 알려주고 있다. 남산을 향해서 경리단길 우측의 회나무로 6길, 12길은 심한 경사지와 비좁은 계단을 다수 올라야 하는 골목길인데 다수의 음식점이 골목 뒤쪽까지 확산되고 있다. 동네상권과 더불어 외국인 공관지, 거주지 배후수요 역할을 해온 외국인 대상 상권이 잔존하는데 필리핀대사관 주변 필리핀 식료품 전문점, 고급 한정식집 가야랑, 40년 동안 운영 중인 이태원 외국

서점, 일본, 태국, 중국식 에스닉 음식점, 부동산 등 외국인 대상 생활
상권이 들어서 있다.

　마지막으로 새로 진입한 상권을 들 수 있다. 대개는 2008년 이후
개점한 것으로서 대부분이 요식업에 집중되어 있다. 이 지역의 음식
점은 2009년 13개 점포에서 2014년 51개, 2015년 8월에는 164개로
12배 증가했다.^{서울연구원, 2015} 상업화의 초기에는 수제맥주 전문점, 드
립커피전문점, 펍^{pub} 등이 있었으나 관광객과 방문객이 증가하면서
레스토랑, 카페, 디저트전문점이 주를 이룬다. 남산 쪽으로 인접할수
록 고급한우전문점 북유럽가구점, 스포츠 용품 매장 등이 있으며 유
명 셰프가 오픈한 레스토랑도 있다. 그 외에도 프랜차이즈 제과점, 커
피전문점, 통신사 휴대폰 판매점 등의 대기업 자본이 유입되기 시작
했다. 이러한 과정에서 업종의 변화와 교체가 진행 중인데 생활상권
인 세탁소, 철물점, 약국 등이 문을 닫기 시작했다. 이미 장진우거리
를 비롯해 회나무로 13길 골목길을 따라 보석 및 향수 가게, 디자이
너실, 공방, 디저트 카페, 생과일주스 전문점 등의 소호점포가 하나둘
씩 주거지역으로 침투해 가고 있다.

　경리단길의 구매력은 앞서 살펴본 바와 같이 2015년을 기점으
로 하향세를 그리는 반면에 임대료는 지속적으로 올라 서울시 주요
상권 중에서 가장 높은 상승률을 보이고 있다. 한국감정원이 젠트리
피케이션 발생으로 이슈가 되는 상권을 선정해서 지난 2015년부터
2017년까지 2년간 임대료 추이를 분석한 결과에 따르면, 이 기간 동
안 경리단길 상권의 임대료는 10.16% 올랐다. 같은 기간 서울지역
상권 임대료 상승 평균이 1.73%인 것과 비교해 약 10배에 가까운 수

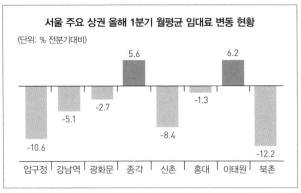

서울 주요 상권 올해 1분기 월평균 임대료 변동 현황

(단위: % 전분기대비)

*자료: 부동산114

치다. 서울지역의 다른 핫 플레이스인 홍대(4.15%)나 가로수길(2.15%)에 비교해 봐도 월등히 높은 수치이다. 경리단길은 2015~2016년 임대료 상승률(4.83%) 보다 2016~2017년 상승률(5.33%)이 높아 젠트리피케이션이 진행되고 있음을 알 수 있다.한국감정원, 2017 《부동산114》에 의하면 2017년 1분기 서울 이태원 상권의 월평균 임대료는 전 분기 대비 6.2% 상승하여 같은 기간 주요 상권의 대부분이 하락한 것과 대조를 이룬다. 같은 기간 서울 전체 평균 임대료는 3.0% 하락했다.

실제로 경리단길 대로변의 점포들 중에서 폐업을 알리는 팻말을 놓고 문을 닫거나 새로 개장하는 상점을 많이 볼 수 있었다. 인근 부동산에는 권리금을 낮춘 급매물과 무권리 점포임을 알리는 정보지도 많이 눈에 띄었다. 임대료 급등에 부담을 느낀 임차인들이 인근 후암동이나 해방촌, 인근 주택가로 옮겨가는 중이다. 벌써 '서울역 7017' 고가 보행로 사업과 용산 일대 개발이 맞물리면서 오래된 주택을 개조한 상권이 형성되고 있다. 주변 부동산에서는 인근 지역이 제2의

경리단길로 부상할 것이라고 기대하고 있다.

한국형 젠트리피케이션의 가장 큰 문제점은 임차 상인들을 대상으로 젠트리피케이션이 일어난다는 점이다. 쇠퇴한 지역을 특색 있는 상권으로 만들어 활성화시킨 이후에 상권을 만든 주체들이 임대료 상승을 버티지 못해 내몰림을 당하는 현상이 발생하였다. 임대료 상승이 급속도로 일어나면서 상권 활성화에 기여하지 않은 외부 투자자들이 개발의 이익을 가져간다는 문제점이 사회문제로 대두되고 있다. 또 다른 문제점은 주거지의 상업화 현상을 들 수 있다. 서민들의 주거지에 상업시설이 침투하면서 주민들의 일상생활에 필요한 서비스 기능인 동네 가게들이 사라져 가고 관광이나 방문을 위해 거쳐가는 동네로 변모해 간다. 상업화된 동네는 공동체가 붕괴되고 임대료가 상승하면서 주거 세입자들이 쫓겨나게 되는 문제가 발생한다. 지역 상권이 방문객들을 위한 서비스 업종으로 재편되면서 동네 고유의 정체성이 사라지고 개성 없는 거리로 전락하면 장소 매력도가 떨어져 또 다시 쇠퇴하는 현상을 반복하게 된다.

젠트리피케이션이 발생하는 원인으로 스미스[Smith, 1979, 1996]는 젠트리피케이션이 토지와 주택시장의 구조적 산물이라고 주장하였다. 잠재적인 지대와 현시가로 평가된 지대 사이의 격차를 임대료 격차[rent gap]라고 정의하고 근교의 자본이 임대료가 낮은 도시 내부로 역류해 들어온다고 주장하였다. 그러나 크라크[Clark, 1992]는 스미스의 주장이 부분적이며 젠트리피케이션이 일어나기 위해서는 지역의 공급, 주체의 생성, 매력 있는 도시내부 환경, 문화적 서비스 계층의 존재 등 네 가지 조건이 필요하다고 강조하였다.[박태원 외, 2016] 상업젠트

리피케이션의 발생 요인은 그간 건물주와 업주의 임대료 대립이 쟁점인 것으로 인식되어 왔으나 보다 복합적인 요인이 작용한다. 주킨Zukin et al., 2015은 상업생태계를 구성하는 주요 집단을 업주Store Owners, 건물주Building Owners, 소비자Shoppers로 구분하고 주거근린, 미디어, 공급망, 지자체가 이에 영향을 미친다고 설명한다. 상업가로의 변화를 살펴보면, 상업화의 초기 단계에서 소비자와의 네트워크를 통해 업주들과 소비자가 가지고 있던 상권형성의 주도권은 상업화의 심화에 따라 임대료가 상승하면서 건물주에게 이전된다. 그 과정에서 소비자 계층의 하위문화, 부티킹boutiquing, 경제학적 관점에서의 지대격차, 미디어의 구전효과, 대자본의 유입 등이 유의미한 영향을 미치며 상권을 변화시킨다.허자연, 2016

한국형 젠트리피케이션이 상업지역에 특히 빈번히 발생하는 원인은 첫째 '부동산 시장의 변화'에 있다. 외환위기를 겪으면서 부동산에 대한 투자가 아파트에서 상가로 옮겨가고 낮은 금리와 노후 대책 등으로 건물을 소유하고자 하는 수요가 늘어났다. 상권이 과열되고 투기자본이 유입되면 지대상승에 따른 부동산 시세차익에 대한 기대감이 특정 지역의 부동산가격을 폭등시켜왔다. 건물주의 투자비 회수, 건물주의 교체, 기획부동산 등이 급격한 임대료 상승을 부추긴다.

둘째는 '권리금 장사 행위'가 상권을 교란시키는 문제이다. 권리금을 가로채는 임대인이나 처음부터 권리금을 투자 목적으로 생각하고 들어와서 계약기간이 끝나면 곱절로 권리금을 파는 행위를 하는 임차인이 있다. 소비 공간의 공급자인 상업시설의 사업주에게 계속되는 상업화에 동참할 의지를 결정하는 요인을 조사한 연구허자연 외, 2015

에서 지대격차, 권리금, 폭등하는 임대료 부담에도 불구하고 사업주들은 경리단길에서 영업을 계속하고자 하는 의지를 보였다. 이 연구 결과에 의하면 상업화를 계속적으로 이끌어가는 원동력은 결국 권리금에 대한 기대 등의 투기심리 및 상권 활성화에 대한 기대심리임을 확인하였다. 이는 결국 임대료 폭등에도 불구하고 신규상점이 지속적으로 확장하는 원인을 규명한 사례이며 새로운 점포의 진입에는 특정 업종에 대한 상업 환경 조성보다 지대격차 및 의제자본 등의 경제적 요인이 작용한 것으로 분석하였다.

마지막으로 '장소의 소비'를 부추기는 미디어와 대규모 자본의 유입, 유사업종의 과다경쟁이 원인이 될 수 있다. 상권형성의 주된 요인인 소비주체는 2030 여성이 주를 이루는데 이들은 주로 SNS를 통해 정보를 공유하고 새로운 정보를 확산한다. 디지털 세대의 새로운 소통방식과 생산, 소비패턴의 변화가 새로운 핫 플레이스를 양산하는 추세이다. 한편으로는 대중매체의 영향력이 증가하면서 언론이나 매체를 통한 소개, 취재 등이 대중의 호기심을 자극하여 장소의 소비화가 급격히 진행되고 있다. 경리단길의 경우에도 언론의 집중적인 조명을 받던 시기인 2013년 이후 상권의 성장이 가속화되었다. 대중에게 노출되고 유동인구가 늘어나면 대규모 자본의 유입이 시작되는데 상점의 지나친 대형화, 상업화는 장소 정체성을 상실할 우려가 있다.

장소 정체성은 물리적인 환경뿐만이 아니라 지역 내의 공유 되는 삶의 스타일, 사회적 관계 그리고 공동체 등 지역의 고유한 사람, 활동, 상품, 공간으로 이루어진다. 어떤 장소가 고유의 특성을 갖는

데에는 이어져 내려온 시간의 흔적과 중첩된 공간이 상호작용한 결과이다. 경리단길의 상권이 독특한 이유는 이렇게 복합적인 원인이 작용한다. 경리단길은 해외 공관이 많이 자리하고 있는 지역이면서 한국에서 가장 부유한 고급주택 지역이 면해 있다. 한편 70년대부터 조성된 주거지역 연립주택에는 여전히 서민들이 거주하고 있고 달동네인 해방촌과도 인접해 있다. 이태원로가 지닌 다국적인 성격과 일본의 잔재, 미군기지 배후지의 특성도 가지고 있어 다인종의 점유지면서 외세 침탈의 역사도 고스란히 남아 있는 곳이다. 서울에서 가장 이색적인 공간인 이태원에서도 경리단길은 이러한 지역 특성의 영향을 가장 압축적으로 받아내고 있는 장소이다. 경리단길의 오늘의 모습은 보존 되어질 수도 있고 변화할 수도 있을 것이다.

　최근 몇 년 동안 경리단길의 변화와 젠트리피케이션은 지속적으로 이루어졌지만 주변 지역으로 확산되는 상권 전이현상과 용산 미군기지의 공원화 영향으로 새로운 동력과 문화가 생성될 것이라 기대하고 있다. 지역의 발전은 지속되어야 하지만 그 과정에서 거주민들이 생활의 터전을 잃는다거나 영세 사업자들이 생업의 현장에서 밀려난다면 장소의 생명력도 이어갈 수 없을 것이다. 따라서 현재 다양하게 구사될 수 있는 정책적 고려와 제도적 뒷받침으로 급속한 젠트리피케이션 현상을 극복할 수 있는 지혜를 모아야 할 것이다. 무엇보다 중요한 것은 지역생태계를 구성하는 다양한 주체들의 공동체 의식 함양과 상생을 위한 사회적 합의가 필요할 때이다.

2

지역문화자원의 활용: 박물관과 도시마케팅[1]

1) 박물관 기능의 변화와 공공성

(1) 박물관의 변화

2001년 코펜하겐 노르딕 뮤지엄Nordic Museum에서 열린 박물관 리더십 프로그램에서 엘리언 후퍼 그린힐Eilean Hooper-Greenhill은 박물관의 세계적인 경향과 역할 변화에 대해 언급하였다. 21세기 박물관은 포스트모더니즘 뮤지엄Postmodernism-Museum 형태로 빠르게 전환되고 있으며 박물관의 사회적 역할과 전문적 업무에 대해 새로운 비전과 전망이 필요하다고 언급하였다. 권위와 전통의 상징인 과거 모더

1 이 글은 박은실2006, 「테마박물관으로서 지역박물관의 건립과 발전방향」, 성남문화재단 세미나, 국립현대미술관 기고문을 기반으로 하였다.

니스트들의 뮤지엄과 비교하여 포스트모던 뮤지엄의 가장 중요한 특징은 사회적 관계, 문화적 맥락에 대한 이해와 관람객들과의 커뮤니케이션 기능 활성화에 있다. 이런 견해와 연구는 전시계획과 교육프로그램에 직접적인 변화를 가져 왔으며 박물관의 기능과 역할이 시대에 따라 변모하고 있음을 보여준다.

현대의 박물관은 경영상의 문제와 관람객 감소, 다양화된 문화공간의 출현에 따른 위기를 맞으며 사회적으로 새로운 역할과 기능을 요구받고 있다. 1793년 루브르 박물관이 시민에게 공개된 이후 19세기 말 미국 박물관의 사회적 역할에 관한 여러 연구들이 박물관의 전문적 기능과 대중적 기능 사이에 절충적 개념을 형성하면서 현재에 이르고 있다. 그러나 21세기를 맞아 세계의 박물관들은 유물 수집과 단순 감상의 장소에서 벗어나 대중과 호흡하며 체험과 학습, 교육과 즐거움이 강조된 에듀테인먼트의 장으로 거듭나기 위해 노력하고 있다. 2001년 바르셀로나 총회에서 개정된 국제박물관협의회의 정관ICOM Statutes을 보면 "박물관은 공중에게 개방되고 사회와 사회의 발전을 위해 이바지하는 비영리의 항구적인 기관으로서 학습과 교육, 위락을 위해서 인간과 인간의 환경에 대한 물질적인 증거를 수집, 보존, 연구, 교류, 전시한다"고 박물관의 정의와 역할을 새롭게 규정하였다. ICOM의 정의처럼 박물관은 변화와 개혁의 새로운 측면을 맞으며 다양한 형태로 발전하고 있다.

이것은 박물관이 지니는 공공성의 가치와 개념이 함께 변하고 있음을 의미하기도 한다. 지금까지 박물관 하면 의례히 고고학적 유물이나 미술품을 수집, 보존, 연구, 전시하는 기능으로 인식하고 있는

경우가 대부분이다. 특히 우리나라의 경우 박물관 테마의 다양성이나 박물관 기능의 대중적인 확장에 대해 부정적인 견해를 보이는 경우가 있다. 현대 박물관의 기능은 지역사회와 커뮤니티를 위한 무한 가치를 창조할 때 그 역할을 다하는 것이라 볼 수 있다. 심지어 최근 재개관한 국립중앙박물관의 경우에도 대중에게 다가서고 다양한 서비스를 제공하기 위한 전략을 수립하고 관람객 마케팅에 힘쓰고 있다. 이와 같은 배경에는 박물관이 사회적으로 요구되는 기능의 변화와 더불어 박물관을 둘러싼 운영환경의 변화와도 무관하지 않을 것이다.

(2) 박물관의 기능변화와 공공성

박물관은 지역의 대표적인 문화시설이며 공공적인 성격을 담고 있다. 지역사회는 그들 나름대로의 풍토 속에서 독자적이며 다양한 문화를 가지고 있다. 그렇다면 박물관이 지역의 문화정체성을 담보하기 위해 가져야하는 기능은 무엇인가. 박물관은 지역주민들의 문화적 욕구를 충족시켜야 하며 지역의 고유한 생활양식이나 문화적인 정체성을 확보하여야 한다. 그리고 변모하는 시대를 반영, 과학적인 발전과 지역 및 도시의 미래상을 표현하는 수단이며 지역민의 교류와 문화의 다양성을 경험하는 네트워크의 장으로도 활용된다. 사회·교육적 기능과 문화의 활동적인 영역, 정보의 제공과 엔터테인먼트(즐거움)의 기능도 수반하여야 한다. 더불어 시민의 세금으로 고액의 예산을 투입해서 건립되는 만큼 지역경제의 활성화에도 이바지하여야 한다. 그러기 위해서는 박물관의 기능과 역할이 다양해져야 하며,

전문 인력과 예산을 확충하여 내용에 있어서 질적인 향상을 꾀해야 한다. 또한 지역 주민들의 문화 향유권을 고려하여 물리적·심리적으로 접근Cultural Access이 용이해야 한다. 외형 또한 박물관의 정체성을 상징하는 내·외적 요인을 함축적으로 담고 있으면 더 좋을 것이다.

따라서 박물관은 지역의 문화적, 사회적, 교육적, 역사적, 공공적, 경제적 역할을 동시에 수행해야 하며 주변 문화자원, 문화지역과의 연계성을 가지고 자생적으로 발전해야 한다. 나아가 지역과 도시의 문화발전을 위해 박물관은 지역문화자원의 부가가치가 파생되는 지역문화전략의 거점 역할을 담당하여야 한다. 문화는 지속적으로 발전하고 끊임없이 변모한다.

그렇다면 지역의 문화적 정체성과 지역이 활용가능한 문화자원이란 어떤 것인가? 지역의 문화정체성이란 한 지역의 역사와 향토사를 중심으로 한 과거의 유산도 될 수 있고 도시화 과정 속에서 파생된 근대문화유산도 될 수 있다. 지역을 대표하는 문화예술의 특정 장르나 분야도 될 수 있다. 더불어 지역과 도시에서 전략적으로 육성하거나 지원하는 새로운 유형의 동시대적인 문화자원(예를 들어 문화산업)도 지역의 문화정체성을 대표한다고 할 수 있을 것이다.

2) 지역문화자원으로서 박물관

(1) 지역문화자원의 유형

문화자원의 분류는 실로 다양하고 그 뜻도 해석에 따라 제고의

여지가 많으므로 한마디로 정의를 내리거나 공통의 기준에 의한 분류체계를 마련하기가 쉽지 않은 상황이다. 게다가 나라마다 혹은 지역마다 문화적인 특성과 성향 등은 현저하게 차이가 나며 시대적, 경제적, 역사적, 종교적, 인문학적 배경에 따라 분류의 기준도 달라지기 때문이다. 먼스터Munsters, 1994는 기초적인 인프라 스트럭쳐에 대한 언급을 매력물Attraction로 통칭하였다. 이 안에는 기념물(종교적 건물, 공공건물, 역사적 주택), 박물관, 루트Routes, 테마파크 등의 자원영역이 있다. 문화자원의 활동과 관련한 부분을 이벤트라 칭하였는데 문화적, 역사적, 종교적 축제, 비종교적 축제, 전통 축제 그리고 예술 축제 등으로 구분하였다. 한국관광공사(1993)는 유형관광자원(자연적, 문화적 ,사회적, 산업적, 관광, 레크레이션)과 무형관광자원(인적, 비인적 자원)으로 구분하였다. ECTARC(1989)의 문화(관광)자원 분류기준은 조금 더 다양하여 고고학적 유산과 유물, 건축물(옛터, 유명한 건물, 도시전체), 예술(조각, 공예품, 미술, 축제, 이벤트), 음악과 춤, 드라마, 언어와 문헌연구, 여행, 이벤트 , 종교적 축제 , 완전문화와 하위문화 등으로 구분하였다. 포르투갈은『문화자원유형분류』(1991)에서 문화유적(기념물, 예술, 기타), 문화 활동(종교, 민속, 예술, 과학, 전통적인 대중 활동), 문화자원(종교, 민속, 쇼) 등 세 가지 기준으로 구분하였다. 한국의「문화관광지도 작성연구」라는 보고서(한국문화관광연구원)에서는 문화와 관광이 유기적으로 결합한 자원을 1차적 자원, 잠재적인 문화자원을 2차적 자원, 그리고 유형, 무형의 인프라를 간접적인 문화자원이라 분류하여 3차적인 자원이라 칭하였다.

이를 종합하면 문화자원의 개념은 포괄적이고도 개념적이어서

분류의 근거를 명확히 제시하기에 어려움이 따르며 기준 또한 애매모호할 수 있다는 한계를 갖는다. 따라서 원천적, 공간적인 문화자원을 1차적 자원으로 보고, 활동적 자원과 종합적 자원은 2차적으로 개발 가능한 자원으로 확대, 발전되는 개념으로 볼 수 있다.

　도시의 기준은 다니엘 벨과Daniel Bell과 어리Urry의 이론에 근거하여 문화중심지와 문화지향지의 두 기준으로 분류하여 문화자원과 도시문화 자원을 연계하였다. 1차 자원은 그 존재 자체로서 문화자원으로서의 가치를 지닌다. 1차적인 자원은 그 종류와 유형을 막론하고 결합과 재발견을 통해 2차 자원으로의 확대 재생산이 가능하다. 예를 들어 미술이 발달한 지역에서 비엔날레를 개최하거나 과학과 기술이 발달한 지역에서 테크노파크가 개발되는 경우가 그러하다. 또한 1차적 자원 내에서도 문화자원의 결합에 의한 상승작용이 전개된다. 예를 들어 예술가가 많이 활동하는 지역에 문화시설이 들어서는 경우를 들 수 있다. 경우에 따라서 문화자원의 확장은 자연발생적이 아닌 전략적으로 발전할 수도 있다.[2] 그러나 이러한 자원들은 서로 유기적으로 연결되어 유·무형의 인프라를 구축하고 지역의 새로운 산업의 체제로 정착되어 지속적이고 내생적으로 발전할 때 생명력과 지역경쟁력을 지니게 된다. 따라서 도시, 지역, 그리고 문화를 통합해서 발전시키기 위한 문화계획Cultural Planning적인 접근방식으로 문화자원 전략을 수립하여야 한다.

2 파리만국박람회World Expo 때 기념탑이었던 에펠탑은 엑스포가 끝난 후에도 파리의 상징이 되어 한 세기 동안 전 세계의 관광객을 파리로 불러모았다.

(2) 지역문화자원으로서 박물관의 역할과 지역문화발전전략

21세기에 들어서 도시의 창조성과 문화적인 경쟁력이 도시와 지역의 경쟁력을 좌우한다는 움직임이 세계 각지에서 일어나고 있다. 실제로 창조도시 조성으로 도시경쟁력을 확보하려는 실험과 노력이 진행 중에 있다. 문화적인 창조력은 공간이나 환경의 가장 중요한 원천이 되며 도시와 환경을 둘러싼 '삶의 질'의 확대 재생산을 의미한다. 문화적 하드웨어와 소프트웨어, 인적자원의 균형적인 성장을 가질 때 비로소 지속적이며 경쟁력 있는 문화도시를 실현할 수 있는 것이다. 지역사회의 문화계획은 종합적이고 장기적인 계획들이 진행되어야 하며, 교육적이거나 문화적 발전을 도모해야 한다. 박물관은 지역문화자원으로서 활용되고 지역문화의 발전전략이 된다.

3) 문화와 도시발전, 창조도시로의 변화

(1) 문화와 도시발전

미술관을 비롯한 문화시설의 최적의 입지란 '지리적', '물리적', '사회적', '상징적' 접근성에 근거한다. 대부분의 선진도시들이 위와 같은 조건에 부합한 문화시설을 도심 내에 다수 보유하고 있다. 그러나 문화시설을 설립할 때, 위와 같은 조건을 부여받는 것이 복잡한 도시행정의 메커니즘에서 쉽지 않다. 그동안 우리나라에서 문화시설의 입지는 매우 정치적이거나 행정적 편의에 떠밀려 결정되는 경우가 많았기 때문이다.

　　반면에 지난 수십 년간 문화전략이 도시개발전략의 전면에 나서게 되면서 랜드마크형 미술관이 전 세계적으로 우후죽순 생겨나게 되었다. 소위 세계적인 스타 건축가들은 장소의 역사적 맥락과 미술관에 걸릴 작품에 대한 이해와 배려보다는 미술관 건축물이 가져올 파장과 영향력에 집중하여 더 크고 더 강력한 조형성이 강조된 건축물 건립에 열을 올렸다. 그러나 건축계의 노벨상이라고 일컫는 프리츠커상Pritzker Prize을 페터 쥼토르Peter Zumthor가 2009년에 수상하면서 미술관의 본질은 건축물이 아니라 내부의 전시품에 있다는 사실을 새삼 일깨워 주었다. 브레겐츠의 현대미술관과 하노버 엑스포 스위스관 등은 자연과 순응하고 미술품을 돋보이게 하는 그의 건축철학을 잘 보여준다.

　　현대 도시에서 문화는 강력한 상징경제Symbolic Economy로 작용한다. 유명한 박물관과 미술관, 공원, 극장 등 다양한 문화 공간을 가진 도시들은 많은 관광객을 유치하고 더욱 많은 수입을 올린다. 문화를 통한 도시재생은 쇠퇴한 도시의 이미지를 쇄신하거나 낙후된 도심의 재생을 위해 도시정부에서 많이 활용하는 도시선도개발Flagship Development의 형태로 시작되었다. 그러나 이러한 선도적 개발 방식의 도시재생은 관광이나 지역경제 활성화를 위한 기반은 마련하였으나 예기치 못한 부작용을 낳기도 하였다. 쥬킨S. Zukin은 정부의 예산 절감과 기업의 보조금 축소로 인해 도시 상징경제의 아이콘인 미술관이 디즈니랜드화되고 상품화된 장소 이미지의 소비가 심화되었다고 주장하였다. 물리적인 장소와 경관 이미지의 일방적인 소비는 지속성을 갖기 어려워졌다. 따라서 최근에는 문화발전과 도시발전에 있

어서 지속성의 확보가 매우 중요한 요인으로 등장하게 되었고 도시 경쟁력의 주요 이슈는 창조적 인재확보와 지역의 창조적 경쟁력에서 비롯된다. 이렇듯 문화예술이 지닌 창의적인 힘을 활용하여 사회 전반의 잠재력과 경쟁력을 이끌어 내려는 창조도시 논의가 시작되면서 미술관이나 문화예술시설의 사회적 역할도 다음과 같이 다양하게 확대되고 있다.

(2) 도시 리브랜딩과 미술관

세계경제의 중심권 도시를 만들기 위해서는 해외자본 유치를 위한 투자환경의 개선, 사회간접자본에 대한 투자, 선진 고급기술의 유치 및 개발에 필요한 교육, 정치적으로 자유롭고 안정된 도시, 분권적 도시체계와 민주적 시정운영, 환경의 쾌적성, 문화적 다양성의 확보가 필수적이다. 도시 브랜드를 제고하기 위해서 부정적 이미지를 변화시키고 풍부한 문화자원을 활용한 도시 리브랜딩Re-branding 전략이 구사되는데 미술관은 도시마다 리브랜딩 전략의 핵심에 있다. 실제로 게이츠헤드의 발틱 현대미술관, 빌바오 구겐하임 미술관 등은 도시 이미지를 개선하는 데 매우 중요한 역할을 담당했다.

최근에는 세계적 미술관의 분관을 유치하려는 도시들의 경쟁이 치열한데 루브르와 구겐하임 박물관을 동시에 유치한 아랍에미리트의 아부다비는 중동의 문화중심지로 부상하고 있다. 루브르 분관 설치는 프랑스에서 매우 심한 반대에 부딪치기도 하였으나 문화보급과 예산확충이라는 목적에 의해 실현되었다. 반면에 프랑스 내에서의 미술관 분관설치는 문화의 지역분권을 위한 방안으로 추진되었다.

그림 20 루브르 아부다비의 야경 ©Louvre Abu Dhabi

프랑스 북부 노르 파드 칼레Nord-Pas de Calais 레지옹 내의 도시 랑스Lens
에 루브르 분관이 설립될 예정이다. 랑스는 광산업의 쇠퇴로 지역경
제가 침체되어 실업률이 15%에 달하는 지역이었으나 민·관이 합심
하여 유치를 확정지었다. 뉴욕의 뉴뮤지엄, 카나자와 현대미술관 등
을 설계했던 일본 사나Sanaa 사가 설계를 맡아 유리와 빛을 소재로 접
근성과 주변 환경과의 조화를 중시했다. 현재 노르 파드 칼레 레지옹
은 루부르-랑스 박물관이 개관할 때까지 전시회를 개최하는데 인구
가 32만 명에 불과한 랑스 생활권에 연간 35만에서 55만 명, 개관하
는 해에는 70만 명의 방문객이 찾을 것으로 예상하고 있다. 더불어
뽕피두센터가 메츠Metz에 설립될 예정이고 최근에 발표한 그랑파리
프로젝트에도 예술섬을 비롯한 상당수의 미술관이 설립되어 도시 리
브랜딩에 기여할 전망이다.

(3) 창조적 지역재생: 지역가치의 증진을 위한 미술관의 역할

미술관을 비롯한 문화시설과 예술가의 집적은 지역을 매우 매력

적으로 변모시킨다. 각국의 도시들은 산업 경제에서 창조적 경제로의 사회 변화를 겪고 있으며 창의성은 개인, 조직, 기업, 도시를 발전시키고 나아가 국가경쟁력을 강화하기 위한 초석이 된다. 이제 도시경쟁력의 주요 이슈는 지속적인 성장과 혁신적인 발전을 위해서 지역을 어떻게 창조적으로 재생하는가 하는 것이다. 제이콥스 J. Jacobs는 생명력 있는 지역발전에 대해 언급하였다. 창조적인 도시재생이란 지역의 창조적인 자원 및 기반시설의 복원, 창조산업 및 창조경제의 작동, 도시공간의 심미성 및 도시경관 향상, 창조지구를 이루는 법적, 제도적 장치와 서비스, 창의적인 인력 및 교육이 혼합된 도시문화 환경의 복합적인 개선시스템의 구축을 의미한다. 창조적으로 도시를 재생하고 지역의 가치를 증진시키기 위해서는 위에 언급한 창조지구의 조성이 필수적이며 미술관을 비롯한 문화시설이 창조환경의 거점 역할을 수행해야 한다.

지역재생의 대표적 사례로는 런던의 테이트모던 박물관을 들 수 있다. 테이트모던을 중심으로 한 사우스와크 Southwark 지역은 화력발전소의 중단 이후 오랫동안 방치되어 폐허가 되었던 지역이었다. 런던시와 밀레니엄 위원회는 사우스와크 일대의 재생사업에 돌입하였으며 뱅크사이드 도시에 관한 연구 Bank Side Urban Study는 테이트 모던을 포함한 지역의 비전을 공유하기 위해서 리처드 로저스 파트너십 Richard Rogers Partnership을 진행하였다. 이것은 뱅크사이드 지역민들에게 고도로 향상된 삶의 질과 지역의 창조적이고 긍정적인 변화를 보장하는 매우 포괄적이고 협업적인 전략을 추구하였다. 이 보고서는 향후 뱅크사이드와 사우스와크를 잇는 지역의 문화적인 삶을 향상시

그림 21 뉴테이트 모던 ©Tate Modern

키는 계획의 기초가 되었다. 이 연구에서 중요한 점은 각각의 루트에서 테이트 모던에 이르는 접근의 용이함과 지역을 통하는 보행자들의 연결성을 증가시키는 창조적인 커뮤니티 조성에 있다.

결과적으로 이 지역은 다양한 상업시설과 샵, 레스토랑과 차 없는 공공공간, 갤러리, 퍼포먼스와 예술활동을 가능케 하는 광장 및 플라자로 둘러싸인 매우 흥미롭고 살아 있는 거리로 발전하였고 현대미술을 주도하는 YBA young british artist를 배출한 사치갤러리가 2003년에 템즈강 가의 카운티홀로 이전하는 등의 변화가 이루어지고 있다.

또한 세계적인 디지털 아트 페스티벌이 열리는 린츠의 아르스 일렉트로니카 Ars Electronica는 전 세계적으로 미디어아트의 첨단을 고양하고 발전시키며 작가들을 발굴하고 있는데 어린이를 위한 문화와 과학기술이 결합된 다양한 체험방식을 제공하며 지역과의 관계맺기 등의 공헌을 하고 있다.

(4) 미술관과 창조지구: 문화생태계와 예술시장 형성

미술관을 중심으로 한 창조지구의 가치는 문화의 생산적 측면을 중요시하고 교환이 일어날 수 있는 일련의 과정을 고려해야 한다. 따라서 시민들과 함께 체험하고 공유하고 문화예술이 생산-유통-소비 되는 문화예술시장을 활성화하는 차원으로 조성되어야 한다.

합스부르크 왕가의 마굿간을 개조해 박물관 클러스터를 조성한 비엔나 뮤지엄 콰르띠에 21^{Museum Quartier 21}은 낙후된 지역을 재생하고 역사지구의 보존과 활용에 관한 논쟁과 협의의 과정이 있었으며 기존 건축물을 그대로 살리고 레오폴드 박물관, 현대미술관^{Mumok}을 새로 증축하는 전통의 보존과 현대적인 조화방식을 꾀하였다. 비록 청년예술프로젝트는 실패했지만 다양한 미술관과 아티스트 레지던스, 예술과 디자인사무실, 카페, 패션샵, 창작실 등이 입주하여 문화예술 창작-유통-소비의 기능을 고루 갖추고 있다.

창조지구는 문화형성의 인큐베이터로서 장소의 다양성, 독특성, 독창성이 보호되고 문화생태계가 자리 잡는 기반을 마련해야 한다. 대표적 문화클러스터로서 비엔나 뮤지엄 쿼터, 독일 베스트팔렌, 버밍험의 커스타드 팩토리 등이 있으며 런던 이스트엔드의 혹스톤 지역, 뉴욕 첼시, 덤보, 윌리엄스버그, 이스트빌리지 등은 미술관을 중심으로 한 창조지구의 모델이라고 볼 수 있다. 자연발생적인 창조지구의 조성은 다양한 문화자원의 유입과 예술가들의 집적에 의해 가능하며 뉴욕의 현대미술 창조지구인 첼시와 미트패킹 주변에 설립된 뉴뮤지엄을 중심으로 창작기능과 시장기능이 점점 발달하고 있다. 또한 취리히 웨스트의 산업지구인 아웃서질에는 공장과 조선소, 창고 등을

개조한 미술관, 공연장, 클럽 등의 문화시설이 즐비하다. 특히 하드다리 주변의 취리히 현대미술관과 미그로스 현대미술관, 갤러리들이 한 건물에 입주한 림마트스트라세의 공장은 대표적인 문화거점 공간으로 성장해 끊임없이 발전하고 있다.

(5) 국립현대미술관 서울관과 지역발전

앞서 언급한 것처럼 미술관의 사회적 영향은 매우 다양하게 발전하고 있다. 미술관의 역할이 다양해지면서 국립현대미술관 서울관에 대한 관심과 기대도 점점 증대되고 있다. 국립현대미술관 서울관이 어떤 성격을 지니는가에 따라 서울관의 규모와 성격, 증축 및 개축 방향에 따른 주변의 문화자원의 내용과 콘텐츠도 바뀔 수 있기 때문이다. 그러나 더불어서 고려해야 할 것은 북촌을 포함한 주변지역과의 관계 속에서 미술관과 지역이 어떻게 함께 성장해 나갈 것인가 하는 계획이 중요해 보인다. 예술과 예술활동은 지역공동체의 정체성 확립과 도시환경개선에 절대적으로 필요하다. 도시가 지니는 문화적인 정체성은 시민과 삶, 문화공간과 도시구획, 예술가와 예술활동이 어우러진 문화적 공간성의 구축을 의미한다.

더구나 국립현대미술관 서울관이 입지한 지역은 역사적 유적과 서울의 상징이 어우러진 매우 중요한 지역에 위치하고 있다. 따라서 서울을 대표하는 상징적인 문화시설, 지역의 문화적 창조성을 촉발시키는 거점공간의 역할, 창작기능이 활성화된 예술시장으로서의 역할, 지역이 지속적으로 발전하고 성장하기 위한 협력과 리더십의 역할도 함께 요구된다.

3

○

근대문화유산의 활용:
권진규아틀리에[1]

1) 들어가며

문화재에 한번 가해진 변형들은 다시 되돌릴 수 없는 비가역성 irreversible의 특성을 지니고 있기 때문에 원형보존을 원칙으로 하고 있다. 그러나 성장하는 도시 속에서 도심에 위치한 문화재적 가치를 지닌 근대건축물을 단순히 보존conservation만 한다는 것은 매우 어려운 일이다. 특히 근대건축물을 포함한 근대문화유산은 단순 '보존'이나 '재생'을 넘어 적절한 활용가치를 찾아 사용한 후 다음 세대로 이양해야 한다. 알로이스 리겔Alois Riegel은 그의 저서 『근대 문화재 문화에

1 이 글은 박은실2011.5, 「권진규아틀리에의 의미와 공공자산으로서 활용방안」, 복합문화공간으로서 아틀리에의 현재와 미래 심포지움, (재)내셔널트러스트 문화유산기금에서 발표한 내용이다.

대하여』에서 "문화재적 가치는 지나간 역사 속에서만 의미가 있는 것이 아니라 현 시대적 의미에서 정해질 수 있다"고 언급하였다.

즉 문화재의 가치는 생성 당시 주어지는 특성이나 특징에 의한 것이 아니라 받아들여지는 입장에서 의미가 있을 때 근본적인 가치가 부여 된다[2]고 주장한다. 특히 근대문화유산 중에서도 근대건축물은 아직 우리 주변에서 사용되고 있고, 시민들의 삶 속에 깊숙이 침투해 있으므로 어떻게 인식하고 활용해 나가는가에 따라 더욱 큰 효용적 가치와 의의를 부여할 수 있다. 복합문화공간으로서의 아틀리에의 현재와 미래는 문화유산의 보전을 넘어 작가의 정신을 이해하고 계승할 수 있는 매개체이자 복합문화예술교육의 장소이다. 한 인물의 역사가 고스란히 담긴 개인적인 공간에서 과거의 응축된 시간이나 경험, 기억과 같은 무형의 자산들을 유형 자원으로 형상화하는 일은 미래를 예측하고 상상하는 일보다 어려울 수 있다. 특히 이러한 장소가 공공적 자산으로서 가치를 지닐 때 그 책임감은 더 무거워진다.

특히 시민들의 후원과 기증으로 보존되고 운영되는 권진규아틀리에가 스스로의 가치를 높이고 활용전략을 구사하는 것은 아틀리에의 미래를 위해 당연히 해야 할 일이다. 따라서 본 발표는 우선 근대문화유산의 활용 및 공공적 자산으로서의 가치에 대해 살펴보고 시민운동의 중요성과 활동에 대해 점검한다. 다음으로 아틀리에가 지니는 역사적, 사회적, 문화적 기능과 속성을 고찰한 후에 권진규의 삶과

2 주범2004, 「독일도시복구의 사례연구」, 《대한건축학회논문집》 제20권 1호(통권 183호), 143쪽.

예술, 그리고 권진규아틀리에가 지닌 근대문화유산으로서 사회, 문화
적인 의미에 대해서 여러 차원에서 논하기로 한다. 마지막으로 위와
같은 사실을 바탕으로 공공자산인 권진규아틀리에의 복합문화공간
서의 활용방안에 대해서 방향성, 기능, 물리적 계획, 프로그램 유형,
운영방식과 도시적 맥락 등의 활용방안을 제안한다.

2) 근대문화유산의 활용 및 공공적 자산으로서의 가치

서울의 근대문화유산에 대한 논란이 증폭된 계기는 2004년 박
목월의 옛집, 김수영의 옛집, 청량리 역사 내 도시시설물이 멸실되고,
2005년에는 등록문화재로 예고하는 단계에서 구 대한증권거래소,
스카라 극장이 잇달아 철거되는 사태가 발생하면서 비롯되었다. 한
편으로는 북촌을 중심으로 일제 강점기에 세워진 한옥을 활용한 게
스트하우스 등이 등장하면서 근대문화재를 활용한 부가가치 창출과
근대문화유산의 보전에 대한 관심이 촉발되었다.[3] 또한 최근에는 산
업유산이나 근대건축물을 리모델링하여 문화시설로 활용하는 사례
가 많아지고 공공건물이나 유휴시설을 시민들을 위한 공간으로 활용
하면서 근대문화유산의 보전과 활용에 관한 활발한 논의가 진행되고
있다.

주요한 근대문화유산의 유형으로는 남대문로 한국전력 사옥 등

3 라도삼, 「근대문화재의 문화공간 활용방안 심포지움」, 한국문화관광연구원, 2007.

표 10 근대문화유산 활용사례

근대문화유산	활용
홍난파 가옥	소규모 공연장 및 전시장 조성
이상범 가옥과 화실	가옥과 화실 및 문화재 공원
권진규아틀리에	예술가 작업실
이화여고 심슨기념관	이화여고 박물관
구 서북학회 회관	건국대학교 박물관
구 민형기 가옥	북촌문화센터
최순우 고택	최순우 기념관

근대건축물, 최순우 고택, 권진규아틀리에 등의 인물중심 가옥, 삼일
로 극장과 같이 역사적, 장소적 가치가 있는 건조물, 건축적 가치가
있는 건축물, 한옥을 포함한 전통가옥, 산업시설이나 건축물 외의 건
조물 등이 있다.

　서울시에서 민선 5기를 맞이하여 일반 시민과 전문가를 대상으
로 실시한 서울시 문화정책 인식에 대한 조사⁴를 살펴보면 서울 시민
들은 역사문화자원의 보존과 활용에 대해 많은 관심을 기울이고 있
음을 알 수 있다.

　조사 항목에서 「서울의 문화활동 촉진을 위해 서울시에 가장 필요
한 정책」은 전문가의 경우에 '시민들의 자발적인 문화활동 육성(43.1%)'
이 다른 항목에 비해 압도적으로 나타나고 있으며, 다음으로는 '거리
에 문화환경 보전(15.6%)', '다양한 문화시설의 건립(13.8%)', '역사보
존 및 활용에 집중(11.9%)' 순으로 조사되었다. 반면에 일반시민의

4　서울시, 「창의문화도시 새로운 비전과 전략적 방안 연구」, 2010.

경우에는 '역사보존 및 활용에 집중(24.7%)'이 가장 높게 나타났다. 다음으로는 '거리에 문화환경 보전(24.5%)', '다양한 문화시설의 건립 (21.8%)' 순으로 조사되어 시민들은 서울의 문화자원 중에서 역사문화에 대한 관심이 높은 것으로 조사되었다.

　한편으로는「역사문화 보존을 위해 서울시가 주력해야 할 방향」조사에서는 일반시민과 전문가 모두 '보다 적극적으로 활용하여 문화공간으로 조성(일반시민 56.9%, 전문가 41.5%)'해야 한다는 의견이 많았다. 또한 '잘 활용해서 관광마케팅의 자원으로 활용(일반시민 41.5%, 전문가 56.9%)'해야 한다는 의견도 높게 나타나고 있다. 또한 전문가의 경우에는 '보존에 초점을 두어 잘 관리'해야 한다는 비율이 9.2%에 불과했지만 일반시민의 경우에는 21.0%로 높게 나타나 전문가들보다 일반시민들이 역사문화의 활용에 대해 보다 적극적인 입장을 보이고 있다. 이 보고서에서 제시한 서울시 역사문화자원에 대한 정책방향으로 △가치 있는 역사자원의 보존, △비지정문화재의 관심증대, △민간참여의 확대를 통한 문화유산 보존 및 활용방안의 모색, △서울의 역사문화도시로서의 인식확대를 중요한 사업의 방향 및 과제로 들고 있다.

(1) 근대문화유산의 공공자산으로서의 가치와 시민운동의 중요성

　왜 우리 도시에서 역사문화공간이 필요한가는 역사문화공간을 통해서 우리 도시의 생애를 알 수 있기 때문이다. 도시의 역사문화환경은 그 도시가 어디서부터 출발하고, 어떤 변화를 겪고, 과거의 삶의 모습이 어떠했으며 지금의 가치가 어떻게 형성되었는지를 읽을

수 있는 콘텐츠이다. 개발로 인해 역사문화공간을 없애는 일은 우리 도시의 인생역정을 지워버리는 것과 같으며 소위 족보가 없는 상태를 의미한다. 그래서 역사문화공간은 도시의 살아 온 여정을 간접적인 형태로 공유할 수 있는 장소로서의 가치를 지닌다.[5]

특히 근대문화유산은 개화기 기점으로 현 시점에서 50년 전후의 시대상을 반영하는 인문, 사회, 지리, 환경 등 모든 요소를 포괄한 축조된 건축물 및 시설물 형태의 문화재가 중심이 되며, 그 이후 형성된 것은 멸실 훼손의 위험이 크고 보존할 가치가 있을 경우에 포함될 수 있다. 즉 비범하고 특별한 것이 아닌 일상적인 생활공간 속에서도 역사가 있다. 예를 들어 다세대 주택도 심각한 주택문제에 대응해서 만들어냈던 주택으로서 의미가 있다. 물론 역사보존에서 매우 예외적인 것도 있지만 엘리트 중심의 역사보존방식에서 벗어나 대중의 생활에 관계된 것까지 포함해야 한다.[6]

역사문화공간을 다룰 때 도시계획의 차원, 도시디자인의 차원, 건축디자인의 차원으로 구분하여 스케일에 따라 서로 차별화된 접근이 필요하다. 도시계획의 차원에서 규정되지 않은 채 미시적인 건축디자인 영역에서만 근대문화유산을 다루거나 도시계획의 차원에서만 규정된 채 근대문화유산의 세부적인 사항을 다룰 수 있는 근거가 마련되지 않는다면 근대문화유산의 일관된 보존이 불가능하다. 아울

5 이영범, 역사문화공간, 「어떻게 해석하고 보존할 것인가?」, 서울문화포럼, 《서울다움》제5호, 2010.

6 김기호, 역사문화공간, 「어떻게 해석하고 보존할 것인가?」, 서울문화포럼, 《서울다움》제5호, 2010.

러 근대문화유산을 포함한 역사문화공간을 도시 거주자와 방문자의 입장에서 다르게 보고 이를 서로 통합할 수 있는 가능성을 찾는 노력이 필요하다. 역사문화환경은 도시 내부의 거주자 입장에서는 살고 싶은 가치를 지녀야 하고 도시 외부의 방문자 입장에서는 기념하고 싶은memorable 가치를 가져야 한다. 도시 거주자나 도시 방문자의 입장이 서로 차이를 가질 수는 있으나 근본적으로 역사문화공간에 대한 중요한 태도는 단순히 역사문화환경을 보존하고 활용하는 차원이 아니라 사람들에 의해 경험할 수 있는 공간이 되어야 한다는 것이다.[7]

근대문화유산이 중요한 이유는 건축사적 가치, 역사적 가치, 근대 및 현대 문화예술적 가치, 종교 및 교육적 가치 측면에서 중요하기 때문이다. 그러나 이러한 중요성에도 불구하고 일제 강점기의 잔재라는 인식과 일제 강점기와 무관하더라도 우리의 현재 역사와 가까운 시기에 놓여 있기 때문에 오랜 역사를 지닌 문화유산들에 비해 그 가치에 대한 인식이 낮은 편이다.

또한 현재 근대문화유산을 보전하는 방법 중에서 등록문화재 제도에 대한 문제점이 존재하는 것도 사실이다. 현재의 등록문화재 제도는 지정문화재 제도에 비해 훨씬 유연한 제도이다. 그러나 인센티브는 극히 제한적(건폐율 및 용적율 완화, 세제혜택, 보수비 지원 등)인데 반해 소유자에 의해 멸실되었을 때 이를 강제하는 규정이 없어 오히려 등록예고가 멸실을 유도하는 사례도 발생하고 있다. 따라서 현재의

7 이영범, 「도시역사문화공간의 가치와 재생」, 서울문화포럼, 《서울다움》 제5호, 2010.

등록문화재 제도만으로는 실질적으로 근대문화유산을 효과적으로 보존하기에는 한계가 있다. 실제 문화유산 소유자가 협력하거나 그들 스스로 보존하고 보전할 수 있도록 유도하는 정책과 제도가 뒷받침 되어야 할 것이다. 단순히 소유자에게 주어지는 자긍심이나 책임감을 넘어서 경제적 부가가치를 창출하거나 민·관에서 적극적으로 매입 또는 기증을 유도할 수 있어야 한다.

따라서 지금까지는 정부중심으로 역사문화자원의 공공적인 보존 차원에 머물렀다면 앞으로는 시민들과 함께 숨겨진 역사문화유산의 가치를 발굴하고 시민들과 함께하는 방향으로 발전해야 한다.

우리나라에서도 90년대 초반 자연환경과 문화유산 보전을 위한 내셔널트러스트가 출범된 이후에 국민신탁(내셔널트러스트) 운동의 확산에 힘쓰고 있다. 한편으로는 2006년 3월 법률 제7912호 「문화유산과 자연환경에 관한 국민신탁법」을 제정하였으나 내셔널트러스트 운동을 통해 확보된 자산의 영구보전이 어렵고 정부의 과도한 개입과 규제로 시민운동의 자율성이 완전히 보장되지는 못한 상황이다. 또한 지속적인 국민들의 관심과 모금이 있어야 운영에 대한 지속성을 담보할 수 있어 국민들의 관심을 끌어낼 수 있는 캠페인과 프로그램이 확보되어야 한다.

(재)내셔널트러스트 문화유산기금은 (사)한국내셔널트러스트가 2002년 매입한 '최순우 고택'의 보수와 복원을 마치고 2004년 개소하면서 소유권을 출연받아 설립된 공익법인이다. 이 두 법인은 유기적인 단체 운용을 통하여 내셔널트러스트 운동의 다양한 사업들을 공유해 왔으며, 그동안 '최순우 옛집', '나주 도래마을' 등을 각각 시민

유산 1, 2호로 명명하고 보전활동을 벌여왔다.

시민유산 3호는 박수근, 이중섭과 함께 한국 근현대미술의 3대 거장으로 불릴 정도로 한국 최고 조각가 중 한 명으로 평가되는 권진규의 아틀리에다. 서울 성북구 동선동에 위치한 권진규아틀리에는 그 보존가치를 인정받아 지난 2004년에 문화재청의 등록문화재 134호로 등록된 바 있다. 이 집은 1959년 권진규 선생이 일본에서 귀국하여 1973년 사망 전까지 작품 활동을 한 장소로 예술사의 중요한 산실로 평가되고 있으며 당시의 작업 흔적이 그대로 남아있다.

재단은 2006년에 권진규 선생의 작업실과 남아 있는 유품 일부, 생활공간을 소유주인 권경숙(권진규의 동생) 여사의 큰 뜻으로 기증을 받고 건물에 대한 소유권 이전을 완료하여 2008년에 새로 개소하였다. 현재는 예술가 입주 프로그램과 답사프로그램을 운영하고 있다. 이는 내셔널트러스트 운동 중에서 가장 모범적인 사례인 '기증'을 통한 첫 번째 문화유산 보존이라는 점에서 주목할 만하다. 또한 근현대 인물의 흔적이 남아 있는 공간을 민간 주도하에 영구히 보존할 수 있게 된 것도 시민운동의 가능성을 한 차원 높였다는 평가를 받고 있다.[8]

8 한국내셔널 트러스트 홈페이지.

3) 아틀리에의 의미

(1) 아틀리에 역사

고대로부터 오랜 역사에 걸쳐 동서양을 망라하고 궁정과 사원을 중심으로 예술가 집단에 의한 예술작품을 제작했으며 궁정이나 사원 부속의 '공방'이나 '아틀리에'에서 예술가들이 집단적으로 거주하며 왕과 제사장의 문화적 수요를 감당해 왔다. 아틀리에는 공방, 화실, 작업장 등의 뜻으로서 화가에게는 화실, 공예가에게는 공방工房, 사진가에게는 스튜디오 등으로도 불리며, 각각 작업의 성질에 맞추어서 특수한 구조를 갖춘다. 또 아틀리에의 명칭은 개인작가의 작업장에 한정되지 않고, 한 사람의 스승을 중심으로 많은 제자에 의하여 조직되어 있는 공방, 또는 일반 작가나 예술애호가에게 자유로이 개방되고 있는 화실 등을 지칭할 때도 있다.

15~16세기의 이탈리아나 북유럽에서 볼 수 있었던 조각가나 공예작가의 공방은 전자의 예이며, 오늘날 개인의 이름으로 남아 있는 작품도 공방의 협동제작에 의한 것이 대부분이다. 한편 후자의 예로서는 1825년에 개설되어 들라크루아, 쿠르베, 마네, 세잔 등이 이용한 파리의 아틀리에, 1860년에 문을 열어 마티스·드랭·레제 등이 모였던 아틀리에 쥘리앙 같이 작가나 예술가가 자유로이 출입할 수 있는 방을 의미하기도 한다.

현대에 와서는 예술가 개인의 사적인 작업실보다 공적인 영역에서 정책적으로 제공되는 집단 예술창작스튜디오, 레지던스 등의 개념으로 발전하고 있다. 현대적 의미로서 레지던스의 시초를 1666년

프랑스 루이 14세가 예술보호책 중 하나로 '로마대상' 수상자를 이탈리아로 유학 보내, 빌라 메디치에서 5년간 체제할 수 있도록 장학금을 수여한 것에서 찾기도 한다. 이 경우를 통해 배출된 유명 작가로는 구노, 드뷔시, 라벨, 파스칼보나푸, 다비드 등을 꼽고 있다. 특히 다비드는 로마에 체류하면서 얻은 경험과 지식의 영향으로 후에 나폴레옹시대 '신고전주의'의 태두가 된다.[9]

미국에서 가장 오래된 레지던스는 야도Yaddo와 우드스탁 길드Woodstock Guild가 있다. 두 곳의 레지던스는 미국과 유럽 전역에 걸친 20세기 초반의 일반적인 형태로 보인다. 즉, 야도처럼 예술을 애호하는 부유한 지식인들에 의해 설립되어 일종의 후원자처럼 개별 초청 예술가에게 작업공간을 제공하거나, 우드스탁 길드처럼 예술가들에 의해 직접 설립되고 운영되는 일종의 예술촌의 형태가 초기 '레지던스'의 전형으로 보인다. 유럽에서 예술촌과 유사한 초기 형태의 '레지던스' 모델은 1889년 하인리히 보겔Heinrich Vogeler과 라이너 마리아 릴케Rainer Maria Rilke 등의 예술가들이 독일 브레멘 근방의 월프스웨데Worpswede에 설립한 레지던스로서, 이곳은 세계적인 이목을 끌었다.[10]

60년대를 거치면서 레지던스와 관련해 새로운 변화의 양상이 나타났는데, 한시적이나마 철저하게 현실세계와 격리되어 자신들만의 이상적 공간을 체험할 수 있는 기회를 주는 레지던스가 설립되었다. 이와는 반대로 예술가들이 대중과의 접촉을 강조하고 사회와의 연관

9 김찬동, 「국내 창작 스튜디오 프로그램의 활성화 방안과 과제」, 《미술과 담론》, 2002 여름.

10 한국문화예술위원회, 「국내의 국제레지던스 운영 활성화 방안 연구」, 2008. 12.

성을 맺어 지역과 도시 내 작업 공간을 사회 변화의 기반으로 삼는 레
지던스의 설립이 뒤를 이었는데, 이러한 성격의 레지던스는 7~80년
대를 거쳐 발전하였다. 현대에는 보다 다양한 형태의 예술가 작업공
간인 예술창작스튜디오, 예술창작공장 등이 다양한 목적(예술창작, 교류,
프로젝트 수행, 지역연계)과 방식(레지던스, 스튜디오 등)으로 설립 운영되
고 있다.

(2) 예술가의 삶과 작업의 공간

전통적 의미의 아틀리에는 예술가가 작업하는 공간을 일컫는 프
랑스 말이다. 영어로는 스튜디오로 불리는 이 공간에서 인류가 자랑
하는 수많은 명화들이 탄생했다. 말 그대로 창작의 산실이나, 일반인
들로서는 좀체 발을 들여놓기 쉽지 않은 비밀스런 공간이기도 하다.
예술가가 존재하기 시작했을 때부터 이 노동의 공간은 존재했다. 그
러나 예술작업이 단순히 노동으로 인식되는 한 그 공간이 특별히 다
른 노동의 공간과 구별될 이유는 없었다. 더구나 예술 장르가 분화되
기 전, 예술가들의 작업은 직종 간 협업으로 진행되는 경우가 많아
'그림 기술자' 혹은 '조각 기술자'가 내내 자신만의 공간에서 깊은 사
색을 하며 홀로 작업한다는 것은 극히 생소한 일이었다.

유럽의 경우 중세 로마네스크 시대(10세기 중반~12세기 말)에는 그
림 주문이라는 게 대부분 벽화 주문이었고, 조각 역시 건축물에 부
속된 것이었기에 건축 현장이 바로 미술가들의 작업공간이었다. 물
론 채색필사본 제작이나 금세공 같은 일은 건축과 관계없는 것이었
으나, 이것도 수도원 산하 작업장에서 수도사의 감독 아래 행해지는

경우가 많아 작업 과정이 그다지 독립적이거나 주체적이지 않았다.

예술가의 작업공간이 건축 현장이나 수도원으로부터 점차 분리되어 독립공간의 성격을 띠기 시작한 것은 고딕 시대(12세기 말~15세기 중반)에 들어와서다. 조각가들은 예전처럼 건축물에 미리 설치된 돌에 조각을 하지 않고 공사장 곁에 따로 차려진 공간에서 작업한 뒤 완성작을 건물에 설치하기 시작했다. 나무판에 그려 쉽게 이동할 수 있는 패널화가 대두되고 그로 인해 벽화 수요가 줄어들자 화가들 또한 건축 현장으로부터 분리된 작업공간에서 작업하게 되었다.

이렇듯 독립적인 공간을 소유하게 되면서 미술가들의 주체성과 전문성은 한층 뚜렷해지게 되었다. 하지만 미술가가 아직 장인으로 취급받던 시절, 아틀리에는 장인master과 장색journeyman, 도제apprentice가 위계적으로 일하는 기술 공방의 성격을 크게 벗어날 수 없었다. 르네상스 시대에 들어 예술가가 단순한 장인이 아니라, 신이 범인과 구별되는 창조적인 능력을 더해준 인격체, 곧 천재로 인식되면서 아틀리에는 비로소 기술 공방 수준을 넘어 더 높은 정신적 가치를 지닌 예술품을 생산하는 장소가 되었다.[11]

(3) 교육과 교류의 공간

아틀리에는 역사적으로 창조 공간 외에 다른 중요한 구실 한 가지를 더 수행했는데 바로 교육 공간으로서의 역할이다. 아카데미와

11 이주헌, "화가의 아틀리에", 「이주헌의 알고 싶은 미술 24」, 《한겨레신문》, 2009년 3월 30일자.

인스티튜트 등의 학교가 생겨나기 전부터 존재한 아틀리에의 교육활동은 이런 교육 시스템이 갖춰진 뒤에도 계속 이어졌다. 특히 정물과 인물을 사실적으로 그리는 기법을 중심으로 한 체계적인 교습법이 행해졌는데, 이를 '아틀리에 교습법'Atelier Method이라고 부른다. 아틀리에 교습법은 화가에 따라 다양하게 전개되었지만, 대상에 대한 세심한 관찰과 데생을 중시하는 것은 어디나 같았다.

인체 표현과 관련해 아틀리에는 한동안 여성 누드를 그릴 수 있는 유일한 공간이기도 했다. 유럽의 미술 아카데미나 학교에서 누드모델 실기를 하지 않은 것은 아니지만 19세기 중반까지 이는 전적으로 남성 모델에 한정됐다. 여성 누드모델 실기는 젊은 미혼 학생들에게 도덕적인 문제를 야기할 수 있다는 이유로 금지됐다. 따라서 이 시기에 여성 누드모델을 그리고 싶은 학생들은 이를 강습하는 화가의 아틀리에에 따로 등록해 배워야 했다. 아틀리에가 지닌 이런 자유스런 분위기로 인해 일반인들에게 아틀리에는 때로 성적 판타지를 자극하는 퇴폐적인 공간으로 인식되기도 했다.[12]

예술창작을 위한 몽상의 공간이며 배타적으로 남성적인 공간인 아틀리에는 때로는 상업적인 거래의 장소로서도 사용되었으며 예술가들이 모여서 교류를 시도하는 살롱으로서의 기능을 수행하기도 하였다.

12 이주헌, 앞의 책, 2009.

4) 권진규아틀리에의 의미와 사회문화적 가치

(1) 권진규의 삶과 예술

근현대사의 대표적인 조각가인 권진규는(1922~1973) 1922년 4월 7일 함경남도 함흥에서 태어났다. 어려서부터 흙을 만지기 좋아하였던 그는 11살에 공업전시회에 출품하여 입상할 정도로 손재주가 뛰어났다. 징용되어 일본으로 끌려가 일본에서 머물면서 동경의 사설 아틀리에에서 미술 수업을 받았으나 해방 이후 1947년 다시 일본으로 건너가서 무사시노 미술학교에 입학하여 본격적으로 조각 공부를 시작하였다. 무사시노 미술학교에서 부르델의 제자이자 일본 미술계의 거장인 시미즈에게서 조각을 배웠다. 따라서 자연스럽게 권진규도 부르델Bourdell, E.에 깊이 매료되었다. 1959년 어머니의 병환 때문에 서울로 돌아와 살면서 성북구 동선동에 아틀리에를 짓고 조각 작업을 계속하였다.

권진규가 활동했던 1950년대부터 70년대까지 한국과 일본의 미술계는 추상미술이 본격적으로 자리 잡은 시기였다. 하지만 그는 사실주의적 조형미에 입각하여 귀국 후에는 주로 테라코타와 건칠乾漆을 이용한 두상조각과 흉상을 제작하면서 '한국적 리얼리즘'을 추구하였다.[13] 일본 최고의 공모전에서 수상을 거듭하고 일본인 아내와 결혼까지 했지만 끝내 조국을 버리지 못하고 귀국한 후 전통적인 기법

13 문화재청, 「홍난파 가옥 등 8개소 등록문화재 기록화 조사보고서」, 한국정신문화연구원, 한국민족문화대백과사전 재인용, 2006.

과 불상에도 탐닉하였다. 그러나 일본에서의 성공과는 달리 3회에 걸친 개인전에 대한 국내 평단의 반응은 매우 냉소적이었다. 극심한 가난과 외로움, 병마에 시달리다가 1973년 스스로 생을 마감하면서 "인생은 空, 破滅이다"라는 유언을 남긴다.

(2) 권진규아틀리에

서울 성북구 동선동에 위치한 권진규아틀리에는 1959년 권진규 선생이 일본에서 귀국하여 1973년 사망하기 전까지 작품 활동을 한 장소로 예술사의 중요한 산실로 평가되고 있으며 당시의 작업 흔적 이 그대로 남아 있다. 2004년 12월 31일 등록문화재 제 134호로 지 정된 권진규아틀리에의 정식 명칭은 동선동 권진규아틀리에東仙洞 權鎭圭 (아틀리에)이다. 대형 기념상을 제작하기 원했던 선생은 지붕을 높게 올리고 테라코타 작품을 구울 수 있는 가마를 만드는 등 자신이 원하 는 아틀리에를 2년에 걸쳐 만들어 1962년에 완성한다. 권진규는 역 사에 길이 남을 기념비적인 공공미술을 하는 것이 꿈이었다고 한다. 그러나 불행하게도 끝내 그 기회는 주어지지 않았다. 창작을 구체화 시키는 공간인 아틀리에는 예술가 작업의 자율적 공간이며 권위의 공 간이다. 작업을 통해 새로운 기술이 시도되는 공간은 기존의 규범과 그것을 극복하기 위해 새롭게 만들어진 가치가 충돌하는 공간이기도 하다. 창작의 자율적 공간인 아틀리에는 외부와 차단된 듯 '고립된 공간'이며 창작의 끝없는 역경과 실패를 자양으로 삼는 '고통의 공간' 이기도 하다. 특히 도미니끄 샤또는 자신의 글에서 작가의 내밀한 개 인적 비밀이 담긴 공간, 땀과 꿈과 환상이 담긴 공간, 외부인의 침입

그림 22 권진규아틀리에의 내부 모습 © 권진규아틀리에

이 작가에게 불러일으키는 두려움에 대한 공간으로 분석하고 있다.[14] 아이러니하게도 대부분의 작가들의 회고에 의하면 아틀리에는 영혼과 생명이 꿈 트는 공간인 동시에 무척 괴롭고 고통스러운 공간으로 기록되곤 한다.

이렇듯 실제 작가의 작업실은 들어서는 순간 실존으로 다가온다. 예술작품은 작가의 삶과 무관할 수 없으며, 작가와 작품을 연구하고 재해석을 통한 작가 중심성을 강화하는 계기를 마련해준다. 일반적인 미술관과는 다르게 작가의 아틀리에나 미술관은 작가 사후에 보존이 되어 일반에게 공개가 되므로 진정성을 보존하고 구현한다는 특징이

14 한택수, 「아뜰리에와 여성」, 《프랑스어문교육》 제23집, 536~560쪽, 한국프랑스어문교육학회, 2006.11.

있다. 특히 작가가 생을 마감하거나 외롭고 비극적인 삶을 지냈던 공간
이라면 감정의 공감대는 점점 커져 작가의 작업과 삶에 몰입하게 된다.

 권진규아틀리에의 복층으로 나뉜 작업장 한가운데는 목재 사다
리가 걸려 있고 시멘트 블록으로 쌓은 벽면에는 "범인几人엔 침을, 바
보엔 존경을, 천재엔 감사를"이라는 낙서가 쓰여 있다. "만물에는 구
조가 있다. 그러나 한국 조각에는 그 구조에 대한 근본 탐구가 결여
되어 있다"는 권진규의 생전의 말처럼 이상과 현실 사이에서 고뇌하
고, 최후를 맞이한 공간을 접하며 관람객은 역사적인 사건과 과거의
시간을 떠올리며 작가와의 교감을 더욱 친밀하게 할 수 있다. 이러한
사실은 권진규아틀리에를 방문하고 난 후 올려진 한 블로거의 후기
에도 잘 나타나 있다.[15]

 작업실에 들어서는데 훅 가슴을 치는 무엇이 있다. 미리 머릿속에
습득되어 있던 것들이 낡은 작업실에 들어서는 순간 실존으로 다가온다.
1973년 5월 4일 오후 6시. 자신의 전시회를 보고 돌아와 작업실 선반 쇠
줄에 목을 맨 시간이다. 그 후, 30년 가까이 가족들에 의해 굳게 닫혀 있
던 작업실. 한 사람의 生과 死가 공존했던 곳. 그 공간에 들어서니 내 몸
은 꿈뜨고 이명이 들리는 듯 멍하다.

 당시 권진규는 하루를 아침(6~8시), 오전(10시~12시), 오후(15~18시),
밤(20~22시)으로 나누어 작품을 제작하였으며 아침과 밤에는 주로 구

15 http://blog.naver.com/yn641207, 권진규아틀리에.

상과 드로잉을 하고 오전과 오후에는 작품제작에 주력하였다. 1970년
대에 들어서면 밤 작업은 거의 하지 않고 해지기 전에 저녁식사를 마
친 후 일찍 잠자리에 들고 새벽 4시에 기상하는 생활을 한다. 기상 후
먼저 블랙커피와 담배를 피우고 라디오와 음악을 들으며 작업하는
것이 일과의 시작이었다. 이러한 생활패턴으로 인해 간혹 근처 주민
들에게 저 집에 귀신이 살고 있다고 들은 적도 있다고 한다.[16]

2009년 국립현대미술관에서 열린 권진규 회고전의 작품들은 대
부분 이곳에서 제작된 것으로서 유준상은 다음과 같이 작품에 대해
논하고 있다. "이들 초상들은 한결같이 정면인지의 양식으로 표현되
어 있으며 모델을 정면으로 응사하고 있는 권진규의 시선과 그것을
되받아 보내는 모델의 시선이 서로 맞닥뜨리는 정경을 제3자의 입장
에서 서로의 숨소리가 들릴 만큼 조용하게 필자는 눈여겨 보았습니
다. 이들 초상이 제작되었던 1960년대 말의 한국은 매우 어려웠던 시
기이며 이들 초상들이 짓고 있는 표정들이 당시의 생활정경을 침묵
하는 가운데 풍겨준다고 하겠습니다. 이번 전시회에 선보이게 되는
작품들은 모두 여기서 구운 것들입니다. 참고로 이들 초상들은 모두
실제의 인물들을 모델로 제작된 것이며 작품명이 모델의 이름으로
되어 있습니다."[17]

권진규의 대표작인 〈지원의 얼굴〉의 실제 주인공인 서양화가 장
지원은 선생과 당시를 다음과 같이 회상[18]하고 있다. "작업실이 딸린

16 박형국, 권진규 평전, 권진규전, 국립현대미술관, 2009.

17 유준상, 「권진규와 일본」, 권진규전, 국립현대미술관, 2009.

18 《국민일보》 인터뷰, 2010. 1. 24.

집 마당에 깊은 우물이 있었고, 석양빛이 스며들어 분위기가 적막했지요. 선생님은 작품을 통해 고귀한 정신의 세계를 표현하려 했지만 삶 자체는 너무 고독했던 것 같아요."

(3) 건축사적 가치와 역사적 보전

　문화재청의 기록[19]에 의하면 권진규아틀리에가 건축되던 시점이 1959년으로서 전쟁으로 인한 복구활동이 시급하게 시작되었던 시기로 건설자재의 부족과 권진규 선생이 일본에서 급하게 귀국하여 건축하였던 건물이라는 점에서 아틀리에는 특별한 기교를 부리거나 장식을 할 수가 없었을 것으로 보고 있다. 따라서 당시 가장 손쉽게 구했던 시멘트 블록들을 사용하여 벽을 쌓고 목재를 이용하여 간단히 트러스를 짜고 지붕을 얹는 식으로 지어졌다. 간단한 평면의 창고 스타일인 권진규아틀리에의 구조는 평면만큼이나 단순하고 평이한 편이다. 전제 구조는 박공형의 작업실에 부속공간인 방고 현관이 결합된 형식이다.

　따라서 보고서에 의하면 "권진규아틀리에의 보존을 위해서는 복원보다는 보수작업에 비중을 두어야 한다"고 진단하고 있다. 더불어 "권진규 이외에 다른 주인이 없어 특별한 건축적인 변형이 없기 때문에 복원되어야 할 부분은 많지 않다. 다만 아틀리에와 인접해 있는 생활공간과 일정한 거리를 확보하는 방안이 마련되어야 하며 현재의 대문과는 별개로 아틀리에로 직접 들어갈 수 있는 출입구를 형성하

19 문화재청, 앞의 글, 2006.

는 방안이 강구되어야 한다"고 기록하고 있다.

　권진규아틀리에는 정부가 아닌 순수 민간단체의 힘으로 살려낸 문화유산이라는 점에서 그 의의가 크다. 권진규아틀리에의 기증과정에서 국가에 기부하기를 원했던 소유주를 민간단체에 기부하도록 설득하는 과정에서 한국내셔널트러스트의 최순우 고택 사례가 매우 유효하게 작용했으며, 이 과정에 문화재청의 지원과 한국내셔널트러스트, 그리고 전문가의 적극적인 협조가 이루어져 보존과 활용에 새로운 전기가 된 문화유산으로 평가받고 있다. 이러한 과정에 대해서 당시 전문가로 활동했던 안창모는 홍난파 주택과 권진규아틀리에의 복원과정을 비교하며 다음과 같이 주장하고 있다.

　　권진규아틀리에가 권진규 작가의 생존 당시 모습을 살리면서, 신진 작가를 위한 레지던시 기능을 추가하여 일반에 공개하는 프로그램이 만들어지고 이에 따라 설계가 진행된 반면, 홍난파 주택의 경우 공모를 통해 선정된 위탁운영업체의 운영프로그램에 따라 설계가 이루어졌다. 결과적으로 권진규아틀리에는 작가의 생존 당시 모습을 복원하면서, 권진규 작가를 기념하는 공간을 만들고 이를 활용하는 문화재로 재탄생되는 반면, 홍난파 주택은 임시로 운영권을 확보한 운영권자의 뜻에 따라 기존의 원형이 훼손되는 결과로 이어졌다.[20]

20 안창모, 「근대문화재의 현황과 문제점, 그리고 대안모색」, 근대문화재문화공간 활용방안 심포지움, 한국문화관광연구원, 2007.

이렇게 근대문화유산을 활용함에 있어서 건축적인 가치와 역사문화적인 가치를 훼손하지 않고 그 활용방안을 찾는 것이 그만큼 어렵다. 근대문화유산의 개보수에 대한 지침도 명확하지 않아 근대문화유산에 대한 전문적인 기준과 관리가 마련되어야 할 것이다. 우리나라의 대부분의 근대문화유산은 건축물 자체의 건축사적 가치보다는 문화유산의 역사적인 가치가 더 크기 때문이다.

따라서 등록문화재의 활용 가능한 1/4 이내의 변경 가능한 규정이 때로는 문화재로서의 가치를 훼손하는 결과를 초래하기도 한다. 따라서 고건축 중심의 문화유산 개보수에서 벗어나 근대문화유산을 전문적으로 하는 건축사무소의 선정 및 관리도 시급하다. 특히 가옥이나 아틀리에 등은 당시의 상황을 그대로 유지하면서도 공간 활용방안을 찾는 지혜가 필요하다.

(4) 장소성과 상징적 가치

근대건축물과 장소에 대한 기억과 경험은 제각각일 것이나 동시대의 역사를 경험한 집단적 기억과 체험은 상징적인 가치와 특별한 장소성을 갖게 된다. 장소성이야말로 근대문화유산의 역사이자 정체성을 이루는 요소이며 특히 동시대를 사는 사람들의 '집단기억'으로 자리 잡고 있다. 정기용은 이를 다음과 같이 설명하고 있다. "집단기억은 우리가 다시 인위적으로 만들어낼 수 없는 문화적 가치이고 바로 그렇기 때문에 이를 수선하거나 유지하는 모든 행위 이전에는 깊은 연구가 필요하다. (중략) 근대문화유산이라는 또 다른 가치를 부여받게 되는 건축물과 장소는 서울에 흔치 않은 영혼의 한 조각으로 소임

을 다할 것이다."[21]

역사문화공간은 이야기가 있는 곳이다. 따라서 근대문화유산의 활용을 위한 전제는 역사와 장소성, 상징성에 관한 해석이 필수적이다.

성북구 동선동의 달동네에 들어선 권진규아틀리에는 1982년 소유권 이전이 이루어지고 대지권이 설정되기 전까지 국유지였다. 나대지로 버려진 땅에 사람들이 무허가로 집을 짓고 살면서 후일 소유권이 이전된 것으로 보인다. 전반적으로 소규모 다세대주택들이 대다수인 마을은 원래는 전형적인 달동네의 흔적을 그대로 간직하고 있다. 따라서 권진규 생전의 서민들의 생활상과 도시조직의 구조를 이해하는 중요한 단서가 될 수 있다.

권진규아틀리에가 위치한 동선동 외에 성북구에는 근대문화유산과 예술가들의 가옥이 다수 존재한다. 따라서 성북구립미술관에서는 최근에 '예술가의 길-봄날One Spring Day'이라는 프로그램을 통해 예술가의 자취를 느끼게 하는 도보 프로그램을 운영 중이다.

조선 말기의 화가 장승업의 집터와 4대 국립중앙박물관장을 지낸 미술사가 고 최순우의 옛집, 화가 운보 김기창과 아내인 우향 박래현 화백의 집터에 세워진 운우미술관, 문화재 수집가였던 간송 전형필이 세운 간송미술관, 성북구립미술관, 소설가 상허 이태준의 고택, 만해 한용운이 말년을 보냈던 심우장 등을 미술관 도슨트와 함께 둘러보는 코스로 진행된다. 이러한 프로그램과 연계하여 스토리

21 정기용, "기억소멸이 미덕인 도시여", 「종이비행기 47칼럼」, 《한겨레 21》, 2006년 10월 26일자.

를 개발하고 이야깃거리를 만들어 장소성과 예술가 밀집공간으로서의 상징성을 확보하는 것이 중요하다.

5) 공공자산으로서 활용방안

(1) 권진규아틀리에 프로그램 운영 현황

현재 권진규아틀리에에서는 공간의 협소함과 여러 가지 제약 여건에도 불구하고 답사 프로그램을 운영하고 있는데 건축물과 유품을 보호하기 위해 사전예약을 통해 월 1회 선착순 20명에게만 개방하고 있다. 입장료는 무료이나 후원금은 받고 있다. 아틀리에는 원형 그대로 보존하고 가족들의 살림채였던 공간에는 신진 예술가가 작품 활동을 하고 있다. 예술가 선정은 미술전문 출판사인 학고재와 업무협약을 맺고 입주 작가를 추천받고 있다. 재단에서는 신진작가 레지던스 사업을 통해 아틀리에가 권진규 선생의 작품세계를 계승하고 발전시키는 동시에 과거와 현대를 매개하는 새로운 공간으로 자리매김하기를 기대하고 있다.

최근에는 '흙체험 교실' 프로그램을 통해 매월 2회, 어린이 대상의 미술교육프로그램을 진행하고 있는데 미술평론가 최열 선생님의 「권진규의 조각, 삶」에 대한 강의도 함께 들을 수 있다. 실제 후기가 많이 소개되어 있는 것으로 보아 반응이 좋음을 알 수 있다. 권진규의 조각 작품의 특성상 인물, 동물 등의 테마는 어린이 미술교육 프로그램으로 흥미 있는 주제이다. 더불어 중학교 미술교과서에도 나오는

〈지원의 얼굴〉 등 흉상의 모델은 대부분 실존하는 인물로서 작가의 작품세계를 이해하는 데 도움이 되는 다양한 교육프로그램을 구성할 수 있게 한다. 실제로 지난 2010년 국립현대미술관에서 개최되었던 권진규 전시의 부대행사로 김정제, 장지원 등 권진규 작품에 등장하는 모델들과 함께하는 '권진규와 모델들'이라는 좌담회가 열리기도 하였다.

한편으로 내셔널트러스트와 네이버가 함께 해피빈에서 기금모금 프로그램을 진행하고 있다. 아틀리에는 권진규 선생이 사용하던 유품들이 남아 있는데, 유품들은 각 분야의 전문가들에 의해 원형 그대로의 모습으로 보존처리 되고 있다. 해피빈을 통해 모금한 금액은 이와 같은 유품의 보존 처리에 사용되는데, 이 중 목재류가 1년여에 걸친 보존처리를 마치고 2010년 3월 19일 다시 아틀리에로 돌아왔다. 모금액은 아틀리에의 복원과 보전, 유지보수비용, 유품의 보전처리, 작품전시, 문화예술프로그램 운영, 교육프로그램 운영, 자원활동가 지원 등에 사용되고 있다. 그러나 아직은 개인기부에 대한 성과는 그리 크지 않아 보인다.

위에서 살펴 본 바에 의하면 권진규아틀리에는 작가의 유품과 작품을 소장하는 미술관, 자료관의 기능, 예술가를 발굴하고 지원하는 새로운 창작공간으로서의 기능, 체험을 통한 문화예술교육의 기능, 작가 정신을 계승하고 새롭게 조명하는 전시와 세미나 공간으로서 다양하게 기능하고 있다. 이와 더불어 답사프로그램과 기금모음 프로그램을 통해 국민들의 관심과 공감대를 이끌고 유품에 대한 보전 및 관리 등의 업무를 수행하고 있다. 실제로 작가 중심의 복합문화

공간으로서의 다양한 기능과 프로그램이 운영되고 있지만 앞서 언급
했듯이 공간의 협소함과 보존상의 문제, 예산과 인력의 부족, 지리적,
물리적 접근성의 문제, 국민적 관심과 홍보의 부재 등 다양한 제약
여건으로 인하여 프로그램이 활발하게 운영된다고 보기에는 어려움
이 있어 보인다.

(2) 방향

근대문화유산은 예비문화재로서의 가치를 지님에도 불구하고
그 문화재적인 가치를 제대로 인정받지 못하는 경우가 대부분이다.
또한 도심 분포도가 높고 특히 서울의 경우에는 개발욕구에 밀려 멸
실될 위기에 처해 있으며 등록문화재제도만으로는 그 보호에 한계가
있다. 또한 대부분의 근대문화유산들은 내부의 변형이 어려우며 다
른 용도로의 활용도 매우 제한적이어서 훼손의 위험성은 더 커진다.
2009년 서울시 조사에 의하면 4대문 안 근대문화유산의 대부분이 사
유시설(63.5%)[22]로서 이중의 41.9%가 비개방형으로 개인이 주거하고
있다. 따라서 일반인들의 접근성이 떨어지거나 잘 알려지지 않아 공
공적 자산으로서의 인식은 부족한 실정이다.

권진규아틀리에 역시 (재)내셔널트러스트의 소유로 민간 운영의
형식을 지닌다. 또한 대부분 우리나라의 인물 중심 근대문화유산이
그러하듯 권진규아틀리에의 건축학적인 문화재적 가치는 다소 떨어

22 서울시정개발연구원, 「서울시 근대문화유산의 스토리텔링을 통한 관광활성화 방안」,
2009.

진다. 따라서 공간에 대한 안전성과 보존을 위해 많은 사람들에게 아틀리에를 개방하는 것은 힘든 실정이다. 따라서 공공자산으로서 권진규아틀리에의 활용방안에 대해 논하기 전에 아틀리에가 지속적으로 활용되기 위해서는 공간에 대한 지속적인 관리와 보전방안에 대해 고민해야 한다. 도노반 립케마Donovan Rypkema의 역사보존에 관한 4단 논법에 따르면 역사적 건축물 역시 부동산 상품이며 경제적 가치를 가져야 한다고 주장한다. 따라서 공공은 개보수를 지원하거나 하는 방법으로 스스로 살아남아 굴러가도록 해야 지속가능한 역사보존이 될 수 있다고 말한다.[23]

또한 현재의 재개발 방식과 개발밀도를 바꾸지 않는다면 현재 건축물 한 채를 보존하더라도 개발압력에 밀려 보존이 어려울 수도 있다. 개발이익에 대한 용적률을 주변의 다른 개발에 팔 수 있도록 한 공중권에 대한 개발이양 방식 등으로 보존될 수도 있겠지만 이런 경우에도 결과적으로 해당 건물은 보존되더라도 주변의 섬처럼 남게 된다. 따라서 도시경관과 도시조직이 함께 보존되는 방식을 꾀해야 진정한 의미의 보존이 가능하다.

이를 위해서는 현재 점적 단위의 문화유산의 보존이 아닌 면적 단위의 공간 보존과 개발이 필요하다. 이를 위해서는 철거금지 같은 강력한 권한이 필요한데 사유재산에 대해 이와 같은 공권력 행사는 어렵다. 따라서 제일 중요한 것은 권진규아틀리에를 비롯한 점적인 문화유산이 문화성을 강화하여 주변 지역이 함께 보존되는 방식

23 김기호, 앞의 책, 2010.

을 추구해야 한다. 이것은 제도나 정책에 의해 가능한 것만은 아니고 시민들의 공감대 형성과 인식전환, 근대문화유산에 대한 보존개념의 변화를 이끌어 낼 때만이 가능하다.

한편으로는 보전에 대한 다양한 사례를 개발하고 체계적인 관리시스템을 마련하는 것이 중요하다. 또한 보전과 활용에 관한 목적과 방점을 명확하게 할 필요가 있다. 예를 들어 활용보다는 보전에 더 의의가 있다면 지속적인 보존관리가 중요하고, 활용에 목적이 있다면 보다 적극적인 자세로 프로그램을 개발하고 확장성을 전제로 해야 한다. 근대문화유산은 지속적으로 관리를 위한 비용이 소요되기 때문이다. 따라서 복합문화공간으로서 활용방안[24]을 다음과 같이 정리해 볼 수 있다.

작가중심의 기획력 강화

작가(중심)의 근대문화유산은 작가의 생전 작품을 기리고 계승하기 위해 개인작가의 작품과 유품 등을 전시하는 공간이 된다.[25] 특히 예술가의 아틀리에나 생가는 예술가 개인의 유품과 예술작품을 소장하는 전문공간으로 미술사적, 역사적, 미학적, 교육적으로 연구 조사하게 된다. 따라서 작가에 대한 재조명, 전시, 출판, 세미나 등이 강화될 필요가 있다. 양구 박수근미술관의 경우 박수근 작고 45주기 특별기획전으로 '박수근 선의 미학시대를 긋다'를 기획하여 박수근 그림

24 유영국미술관 건립기본계획, 한국문화관광연구원, 2010 참조
25 국립현대미술관, 문화선진국을 위한 투자, 미술관 정책, 제2장, 우리나라 미술관 현황과 문제점, 2005.

의 밑 작업이 되는 드로잉을 미학적 차원에서 재조명하였다.

아틀리에와 레지던스의 연계 강화

현재 레지던스의 작가 입주 프로그램은 공간에 창작의 활기를 불어 넣고 작가정신을 계승할 적합한 프로그램으로 발전할 수 있다. 이를 위해서는 창작과 실험, 교류, 워크숍 등 아틀리에와 레지던스 프로그램의 큐레이팅을 강화한 프로그램을 기획할 필요도 있다. 단순한 숙소형 레지던스에서 자기 성장을 위해 투자하는 워크숍형 레지던스에 대한 고려를 예로 들 수 있다. 따라서 레지던스에서는 작가가 성장하는 데 필요한 스튜디오, 정보 및 교류, 연구 등의 기능을 제공할 수 있다.

작가기념상 제정

양구의 박수근미술관, 제주도의 이중섭미술관, 마산의 문신미술관은 작가의 고향이거나 혹은 아틀리에가 있었던 곳에 미술관이 입지하고 있어 작가의 진정성을 느낄 수 있다. 숙대 문신미술관의 경우에는 문신저술상을 제정하여 조각가 문신에 대한 새로운 비평과 평가의 기회를 마련하고 있다. 저술 대상을 문신뿐만 아니라 동시대 예술혹은 작가까지 확대하고 있다.

마산 문신미술관의 경우에는 문신미술상을 제정하여 신인 조각가를 발굴하고 수상작품의 경우에는 작품을 구입하여 내적으로는 미술관의 콘텐츠 강화에 힘쓰고 있다. 권진규미술관의 경우에 하이트진로그룹과 춘천시가 설립에 대해 검토가 있었던 것으로 알고 있다.

권진규미술관이 건립된다면 미술관과 아틀리에가 상호 시너지를 낼 수 있을 것이라 기대한다. 현재로서도 '권진규 미술상'의 제정은 고려해 봄직하다.

(3) 교류와 연계협력 프로그램

교육프로그램의 강화

어린이 대상의 체험미술교육 프로그램뿐만 아니라 권진규의 작품세계와 관련한 특화된 교육프로그램을 개발할 필요가 있다. 권진규의 작품, 삶, 당시의 시대상, 근현대미술사에 대한 이해에 관한 성인대상 프로그램을 운영하고 레지던스에 입주한 작가를 활용하여 지역연계 교육 프로그램을 개발한다.

연구 및 출판 기능

작가중심의 아틀리에와 기념공간은 기본적으로 작가에 대한 연구 및 출판이 주요한 기능 중의 하나로 자리매김하고 있다. 이는 작가에 대한 전문적이고 체계적인 조사연구와 자료수집이 가능하기 때문이다. 따라서 장기적으로는 권진규아틀리에의 주요한 기능이 되어야 한다고 본다. 특히 권진규아틀리에는 전시나 교육을 위한 별도의 공간이 협소하고 장기적으로는 독립된 미술관이 설립될 전망이 있으므로 아틀리에에서는 정보와 자료 중심의 아카이빙 기능과 비평 및 출판 등의 기능을 강화하여 공간의 제약을 넘어서는 콘텐츠를 지속적으로 양산하는 것이 바람직하다. 한국적 리얼리즘이나 근대조각에 대한 담론생산의 기능을 강화하는 데 기여할 수 있다.

표 3 공공자산으로서 권진규아틀리에의 복합문화공간 활용방안

구분	방향	프로그램 내용
방향	작가정신 계승 역사가치 보전 장소성의 강화	• 권진규의 작품에 대한 이해 • 권진규아틀리에의 역사성과 건축적 가치 • 권진규 작품의 과거, 현재, 그리고 미래 • 동선동 주변지역과 연계 • 예술가 집적지로서의 장소성 강화
공간 기능	보전 및 계승 전시 및 창작 교육 및 출판 자료수집 및 연구	• 아틀리에 보전 및 유품의 전시 • 권진규 작품의 계승. 예술 창작의 공간 • 교육, 비평, 작가 재해석 • 연구, 세미나실, 디지털자료실
물리적 계획	보전 및 활용 점적 보존에서 면적확대	• 아틀리에의 보전과 레지던스의 활용 • 주변지역으로 보전지역 면적 확대 • 성북구 근대문화유산과 네트워크 • 지리적, 물리적, 상징적, 심리적 접근성의 개선
프로그램	작가성 강화 교류협력 강화	• 권진규 삶의 재조명, 재해석 • 큐레이팅의 강화를 통한 작가상 제정, 신진작가의 발굴 • 조각, 테라코타 관련한 특화된 교육프로그램 • 지역 및 유관기관과 협력하는 프로그램
운영	전문성 강화 홍보 및 마케팅 재원조성	• 연구활동: 자료의 수집과 보존, 근대문화연구, 정보교류 및 마케팅 • 정보공유 네트워크 시스템: 사이버박물관 운영, DB구축 • 마케팅 홍보 강화: 스마트폰, 스마트패드 앱, SNS 서비스 개발, 연계기관 협력, 재원 및 기금조성 강화, 후원인의 밤
도시적 맥락	장소성 지역브랜드 강화	• 대중성: 적극적으로 대중에게 홍보 • 공공성: 시민들에 의해 보전된 만큼 공공성 확보 • 교육성: 시민의 사회교육장으로 활용하고 살아있는 역사 를 체험 • 정보성: 권진규 작품과 테라코타 조각에 관한 정보화(DB 구축) • 미래성: 타 기관과의 협력 및 확장성에 대한 고민 • 장소성: 예술가의 공간으로서 장소성 강화 방안 • 국제성: 일본 등 해외에 홍보, 국제교류의 장.

(4) 홍보 및 마케팅 기능의 강화

권진규의 작품세계와 작가로서의 일생에 대한 고찰

권진규는 박수근, 이중섭과 함께 우리나라 근현대미술의 중요한 거장임에도 불구하고 대중에게는 그리 널리 알려져 있지 않다. 따라서 보다 적극적으로 권진규의 작품과 생에 대해 재조명하고 홍보할 필요성이 제기된다. 따라서 현재 폭발적으로 사용자가 증가하는 스마트폰, 스마트 패드용 앱을 개발하고, SNS 등을 적극적으로 활용해야 한다. 특히 권진규아틀리에는 공간의 협소함으로 인해 실제 오프라인 프로그램보다는 스마트기기의 활용을 통한 다양한 프로그램을 제공 할 수 있다. 대 국민적인 가치의 고양과 인식전환이 있을 때 내셔널트러스트와 근대문화유산에 대한 관심도 증대되고 더불어 시민과 민간의 기부와 후원을 이끌어 낼 수 있다.

참고문헌

1장

대한국토도시계획학회 편저, 『서양도시계획사』, 보성각, 2004

민유기, 『산업혁명 이후 서양 도시계획에 대한 인문학적 성찰』, 《도시인문학연구》, 제1권 2호, 2009.

박은실, 「문화활동의 유형에 따른 문화지구 형성과 도시마케팅」, 《공간과 사회》, 한국 공간환경 학회, 2002.

_____, 「기업의 문화마케팅과 민관협력을 통한 도심활성화: 동경의 도시재생 사례를 중심으로」, 서울문화포럼 제4차 정책세미나, 서울상공회의소, 2008. 06.03.

_____, 「도시재생 및 문화도시 프로젝트와 문화예술경영」, 한국문화예술경영학회, 한국문화예술경영학회 심포지엄, 서울역사박물관, 2008. 5. 30.

_____, 「도시재생과 문화정책의 전개와 방향」, 《문화정책논총》 제17집. 한국문화관광정책연구원. 29~34. 2005.

_____, 「서울시 새로운 문화전략으로써 컬처노믹스 전망」, 서울시의회 정책세미나, 2008. 10.

_____, 「창조적인 도시 조성을 위한 정책」, 서울시정개발연구원, 2004.

조재성, 『미국의 도시계획』, 한울아카데미, 2004.

ACE, A Cpmparative Analysis of Arts Profiles for Selected Cities Around World, 2001.

Baeker, G., Concepts, Trends and Developments in Cultural Plannng, Municipal Cultural Plannong Project, Canada. 2002.

Bianchini, F. & Parkinson, M.(eds), *Cultural policy and Urban Regeneration: the West European Experience*, Manchester University Press. Manchester, 1993.

Bianchini, F., *Cultural Planning in: Greed, C Social Town Planning London*, Routledge, 1999.

Broadbant, J., *Emerging Concepts in Urban Space Design*, Routledge,1990, 안건혁, 온영태 역, 『공간디자인의 사조』, 기문당, 2010.

Castells, M., *The Informational City*, Blackwell, 1989.

_____, M., *The Rise of the Network Society*, Blackwell; 2nd edition, MA, 2000.

Couch, Chris, *Urban Renewal Theory and Practice*, Macmillan Ltd., London, 1990.

Daly, Ann., *Richard Florida's High-class Glasses, Grantmakers in the Arts Reader*, Summer, 2004.

Dreeszen, Craig, *Cultural Planning Handbook: A Guidebook for Community Leaders*, Americans for the Arts, 1999.

Evance, G., & Shaw, P., "The Contribution of Culture to Regeneration in the UK: A Review of Evidence", *A Report to the DCMS*, LondonMet, 2004.

Evans, G., & Jo Foord, "Cultural mapping and sustainable communities: planning for the arts revisited", *Cultural Trends*, Vol. 17, No. 2, June 2008, 65~96.

Evans, G., "Hard-Branding the Cultural City-From Prado to Prada", *International Journal of Urban and Regional Research*, 2003, 27(2), 417~440.

Evans, G., "Measure for Measure: Evaluating the Evidence of Culture's Contribution to Regeneration", *Urban Studies*, 2005, 42(5/6), 1~25.

Florida, R., *Cities and the Creative Class*, Routledge, N.Y., 2005.

_____, R., *The Rise of the Creative Class*, Perseus Books Group, N.Y., 2002.

Garcia, B., "Cultural Policy and Urban Regeneration in Western European Cities: Lessons from Experience, prospects for the Future", *Local Economy*, 2004, 19(4), 312~326.

Girouard, M., *Cities and people: a social and architectural history*, Yale University Press, First edition (1985), 마크 기로워드 저, 『도시와 인간』, 민유기 역, 책과함께, 2009.

Hall, Peter, *Cities in Civilization*, Pantheon, 1998.

____, Peter, *Cities of Tomorrow: An Intellectual History of Urban Planning and Design in the 20th Century*, Blackwell, 1996, 임창호 역, 『내일의 도시: 20세기 도시계획』, 지성사, 한울, 2000.

Harvey, D., *Paris, Capital of Modernity*, Routledge, 2003, 김병화 역, 『모더니티의 수도 파리』, 생각의 나무, 2005.

Healey, P., *Collaborative Planning; Shaping Places in Fragmented Societies*, Palgrave, 2002.

Jacobs, J. *The Death and Life of Great American Cities*. Newyork: Vintage Books, 1961, 유강은 역, 『미국 대도시의 죽음과 삶』, 그린비 출판사, 2010.

_____, *Cities and the Wealth of the Nations*, Random House, 1984.

Jason F. Kovacs, "The Cultural Turn in Municipal Planning", A thesis of Doctor of Philosophy of the University of Waterloo, 2009.

Kong, L., Culture, Economy, Policy: "Trends and Developments, Geoforum, Special issue on Cultural Industries and Cultural Policies", 31(4), 2000, 385~390.

Landry, C. & Bianchini, F., *The Creative City: Demos*, London, 1995.

Landry, C., *The Creative City: A Toolkit for Urban Innovators, Comedia, Earthscan Ltd.*, London, 2000.

Lavanga, M., *Cultural Cluster and Sustainable Urban Development: International Conference for Integrating Urban Knowledge & Practice*, Gothenburg, 2005.

Lefebvre H., *The Production of Space*, Basil, Blackwell, 1991.

Luke Binns, "Capitalising on Culture: an evaluation of culture-led urban regeneration policy", The Futures Academy, DIT, Ireland, 2005

McCarthy, K., Ondaatje, E., Zakaras, L., and Brooks, A., "Gifts of the Muse: Reframing the Debate About the Benefits of the Arts. A RAND Corporation", Wallace Foundation. 2004.

Mele, Christopher, "Globalization, Culture, and Neighborhood Change: Reinventing the Lower East Side of New York", *Urban Affairs Review*, Vol. 32. No1. September, Sage Publications. inc., 1996, 3~22.

Monclus, J. & Guardia, M., eds., *Curture, Urbanism and Planning*, ASHGATE Publishing, 2006.

Mooney, G., "Cultural Policy as Urban Transformation? Critical Reflections on Glasgow", European City of Culture 1990 in, *Local Economy*, 2004, 19(4), 327~340.

Mumford, Lewis, *The Culture of Cities*, London: Secker and Warburg, Weil, 1938.

Newman, T., Curtis, K., and Stephens, J.,, "Do Community-Based Arts Projects Result in Social Gains?: a review of the literature", *Community Development Journal*, 2003, 38(4), 310~322.

Richardson, Harry W., "Polarization Reversal in Developing Countries", *Regional Science Association* 45, 1980, 67~85.

Roberts, P. & Sykes, H.,(eds.) *Urban Regeneration: A Handbook*, Sage Publications Ltd, London, 1999.

Robinson, J.(eds.), "Eurocult 21 Integrated Report", *EUROCULT* 21, 2005

Sandell, R. (2003). "Social Inclusion, the Museum, and the Dynamics of Sectoral Change", *Museum and Society* 1(1), 45~62.

Tao, Z. & Wong, Y.C. Richard, "Hongkong: From Industrialized City to a Center Manufacturing-related Services", *Urban Studies*, 39(12), 2002.

Weil, Francois, *Historie de New York, Gladding, Jody(TRN)*, Columbia University Press, 『뉴욕의 역사』, 문신원 역, 궁리, 2003.

Zukin, S., *The Cultures of Cities*, Blackwell, 1995.

2장

박은실 외, 「창조도시의 의의와 사례」, 《도시정보》 통권 제317호(2008-08), 대한국토도시계획학회, 2008. 8, 3~16쪽.

박은실, 「경북드림밸리의 창조도시 지원인프라 구축」, 경북드림밸리의 창조도시만들기 정책토론회, 경상북도, 2007.

_____, 「국내 창조도시의 추진 현황 및 향후 과제」, 《월간국토》 통권 322호(2008-8), 국토연구원, 2008. 8, 45~55쪽.

_____, 「문화예술로 변하는 사회: 예술나무 운동의 전개」, 아르코 미래전략 대토론회, 한국문화예술위원회, 2013.

_____, 「창조적인 환경조성을 위한 예술지원정책을 바라며」, 한국연극기고문, 2018. 8, 『2011년도 문화예술 10대 트렌드』, 한국문화관광연구원(2010).

_____, 「도시재생과 문화정책의 전개와 방향」, 《문화정책논총》 제17집. 한국문화관 광정책연구원, 2005, 29~34쪽,

사사키 마사유키 저, 『창조하는 도시』, 정원창 역, 소화, 2001.

이택면, 『슘페터』, 평민사, 2001.

전경원, 『동·서양의 하모니를 위한 창의학』, 학문사, 2005.

진현, 강우란, 조현국, 「기업 내의 조직창의성 모델」, 삼성경제연구소, 2012.11.

최지은 외, 「창의적 환경지원 교수학습 자료」, 한국교육개발원, 2010.

최지은, 「창의성의 체제모델에서 양방향성에 대한 시계열분석」. 숙명여자대학교 박사 학위논문, 2001.

Amabile, T. M.. *Creative in the Context*, Colorado: Westview Press, Inc. 1996.

Christophe, M., and Lubart, T., "The International Handbook of Creativity: Past, present, and future perspectives on creativity in France and French-Speaking Switzerland", in James Kaufman and Robert Sternberg (eds), *The International Handbook of Creativity*, New York: Cambridge University Press. 2006.

David Emanuel Andersson , Åke E. Andersson, Charlotta Mellander, *Handbook Of Creative Cities*, Edward Elgar Publishing Limited, 2011.

DCMS, "Measuring the Value of Culture; A Report to the Department for Culture For Culture Media and Sport", 2008.

Firestien, R. L.,"The power of product". In S. G. Isaksen, M. C. Murdock, 1993.

Florida, R., *Cities and the Creative Class*, Routledge, N.Y., 2005.

_____, *The Rise of the Creative Class*, Perseus Books Group, N.Y., 2002.

Hall, P, *Cities in civilization*, London, Weidenfeld & Nicolson, 1999.

Heilbron, John, "Creativity and big science", *Physics Today*, November 1992.

Hernando de Soto, *The Mystery of Capital*, Basic Books, 2000, 윤영호 역, 『자본의 미스 터리』, 세종서적, 2003, 246~247.

Howkins, John., *The Creative Economy: How People Make Money From Ideas*, Allen Lane,

참고문헌

Penguin Press, 2001.

Isaksen, M. C. Murdock, R. L. Firestien, & D. J. Treffigner (Eds.), *Understanding and recognizing creativity: The emergence of a discipline*, 299~330, Norwood, NJ: Ablex.

Jacobs, D., *Jane Jacobs' legacy: science of and love for the creative city*, ArtEZ Press, 2008.

Jacobs, J. 1992, *The Death and Life of Great American Cities*. Newyork: Vintage Books. 유강은 역, 『미국 대도시의 죽음과 삶』, 그린비 출판사, 2010.

Jerry Z. Muller, *The Mind and the Market*, Knopf, 2002, 제리 멀러 저, 서찬주, 김청환 역, 『자본주의의 매혹』, 휴먼앤북스, 2006.

Johansson, B., Karlsson, C., Westin, L., eds., *Patterns of a network economy*, Springer-Verlag, 1994.

Kaufman, James and Robert Sternberg (eds), *The International Handbook of Creativity*, New York: Cambridge University Press, 2006.

Landry, C. & Bianchini, F., *The Creative City*, Demos, London, 1995.

Margaret A. Boden, *The Creative Mind: Myths and Mechanisms*, Routledge, 2003, 고빛샘 역, 『창조의 순간』, 21세기북스, 2000, 12~13쪽.

Mihaly Csikszentmihalyi, *Creativity: Flow and the Psychology of Discovery and Invention*, Harper Perennial; 4 TRA edition, 1997.

Mumford, L., *The Culture of Cities*, Mariner Books, 1970.

NEA, Creative America, 2000.

O'Connor, J., *The Cultural and Creative Industries: A Review of the Literature*, London: Arts Council England. 2007.

R. L. Firestien, & D. J. Treffinger (Eds.), *Nurturing and developing creativity: The emergence of a disciplin,"* Norwood, NJ: Ablex., 261~277.

Rhodes, M. "An analysis of creativity". *Phi Delta Kappan*, 42, 1961, 305~310.

Törnqvist, G., *The Geography of Creativity*, Edward Elgar Publishing Limited, 2011.

UNCTAD, Creative Economy Report, 2010

UNCTAD, Creative Economy Report, UN, 2008.

WEF, World Economic Forum, 2011.

WFUNA, State of the Future, UN, 2008.

3장

김기호, 「역사문화공간, 어떻게 해석하고 보존할 것인가?」, 서울문화포럼, 《서울다움》
　　제5호, 2010.

김상일, 허자연, 「서울시 상업 젠트리피케이션 실태와 정책적 쟁점」, 서울연구원,
　　2015.

김은실, 「지구화시대 근대의 탈영토화된 공간으로서의 이태원에 대한 민족지적 연구」,
　　한국여성연구회 편, 『변화하는 여성문화 움직이는 지구촌』, 푸른사상, 2004, 24쪽.

문화재청, 「홍난파가옥 등 8개소 등록문화재 기록화 조사보고서」, 한국정신문화연구원,
　　한국민족문화대백과사전 재인용, 2006.

박은실, 「도시재생과 문화정책의 전개와 방향」, 《문화정책논총》 제17집, 한국문화관
　　광정책연구원, 2005.

＿＿＿, 「문화발전소로서의 도시공원」, 서울그린비전 실천전략 2020 워크숍, 2005.

＿＿＿, 「옛 서울역사의 활용방안 및 콘텐츠와 디자인 전략」, 근대문화재의 문화공간
　　활용방안 심포지움, 한국문화관광연구원, 2007.

박은실, 김재범, 「창조적인 도시조성을 위한 정책제안」, 시정개발연구원, 2004.

박태원, 김연진, 이선영, 김준형, 「한국의 젠트리피케이션」, 《도시정보》(413), 2016, 3~
　　14쪽.

박형국, 〈권진규 전〉, 국립현대미술관, 2009.

서울시, 「창의문화도시 새로운 비전과 전략적 방안 연구」, 2010.

서울시정개발연구원, 「서울시 근대문화유산의 스토리텔링을 통한 관광 활성화 방안」,
　　2009

손정묵, 『서울도시계획이야기5』, 한울, 2003, 209쪽.

송도영, 「종교와 음식을 통한 도시공간의 문화적 네트워크」, 『비교문화연구』 제13집
　　1호, 2007, 102~103쪽.

안창모, 「근대문화재의 현황과 문제점, 그리고 대안모색」, 근대문화재의 문화공간
　　활용방안 심포지움, 한국문화관광연구원, 2007.

유준상, 「권진규와 일본」, 〈권진규 전〉, 국립현대미술관, 2009.

이성욱, 『한국근대문학과 도시문화』, 문학과학사, 2000, 270~284쪽.

이영범, 「도시역사문화공간의 가치와 재생」, 서울문화포럼, 《서울다움》 제5호, 2010.

＿＿＿, 「역사문화공간, 어떻게 해석하고 보존할 것인가?」, 서울문화포럼, 《서울다움》

제5호, 2010.

조경진, 박은실, 「한강프로젝트 개발」, 맹형규 의원실, 2006.

주범, 「독일도시복구의 사례연구」,《대한건축학회논문집》, 20권 1호(통권183호), 2004, 143.

한국내셔널 트러스트 홈페이지.

한국문화관광연구원, 「유영국미술관 건립기본계획」, 2010.

한국문화예술위원회, 「국내의 국제레지던스 운영 활성화 방안 연구」, 2008. 12.

한택수, 「아뜰리에와 여성」,《프랑스어문교육》제23집, 536~560쪽, 한국프랑스어문교육학회, 2006.11.

허자연, 정연주, 정창무, 「상업공간의 젠트리피케이션 과정 및 사업자 변화에 관한 연구: 경리단길 사례」,《서울도시연구》제16권 제2호, 2015, 6, 19~33쪽.

황준기, 오동훈(2015), 「문화주도적 젠트리피케이션 현상에 의한 장소성 변화 연구: 홍대, 이태원, 신사동 지역에 대한 소셜미디어 빅데이터 분석을 중심으로」, 한국도시행정학회 공동학술대회, 2015. 5, 197~213.

Baeker, G., "Concepts, Trends and Developments in Cultural Plannng, Municipal Cultural Plannong Project", Canada. 2002.

Bianchini, F. & Parkinson, M.(eds), *Cultural policy and Urban Regeneration: the West European Experience*. Manchester University Press. Manchester, 1993.

Bianchini, F., *Cultural Planning in: Greed, C Social Town Planning London*, Routledge, 1999.

Couch, Chris, *Urban Renewal Theory and Practice*, Macmillan Ltd., London, 1990.

Daly, Ann., Richard Florida's High-class Glasses, Grantmakers in the Arts Reader, Summer, 2004. *Diversity from New York to Shanhai*, Routledge, 2015.

Dreeszen, Craig, "Cultural Planning Handbook: A Guidebook for Community Leaders", Americans for the Arts, 1999.

Edward Glaeser, *Triumph of the City*, Tantor Media Inc, 에드워드 글레이저, 『도시의 승리』, 이진원 역, 해냄, 2011.

Evance, G., & Shaw, P., "The Conturibution of Culture to Regeneration in the UK: A Review of Evidence", *A Report to the DCMS*, LondonMet, 2004.

Evans, G., "Hard-Branding the Cultural City-From Prado to Prada", *International*

Journal of Urban and Regional Research, 2003, 27(2), 417~440.

Evans, G., "Measure for Measure: Evaluating the Evidence of Culture's Contribution to Regeneration", *Urban Studies*, 2005, 42(5/6), 1~25.

Florida, R., *The Rise of the Creative Class*, Perseus Books Group, N.Y., 2002.

Garcia, B., "Cultural Policy and Urban Regeneration in Western European Cities: Lessons from Experience, prospects for the Future", *Local Economy*, 2004, 19(4), 312~326.

Jacobs, J., *Cities and the Wealth of the Nations*, Random House, 1984.

Kong, L., "Culture, Economy, Policy: Trends and Developments, Geoforum", *Special issue on Cultural Industries and Cultural Policies*, 31(4), 385~390, 2000.

Landry, C. & Bianchini, F., *The Creative City: Demos*, London, 1995.

Landry, C., *The Creative City: A Toolkit for Urban Innovators*, Comedia, Earthscan Ltd., London, 2000.

Lavanga, M., *Cultural Cluster and Sustainable Urban Development: International Conference for Integrating Urban Knowledge & Practice*, Gothenburg, 2005.

McCarthy, K., Ondaatje, E., Zakaras, L., and Brooks, A., "Gifts of the Muse: Reframing the Debate About the Benefits of the Arts. A RAND Corporation", Wallace Foundation. 2004.

Neil Smith, "Toward a Theory of Gentrification A Back to the City Movement by Capital, not People", *Journal of the American Planning Association*, Vol.45, 1979.

Neil Smith, Peter Williams ed., *Gentrification of the City*, Harper Collins Publishers Ltd., 1986.

Ruth Glass And Others(1964), "London: Aspects of Change", Edited by the Centre for Urban Studies. University College, London, 1964.

Tao, Z. & Wong, Y.C. Richard, "Hongkong: From Industrialized City to a Center Manufacturing-related Services", *Urban Studies*, 39(12), 2002.

Zukin S., Kasinitz, P., and Chen, X., *Global Cities, Local Streets: Everyday Diversity from New York to Shanghai*, Routledge, 2015.

문화예술과 도시

초판 인쇄 2018년 10월 19일
초판 발행 2018년 10월 26일

지은이 | 박은실
디자인 | 정보환 박애영
펴낸이 | 천정한

펴낸곳 | 도서출판 정한책방
출판등록 | 2014년 11월 6일 제2015-000105호
주소 | 서울 마포구 모래내로7길 38 서원빌딩 301-5호
전화 | 070-7724-4005 팩스 | 02-6971-8784
블로그 | http://blog.naver.com/junghanbooks
이메일 | junghanbooks@naver.com

ISBN 979-11-87685-28-9 93600